新文京開發出版股份有限公司

新世紀‧新視野‧新文京 — 精選教科書‧考試用書‧專業參考書

 New Wun Ching Developmental Publishing Co., Ltd.

New Age · New Choice · The Best Selected Educational Publications — NEW WCDP

TOUR
PLANNING
AND
DESIGN

旅遊
規劃與設計

余曉玲・張惠文・楊明青　編著

第**6**版
Sixth Edition

旅遊規劃與設計是推動觀光旅遊產品發展的核心工程，藉運用地方特色、結合創意載具、開創品質服務，塑造旅遊消費者全新體驗，進而締造旅遊產品得以膾炙人口的重要因素。近年來由於政府政策性的推動，使得觀光服務業成為六大新興服務業中的領頭羊，也帶動各大專院校相關觀光科系之蓬勃發展。其中，旅遊規劃與設計、導遊、領隊以及旅行業經營等專業能力更成為觀光就業市場中競爭力的新指標。

認識楊博士明青近二十五年，他是一位熱心教學，推動公益及治學能量無限的學者，明青兄在美國取得賓州州立大學休閒研究暨遊憩經營管理博士學位，長期從事觀光教育，對旅遊規劃與設計有深刻之認知與豐富之實務素養。此次，更結合曾在旅行業工作多年並深具實務經驗的余曉玲副教授及張惠文老師各盡其功，合力完成本書，誠屬難能可貴。本書共分為二篇八章，內容涵蓋旅遊規劃與設計中之理論與實務探討、臺灣與國際觀光發展趨勢剖析及成本分析與管控等重要議題，並輔以案例研究，完整提供旅遊規劃與設計之系統化知識。相信本書之問世定能為國內觀光教育資源注入一股嶄新的力量而惠澤莘莘學子。

觀光產業的發展正方興未艾，如何能為產業界培育優質的觀光專業人才，是從事觀光教育事業者共同的責任及努力的方向。值此之際，楊博士明青、余曉玲副教授以及張惠文老師能眾志成城，不畏艱辛，完成此項深具教育意義的工作，令人感動與敬佩！在此書即將付梓之際，樂為之序。

國立高雄餐旅大學前校長

 謹誌

　　隨著經濟快速發展與生活水準日益提高，觀光事業儼然成為未來產業發展的焦點。觀光事業係為對於經濟成長具有舉足輕重之「無煙囪事業」，因此，世界各國無不爭相發展與推廣觀光事業，亦冀望透過觀光事業之發展以促進經濟再次發展與導引經濟型態升級。

　　旅遊產業在觀光事業之中，扮演著將供應商（諸如：航空公司、旅館、餐飲業者與旅遊景點等）產品組裝與推廣銷售之角色，而旅遊規劃與設計則為旅遊產業研發企劃部門之主要工作。旅遊規劃與設計必須考量成本效益，亦即如何在有限之成本限制下，研擬與設計遊客喜歡之遊程。因此，成本分析亦為旅遊規劃與設計者必備之知識與技能，亦為遊程產品執行之藍圖，更扮演業者獲利之專業技巧。因此，如何研發與組裝具創新、暢銷與獲利性之旅遊產品，即成為旅遊業者永續經營之根基。

　　三位作者在旅行業有著 20～30 年以上的經歷，尤其在企劃部門的實戰經驗，以簡明之學術理論為基礎，搭配實務案例，以深入淺出之說明，加深對行程規劃之瞭解，將旅遊規劃與設計及成本分析系統化地呈現。冀望藉由此書，能夠深入瞭解遊程產品之複雜面相與多變因素，並具備遊程設計與規劃之專業技能，以利學子日後就業所需。

<div style="text-align: right">

真理大學觀光事業學系

前副教授　施志宜

</div>

AUTHORS 編者簡介

Tour Planning and Design ⭐

余曉玲

學歷： 世新大學觀光研究所　（碩士）
　　　真理大學觀光學系　　（學士）
　　　淡水工商管理專科學校（三專）
現任： 真理大學觀光學系－專任副教授
　　　真理大學觀光學系－旅遊諮詢服務社指導老師－實習旅行社
　　　交通部觀光局敦聘領隊人員職前訓練講座
　　　中華民國觀光領隊協會領隊人員職前訓練－口試評審委員
　　　行政院勞工委員會職業訓練局就業服務中心諮詢輔導委員
　　　中華民國觀光領隊協會理事
　　　中華中小企業研究發展學會第七屆監事
經歷： 錫安國際旅行社－團控 OP、產品研發線控、旅遊諮詢顧問、團體業務部經理
　　　兼任教師－真理大學觀光事業學系、景文科技大學旅運系、醒吾科技大學旅運系、
　　　空中大學應用生活科學系
　　　國家考試院－考選部專門職業及技術人員普考導遊人員、領隊人員考試出題委員

張惠文

學歷： 淡江大學管理學院管理科學研究所企業經營碩士在職專班管理
　　　學碩士(EMBA)
　　　國立臺北大學企管碩士學分班結業
　　　中國文化大學夜間部國際貿易系學士學位
現任： 真理大學觀光事業學系、景文科技大學旅遊系兼任講師
　　　中華中小企業研究發展學會第七屆理事
　　　交通部觀光局領隊人員職前訓練班講座
　　　中華民國觀光領隊協會領隊人員職前訓練－口試評審委員
　　　中華兩岸旅遊產學發展協會理事
經歷： 良友旅行社業務部副理、電子商務部經理、票務部經理、國外部經理
　　　中華中小企業研究發展學會第五、六屆理事

楊明青

學歷： 美國賓州州立大學休閒研究暨遊憩經營管理博士
美國賓州州立大學公園暨遊憩管理碩士
臺灣大學政治學系公共行政組學士

現任： 國立暨南國際大學觀光休閒與餐旅管理學系教授
中華觀光管理學會理事

經歷： 靜宜大學觀光事業學系所－副教授兼系主任
逢甲大學土地管理學系－兼任副教授
嘉義大學 EMBA 休閒管理組－兼任副教授
國立臺北護理學院旅遊健康研究所－兼任副教授
國立臺中教育大學永續觀光暨遊憩管理研究所－兼任副教授
中華民國觀光領隊協會理事
中華民國戶外遊憩學會理事長
國際順風社(SKAL International)臺中分會社長

CONTENTS
目錄

Tour Planning and Design

PART

1

旅遊產品規劃與設計

旅遊產品設計概論

⭐ Tour Planning and Design

　　旅行業不同於其他的產業，是以提供服務給消費者並從中賺取佣金作為收益。旅行業是服務仲介業之一種，無實體之機器及廠房設備，資本投入不若製造業或科技業高。旅行業產品是將其他旅遊相關產業之產品組裝具像化，以滿足消費者對無形產品的有形認知（容繼業，1996）。但是因為旅遊產品無專利保護，同業間競相模仿，造成市場上行程相似度極高，導致業者陷入價格戰爭的泥淖中，難以自拔。也因為市場秩序混亂，加上資訊混淆，消費者在資訊不對稱的情形下，便有了「出門前比價格、出國後比品質」的行為出現，業者深受其苦，也因此業者在利潤越來越低的情形下，被迫將產品品質的標準向下調整。售價低的產品品質高不起來、而品質差的產品客戶滿意度就低，品質高的產品成本高、成本高的產品又賣不出去，因此旅行業者又被迫去做低價格的產品，惡性循環之下，業者與旅客雙方均成了最大的輸家，實為可歎！

　　而旅行業又是一個非常脆弱的產業（張惠文，2006），任何的事件均可衝擊到其生態。例如：1999 年的臺灣中部 921 大地震、2001 年的美國紐約 911 事件、2003 年世界 SARS 事件、2004 年南亞海嘯、2008 年四川大地震、2008 年金融海嘯、2009 年八八風災、2010 年冰島火山爆發、2011 年 3 月 11 日日本東北大地震、2019 年新冠肺炎，都讓旅行業遭遇到了「掙扎求生存」與「理想與現實衝突」的困境。因此，「創新與研發」便成了旅行業者能夠跳脫上述困窘的唯一解決方案。

● 第一節　旅遊產品的特質

　　旅遊是現代生活中重要活動的一環，也是一種社會現象。構成旅行的三個特徵：離開生活棲息地、暫時性停留、存在出遊的動機。依據世界觀光組織(World Tourism Organization, WTO)的定義，在其常駐地以外的地區停留持續不超過一年，旅行活動最大的特色是能引起人際間的交流，並使環境及空間產生複雜的轉換關係，這樣的特色使人們旅遊時需要求助於旅行社的協助。事實上人類史上的第一家旅行社－英商通濟隆旅行社就是其創始人湯瑪士・庫克(Thomas Cook)為協助其顧客旅途上所需的事物而成立的，故旅遊產品也延續著這個特徵，其所需由眾多的個人及組織來合力完成。本節即以討論旅遊產品的特質為題，讓讀者瞭解旅遊產品獨有的產品特性。

一、旅遊產品的定義與特性

　　旅遊業與消費者約定時間與地點，滿足消費者在旅遊過程中的各種需求，提供消費者各種的服務及設備，這種旅遊的套裝行程即為旅遊產品；而旅遊業向消費者收取報酬，即是銷售旅遊產品。而旅遊產品涵蓋了從出發地(original)到旅遊到達站的運輸設

備、旅行業所提供的仲介服務、旅遊到達站(destination)的設備與服務及觀光資源等。屬於服務業範疇的旅行業，其產品概念就是以「服務」為出發點，加上旅行業的業務特質，使得旅行業的產品呈現出獨特性的特質，主要包含了下列兩個特性：

1. **綜合性**：指旅遊產品通常都包含景點、交通設施、娛樂設施及餐飲住宿設施等。
2. **易受影響性**：指旅遊產品容易受到自然及人為因素影響，例如：天災、國際關係、政治現象、經濟狀況及戰爭等變化而改變了人類的旅遊需求。

二、旅遊產品的服務本質

　　旅行社是以銷售旅遊「服務」為目的的營利事業。因此我們必須將「服務」視為旅遊產品的重要特徵來加以定義。「服務」的定義最早是由經濟學家 Hill(1977)所提出，他認為服務係只在某經濟個體同意的前提下，另一個經濟體為其財貨效益進行改變；Shelp(1988)則認為服務是指具有無法觸摸、不可見、無法儲存、易消滅、生產與消費同時產生等特性的產品；此外，Hirsch(1988)強調生產者與消費者間的互動關係，也認為服務的交易是具有生產與消費同步性的特質。美國市場行銷協會(American Marketing Association, AMA)認為「服務」可以是活動、利益或是滿足感，通常是單一銷售或附著在其他產品一同銷售。近年來受消費者意識抬頭及個人差異化的影響，人類的消費市場已經進入了以顧客為導向的市場，Nicolaides(1990)與 Riddle(1986)皆認為服務是一種「過程」，在一定的期限內，藉由改變消費者的現狀，以提供消費者時空及形式等效益的經濟活動。所以服務應涵蓋三個元素：生產者的生產動作、消費者的參與動作、消費者與生產者的互動。根據以往對服務的定義，顧志遠(1998)歸納出四大特性（圖 1-1），與旅遊產品特質相當吻合，值得旅行業參考。

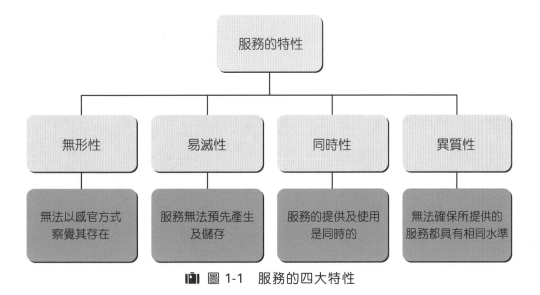

圖 1-1　服務的四大特性

（一）服務無形性(intangibility)

服務的本質是勞務的提供，就形體而言是看不到的，也很難用儀器來測量其物理或化學性質。而服務的本質與消費者的主觀意識有密切關係，因此服務很難以有形產品的標準化或規格化來測量其品質好壞，例如：導遊人員的解說為旅遊產品的一部分，但對導遊人員解說的評價通常是旅客主觀的感受（圖 1-2）。而旅行社的套裝產品需由其供應商提供之後加以組裝而成，旅遊業者無法把行程放在顧客面前來進行銷售，顧客

📷 圖 1-2　太平山導覽志工群

還沒付款前也無法先試玩該項遊程。而因為產品的無形性，增加了消費者在購買旅遊產品時的不確定感，旅遊行程的品質與真實內容也不易從行程介紹的摺頁，或銷售人員的推薦中得知。

（二）服務易滅性(perishability)

服務（即勞務）的提供及使用是同時進行的，服務提供的同時必定會馬上被使用掉，無法預先生產，也不能儲存及轉運，例如：預定今日出發的旅行團，若尚有 3 個空位，這 3 個空位也會隨著旅行團的出發而消滅，不可能儲存到下次出團的時候（圖 1-3、圖 1-4）。也因為產品無法庫存的特性，造成了產品的供給和需求無法配合的現象，形成觀光產品的所謂「季節性」。

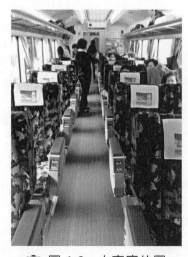

📷 圖 1-3　火車座位圖

📷 圖 1-4　新幹線座位圖

（三）服務同時性(simultaneity)

　　服務是勞務的執行，可以是技能、感受、便利或知識的轉移程式，消費者必須參與服務提供的過程才能得到相關的利益，例如：導遊人員的解說，旅客需現場聆聽，否則這項解說服務就毫無意義了（圖 1-5）。

（四）服務異質性(heterogeneity)

　　服務是由人來執行的活動，同時又具有上述的特質，所以要求服務同質性是很困難的。因為即使同樣的人、地、物，也會受其他元素的影響而不同。例如：餐飲服務人員在同樣地點同樣的時間，可能會受到其他的干擾因素，如消費者的身心狀況而直接影響到服務的效果和品質（圖 1-6）。

　　旅遊產品的最大特質是「無形」，而其他的特質都是由無形而衍生的。也就是說，無形性的服務商品，使得其服務必須有同時性，而異質性與易滅性則是伴隨同時性及無形性來的。

📖 圖 1-5　入出境管理局之證照查驗

📖 圖 1-6　餐飲服務異質性

● 第二節　臺灣旅行業之分類與營業範圍

依照中華民國交通部觀光局旅行社管理辦法規定旅行社之分類如下（交通部觀光局網站）：

一、綜合旅行社（圖 1-7）

1. 接受委託代售國內外海、陸、空運輸事業之客票或代旅客購買國內外客票、託運行李。

2. 接受旅客委託代辦出、入國境及簽證手續。

3. 招攬或接待國內外觀光旅客並安排旅遊、食宿及交通。

4. 以包辦旅遊方式或自行組團，安排旅客國內外觀光旅遊、食宿、交通及提供有關服務。

5. 委託甲種旅行業代為招攬前款業務。

6. 委託乙種旅行業代為招攬第 4 款國內團體旅遊業務。

7. 代理外國旅行業辦理聯絡、推廣、報價等業務。

8. 設計國內外旅程、安排導遊人員或領隊人員。

9. 提供國內外旅遊諮詢服務。

10. 其他經中央主管機關核定與國內外旅遊有關之事項。

📷 圖 1-7　錫安旅行社

二、甲種旅行社（圖 1-8）

1. 接受委託代售國內外海、陸、空運輸事業之客票或代旅客購買國內外客票、託運行李。

2. 接受旅客委託代辦出、入國境及簽證手續。

3. 招攬或接待國內外觀光旅客並安排旅遊、食宿及交通。

4. 自行組團安排旅客出國觀光旅遊、食宿、交通及提供有關服務。

5. 代理綜合旅行業招攬前項第 5 款之業務。

6. 代理外國旅行業辦理聯絡、推廣、報價等業務。

7. 設計國內外旅程、安排導遊人員或領隊人員。

8. 提供國內外旅遊諮詢服務。

9. 其他經中央主管機關核定與國內外旅遊有關之事項。

📖 圖 1-8　新進旅行社

三、乙種旅行社（圖 1-9）

1. 接受委託代售國內海、陸、空運輸事業之客票或代旅客購買國內客票、託運行李。

2. 招攬或接待本國觀光旅客國內旅遊、食宿及提供有關服務。

3. 代理綜合旅行業招攬第 2 項第 6 款國內團體旅遊業務。

4. 設計國內行程。

5. 提供國內旅遊諮詢服務。

6. 其他經中央主管機關核定與國內旅遊有關之事項。

　　茲將臺灣旅行業之綜合、甲種、乙種旅行社，其資本額、保證金、經理人、履約保證與法定盈餘的規定做一比較（表 1-1、1-2）。

🧳 圖 1-9　乙種旅行社

📍 表 1-1　臺灣旅行業之分類

	綜合旅行社（分公司）	甲種旅行社（分公司）	乙種旅行社（分公司）
資本額	3,000 萬（150 萬）	600 萬（100 萬）	120 萬（60 萬）
保證金	1,000 萬（30 萬）	150 萬（30 萬）	60 萬（15 萬）
經理人	1（1）	1（1）	1（1）
履約保證	6,000 萬（400 萬）	2,000 萬（400 萬）	800 萬（200 萬）
例如	雄獅旅行社、東南旅行社、良友旅行社、錫安旅行社、鳳凰旅行社	新進旅行社、臺灣中國旅行社、泰星旅行社、天翎國際旅行社、上順旅行社、翔順旅行社	宏采旅行社、海天青旅行社、佢東旅行社、達皇旅行社

資料來源：作者整理。

⊙ 表 1-2　臺灣地區別旅行社統計（日期：2021 年 05 月 31 日為止）

區域	縣市	總計			綜合			甲種			乙種		
		合計	總公司	分公司	合計	總公司	分公司	合計	總公司	分公司	合計	總公司	分公司
北臺灣	臺北市	1496	1350	146	211	110	101	1266	1221	45	19	19	0
	新竹縣	33	25	8	3	0	3	29	24	5	1	1	0
	新竹市	65	44	21	14	0	14	48	41	7	3	3	0
	新北市	212	173	39	28	3	25	149	136	13	35	34	1
	基隆市	19	14	5	3	0	3	12	10	2	4	4	0
	桃園市	228	181	47	29	0	29	177	159	18	22	22	0
	宜蘭縣	56	47	9	5	0	5	36	32	4	15	15	0
	合計	2109	1834	275	293	113	180	1717	1623	94	99	98	1
中臺灣	臺中市	491	359	132	67	7	60	405	333	72	19	19	0
	彰化縣	82	62	20	11	0	11	62	53	9	9	9	0
	雲林縣	28	22	6	3	0	3	21	18	3	4	4	0
	苗栗縣	46	36	10	2	0	2	42	34	8	2	2	0
	南投縣	32	25	7	1	0	1	27	21	6	4	4	0
	合計	679	504	175	84	7	77	557	459	98	38	38	0
南臺灣	臺南市	231	170	61	35	1	34	185	158	27	11	11	0
	嘉義縣	17	15	2	1	0	1	9	8	1	7	7	0
	嘉義市	81	57	24	13	0	13	61	50	11	7	7	0
	高雄市	483	370	113	74	15	59	386	332	54	23	23	0
	屏東縣	31	20	11	4	0	4	23	16	7	4	4	0
	合計	843	632	211	127	16	111	664	564	100	52	52	0
東臺灣	臺東縣	42	38	4	2	0	2	12	10	2	28	28	0
	花蓮縣	48	40	8	3	0	3	39	34	5	6	6	0
	合計	90	78	12	5	0	5	51	44	7	34	34	0
離島	澎湖縣	147	138	9	2	1	1	48	40	8	97	97	0
	連江縣	12	9	3	1	0	1	11	9	2	0	0	0
	金門縣	58	36	22	6	0	6	51	35	16	1	1	0
	合計	217	183	34	9	1	8	110	84	26	98	98	0
總計		3938	3231	707	518	137	381	3099	2774	325	321	320	1

資料來源：交通部觀光局。

● 第三節　旅行業之角色扮演

前言：克拉克(Clark, 1993)曾說：「創新」是國家或企業提升競爭力之重要手段。由於近二十年來，產品的生命週期縮短、企業競爭壓力日益增加、利潤空間被壓縮，新產品開發已成為企業提升競爭力的重要手段之一。

彼德杜魯克(Ducker, 1974)早已指出無論是科技、經濟、社會或組織機構都將面臨環境快速變遷的挑戰，企業如何加強創新能力已成為事業有效經營的重要議題。因此，企業為求永續經營與發展，在與日俱增的市場競爭中，必須不斷的投資於創新以提高產品與服務在市場上的優勢，方可讓企業在競爭激烈的態勢中立於不敗之地。

從 2001 年起臺灣已正式成為世界貿易組織(The World Trade Organization, WTO)的第 144 個會員，必須遵守 WTO 的貿易規範，在最惠國待遇(most-favored-nation, MFN)及國民待遇(national treatment)等無差別對待的大原則(nondiscriminatory principle)下，以協商方式排除各類貿易障礙，促使貿易政策法規透明化，並在公平競爭(fair competition)的前提下容許後進國家擁有較大的轉圜空間。

因為網際網路(Internet)傳播媒體及資訊的發達，讓消費者可以很快速的掌握及接收新產品的資訊，更而加快產品的生命週期(product life-cycle)。所以生產者必須隨時掌握時代進展的趨勢，推陳出新，以維持其競爭優勢。尤其是全球處於激烈的競爭、科技快速變遷以及市場機會轉移等因素，使得各個產業、各個公司必須不斷從事新產品開發以維持生機。

旅行業者是站在一個旅遊觀光供需仲介角色，也是消費者與供應商之間的橋梁，旅遊業者所提供產品的內容來自於很多的供應商，包括航空公司、旅館業者、餐廳業者、遊覽車公司、觀光景點等等，將這些供應商所提供的產品組合包裝 (package of product-mix)，即成為不同的旅遊產品。也因為旅遊產品的獨特性、無形性、無法儲存性、不易量化性等，必須由消費者親身體驗才能感受到其品質之優缺點。

由於消費者對於相同產品的選擇重複性不高，同時產品的生命週期短暫，且不存在所謂的智慧財產權問題，所以如何推陳出新、並依照不同的季節和主題製作合宜產品，讓消費者擁有多重的選擇，便成為旅行業者必須努力的方向。

旅行業是扮演仲介業的角色（圖 1-10），其上游的旅遊供應者包含航空公司、旅館業者、餐廳業者、遊覽車公司、旅遊景點等，旅遊需求者包含海外出境旅遊、外國人士來臺、國民旅遊、代理航空業務等。

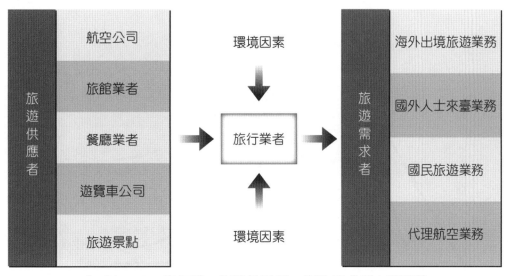

📷 圖 1-10　旅行業、旅遊供應者、旅遊需求者之關係鏈

　　我們都知道，任何的產品都像人一樣（陳定國，2003），有「生老病死」週期循環現象，此週期循環是以其產品項目或產品種類之銷售及利潤(sales and profit)，依時間呈現高低長消之變化。通常分為四個主要的階段：

1. 市場進入階段（引介期；introduction or infant stage）：新的構想第一次被引介到市場中時，銷售額是頗低的。

2. 市場成長階段（青年期；growth or youngster stage）：產業的銷售額成長迅速，但是產業的利潤才升高就由於競爭者的增加而開始降低。

3. 市場成熟階段（壯年期；maturity or matured stage）：當產業的銷售額起飛而競爭越來越激烈時，產品便邁入成熟期。

4. 銷售衰退階段（老年期；decline or old stage）：新產品取代舊的產品，價格競爭越來越激烈，但有強力品牌的公司仍可創造利潤。

　　此現象稱之為「產品生命循環」（product life cycle；簡稱 PLC，圖 1-11）。

　　所謂成功的新產品（陳定國，2003），其「引介期」要短(short introduction)，其「成長期」要衝高(high growth)，其「成熟期」要長而穩(long maturity)，其「衰退期」要慢而緩降(slow decline)，才能賺到大錢。反之，若引介期長，成長期衝不高，成熟期很短，衰退期來得快，則經過千辛萬苦才研究發展出來的產品，幼兒夭折，青年早喪，都會給公司帶來大虧損。

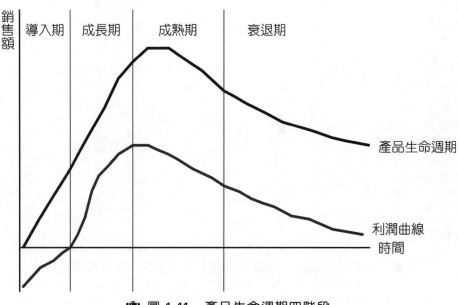

圖 1-11　產品生命週期四階段

資料來源：陳定國，2003。

02

旅遊產品的定義
與分類

第一節　產品的定義

第二節　產品的分類

📍 Tour Planning and Design

第一節　產品的定義

　　依據「美洲旅行業協會」(American Society of Travel Agents, ASTA)定義，對於遊程的定義解釋：經由事先完善計畫妥當的旅行節目，通常以遊樂為目的，並包括交通運輸、住宿、遊覽與其他相關之服務。(Tour-A planned program of travel, normally for pleasure, usually including transportation, hotel, sightseeing and other services.)

　　依照交通部頒發國內外旅遊契約書範本，約定旅遊費用包括代辦出國手續費、交通運輸費、餐飲費、住宿費、遊覽費用、接送費、稅捐及隨團服務費等，但不包括屬於旅客個人費用、旅客自行投保之旅行平安保險費用、未列入旅程之簽證、機票及其他有關費用及宜給與導遊、司機、領隊之小費等（表 2-1）。

● 表 2-1　特別團定型化契約－範本

特　別　團　報　價　合　約　書	
團名	○○製藥經銷商日本海外旅遊「日本九州 5 日」
出發日期	2021 年 05 月 12 日 2021 年 05 月 19 日 2021 年 05 月 26 日
團費	大人 NT$39,000 元，小孩占床 NT$39,000 元，小孩不占床 NT$37,000 元。 參團人員 16＋1（至少 16 位大人）如遇匯率及機票票價變動，依其比例調整之
※ 費用包括： 1. 豪華噴射客機全程來回機票及旅行中之車船票。如要求升等商務艙，需加價差。 2. 旅程中所列之餐食，包括飛機上供應之餐點、全程早餐於飯店內享用。 3. 全程住宿兩人一房，指定單人房者需繳交單人房之差額。 4. 旅遊費用包括代辦出國手續費、交通運輸費、餐飲費、住宿費、遊覽費用、居住地地區至機場往返之接送費。 5. 兩地機場服務稅、燃料費及兵險（約 NTD 1,800）。 6. 隨團領隊兼導遊一名，旅途之服務與照顧，如出國手續、食宿、遊覽、項目。 7. 提供每人履約契約責任險 200 萬、附加意外體傷醫療險 10 萬，並提供全球海外急難救援服務。 8. 全程服務小費（領隊兼導遊、司機，新臺幣 NTD 250×5 天＝NTD 1,250／人）。	
※ 費用不包括： 1. 護照之工本費 NTD 1,300。 2. 以上報價為現金優惠價，刷卡則需另酌收 2%刷卡手續費（NTD 800／每人）。 3. 以上費用不含居住地至機場間來回巴士接送費用。 4. 旅程上未表明之各項開支。 5. 純係私人之消費：如行李超數及超重之運費、飲料及酒類、洗衣、電話。 6. 旅程中不需要之簽證機票及相關費用。 7. 不隨團體回國額外之旅館與機場之交通費及機場稅。 8. 行程表上列明未包含之餐食。 9. 因發生不可抗力因素（按觀光局要約），而未能如期返臺所產生的各項費用。 10.個人之旅遊平安保險費、疾病醫療費。	

⊙ 表 2-1　特別團定型化契約－範本（續）

特　別　團　報　價　合　約　書
※ 付款方式： 1. 本公司代申辦出國手續，新辦護照請先支付工本費。 2. 合約簽定之同時，請繳交訂金－每人新臺幣 5,000 元整。 3. 委辦單位應於出發前七日辦理說明會，完成出國手續並結清費用。

承辦單位：○○旅行社股份有限公司	公司名稱：
代 表 人：總經理（或單位主管）	代 表 人：
日　　期：中華民國 110 年 03 月 01 日	日　　期：
連 絡 人：團體旅遊部○○○	聯 絡 人：

第二節　產品的分類

　　關於旅遊產品的分類，市面上的說法眾多。本章節參考學術書籍與綜合個人實務經驗，並依現行旅行業的組織分工為基礎，將其區分為：一、依旅遊產品地區性區分；二、依旅遊產品的內容區分；三、依旅遊的時間特性區分；四、依旅遊產品供需時間點區分；五、依特殊遊程屬性區分；六、依有無領隊隨行服務區分；七、依旅客付費時機區分；八、依出國安排主要交通工具區分。

一、依旅遊產品地區性區分

　　Pat Yale 學者在 The Business of Tour Operations 一書中，以英國為起點，飛行時間以 5 小時來作為區分，超過 5 小時稱為長程線（long-haul：美洲－北美洲、南美洲、歐洲、非洲、大洋洲、南極洲，圖 2-1～圖 2-6）；在 5 小時以內為短程線（short-haul：亞洲－東北亞、東南亞、大陸地區，圖 2-7）；其他特殊路線（如渡假島嶼、郵輪）。

（一）產品地區性區分

1. 長程線（美洲－北美洲、南美洲、歐洲、非洲、大洋洲、南極洲）：

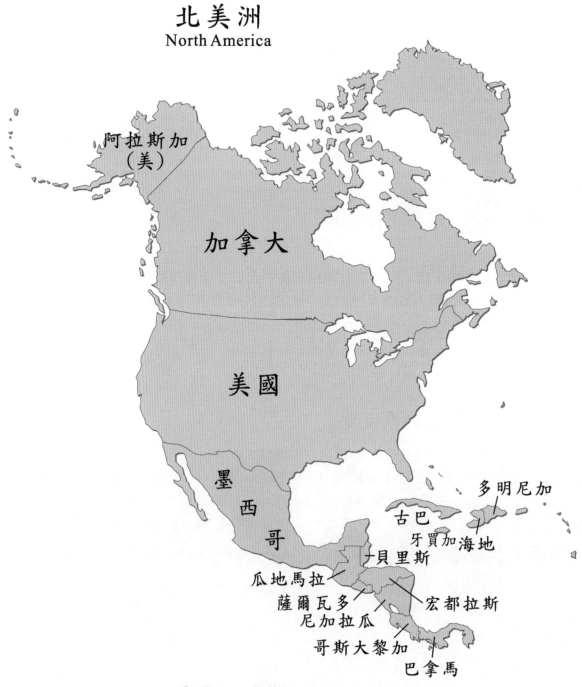

北 美 洲
North America

圖 2-1　北美洲　North America

南美洲
South America

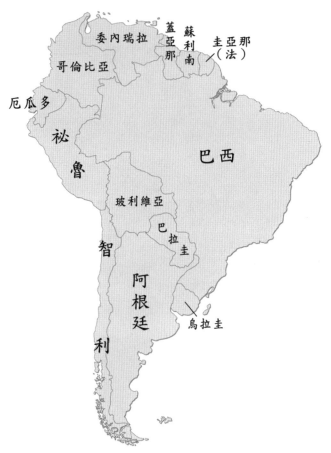

▐▌ 圖 2-2　南美洲　South America

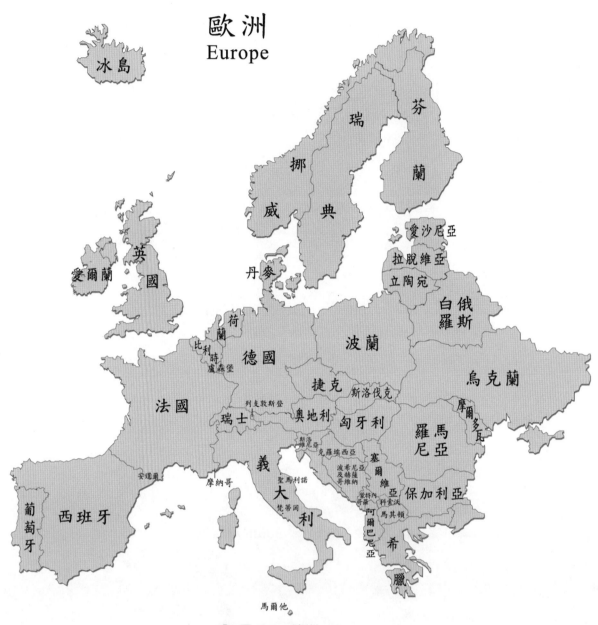

圖 2-3　歐洲　Europe

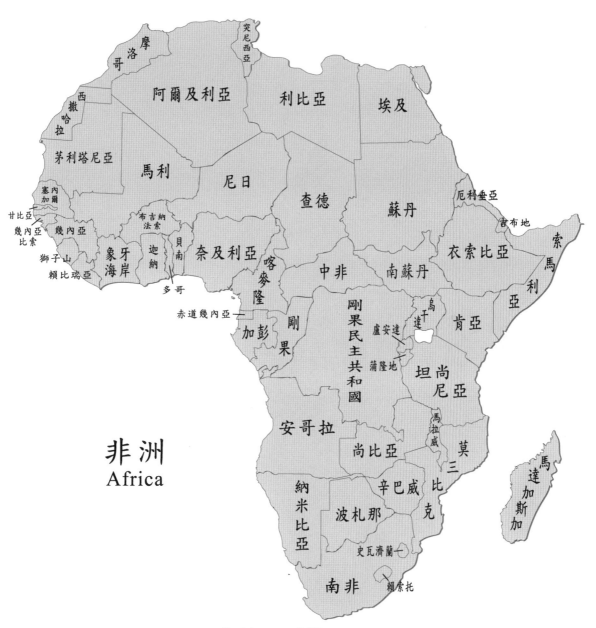

圖 2-4　非洲　Africa

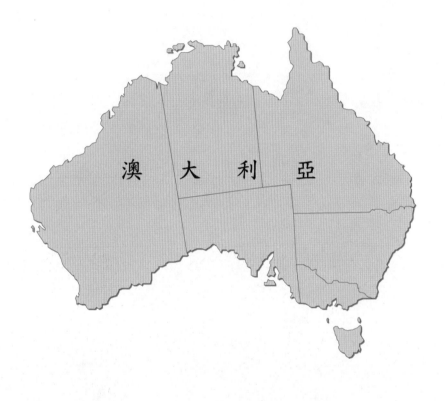

大洋洲
Oceania

澳 大 利 亞

紐西蘭

圖 2-5　大洋洲　Oceania

📷 圖 2-6　南極洲　Antarctica

2. 短程線（亞洲－東北亞、東南亞、大陸地區）：

亞洲
Asia

蒙古
中國
北韓
南韓
日本
阿富汗
巴基斯坦
尼泊爾
不丹
孟加拉
印度
緬甸
寮國
越南
香港
臺灣
菲律賓
泰國
東埔寨
斯里蘭卡
馬來西亞
新加坡
印　尼
巴布亞紐幾內亞

🧳 圖 2-7　亞洲　Asia

二、依旅遊產品的內容區分

（一）全包旅遊(full package tour)

　　即具備了旅遊所需之節目，除交通、住宿、遊覽外並含餐食、夜間節目、導遊解說、領隊隨團以及相關附錄如：責任保險、旅館機場接送、行李小費。目前旅行社安排的團體旅遊多屬此類型（表 2-2）。

📍 表 2-2　全包旅遊(full package tour)

日本時尚大阪、古都藝文京都之旅 4 日	
出發日期	2020 年 12 月 13、20、27 日 2021 年 01 月 3、10 日；2 月 14、21、28 日；3 月 06、13、20 日
售　　價	大人 NT$30,900 元，小孩占床 NT$30,900 元，小孩不占床 NT$28,900 元 大人 NT$39,900 元，小孩占床 NT$39，900 元，小孩不占床 NT$39，900 元

【費用不含】
1. 兩地機場服務稅、燃料稅、兵險（約 NTD 1,800／每人）。
2. 全程服務小費（領隊兼導遊、司機，新臺幣 NTD250×5 天＝NTD1,250／人）。
3. 國內線班機接駁與居住地至機場間來回接送等費用。
　※ 若遇匯率變動或機票價格調整，本售價得斟酌調整之。
　※ 本公司保有履約保險 6,000 萬元，履約契約責任險 200 萬元，意外醫療險 10 萬元。

◆ 行程特色
京都藝文
＊ 森林步道、嵐山渡月橋、酒館區：祇園甲部、先斗丁、上七軒、祇園新橋。

知性之旅
＊ 嵐山渡月橋漫步造訪名寺風采，體會嵐山映水面，流水大堰川的入秋風情。
＊ 漫步於森林步道及嵐山渡月橋河畔，享受濃濃秋意的悠閒風情。

旅館安排
＊ 全程安排大阪都會旅館三晚，無需天天更換旅館。

餐食安排
＊ 多樣化的餐食安排，如湯豆腐京式料理或涮涮鍋自助餐、鍋燒烏龍定食，讓您有機會品嚐日式道地餐食。

貼心安排
＊ 全程採用日本合法營業用綠牌車，以保障您旅遊之安全。
　出團人數 16 人～20 人者，使用中型車：25～28 人座（機場接送除外）。
　出團人數 21 人以上者，使用大型車：32～45 人座（機場接送除外）。

⭐ 表 2-2　全包旅遊(full package tour)（續）

交通	參考航班	中華航空／時間	飛行時數	備　註
	去程：臺北／大阪	CI 156 08:10/11:40	2 小時 30 分	每天飛 BOEING 747 380-450 STD SEATS
	回程：大阪／臺北	CI 173 19:05/21:05	3 小時 00 分	

第一天：臺北－大阪關西空港－大阪市區（贈送來回電車費，前往道頓崛購物區）
搭乘豪華客機，飛往日本第一商業大城～大阪。大阪為日本的第二大城，就經濟地位而言，僅次於東京。抵達後，專車前往大阪最大的商店街－心齋橋，處處洋溢著充滿現代化藝術的氣息。

早餐：✕	午餐：機上享用	晚餐：敬請自理

宿：大阪 PLAZA 或同級

第二天：大阪－古都巡禮（日式下午茶－日式抹茶與點心）－大阪 古都巡禮：森林步道、嵐山渡月橋、酒館區、祇園甲部、祇園新橋都路里下午茶
早餐後專車前往京都古都，安排前往嵐山渡月橋，漫遊於知名的嵐山渡月橋畔，您可體會嵐山映水面，流水大堰川的悠閒風情。穿梭於嵐山蒼翠的山景中，沿途可欣賞保津川河谷的美景，沿著森林步道穿越風情萬種的竹林小徑。午後安排前往江戶時代就已存在的酒館區：祇園甲部、祇園新橋，您可於此發現京果子的蹤跡，亦可嘗嘗沾甜醬的燒烤小丸子，別有一番風味。下午安排日式抹茶於茶寮，享用別具日風的日式下茶（日式抹茶與點心）。

早餐：飯店自助餐	午餐：日式定食	晚餐：京風湯豆腐或涮涮鍋自助餐

宿：大阪 PLAZA 或同級

第三天：大阪（全日自由活動）建議行程
【新興景點 新梅田空中展望臺】：地面高度 173 公尺，是梅田區的新地標，頂樓的展望臺以每分鐘 150 公尺的速度做 360 度的旋轉，可看見大阪周圍街景，包括大阪城、大阪巨蛋、環球影城、明石海峽大橋等風光，盡收眼底，無論晨昏，皆是一大享受。地下樓更有懷古的瀧見小路，感覺好像回到「大正、昭和」時代，充滿古色古香的建築與街道，予人懷思古之情，也可體驗舊時大阪的巷內情趣。 資訊－成人 700 日圓／小孩 300 日圓。JR 大阪車站徒步 15 分。10:00～22:30（最終入場時間 22:00）。 【主題樂園 環球影城】：於 2001 年 3 月正式開幕的環球影城，面積有 54 萬平方公尺，影城裡重現了好萊塢電影的設施及日本原創遊戲，包括有「侏羅紀公園」－乘坐小船探險恐龍樂園，途中需穿過 25 公尺、51 度全世界最長最急的斜坡，是主題樂園中最驚險刺激的地區；像是大白鯊、西部地區、回到未來乘車探險等區域人氣指數更是一等一。喜愛可愛玩偶的朋友們，千萬不要錯過老少咸宜的「史努比歡樂城」。在城中可看見史努比及他的好朋友在此亮相，史努比迷也可在此採買一系列的商品。 資訊－成人 7,400 日圓／老人 6,650 日圓／兒童 4,980 日圓。從 JR 環球影城站步行約 250 公尺／由 JR 大阪站亦有直通巴士，車程約 10 分鐘。

早餐：飯店自助餐	午餐：敬請自理	晚餐：敬請自理

宿：大阪 PLAZA 或同級

第四天：大阪－心齋橋踩街、免稅店－關西空港－臺北
早餐後，您可利用自由活動時間拜訪親友或逛街購物。或前往 SOGO、大丸百貨、Sony Tower 及一些老店，您可在此充分的享受購物的樂趣。爾後您將帶著愉快的心情及豐富的日本感受，前往機場搭機返回溫暖的家，於一片互道珍重再見中結束此次的日本之旅。

早餐－飯店內自助餐	午餐－敬請自理	晚餐－機上享用

宿：溫暖的家

📍 表 2-2　全包旅遊(full package tour)（續）

※ 本行程係供參考用，實際行程請以行前說明會資料為依據。 ※ 為配合國外景點開放時間或天候、航班時刻等因素，本公司將斟酌對景點之參觀或住宿順序做適當之調整。
詳情請洽：OOO 旅行社 全省免費服務專線：OOOO-OOO-OOO 總公司：OOO 旅行社 TEL：OOOO-OOOO FAX：OOOO-OOOO 交觀綜合 OOOO 號　品保會員 OOOO 號

（二）套裝旅遊(package holidays / air package)

多半只具備了航空交通、旅館住宿、機場旅館接送，其餘部分則任由旅客自行安排，安排之路線通常需配合航空公司飛行點來規劃設計，又稱 air package，即航空公司規劃的自由行（含機票＋酒店）。如市場上之泰航蘭花假期（表 2-3、圖 2-8）、華航精緻遊（圖 2-9）、國泰航空的萬象之都、長榮航空的'evasion 等皆屬此類型。

📍 表 2-3　套裝旅遊(package holidays / air package)

等級	行程代碼： ROHX1 飯店名稱	房型	成人雙人房／續住		成人單人房／續住		兒童加床／不占床／續住	
頭等級＊3	1.MANDARIN	精緻房	12,900	3,630	14,000	4,130	12,100	3,140
	367 間客房，鄰近曼谷的商業及購物區，近地鐵站，附近餐廳種類繁多。							
	2.ARNOMA	精緻房	15,500	4,320	18,600	5,640	12,400	3,320
	361 間客房，位於世貿對面，近商業區及購物區。（＊每房最多入住三人）							
特等級＊4	3.MONTIEN	精緻房	14,700	4,510	16,700	5,760	12,500	3,400
	475 間客房，商務休閒最佳選擇，逛街購物方便，並提供道地泰式料理及各式餐飲選擇。（＊不提供成人加床）							
	4.SIAM CITY	豪華房	15,400	4,950	17,900	6,510	12,500	3,420
	500 間客房，旅客甫進入酒店華貴大堂（設計創作靈感來自皇帝 Rama V 皇宮）熱烈歡迎你來臨，豪華客房，21 世紀風格柚木傢俱和大理石浴室，使每間客房生色不少。可步行至購物區及捷運 Phayathal 站，交通便利。							

⊙ 表 2-3 套裝旅遊(package holidays / air package)（續）

豪華級＊5	5.ROYAL ORCHID SHERATON	精緻房	16,800	5,450	20,100	7,520	13,100	3,400
	740 間客房，全部房間皆有美麗河景，飯店設施完善包括餐廳、SPA、泳池與健身中心。（＊小孩加床價錢另計）							
	6.ORIENTAL	精緻房	22,700	9,020	29,900	13,660	14,800	4,460
	395 間客房，位居昭披耶河畔，曼谷最富盛名的頂級飯店，國際旅館排行榜常勝軍。別具特色的餐廳、SPA 養生療程與尊貴的泰式服務，令人讚不絕口。捷運 Saphan Taksin 站。（＊每房最多入住三人）							

◎ 費用包含：
1. 臺北曼谷來回經濟艙機票。
2. 二晚住宿及早餐。
3. 曼谷機場至飯店來回接送。
4. 含 200 萬契約責任險及 10 萬意外醫療。
◎ 優惠期間：即日起至 2021 年 9 月 30 日止。
◎ 注意事項：
1. 限臺北出發（艙等：V 艙）並開立電子機票，票期 30 天；一人成行需加 NT$1,000 價差。
2. 開票後行程班機日期皆不得更改，一經使用則無退票價值，V 艙哩程以半數累計。
3. 成人第三人加床費用及兒童雙人房費用同成人雙人房費用。
4. 以上費用不含兩地機場稅金、兵險及燃料費。
5. 以上費用不含護照工本費與簽證費。

📷 圖 2-8 泰航蘭花假期

📷 圖 2-9 華航精緻遊

（三）半自助旅遊(half pension FIT package)

即將空中運輸、住宿，及當地套裝遊程任由旅客選擇組裝，不受人數之限制，以航空公司之自由行產品（機票＋酒店）為基準，延伸規劃天數、住宿旅館與行程，但仍透過旅行社之安排或選擇航空公司自由行產品的自費行程（表 2-4、表 2-5），可事先於出國前規劃完善，避免在外站因語言與溝通之障礙，而影響旅途心情，如市場上之泰航蘭花假期、華航精緻遊及長榮航空的 evasion 均屬此類。

依照旅遊產品的內容區分的三種遊程比較，可由此（表 2-6）看出三者之間的差異。內容差異主要是在交通運輸、餐食、行程內容、成行人數、有無領隊隨團服務、旅行社涉入及旅客自主性。

⭐ 表 2-4　半自助旅遊(half pension FIT package)－美食玩家品味曼谷版

美食天堂～泰國，令人垂涎三尺的泰式料理完美的融合了各式香料、酸、辣等元素，創造了美味獨特的泰國美食，泰航蘭花假期貼心的為美食玩家們安排了精緻專業的皇家泰國餐廳烹飪課程，DIY 自己喜愛的泰國菜。從介紹食材、準備、烹調，教您製作泰國料理，最後再品嚐自己做出來的獨味泰式佳餚！

飯店名稱 ROHX1	房間種類	成人（兒童）雙人房／成人加床	成人單人房	兒童加床或不占床
SHANGRI LA 香格里拉	Deluxe 豪華客房	$22,800	$30,800	$14,800

本飯店位於湄南河畔的五星級飯店，交通便利，步行即可至捷運站 SAPHAN TAKSIN 站。

◎ 費用包含：
1. 臺北曼谷來回團體經濟艙機票。
2. 曼谷機場至飯店來回接送。
3. 曼谷四晚住宿及早餐。
4. 含 200 萬契約責任險及 10 萬意外醫療。
★ 贈送：皇家泰國餐廳烹飪課程(Bussaracum royal Thai cuisine)飯店至餐廳來回接送，導遊全程陪同翻譯，本日午餐除了自己烹飪的料理外並可享用自助式泰國佳餚。
◎ 出團日期：5/26、6/16、7/3、7/7、7/21、8/4、8/18、9/1、9/22，每團限額 20 名。
◎ 班機資料：去程班機　TG 637 08:45/11:25；回程班機　TG 636 18:15/22:55。

◎ 注意事項：
1. 限由臺北出發，小孩無贈送烹飪課程。
2. 本行程不得更改行程、航班、機票日期及住宿券一經開立不得退票。
3. 以上價格不含兩地機場稅、燃料稅、兵險及簽證等費用。
4. 不包含導遊小費，建議每人 100 Baht。
5. 暑假期間另有加價，請隨時來電洽詢。
通知機位 OK 後，當日算起三個工作日以內繳交訂金每人 NT$5,000，否則視同放棄，機位自動取消，恕不另行通知。

⚑ 表 2-5　半自助旅遊(half pension FIT package)－曼谷自費行程

01APR14-31OCT14　泰航蘭花假期自費行程價目表
P.S.部分自費行程及高爾夫至少須二人成行，一人則須補差價。

城市	行程名稱	行程代號	出發日期	餐	成人	兒童	交通	單人行加價	假日價差
曼谷	大皇宮及玉佛寺之旅	BKKOP1	每日出發／半日上午或下午	無	960	580	有接送	無	國定假日不受理
曼谷	泰絲大王之家及蘇安芭卡宮	BKKOP2	每星期一三五上午出發／半日	無	930	570	有接送	無	無
曼谷	古城之旅	BKKOP5	每日下午出發／半日	無	820	510	有接送	無	無
曼谷	泰式風味餐及傳統舞蹈表演	BKKOP8	每日晚上出發	晚餐	1,250	730	有接送（部分飯店需自理）	無	無
曼谷	金柚木皇宮－雲天宮殿	BKKOP15	每星期三五日出發／上午	無	770	490	有接送	無	無
曼谷	夢幻世界(Dream World)	BKKOP20	每日出發／全日	午餐	790	650	有接送	無	無
曼谷	玫瑰花園高爾夫俱樂部	BKKOP4G/CAROP5R	除星期一外每日受理	無	2,720	N/A	有接送	1,360	星期六日及假日790
曼谷	泰國鄉村俱樂部高爾夫	BKKOP6G/CAROP6B	除星期一六日及國定假日外，每日受理	無	5,090	N/A	有接送	1,700	無
曼谷	Muang Kaew Golf Course	BKKOP13G/CAROP13B	隨時受理	無	3,770	N/A	有接送	1,500	星期六日及假日1,030
芭達雅	珊瑚島之旅	PYXOP1	每日出發／全日	午餐	730	470	有接送	無	無
芭達雅	芭達雅／曼谷來回接送	CAROP2R	每日受理	無	2,490	1,350	有接送	2,490	無
芭達雅	蘭差邦高爾夫俱樂部	PYXOP3G/CAROP3P	每日受理	無	3,810	N/A	有接送	1,310	星期六日及假日620

📍 表 2-6　旅遊產品內容區分比較表

產品內容	全包旅遊 full package tour	套裝旅遊 package holidays/ air package	半自助旅遊 half pension FIT package
交通運輸	全含	航空交通 機場接送	航空交通 機場接送
餐　　食	含早、午、晚餐（有時候會因為方便客人逛街或自由活動等而不包含午、晚餐）	含早餐	含早、午或晚餐
住　　宿	全含	全含	全含
行程內容	行程表上列所需之節目、遊覽、夜間節目、導遊解說、領隊隨團	無	特定少部分行程
成行人數	需達團體出團基本人數	不限	不限
隨團領隊	有	無	無
旅行社涉入	高	低	中
旅客自主性	低	高	中

三、依旅遊的時間特性區分

（一）市區觀光(city tour)

1. 花費時間約為 2～3 小時左右。

2. 可分上午市區觀光或下午市區觀光。

3. 行程多安排車上觀光或下車照相參觀為主。

4. 遊覽單一都市之文化古蹟所在；最短時間內建構顧客對城市的基本概念。

5. 一般遊程會將行程與逛街購物的行程規劃同一天；市區觀光景點參觀完後，可讓遊客在市區逛街購物或安排免稅店購物。

6. 舉例如下：
 (1) 東京市區觀光－新宿御苑、天空樹、皇居前廣場－二重橋。
 (2) 巴黎市區觀光－巴黎凱旋門、香樹麗舍大道、塞納河遊船。
 (3) 新加坡市區觀光－魚尾獅公園（圖 2-10）。

🎫 圖 2-10　新加坡魚尾獅公園

（二）夜間觀光(night tour)

1. 花費時間約為 2～3 小時左右。

2. 活動時間為晚餐後的行程；通常為表達出差異化多樣化的旅遊層面；短暫時間內展示與日間不同的風貌。

3. 增加遊客對當地的完整瞭解。

4. 舉例如下：

 (1) 國內：圓山夜景、101 大樓展望臺。

 (2) 國外：日本函館夜景、香港太平山夜景、杜拜帆船飯店夜景（圖 2-11）、日本橋夜景（圖 2-12）。

 (3) 民俗表演：如四川變臉秀（圖 2-13）、國劇欣賞、蒙古包內民俗表演（圖 2-14、圖 2-15）。

 (4) 豪華夜總會表演秀：拉斯維加斯的 Bellagio Hotel 驚豔水舞秀和太陽馬戲團「O」秀、MGM Grand Hotel 的 KA 秀、澳門威尼斯人的太陽劇團(ZAIA)秀、九寨天堂的九寨天堂大型藏羌歌舞秀。

📷 圖 2-11　杜拜帆船飯店

📷 圖 2-12　日本橋夜景

📖 圖 2-13　川劇變臉秀

📖 圖 2-14　蒙古包內民俗表演

📖 圖 2-15　蒙古包內民俗表演

（三）郊區遊覽(excursion tour)

1. 花費時間較長約為 4～7 小時。

2. 較長的旅遊時間有利安排距離較遠的地區參觀。

3. 行程當天可來回不需過夜。

4. 舉例如下：

📖 圖 2-16　德國班堡

(1) 花東縱谷一日遊（表 2-7）。

(2) 草嶺古道一日遊（表 2-8）。

(3) 德國班堡之旅（圖 2-16）。

✪ 表 2-7　花東縱谷一日遊

花東縱谷一日遊
1.天祥太魯閣一日遊(D)　　　　　　　　（2 人成行、全程約 8 小時）
◎ 08:50 飯店出發→太管處遊客中心→砂卡礑或白楊步道、自然生態導覽→燕子口步道欣賞上帝的創作湧泉奇景→慈母橋、青蛙石傳說→臺灣最高的地藏王菩薩佛寺【祥德寺】→太魯閣最壯麗、媲美大峽谷的九曲洞步道健行→長春祠、溪谷戲水→專車送車站或機場。 ◎ 本行程將依季節調整、砂卡礑或白楊步道二擇一。 ◎ 費用包含：車資、車導費用、午餐、200 萬＋10 萬旅遊責任保險。 ◎ 建議售價：大人$1,800　　小孩$1,500　　嬰兒$700
2.花東縱谷一日遊(J)　　　　　　　　　（2 人成行、全程約 8 小時）
◎ 09:10 飯店出發→遠眺雕塑大師楊英風大師作品（鹽寮大佛）→18 號橋番薯寮遺勇成林→遠曜磯崎海灣（海水浴場）→石梯坪觀海蝕奇景→光復糖廠或馬太鞍濕地生態介紹→林田山（小九份）懷古探訪→漫遊東華大學歐式園區→專車送火車站或飯店。 ◎ 費用包含：車資、車導費、午餐、200 萬＋10 萬旅遊責任保險。 ◎ 建議售價：大人$1,800　　小孩$1,500　　嬰兒$700

✪ 表 2-8　草嶺古道一日遊

情繫草嶺芒花～愛在礁溪溫泉一日遊	
◎ 行程內容：臺北／濱海公路／草嶺古道／礁溪泡湯／臺北	
07:00	中正紀念堂集合
07:30～12:00	帶著愉悅的心情出發→濱海公路風光→嘆為觀止的南雅陰陽海奇景→南雅奇石讓人嘖嘖稱奇→貢寮登山步道草嶺古道開步走→仙人腳印→雄鎮蠻煙→觀景休息亭→虎字碑→啞口廣場休息亭→客棧遺址→桶盤登山口→大里天公廟
13:00～14:00	梗枋享用海鮮午餐，讓你大快朵頤
15:00～16:00	礁溪中冠飯店泡湯，精心規劃最具療效的水療 SPA 設備及遊樂設施，亦享受親子同樂之樂趣
16:00～17:00	石城服務區停車休憩自費享用咖啡，可一邊欣賞東北角海岸之美
17:30	沿濱海公路返回臺北，依依不捨返回溫暖的家
◎ 行程特色： 　＊ 草嶺古道健行，由本公司最資深的專業領隊為您導覽及解說。 　＊ 梗枋活海鮮午餐～龍蝦沙拉、生魚片、鮮魚味噌湯、石花凍。 　＊ 中冠飯店泡湯～SPA 及泡湯，讓您舒緩身心，消除疲勞。 　＊ 遊覽車使用最有保障、安全、舒適的長榮巴士。 ◎ 費用包含： 　＊ 200 萬責任險及 10 萬醫療險、司機及領隊小費。 　＊ 景點門票、梗枋海鮮午餐、泡湯費用。 ◎ 注意事項： 　＊ 以上行程將依當天路線狀況時間彈性調整、三十人以上始可出發。 ◎ 時間：10/29～11/26（每週六出發） ◎ 售價：$2,000 元／人	

（四）多天數遊程

1. 不同地區多樣化旅遊行程搭配。

2. 三天二夜、五天四夜、一週之旅。

3. 舉例如下：

　　(1) 日月潭之旅。

　　(2) 寶島之星四天（表 2-9）。

　　(3) 花東之旅。

　　(4) 澎湖三天兩夜之旅（圖 2-17）。

📷 圖 2-17　澎湖三天兩夜之旅

📍 表 2-9　多天數遊程－寶島之星四天－花蓮＋知本＋日月潭

寶島之星頂級環島假期 4 日（遠雄悅來＋知本老爺＋涵碧樓）
出發日期：9/01、10/06、11/03、12/01、01/05
【行程景點特色】
【頂級觀光列車】
‧ 臺灣第一，世界頂級的尊貴環島列車，絕對給您超乎想像的頂級禮遇！
‧ 超大明亮觀景窗，360 度旋轉總統座椅寬敞空間，咖啡香檳美酒烏龍茶、寶島水果；在地美食風味嚐鮮。
‧ 中外雜誌書報，娛樂車箱卡拉歡唱，隨車導覽人員專業解說，體驗有如飛機頭等艙的尊貴享受。
【頂級奢華飯店】全程安排臺灣超越星級(star-less)的頂級聞名飯店！
‧ 日月潭涵碧樓－湖景套房：頂級 25 坪湖景客廳套房，每個角落皆能遇見如畫般的湖畔美景。
‧ 花蓮遠雄悅來－精緻海景房：附設獨立觀景陽臺，一眼眺望太平洋湛藍美景，英式貴族的頂級禮遇。
‧ 知本老爺－豪華客房：純淨山林獨特的原湯溫泉，愜意地享受滌淨的深度寧謐。
【國宴級名廚美饌】嚐遍臺灣頂級飯店主廚的精湛佳餚，遇見最道地的奢華山珍海味！
‧ 涵碧樓湖光軒：與上海綠波廊同級的頂級美饌，美景美食當前，令人食指大動。
‧ 涵碧樓東方餐廳：坐擁日月潭最美的景觀，視覺與味覺的奢華饗宴。
‧ 遠雄悅來唐苑：鮮美山產與海產中式料理。
‧ 遠雄悅來秋草：鹽寮當地肥美海鮮與上等和風食材。
‧ 遠雄悅來英倫庭苑：上百道五星級自助式料理。
‧ 知本老爺酋長鐵板燒、那魯灣自助料理：新鮮食材與精湛廚藝的頂級饗宴。
‧ 臺東娜路彎飯店原住民風味餐：道地天然食材完美呈現最原始山海野味。
‧ 天祥晶華養生藥膳：花蓮最新鮮山珍海味，享用長春樂活的健康好滋味。
‧ 鐵道懷舊便當：香 Q 米飯佐滷排，令人留念難忘。
‧ 臺中 Hotel One 頂餐廳：奢華法式套餐。最佳景致與嚴選頂級食材。
【臺灣最美奇景】最深度的自然、生態、文化環島行程，品味寶島峽谷、山景、湖泊之美！
‧ 世界級太魯閣國家公園：雄偉壯麗的峽谷景觀、幾近垂直的峭壁、斷崖、連綿曲道和溪流。
‧ 關山布農族部落：深度體驗原住民文化，欣賞國際知名的傳統祭儀與撼動人心的八部合音。
‧ 日月潭遊湖之旅：遊覽臺灣最知名景點日月潭，湖面山景環繞，如詩如畫的夢幻美景。
【限量珍藏紀念】
‧ 寶島之星紀念大理石鎮：為環島旅程珍藏留念。
‧ 臺灣鐵道紀念票：見證頂級環島之旅。

⊕ 表 2-9　多天數遊程－寶島之星四天－花蓮＋知本＋日月潭（續）

第一天： 臺北火車站→花蓮→太魯閣國家公園→花蓮遠雄悅來大飯店 　　　　寶島之星（臺北出發）臺北＋花蓮　火車時刻：08:00〜11:10
早餐：臺北老爺精緻餐盒 午餐：天祥晶華酒店養生藥膳午宴 晚餐：飯店內中式、日式、西式餐廳任選
第二天： 花蓮火車站→臺東火車站→關山布農部落→臺東知本老爺大酒店 　　　　寶島之星　　花蓮＋臺東　火車時刻：08:53〜11:10
早餐：飯店內早餐 午餐：臺東娜路彎飯店原住民風味午宴 晚餐：飯店內酋長鐵板燒、那魯彎自助料理任選
第三天： 枋寮火車站→彰化火車站→日月潭涵碧樓 　　　　寶島之星　　知本＋彰化　火車時刻：09:20〜14:55
早餐：飯店內早餐 午餐：鐵路局懷舊便當 晚餐：飯店內湖光軒、東方餐廳任選
第四天： 日月潭遊湖之旅→臺中火車站→臺北火車站 　　　　寶島之星　　臺中＋臺北　火車時刻：15:50〜18:00
早餐：飯店內早餐 午餐：臺中亞緻大飯店法式套餐 晚餐：敬請自理

【行程費用表】

住宿飯店	房型	成人	小孩占床	小孩不占床	嬰兒
花蓮遠雄悅來飯店 ＋ 臺東知本老爺大酒店 ＋ 南投日月潭 涵碧樓大飯店	四人房	37,000	37,000	21,900	7,000
	三人房	39,500	39,500	21,900	
	二人房	41,500	41,500	21,900	
	單人房	51,500	51,500	21,900	

＊ 請依您此次旅行的成行人數選擇適合的房型。

＊ 小孩占床：即占床位，幾人房就有幾個床位（例：雙人房有 2 個床位）。

＊ 小孩不占床：即不占床位。若決定讓 2 個小孩擠一個床位，則請選擇 1 小孩占床+1 小孩不占床。大人一律占床。

＊ 三人房：飯店以雙人房加床方式視為三人房。商品若無提供 3 人房價格，則表示該飯店無提供加床服務。

★ 表 2-9　多天數遊程－寶島之星四天－花蓮＋知本＋日月潭（續）

【注意事項】
＊ 本行程須 10 位以上成人報名方可成行。
＊ 寶島之星頂級環島假期各別飯店使用房型規定如下：
1. 單人房：單人房使用房型與雙人房相同。
2. 雙人房：
A. 花蓮遠來飯店提供精緻海景房；若欲升等豪華海景房，每房需加收 600 元。
B. 知本老爺酒店係提供豪華客房。
C. 日月潭涵碧樓大飯店係提供湖景套房。
3. 三人房：
A. 遠來飯店係提供庭園海側家庭房 4 人房。
B. 老爺酒店係提供豪華家庭房。
C. 涵碧樓大飯店係提供 1 間湖景套房＋1 間湖景客房之連通房。
4. 四人房：
A. 遠來飯店係提供庭園海側家庭房 4 人房。
B. 老爺酒店係提供和洋式套房。
C. 涵碧樓大飯店係提供 1 間湖景套房＋1 間湖景客房之連通房。
＊ 寶島之星頂級環島假期各別飯店使用晚餐規定如下：
A. 遠雄悅來大飯店－遠雄悅來大飯店的唐苑中餐廳、英倫西餐廳、秋草日本料理任選一。
B. 知本老爺大酒店－那魯灣餐廳、酋長鐵板燒任選一。
C. 涵碧樓大飯店－東方餐廳、湖光軒中餐廳任選一。
＊ 上列用餐地點，將由服務人員於當日午餐時向您確認，您僅須於預定時間前往所選餐廳用餐。

四、依旅遊產品供需時間點區分

（一）現成的遊程(ready-made tour)／年度規劃行程(series tour)

1. 由旅行社企劃行銷而籌組的「招攬」系列團（術語說是 series），為年度計畫或是季節性計畫，至少有一定數量的定期出發日，以現有航空公司的航線與航點為前提，選擇欲推廣的遊程區域，並由旅行社主動籌組規劃，主導權在旅行業者，非特定客戶招攬之系列套裝遊程（表 2-10）。

2. 構成特色：
 (1) 安排完善、立即可銷售。
 (2) 依據市場需求、特性，事先予以設計、組合各項要件。
 (3) 旅遊路線、定點、時間、內容、旅行條件等固定。
 (4) 預先設有一定銷售價格。
 (5) 在一般大眾市場上銷售且大量生產、大量銷售原則。
 (6) 代表性產品－全包旅遊(full package tour)類型。

⊕ 表 2-10　年度規劃銷售動態表

全新全意馬來西亞（綠中海五日遊）2021/7～2021/8 月
★ 班機：去程：TPE/KUL BR 227 09:40/14:20　回程：KUL/TPE BR 228 15:25/20:00
★ 住宿：吉隆坡：JW Marriott 或 Regent 或同級
綠中海島嶼國際渡假村：PANGKOR LAUT RESORT HILL 或 GARDEN VILLA 或同級

團號（週二出發）	直售	機位	A T/S	B T/S	C T/S	D T/S	E T/S	F T/S	G T/S	H T/S	收訂	總計	備註
0711KUL05	直 30,800 同 28,800	12K				3+1 INF OK	4 OK			4 OK	12	11+1I +1	CLZL32 已開票
0718KUL05 BR 不能加位	直 30,800 同 28,800	19K		8 OK+1J OK	2 OK				2 OK	6 OK	19	18+1J +1	CHT7KC*18 已開票 CALMC5*1 已開票
0725KUL05	直 30,800 同 28,800	18K		2 OK					2 OK	3 OK	7	7	CFF4JE
0801KUL05 BR 不能加位	直 30,800 同 28,800	22K FNL	4 OK			9 OK	8 OK				21	21+1	CML3CE*8 CHEUST*4 CFJICG*10 高北高接駁
0808KUL05	直 30,800 同 28,800	18K	4 OK	3 OK	8 OK +1J OK						16	15+1J +1	CD6IKH
0815KUL05 房間只有 6 間	直 30,800 同 28,800	18K		9				3				12+1	CLDTJ8
0822KUL05	直 30,800 同 28,800	18K						10+1				11	CBIFJ8

售價　　日期		5/30～6/29	6/30～8/22
五天平日／假日（大人）		直售：27,800/28,800 同業：25,800/26,800 （稅簽兵險外加 3,000）	直售：30,800/31,800 同業：28,800/29,800 （稅簽兵險外加 3,000）
CHD（小孩）		占床同大人 不占扣 2,000	占床同大人 不占扣 2,000

⊙ 表 2-10　年度規劃銷售動態表（續）

JOIN TOUR 五天平日／假日 （大人）	NET：15,500/16,800 直售：17,500/18,800	NET：15,500/16,800 直售：17,500/18,800
單人房差　五天　平日／假日 （大人）	NET：10,500/11,500 直售：11,500/12,500	NET：10,500/11,500 直售：11,500/12,500
INF（嬰兒）	NET：6,600 直售：7,000	NET：6,600 直售：7,000

◆ 請注意 JOIN TOUR（不含機票、兩地機場稅、兵險、簽證費）
◆ 請注意 SHOPPING 站：錫器／蠟染／土產／DFS
◆ 馬簽應備資料：
　1. 護照正本（效期須滿 6 個月以上）。
　2. 兩吋照片一張。
　3. 工作天一天（不含週六及假日）。
◆ 機票規定事項：
　1. 團體票團去團回，不可提前或延回。
　2. 高北接駁，限搭 BR，一段 NTD 1,500，另加兵險一段 NTD 600。
◆ 注意事項：
　1. 綠中海 Garden Villa 改住水上屋 Sea Villa 兩晚，售價每人加 NT$8,000（共 21 間）。
　2. 綠中海 Garden Villa 改住 Beach Villa 兩晚，售價每人加 NT$4,000（共 8 間）。
　3. 綠中海 Garden Villa 改住 Spa Village 兩晚，售價每人加 NT$12,000（共 22 間，需年滿 18 歲才能指定）。
　4. 綠中海之離島由於外站賣 OPTION 每人 USD 25。
　5. 中心價：同業價扣 NT$500。
　6. 訂金單請蓋上公司確認章，中心視同收訂作業。
　7. 取消費用：出發前七天內取消，取消訂金 $3,000 不退還。
　8. 出發前 5 天請將護照繳交與中心，若護照自帶請給 COPY 本及自帶切結書。
　9. 人數 6～10 人可以出團，無派領隊，有派導遊。
　10. 每週一、四發動態給各家 PAK 成員。

（二）訂製行程(tailor made tour)；特別訂製／量身訂作(special tour)

1. 是由使用者（旅客）依其各自之目的，擬定日期而由旅行社進行規劃的單一行程，一般稱作 Single Shot、Incentive 或 Special。雖然該訂製行程的量可能高達數千名，或長達半年出發日，但仍以訂製特別量身行程稱之，以企業界的獎勵旅遊、公家機關或學術團體的自強活動最常見（圖 2-18）。

2. 構成特色：
　(1) 以客人需求前往地區為前提，選擇最適合的航空公司。
　(2) 通常是客戶委託代辦，客戶前往的目的是確定的。
　(3) 安排旅遊行程所花費的時間較長。
　(4) 具有不規格性，因此無法量產。

(5) 價格費用一般較高。

(6) 享有較大的自主空間優點。

(7) 主導權是客戶，但部分客戶會要求業者提供建議行程，而主導權又交給業者。

舉例如下：報價說明書

團名	OO 公司尊爵童話世界九寨溝六天假期（雙飛）	
出發地點	成都	
出發日期	2014/06/05	
回程日期	2014/06/10	
航空公司	CI	
費用	參團人數	費用【現金／刷卡皆可】
	16 人	NTD 29,000
	32 人	NTD 28,500【提供一名免費】

📷 圖 2-18　學術參訪團

五、依遊程屬性區分

（一）一般旅遊行程(normal tour)

　　目前市場上的旅遊行程多屬此類型，循著一套標準作業流程所「產生」的團體行程，即稱為量產的現成規格品，或稱為 Regular Group，使用航空公司所提供的團體機位來包裝的團體行程，在產品內容上無明顯性的特定主題，旅遊產品較偏向綜合型觀光旅遊。

（二）商務與會議旅遊行程(trade show & conference)

1. 主要旅行目的以參加會議或商務考察為主、旅遊為輔的遊程。

　(1) 會議：例如貿易會議、特別學科研討會議、商務貿易旅行、行程之餘順道進行觀光旅遊（圖 2-19）。

(2) 在會議之前的遊程稱為 Pre-tour，於會議結束後才開始的遊程稱為 Post-tour。

(3) 商務貿易旅行或考察商業地點區域。

(4) 行程之餘順道進行觀光旅遊。

2. 行程設計須配合會議商務之時地差異性與特殊性。

3. 注意二者間需求上的平衡。

（三）獎勵旅遊(incentive tour)

1. 有別於一般旅行團或是員工旅遊，獎勵旅遊(incentive tour)是企業針對業績優異的員工進行獎勵（表 2-11、圖 2-20）。

圖 2-19　會議會展照片

2. 從出國通關、入住飯店到旅遊行程，不管是會師、表揚或用餐，場場都要比氣派獨特。

3. 獎勵旅遊的體驗大不同，參與者更有機會深度瞭解當地，有機會成為旅遊的口碑傳遞者，也是旅遊市場的風向球。

4. 開發新的客群也是獎勵旅遊市場的共同課題，除了直銷商、保險業、銀行業之外，旅遊業者也表示飲料廠與製藥廠、通信業與高科技產業都是潛力族群。

5. 何謂 MICE：獎勵旅遊新話題

(1) MICE：是 Meeting、Incentive、Conference 和 Exhibition 的合成詞。

(2) MICE 當中的 Incentive Tour 獎勵旅遊是現代旅遊普及性的一個重要表現，今天它已經成企業促進業務發展、塑造企業文化的重要途徑。

(3) 「獎勵旅遊」包含了會議、旅遊、頒獎典禮、主題晚宴或晚會等部分，企業的首腦人物會出面作陪，和受獎者共商公司發展大計，這對於參加者來說無疑是一種殊榮。

(4) 活動安排也由有關旅遊企業特別安排，融入企業文化的主題晚會具有增強員工榮譽感，加強企業團隊建設的作用。

(5) 常年連續進行的獎勵旅遊會使員工產生強烈的期待感，對於刺激業績成長能夠形成良性的激勵。

📍 表 2-11 獎勵旅遊－OO 人壽 109 年度松柏國外旅遊

OO 人壽 103 年度松柏國外旅遊、九寨溝雙飛尊爵七天（成都進出） （九寨溝、都江堰、樂山大佛、峨嵋山）
出發日期：2010 年 05 月 10 日 ★ 行程特色 ◎ 觀光巴士： ＊ 全程巴士以三年內新車為主，每梯次人數超過 25 人以上者，以 45 人座巴士為基準。 ＊ 精心安排九寨溝內以【環保包車】28 人座，以免去候車及塞車之苦。絕不使用環保公車濫竽充數。 ◎ 旅館安排：全程使用標準五星或當地最佳酒店。 ＊ 【成　　都】－5★凱賓斯基酒店 3 晚 ＊ 【九寨溝】－5★九寨天堂酒店 2 晚 ＊ 【黃龍區】－4★國堰賓館 1 晚 ◎ 餐食安排： ＊ 一般低價團餐，旅客反應不佳，本公司特選高餐標風味餐，全程平均餐標達 50～100 元人民幣／人， 　有別於一般市場團體餐 30～50 元人民幣，讓您吃的有量又有質。 ＊ 早餐：安排於飯店內享用。 ＊ 午晚餐：安排當地特色餐食成都小吃蜀品軒小吃、都江宴金葉賓館、岷江源國際酒店、九寨天堂酒店 　自助餐、九寨溝日朗餐廳 VIP 桌餐、一罐飄香川菜、峨嵋山飯店峨嵋山素宴、樂山龔氏西霸豆腐宴、 　成都映象川菜風味、欽善齊藥膳。 ◎ 行程安排： ＊ 特別安排遊覽中國景王（阿壩州）三大世界自然遺產：九寨溝、神仙池。 ＊ 活動安排：正宗川劇變臉秀，酒店內觀賞九寨溝藏羌歌舞秀、成都川劇變臉秀、三輪車遊川西古鎮黃 　龍溪、峨嵋山金頂纜車、樂山大佛游船。 ◎ OO 旅遊貼心服務： ＊ 本公司保有履約保險 5,000 萬元，契約責任險每人 500 萬元，附加意外體傷醫療費用 20 萬元，並提供 　海外緊急救難服務。有別於他家旅行社僅有 200 萬元的契約責任險與 10 萬元意外醫療險，讓您的旅程 　更安全有保障。 ＊ 友情贈送：藏式蜜蠟手鍊一副、九寨溝風光 VCD、四川泡菜。 ＊ 神祕小禮物：當地具有特色的小禮物為：川妹子鞋墊和毛絨熊貓玩具。 ＊ 每日提供團員礦泉水，每人一瓶。 ◎ 全程 No Shopping，不進任何 Shopping 店。（不上攝像、不走醫療諮詢、不看氣功表演）
★ 行程內容
第一天　臺北－成都
宿：凱賓斯基酒店或同級 早：╳　午：機上　晚：成都蜀品軒小吃

⊕ 表 2-11　獎勵旅遊－OO 人壽 109 年度松柏國外旅遊（續）

第二天　成都（60 公里～1 小時車程）都江堰風景區（二王廟、安瀾橋、魚嘴、離堆）（聯合國認定世界文化遺產）－飯店內松柏晚會
宿：凱賓斯基酒店或同級 早：飯店內自助餐　午：都江宴金葉賓館　晚：成都飯店內松柏晚宴
第三天　成都－九黃機場（15 公里～30 分鐘車程）岷江源酒店（75 公里～1.5 小時車程）九寨天堂神仙池風景區＋藏羌民族歌舞秀
宿：九寨天堂酒店 早：飯店內自助餐　午：岷江源國際酒店　晚：九寨天堂酒店自助餐
第四天　九寨溝天堂（22 公里～30 分鐘車程）九寨溝風景區（奇溝、海景、樹影、瀑布）（聯合國認定世界自然遺產）
宿：九寨天堂酒店 早：飯店內自助餐　午：九寨溝日朗餐廳 VIP 桌餐　晚：九寨天堂酒店自助餐
第五天　九寨溝風景區（30 公里～50 分鐘車程）黃龍溝風景區
宿：九寨天堂酒店或同級 早：飯店內　午：　晚：
第六天　九黃機場－成都（130 公里～2.5 小時車程）
宿：峨嵋山飯店貴賓樓　或同級 早：飯店內　午：一罐飄香川菜酒樓　晚：峨眉山飯店
第七天　皇冠假日酒店（20 公里～30 分鐘車程）成都（三輪車遊川西古鎮黃龍溪）－臺北
宿：溫暖的家 早：飯店內　午：欽膳齋　晚：機上
一、晚宴會場 　　成都皇冠假日酒店－宏圖廳，長 23 公尺、寬 16 公尺，共計 361 平方公尺 二、晚宴會場設計（待定） 三、晚宴主題：越飛越高、超越巔峰 OO 人壽高峰表揚大會 四、晚宴行動安排 　　1. 接待客人 　　　＊6 位中國四川美女穿著中國傳統服裝指導客人進入會場 　　　＊現場搭配燈光及音樂 　　2. 會議 　　　＊6 位中國四川美女穿著中國傳統服裝麗花開道，以成都特有的「黃包車」將業務高管推進會場 　　　＊精彩開場表演（節目待定） 　　　＊總經理致詞 　　　＊頒獎典禮 　　3. 晚宴及精彩民俗表演 　　　＊變臉 　　　＊吐火 　　　＊二胡演奏 　　　＊雜技表演 　　　＊川劇動作戲－滾燈 　　　＊川劇唱段－梅花絕句 　　　＊手影戲 五、晚宴 openbar 含兩小時啤酒、果汁、汽水 六、晚宴會場及表演費 US\$13,000＋10%服務費

圖 2-20　獎勵旅遊

（四）特別興趣旅遊(special interest tour)

1. 依據顧客特殊興趣與特定旅行目的而設計之遊程（圖 2-21）。

2. 例如：登山、攝影、服裝時尚、烹飪、高爾夫球之旅、藝術之旅、宗教之旅、生態旅遊、建築之旅、音樂之旅及醫療美容行程。

3. 近年來在日本就有特別以運動旅遊推廣為對象，主要鎖定年輕人的個人旅行客為主，這些族群自主能力高，對運動有興趣，也是未來旅遊的型態。

 (1) 日本這幾年有關「SIT」(special interest tour)旅行盛行，所謂的「SIT」就是將自己的興趣加在旅遊行程內。

 (2) 所謂的「運動旅遊」可以分成兩種，一為旅客親自體驗型，像是高爾夫球之旅、滑雪之旅等；另一種則是觀賽加油團的形式。而在日本，比起親自體驗型的運動旅遊，後者更為盛行。

圖 2-21　特定旅行目的

六、依有無領隊隨行服務區分

（一）派任專人隨團照料提供服務(escorted tour)

1. 旅遊行程自出發到結束沿途有專人照顧。
2. 領隊由旅行社派任或顧客推薦派任。
3. 領隊費用由顧客平均分擔或由團體操作方式所取得。
4. 人數多時方能享有特殊價格（15＋1 FOC，FOC 大都由領隊來使用，但近幾年來，因機位需求量大增，很多的航空公司在旺季期間已不提供 FOC）。
5. 成本考量所致，故多為團體性質。

（二）個別與無領隊團體(independent tour, unescorted tour)

1. 沒有派任領隊沿途照料。
2. 大多僅有當地旅行社代為安排服務。
3. 依照個別需求、希望、旅行條件，予以安排行程。
4. 行程安排十分具有彈性。
5. 費用較高。

七、依旅客付費時機區分

（一）契約內包含之遊程

　　付費時機主要的區分點是以出國日期為準，在出發前依觀光局訂定出團前簽定之旅遊定型化契約內容，甲方（遊客）依第五條約定繳納之旅遊費用，除雙方另有約定以外，應包括下列項目：

1. **代辦出國手續費**：乙方（旅行社）代理甲方辦理出國所需之手續費及簽證費及其他規費。
2. **交通運輸費**：旅程所需各種交通運輸之費用。
3. **餐飲費**：旅程中所列應由乙方安排之餐飲費用。
4. **住宿費**：旅程中所列住宿及旅館之費用，如甲方需要單人房，經乙方同意安排者，甲方應補繳所需差額。
5. **遊覽費用**：旅程中所列之一切遊覽費用，包括遊覽交通費、導遊費、入場門票費。
6. **接送費**：旅遊期間機場、港口、車站等與旅館間之一切接送費用。

7. **行李費**：團體行李往返機場、港口、車站等與旅館間之一切接送費用及團體行李接送人員之小費，行李數量之重量依航空公司規定辦理。

8. **稅捐**：各地機場服務稅捐及團體餐宿稅捐。

9. **服務費**：領隊及其他乙方為甲方安排服務人員之報酬。

（二）額外自費行程

在出發後，於外站當地購買額外支付費用行程（表 2-12），在團體行程包裝過程中，業者必須考量相關因素後，評估是否需將行程安排於遊程中，其部分考量因素包含遊客的接受度、成本控管及時間等因素，由遊客於外站自行決定是否付費參加？遊客有高度的自主權。

📍 表 2-12　額外自費行程－紐西蘭自費活動價目表

以下價格為參考價目，實際收費以當地為準，各項活動皆為自由活動，絕無壓力，欲豐富您的人生，挑戰刺激，讓您的生命活力四射，請立即報名參加吧。每一項活動皆有其潛在危險，請視自身體能狀況再參與，感謝您。

註：本價目表僅供參考，如有調整，以當地報價為準。

活動項目	活動內容及特色	費　　用	注意事項
清晨熱氣球之旅 (A)公司名稱： BALLON ALOFT	清晨出發，自平地升空那一霎起，可一覽廣闊無垠的北部曠野高原，在無邊的天際裡漫遊，鳥瞰大地上甦醒的萬物。	熱氣球 14 歲以上 A$200/30 分鐘 6～13 歲： A$150/30 分鐘	1. 至少 5 歲以上 2. 含旅館來回接送 3. 含傳統香檳早餐 4. 需加收 A$25 保險費 5. 乘坐熱氣球附近較偏遠，出發前請先上洗手間 6. 最低成團人數 2 人
水上飛機 (B)公司名稱： GOLD COAST SEAPLANE	嚮往搭乘水上飛機，欣賞黃金海岸景致嗎？	10 分鐘賞景之旅 A$100	1. 至少 13 歲以上 2. 含旅館接送 3. 最低出團人數 4 位
黃昏愛之船之旅 (C)船公司： CHAMPAGEN SAILING CRUSE	夕陽西下，帶著心愛的伴侶，一起欣賞黃金海岸的良辰美景。	費用：A$100 啟航時間： 17：00～17：30 （依季節調整之） 遊船時間：2 小時	1. 至少 13 歲以上 2. 含旅館來回接送 3. 最低出團人數 6 人 4. 含香檳及點心
奧蕾莉渡假村 4 輪驅動車之旅 (D)Day Trips to the O'Reilly's Plateau	搭乘 4 輪驅動車，悠遊於國家公園內，展開生態之旅（半日遊）。	大人：A$120 4～14 歲小孩：A$90	1. 含旅館來回接送 2. 含渡假村 4 輪驅動車生態之旅 3. 最低出團人數 10 人

⊛ 表 2-12　額外自費行程－紐西蘭自費活動價目表（續）

活動項目	活動內容及特色	費　　　用	注意事項
品蠔啖蟹之旅 (E)公司名稱： TWEED ENDEAVOUR CRUISES	搭乘舢板遊船釣魚、抓蝦，享受最獨特之抓螃蟹樂趣（泥蟹）含船上螃蟹午餐。	大人：A$120 4～14 歲小孩：A$90 出發時間： 11:00 從旅館 返回時間： 16:50 抵旅館 12:30～15:30（螃蟹船 3 小時）	1. 含旅館來回接送 2. 螃蟹船 3 小時 3. 最低出團人數 10 人
凡賽斯飯店 SPA 之旅 (F)VERSACE RESORT	體驗凡賽斯飯店著名的海洋 SPA 療程，源自法國的療程，讓您體驗歐式的浪漫感受。	大人：A$150 起（90 分鐘）（視選擇的療程項目而訂）	1. 含旅館來回接送 2. 最低出團人數 2 人
夜遊春之泉國家公園螢火蟲生態之旅 (G)公司名稱： ARIES TOURS	前往國家公園體驗雨林生態及欣賞南半球特有的螢火蟲生態。	大人：A$70 4～12 歲小孩：A$50	1. 含旅館來回接送 2. 最低出團人數 2 人
越野騎馬之旅 (H)NUMINBAH VALLEY ADVENTURE TRAILS	前往位於內陸地區的農場，體驗越野騎馬之旅。	大人：A$150（半日遊） （上午） A$120（半日遊） （下午） （實際騎馬時間約一個半小時）	1. 含旅館來回接送 2. 從旅館至農場約 2 小時車程 3. 最低出團人數 10 人

當地聯絡人：
您準備好要享受精彩刺激的活動了嗎？您可事先填妥欲參加之項目，交予領隊，以方便其為您安排！
參加項目：□A.　□B.　□C.　□D.　□E.　□F.　□G.　□H.
姓名：　　　　　　　　謝謝！
（如有小朋友參加，請於姓名後附註出生年月日，以便訂位）

八、依出國安排主要交通工具區分

（一）交通工具交互連結式行程。

（二）因交通工具多樣化與交互搭配所形成的特殊趣味。

1. 海島型國家

海島型國家出國旅遊最主要的交通工具是飛機和郵輪(fly and cruise)。

例如：臺灣旅客出國，主要交通工具是以搭飛機為主；次要是搭郵輪（圖 2-22）離島，如：麗星郵輪。

2.大陸型國家

大陸型國家出國旅遊最主要的交通工具是巴士和火車(bus and train)（圖 2-23）。

例如：歐洲旅客出國，僅需搭巴士或搭配火車，即可安排出國旅遊行程，無需安排搭飛機。

📖 圖 2-22　郵輪

📖 圖 2-23　火車

（三）以目前市場上推出主要交通工具搭配（圖 2-24、圖 2-25、圖 2-26）來區分的產品。

圖 2-24　日本新幹線

📖 圖 2-25　加拿大哥倫比亞冰原雪車

📖 圖 2-26　鐵力士山纜車

例如：

1. 飛機(fly)＋郵輪(cruis)的旅程（表 2-13）。

2. 飛機(fly)＋租車(driver)的旅程（表 2-14）。

3. 巴士觀光旅遊（bus tour，表 2-15）。

4. 飛機(fly)＋火車(train)的旅程（表 2-16）。

✪ 表 2-13　北歐峽灣北角愛之船十五日

公主假期－北歐峽灣北角愛之船十五日 （英國、挪威）					
郵輪名稱：至尊公主號 Grand Princess 郵輪艙等：陽臺艙 飛機艙等：經濟艙					
參考航班： （去程）：TPE / HKG / LON　　CX 451 19:40 / 21:20+　　CX 255 00:35 / 06:20+1 （回程）：LON / HKG / TPE　　CX 256 19:50 / 15:05+1　　CX 400 16:30 / 18:15					
第一天：臺北／香港／倫敦 LONDON〈英國〉					
第二天：倫敦－溫莎小鎮 WINDSOR－南漢普頓 SOUTHAMPTON 早餐：機上供應；午餐：中式料理；晚餐：郵輪供應					
預計抵達時間		預計登船時間	15:00	預計起航時間	17:00
第三天：海上巡遊－史察溫葛 STAVANGER〈挪威〉 早餐：郵輪供應；午餐：郵輪供應；晚餐：郵輪供應					
預計抵達時間	海上	預計登船時間	海上	預計起航時間	海上
第四天：史察溫葛－海麗絲麗特 HELLESYLT〈蓋倫格峽灣〉 早餐：郵輪供應；午餐：郵輪供應；晚餐：郵輪供應					
預計抵達時間	07:00	預計登船時間	15:30	預計起航時間	16:00
第五天：海麗絲麗特－蓋倫格 GEIRANGER－TRONDHEIM 特農漢 早餐：郵輪供應；午餐：郵輪供應；晚餐：郵輪供應					
預計抵達時間	12:00	預計登船時間	17:30	預計起航時間	18:00
第六天：特農漢 早餐：郵輪供應；午餐：郵輪供應；晚餐：郵輪供應					
預計抵達時間	08:00	預計登船時間	16:30	預計起航時間	17:00
第七天：海上航行－宏寧斯瓦 HONNINGSVAG〈挪威北角〉 早餐：郵輪供應；午餐：郵輪供應；晚餐：郵輪供應					
預計抵達時間	海上	預計登船時間	海上	預計起航時間	海上
第八天：宏寧斯瓦－午夜太陽－特農梭 TROMSO 早餐：郵輪供應；午餐：郵輪供應；晚餐：郵輪供應					
預計抵達時間	08:00	預計登船時間	16:30	預計起航時間	17:00

⊛ 表 2-13　北歐峽灣北角愛之船十五日（續）

第九天：特農梭					
早餐：郵輪供應；午餐：郵輪供應；晚餐：郵輪供應					
預計抵達時間	08:00	預計登船時間	16:30	預計起航時間	17:00
第十天：海上巡遊－索格納峽灣 SOGNEFJORD－佛拉姆 FLAM					
早餐：郵輪供應；午餐：郵輪供應；晚餐：郵輪供應					
預計抵達時間	海上	預計登船時間	海上	預計起航時間	海上
第十一天：佛拉姆 FLAM－卑爾根 BERGEN					
早餐：郵輪供應；午餐：岸上西式套餐；晚餐：郵輪供應					
預計抵達時間	08:00	預計登船時間	18:00	預計起航時間	18:30
第十二天：卑爾根					
早餐：郵輪供應；午餐：岸上中式料理；晚餐：郵輪供應					
預計抵達時間	08:00	預計登船時間	16:30	預計起航時間	17:00
第十三天：海上巡遊－南漢普頓 SOUTHAMPTON〈英國〉					
早餐：郵輪供應；午餐：郵輪供應；晚餐：郵輪供應					
預計抵達時間	海上	預計登船時間	海上	預計起航時間	海上
第十四天：南漢普頓 SOUTHAMPTON－古巨石群 STONEHENGE－倫敦／臺北					
早餐：郵輪供應；午餐：中式料理；晚餐：機上供應					
預計離船時間	08:00	預計登船時間		預計起航時間	
第十五天：臺北					
今日抵達中正國際機場返回臺北，結束此次浪漫難忘的歐洲郵輪精彩假期。					

⊛ 表 2-14　夏季加航狂享曲（飛機＋租車）

2014 夏季加航狂享曲價目表 單位：每人／新臺幣城市組曲									
城市組曲	精緻級			豪華級				兒童	
	適用日期	單人房	雙人房	三人房	適用日期	單人房	雙人房	三人房	不占床
溫哥華 5 天 2 夜	5/1~5/31， 10/1~10/31	39,900	35,900	35,900	5/1~9/30	51,900	41,900	39,900	
	6/1~9/30	42,900	37,900	36,900	10/1~10/31	49,900	40,900	39,900	
維多利亞 5 天 2 夜	5/1~10/31	44,900	38,900	37,900	5/1~6/30， 10/1~10/15	47,900	40,900	38,900	
					7/1~9/30	54,900	43,900	41,900	
					10/16~10/31	41,900	38,900	36,900	
卡加立 5 天 2 夜	5/1~7/4， 7/16~10/31	40,900	36,900	35,900	5/1~7/5， 7/16~10/31	45,900	39,900	38,900	
	7/5~7/15	43,900	38,900	37,900	7/6~7/15	53,900	43,900	41,900	

⊙ 表 2-14　夏季加航狂享曲（飛機＋租車）（續）

自選行程					
城市	行程	適用日期	成人	兒童	兒童年齡
溫哥華	古董列車市區觀光	5/1~10/31	2,000	1,000	4~12 歲
	維多利亞一日遊	5/1~10/31	5,500	3,300	3~11 歲
	惠斯勒一日遊	5/1~10/31	4,500	1,950	4~12 歲
	鯨魚探索之旅	5/15~10/10	6,500	4,200	5~11 歲
	溫哥華港遊船晚宴	5/1~10/31	3,500	2,400	5~11 歲
維多利亞	維多利亞市區觀光（含布查花園）	5/1~10/31	3,300	1,200	5~11 歲
	溫哥華島巴士、火車觀光	5/17~9/28	2,400	1,100	5~11 歲
	鯨魚探索之旅	5/1~10/31	3,900	2,150	5~11 歲
	帝后飯店英式下午茶	5/1~6/30，10/16~10/31	2,200	1,000	5~12 歲
		7/1~8/31	3,000	1,400	5~12 歲
		9/1~10/15	2,800	1,250	5~12 歲

租車價目表				
深度探索	適用日期	天數	等級	價格
卑詩租車行	5/1~6/27，8/28~10/31	3	Midsize	5,290
	6/28~8/27	3	Midsize	6,290
	5/1~6/27，8/28~10/31	3	Fullsize	5,490
	6/28~8/27	3	Fullsize	6,490
洛磯山租車行	5/1~6/27，8/28~10/31	3	Midsize	5,290
	6/28~8/27	3	Midsize	6,290
	5/1~6/27，8/28~10/31	3	Fullsize	5,490
	6/28~8/27	3	Fullsize	6,490
	6/28~8/27	3	Fullsize	6,490

敬告旅客：

1. 價目表適用於 2014 年 5 月 1 日至 2014 年 10 月 31 日止，如遇當地旺季飯店調漲或匯率變動，導致售價調整，恕不另行通知。

2. Shoulder 期間 2014 年 6 月 10 日至 6 月 22 日、7 月 16 日至 8 月 31 日出發機票加價 TWD 3,500。

3. 旺季期間 2014 年 6 月 23 日至 7 月 15 日出發機票加價 TWD 8,000。

4. 週末加價：TWD 2,500（逢週五、六出發）。

5. 小孩占床為以上大人價，西岸減 TWD 3,000、東岸減 TWD 4,000。

6. 以上行程包含：加拿大航空經濟艙 30 天臺北出發機票、兩晚飯店住宿、相見禮、保險。

行程不包含：機票稅金、兵險、護照、簽證費以及行程中個人之額外花費。

本產品已投保旅行業強制責任險，保險期間以手冊內原始行程起迄時間為依據；建議旅客應另行購買旅遊平安險，以確保自身權益。

⭐ 表 2-15　彩繪巴士－湖光山色涵碧樓 2 日

彩繪巴士－湖光山色涵碧樓 2 日
第一天：臺北→彩繪巴士→埔里北山→日月潭涵碧樓（湖景客房） 07：00　臺北火車站（東三門）搭乘「彩繪巴士－清境廬山線」，前往風光明媚日月潭國家風景區 11：00　南投埔里北山專車迎賓接往日月潭 11：30　可參加自費行程（九族文化村歡樂之旅或集集小鎮） 12：00　日月潭涵碧樓 check in 14：00　涵碧樓東方餐廳或池畔茶藝館－下午茶套餐（限客房使用） 18：30　晚間可自費參考飯店頂級 SPA 徜徉湖畔邊享受 特別提醒： ◎日月潭涵碧樓大飯店係提供本專案套裝行程專屬湖景客房（無客廳，12 坪，浴室內無浴缸僅提供淋浴設備），每房限住 2 人（包含小孩），若欲指定湖景套房，每房需加收 4,900 元。（每房需加收 4,900 元優惠，升等套房僅於週一～週四入住適用）（週五～週日入住不能適用） 早餐：敬請自理；午餐：敬請自理；下午茶：東方餐廳或池畔茶藝館－下午茶套餐（限客房使用）；晚餐：敬請自理
第二天：日月潭涵碧樓→自由活動時間－埔里酒廠→彩繪巴士→臺北火車站 07：00　享受湖光山色的晨喚、飯店早餐 12：00　涵碧樓東方餐廳午間套餐（週六日提供自助餐） 14：00　飯店大廳搭乘專車前往埔里酒廠 15：20　埔里酒廠搭乘「彩繪巴士－清境廬山線」觀光巴士返回臺北 20：30　抵達臺北車站 早餐：涵碧樓自助餐；午餐：東方餐廳套餐（週六日提供自助餐）；晚餐：敬請自理

【行程費用表】

住宿飯店	出發日期／ 房型	週一～週四／ 每人費用	週日或週五／ 每人費用	週六／ 每人費用
涵碧樓	成人	12,000	14,000	15,000

【費用包含】
＊臺北→南投北山→紹興酒廠→臺北彩繪巴士（747 座椅）觀光巴士專車
＊北山→日月潭→紹興酒廠專車接送
＊湖景客房－夜住宿
＊迎賓飲料及客房內迎賓水果
＊翌日東方餐廳早餐
＊免費使用戶外 60 公尺溫水游泳池及健身房設施
＊200 萬履約責任險＋3 萬醫療險

【房型介紹】
＊日月潭涵碧樓；湖景雙人客房（無客廳，12 坪）＝1 大床或 2 小床
（請於備註欄位註明需要房型、如客滿依飯店回覆為準）

⭐ 表 2-16　日本東北（北斗星＋超快新幹線）寢臺之旅

日本東北（北斗星＋超快新幹線）寢臺之旅 日光　三景松島、小京都角館、泡名湯五日（秋楓篇） 出發日期：2020 年 11 月 10、17、24 日；售價：NT$43,900 元起（占床同大人，不占床扣 5,000）		
【費用不含】 1. 護照、小費。 2. 桃園中正機場與居住地間之接駁交通等費用。 ※ 本公司保有契約責任險每人 200 萬元，附加意外體傷醫療費用 10 萬元。 ※ 若遇匯率變動、旺季、特殊假期或航空公司調整票價、機票燃油附加稅等，本售價得斟酌調整之。 繼北斗星寢臺列車之旅廣受好評，報章、電視中天、民視及戀戀溫泉，相繼實況報導，遨遊東北名勝美景，日本三景的松島搭觀光船迴游觀賞二百多個小島美景，泡排名日本名湯百選二大溫泉，和風雅緻溫泉飯店，體驗旅遊新趨勢、新流行的寢臺列車之旅！		

天　數	行　　程	預定飯店
第一天	臺北／東京－台場彩虹橋－品川駅－北斗星（浪漫寢臺）列車の旅（車內三味弦演奏）→東北　預定班機：CI 100（08:55〜13:00）或 CI 018（14:40〜18:55）	北斗星寢臺列車二人一室
	早餐：HOME ／ 午餐：機上享用 ／ 晚餐：鐵板燒料理	
第二天	盛岡－東北溫泉（泡溫泉）－角館（武家屋敷、古街散策）－田澤湖（金色辰子姬、瞰湖臺）－小岩井農場（岩手山）－東北手工藝村－東北溫泉	八幡平溫泉大和皇家或同級
	早餐：飯店內 ／ 午餐：秋田風味餐或稻庭麵＋天婦羅 ／ 晚餐：豐盛宴會料理	
第三天	東北溫泉－嚴美溪（郭公糰子）－日本三景松島（遊覽船）海鳥－松島五大堂－鹽釜神社－仙台－穴原溫泉或飯阪溫泉（日本百選溫泉）	穴原溫泉吉川屋
	早餐：飯店內 ／ 午餐：東北風味餐（依季節有時有大蚵仔） ／ 晚餐：和風會席料理	
第四天	穴原溫泉－世界文化遺產（日光國立公園）－日本三奇橋（神橋）－東照宮、陽明門、三猿、鳴龍堂、二荒山神社－宇都宮－超快新幹線（子彈電車）－上野－東京（免稅店）	東京新大谷或同級
	早餐：飯店內 ／ 午餐：日式小火鍋料理 ／ 晚餐：義式料理或中華料理	
第五天	東京（淺草觀音、雷門、上野公園、熊貓、逛大百貨公司）－成田空港／臺北 預定班機：CI 101（14:30〜17:10）或 CI 017（18:30〜21:00）	溫馨的家
	早餐：飯店內 ／ 午餐：方便遊玩〜請自理 ／ 晚餐：機上享用	
＊＊　行程、班機、飯店若有更改，以行前說明會資料為準　　＊＊ ＯＯ航空公司全力支持贊助		

旅遊產品企劃結構、
設計原則與簽證作業

第一節　產品企劃結構

第二節　產品設計原則

第三節　簽證作業程序

📍 Tour Planning and Design

第一節　產品企劃結構

　　旅行業的產品企劃作業是團體作業主要之一環，其流程可分為市場分析、設計、成本估算與訂價及行銷企劃等四部分，其產品企劃的結構茲分述如下：

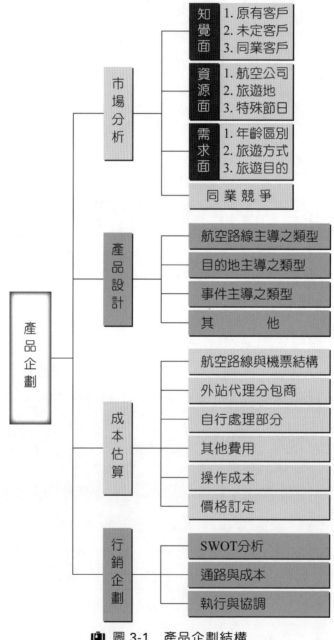

📷 圖 3-1　產品企劃結構

資料來源：從業人員基礎訓練教材。

一、市場分析

1. **知覺面**：包含原有客戶、未來客戶、同業客戶。

2. **資源面**：考慮航空公司、旅遊地及特殊節日。

3. **需求面**：考量年齡區別、旅遊方式、旅遊目的。

二、產品設計

（一）以航空票價做主導型態的路線設計（表 3-1）

　　多數有航空公司大力主導參與，同時提供機位、廣告預算、市場最佳價格、教育訓練資源等，因此在市場策略上占優勢地位；但相對的，業績壓力較大，可能得罪他家航空公司，個別色彩太重，產品可能失衡，或是航空公司介入太深，反客為主，主導市場，進而影響旅行業銷體系，都是應特別注意的地方。

1. 進出點

(1) 考量行程順暢度，如歐洲 17 天的行程，較理想的安排為羅馬進、倫敦出，但是若使用長榮航空，因其進出點為維也納、倫敦或巴黎，因此必須安排成下列走法：
維也納－沙茲堡－茵斯布魯克－威尼斯－羅馬－翡冷翠－比薩－米蘭－盧森－德國黑森林－法蘭克福－萊因河－科隆－阿姆斯特丹－巴黎－倫敦。

(2) 開發創新行程，擴大市場容量：如歐洲單國深度之旅，英國、法國、華航的純義大利、長榮的奧捷之旅，都避開了傳統的多國多天、一次走完的安排方式，而以少天數、單一城市、深入而有品味的新市場，規劃分段分次遊歐洲的不同族群客源，但需考量投資風險與效益，此策略往往是大膽而有成效。

(3) 考量當地市場需求：如同時有高雄／桃園機場的接駁航班以利中南部的客人。但由於高鐵的衝擊，搭北高接駁的旅客大幅減少，華航僅保留早晚兩班接駁。長榮則全部取消航班！所以目前長榮與華航均與高鐵配合，並於桃園高鐵站設置 check in 櫃檯，以方便大高雄地區（涵蓋南部地區）消費者（圖 3-2、圖 3-3）。

2. 班次

(1) 天天有飛－可以做成各種不同日期的組合，不虞有彈性變動的困難。

(2) 受限於班次的多寡，做成特定天數的組合，如歐洲的 17 天行程只能規劃 15 天，就會有割捨內容的困難，或是每週的固定出發日期。

圖 3-2　高鐵桃園站長榮航空櫃檯

圖 3-3　高鐵桃園站中華航空櫃檯

(3) 第八航權的影響－有些航空公司在他國國內有取得航權，但是每班機編號在每週
　　的航段不同，譬如：

　　a. 某航空在每週一、三飛經澳洲的班機是香港－雪梨－墨爾本。

　　b. 每週二、四飛往澳洲的班機是香港－布里斯班－雪梨。

　　c. 每週五、六日飛經澳洲的班機是香港－墨爾本－雪梨。

　　因此必須小心仔細安排班機路線，才能充分運用其第八航權之澳洲國內航段部分，如此可以節省費用，並使之在市場上有競爭力，反之，則該旅行團行程大亂，而且成本增加，可能導致虧本。

註：九大航權

第一航權：飛越權，航空公司有權飛越一個領空而達到另一個領空。

第二航權（技降權）：航空公司有權降落另一個國家做技術上短暫停留，但不得搭載或下卸乘。

第三航權（卸載權）：甲國國籍的航空公司有權在乙國下卸從甲國帶來之乘客郵件及貨物。

第四航權（裝載權）：甲國國籍的航空公司有權在乙國裝載從甲國帶來之乘客郵件及貨物。

第五航權（延伸權）：甲國國籍的航空公司有權在乙國卸客或載客飛往丙國，只要該飛行的地點或終點回甲國。

第六航權（橋梁權）：本國的航機分別以兩條航線接載乘客或貨物往返第二及第三國，但中途一定要經過本國。

第七航權（完全第三國運輸權）：甲國國籍航空公司的飛機有權在乙、丙兩國之間往返。

第八航權（境內運輸權）：某國或地區的航空公司在他國或地區領域內載運客貨的權利。

第九航權（完全境內運輸權）：甲國某航空公司獲得乙國的第九航權，可以在乙國經營國內航線。

3. 機型

　　表示大中小機型能提供多少不同艙等機位以及座位上的舒適度。

（參考 http://www.sabretn.com.tw/2015web/index.html）

4. 機位分配

　　表示航空公司對團體旅行的政策為何？每架班機配多少比例，能夠容納多少家同業（造成多大的競爭）？願意提供哪一天的班機（一般而言，渡假型、島嶼型週四、五較受青睞，而航空公司可能較不願意分配給團體使用）？

5. 季節因素

(1) 氣候不佳的季節－旅客旅遊意願低，航空公司機位可能過剩，則可能出現競價銷售的行銷手段。

(2) 不同季節裡，如春、夏、秋、冬，會有不同的旅遊重心，如賞櫻、賞楓、滑雪，也會產生不同進出點的需求。

(3) 特別季節，機位供不應求，必須及早作業，如日本的盂蘭盆節、巴西的嘉年華會、臺灣的農曆過年，學生春假期間以及西方聖誕節到新年期間等，除及早作業外，在產品設計上也需有所調整。

6. 直航

　　近年來各國紛紛開闢直航班機到我國，而我國航空公司也相對取得直飛航機，都是促使旅遊資源更豐富的利多。例如到 2016 年 3 月止，臺灣飛往大陸的直航點包括廣州、鄭州、長春、重慶、長沙、成都、常州、大連、張家界、福州、海口、呼河浩特、合肥、杭州、淮安、海拉爾、哈爾濱、銀川、泉州、南昌、昆明、貴陽、桂林、蘭州、麗江、寧波、南京、南寧、北京、上海浦東、上海虹橋、瀋陽、石家莊、汕頭、三亞、深圳、青島、濟南、天津、黃山、太原、烏魯木齊、威海、溫州、武漢、無錫、西安、廈門、徐州、煙臺、鹽城、揚州等，總計有 52 個航點。已縮短臺灣與大陸各大城市的距離，無形中也帶來的大批的陸客。（2015 年大陸入境旅客為 4,184,101 人次）

但 2020 年因 COVID-19 疫情影響全世界觀光旅遊，我國航空最新防疫政策限縮臺灣直航大陸線，只剩北京、上海（浦東、虹橋）、廈門、成都等 5 條航線，大大影響旅遊業，大陸入境旅客人數直直下降。現時的旅遊規畫也必須隨之調整。

📍 表 3-1　以航空票價做主導型態的路線設計－日本線

ROUTING	PERIOD TYPE	SP.時段 21JAN~ 04FEB'16 & 12FEB'16	P.時段 05FEB/11F EB'16	P.P.時段 06FEB~ 10FEB'16	REMARKS
TPE NRT TPE - CI100	GV	11,500	15,000	18,500	回程如使用 CI017，需另加價 TWD1000。
TPE NRT TPE - CI018 or CI106	GV	11,000	14,500	18,000	
TPE NRT TPE - 限 CI108 去 109 回	GV	9,500	11,500	15,000	a. 單段使用 CI108 搭配 TYO 其他班機者，適用 108/109 售價與同期 CI100 或 CI220 售價 1/2 相加計算。 b. 單段使用 CI109 搭配 TYO 其他班機者，依去程適用售價開立。
TSA HND TSA - CI220	GV	11,500	15,000	18,500	
TSA HND TSA - OTHERS	GV	11,000	14,500	18,000	
TPE FSZ TPE	GV	8,500	10,000	13,500	
TPE NGO TPE - CI154	GV	10,000	11,000	15,000	
TPE NGO TPE - CI150	GV	8,500	10,000	13,500	
TPE TOY TPE or TPETOY X NGOTPE or TPETOY X FSZTPE	GV	10,000	11,000	15,000	
TPE OSA TPE - CI156	GV	13,000	16,000	19,500	回程如使用 CI173，需另加價 TWD2,000。
TPE OSA TPE - CI172	GV	11,000	15,000	18,500	
TPE OSA TPE - CI190	GV	10,000	14,000	17,500	
TPE OSA TPE - CI158	GV	9,000	12,000	16,500	
TPE HIJ TPE	GV	10,000	13,000	17,000	
TPE TAK TPE (5D PATTERN)	GV	10,000	13,000	17,000	
TPE TAK TPE (4D & 6D PATTERN)	GV	8,000	13,000	15,000	
TPE FUK TPE - CI110/117	GV	10,500	11,500	13,500	
TPE FUK TPE - CI116/117	GV	10,000	11,000	13,000	
TPE FUK TPE - CI110/111	GV	9,000	10,000	12,000	
TPE KMI X KOJ TPE V.V.	GV	9,500	10,500	13,500	週一出發團體，減 TWD1,000。

⊛ 表 3-1　以航空票價做主導型態的路線設計－日本線（續）

	PERIOD	SP.時段	P.時段	P.P.時段	
TPE KOJ X KMI TPE	GV	10,000	10,500	13,500	
TPE KMI(KOJ) TPE	GV	9,500	10,500	13,500	
TPE CTS TPE	GV	18,500	21,000	23,000	

REMARK:
1. 適用 15+1FOC，PP 時段加註 GVXX。
2. 散回一律開立 FIT 機票。
3. 除固定售價以外之交叉行程，適用日本各線來回售價 1/2 相加，另加各項 SURCHARGE。
4. 團體 MIN/MAX STAY 2/10DAYS，非 series 之異常天數團另行報價。
5. KHH/TPE v.v.接駁單程經濟艙附加額，05FEB~11FEB 為 TWD2,000，其他時段為 TWD1,600。
6. 上述航點逢每週三~六出發日，請依上述售價加價 TWD500，CTS 加價 TWD1,000。PP 時段無週末加價。
7. 團體商務艙單程加價金額（艙等 C，需與 G/CLS 同行程,可與 G/CLS 合併計算 FOC，但 FOC 需以 G/CLS 開立），整團商務艙另行報價。
 TYO:TWD6000, KIX/FUK:TWD4000, NGO/KMI/KOJ/TAK/HIJ:TWD3000, TOY/FSZ/CTS: TWD2500
8. 小孩與大人同價，上述售價不含相關稅金。

（二）以不同旅行目地為主導（表 3-2）

　　如休閒、會議、展覽，或投資移民等類型的產品設計。以旅遊目的地之自然資源、人文資源為設計訴求，概分為下列三種型態：

1. 四季風情： 隨著一年四季的變化在同一地區、國家而設計不同類型的行程，譬如春之日本賞櫻、夏之日本消暑、秋之日本賞楓、冬之日本賞雪，而每季的旅遊點各有不同，又如加拿大、歐洲、澳紐、也有夏、冬不同行程的安排，逐漸走向同地區一年四季遊的型態。

2. 旅遊局主導： 由各國觀光主管單位以年度主題訴求做海外推廣，如澳洲運動觀光年、紐西蘭環保觀光年、南非生態觀光年都是吸引旅客的主題。

3. 以事件主題：
(1) 國際性盛會：如奧林匹克運動會、世博會等。
(2) 地區性民俗活動：如巴西嘉年華會、日本北海道的雪祭（圖 3-4）、臺灣燈會、哈爾濱冰雪節、西班牙番茄節、愛丁堡軍樂節…等。
(3) 新設主題樂園：如香港迪士尼樂園、東京迪士尼渡假園區的擴建、新加坡聖陶沙島的名勝世界…等。而於 2016 年 6 月 16 日上海開幕的迪士尼樂園，對旅遊業者、消費這而言，又新增了一個主題樂園。

📷 圖 3-4　阿寒湖雪祭

（三）事件主導型(event)

因為 event 的發生而牽動行程設計的型態。

1. **常態性事件**：如英法隧道通車，以往從倫敦到巴黎採取飛機的安排，改變成火車替代，搭乘歐洲之星反而變成行程的特色賣點。

2. **特殊性事件**：如 2010 年世界博覽會在中國上海舉行，所有前往大陸的行程皆會安排前往參觀。

3. **偶發性事件**：如泰皇登基 50 周年、巴黎建城 200 周年都因有特殊活動，在某一年某一季中變成重點，而成為必須的規劃，也有人以著名歌劇或秀場的演出，而形成路線設計重點，如「歌劇魅影」、「孤星淚」在香港的演出等。

4. **非關事件**：是為特殊原因而形成為某些特殊團體之非特定對象之行程設計。
 (1) 為宗教人士設計的朝聖團。
 (2) 為社團人士設計的國際會議團。
 (3) 為商界人士設計的商展團。
 (4) 為銀髮族設計的醫療復健團。
 (5) 為遊學目的設計的遊學團。
 (6) 為投資移民設計的報到團。
 (7) 為女性設計的醫療美容團。

其他尚有美食、建築、節慶、建築、攝影、音樂、滑雪、單車、高爾夫球、海外婚禮等主題旅遊。

（四）其他

1. 以定時定點為主導型態（表 3-3）。

2. 以目標市場的需求做路線的安排與設計（參考附錄一）（表 3-4、圖 3-5）。

3. 配合航空公司或國外旅遊局或業者的全力訴求（表 3-5、圖 3-6）。

⊙ 表 3-2　以不同旅行目地為主導－日本佛光山 8 日

世界佛光童軍大會～日本本栖寺、京都、主題樂園之旅八日 ▲下車參觀　●入內參觀　★特別安排	
第一天　臺北－東京－台場－淺草　CI 018　14:40～18:55 8/15（日）今日集合於桃園中正機場搭機飛往日本首都東京，抵達後專車前往日本最富人氣的休閒渡假區域，享受逍遙自在歡樂時光的東京新景～台場臨海副都心，又稱水上城市彩虹城：維納斯 SHOPPING MALL、SEGA 電動玩具王國、豐田汽車展覽館…等，讓您歡樂源源不絕。爾後前往淺草參拜東京都最古老的寺廟～觀音寺，此地最為出名的便是重達 300 公斤的大燈籠「雷門」，而兩旁的商店街禮品更是琳琅滿目，讓您在此享受購物之樂。市區觀光。	
宿：大都會或同級	早：╳　　午：機上　　晚：義式自助餐
第二天　東京－箱根－本栖寺 8/16（一）早餐後驅車前往箱根。續前往位於富士山山腳下本栖湖旁的本溪寺，夜宿於此。今晚養精蓄銳，準備迎接明日開始展開的 2004 年世界佛光童軍大會。	
宿：本栖寺（大會安排）	早：飯店內　午：日式定食　晚：日式定食
第三天　本栖寺世界佛光童軍大會 8/17（二）行程住宿及餐食皆由大會安排。	
第四天　本栖寺世界佛光童軍大會 8/18（三）行程住宿及餐食皆由大會安排。	
第五天　本栖寺世界佛光童軍大會 8/19（四）行程住宿及餐食皆由大會安排。	
第六天　本栖寺－京都－金閣寺－龜岡小火車－嵐山渡月橋－京都 8/20（五）上午結束童軍大會的行程後，專車前往京都，早餐後前往著名的●金閣寺，建於西元 1397 年的金閣寺，原為幕府將軍足利義滿的別墅初名鹿苑寺。由於鹿苑寺外表貼金，故又稱金閣寺。金閣寺於 1950 年遭火災，幾近焚毀。後於 1955 年重修。金閣寺聳立在鏡湖池水之中，呈四方形以皇家宮廷建築和佛教建築格式修建，最頂層的塔頂裝飾有一具金銅合金的鳳凰，遠遠望去，金光燦燦，絢麗奪目。安排搭乘★嵯峨野「羅曼史號」列車小火車，穿梭於嵐山蒼翠的山景中，沿途可欣賞保津川河谷的夏日景致，漫遊於知名的▲嵐山渡月橋畔，您可體會嵐山映水面，水流大堰川的悠閒風情。夜宿於此。	
宿：RIHGA ROYAL 或同級	早：大會安排　午：日式定食　晚：日式定食
第七天　京都－環球影城－大阪 8/21（六）早餐後前往日本最新穎之主題樂園－●日本環遊影城。「日本環球影城」成功網羅好萊塢、佛羅里達 2 地主題樂園，延續著環球影城的傳統，於大阪 2001 年 3 月正式開幕。園內結合了好萊塢電影引以為傲之 18 項娛樂設施的主題樂園，遊客們可體驗在熱門電影世界中的各種布景。夜宿大阪。（今日午餐敬請自理）	
宿：南海假日或同級	早：飯店內　午：自理　晚：日式定食

📍 表 3-2　以不同旅行目地為主導－日本佛光山 8 日（續）

第八天　大阪－明石大橋－大阪－臺北（建議行程）　CI 019 19:50～21:40
8/22（日）早餐後前往明石大橋。明石大橋與瀨戶大橋連接廣島和愛媛縣五個小島的海道，為日本三大橋之一。建始於 1988 年，費時十年才完成。明石大橋展望步道—散步於此讓您將明石大橋、淡路島景色盡收眼底。午餐後專車前往機場搭機返回臺北。

宿：甜蜜的家	早：飯店內　午：日式定食　晚：機上
詳情請洽：○○○ 旅行社 全省免費服務專線：0000-000-000 總公司：○○○ 旅行社 TEL：0000-0000 FAX：0000-0000 交觀綜合 0000 號　品保會員 0000 號	公司名稱：○○○ 代表人：○○○ 日期： 聯絡人：○○○

📍 表 3-3　以定時定點為主導型態－四季峇里島

Take a break 輕鬆遊
我們針對「新奢華主義族」量身訂做的輕鬆遊系列行程，它就像一則旅遊小品，免除自由行的瑣碎困擾，更沒有團體行動的不便，其精髓在於： ● 精挑細選有特色的飯店，讓您體驗飯店的質感氛圍。 ● 設計絕妙的自主時空，讓您感受留白的藝術。 ● 輕鬆玩得起的價格，讓您享受高檔式輕鬆休閒。
<div align="center">四季風情　峇里島　五日遊</div> 出發日期：7 月 21 日 ※ 小費標準：因行程不做預排，導遊全程（08:00～20:00）Standby service，因屬 F.I.T.自由行，其支付當地導遊司機小費標準為 USD 8～USD 10／每人每天。 ※ 本公司保有履約保險 5,000 萬元，契約責任險每人 500 萬元，附加意外體傷醫療費用 20 萬元，並提供海外緊急救難服務。 旅行就是生活 在午後的陽光下，坐在游泳池畔或花園的遮陽傘下，三五好友共享下午茶的悠閒時刻，或拿本好書，戴上太陽眼鏡，慵懶的躺在懶人椅上，遨遊在字裡行間，接著再起身縱入沁涼的泳池中舒展身體，伴隨著的是細緻雙手用最熟練的技術，將美麗慢慢地侵入每一個毛細孔。
第一天　臺北－峇里島－烏布 　　　　7/21　接機人數～七人 安排專車（九人座 BUS＋運送行李車）接機與導遊服務。 本日全體集合於桃園中正機場，由專人協辦出境手續之後、搭乘國際豪華噴射客機飛往素有《神話‧藝術‧夢幻‧樂園》之稱的【峇里島】。通關後，將有穿著峇里島傳統服飾的當地美女，為您獻上最美麗的花朵，「歡迎、祝福」您來到神仙眷顧聖地之稱的－峇里島。前往峇里島南方有最美麗夕陽黃昏之稱及擁有白沙灘及蔚藍海岸的【jimbaran 金巴蘭區】、專人辦理入住世界著名的頂級飯店－金巴蘭四季飯店。

住宿：金巴蘭四季飯店豪華渡假別墅(VILLA)		
早：自理	午：機上	晚：自理

🔖 表 3-3　以定時定點為主導型態－四季峇里島（續）

第二天　享用飯店設施－戶外休閒活動－金巴蘭海邊夕陽燒烤 B.B.Q.		
7/22　接機人數～三人 安排專車（六人座 BUS＋運送行李車）接機與導遊服務。 今日讓您享受一個沒有擾夢的 MORNING CALL，您可盡情享受超五星級飯店專屬設施，體驗自己在鳥語花香中醒來，梳洗之後來份美味早餐、香醇咖啡、躺在懶人椅上看本好書或跳入泳池內舒展筋骨，享受一個難忘的南洋風情。享受優閒的午後時光。當然，您也可以再來享受一下名列全世界最好的 25 家旅館之一的四季飯店 SPA，讓您完全的在此解放。晚餐安排在浪漫金巴蘭海邊沙灘上享用椰烤，配上特有的醬料，獨特烹調，新鮮的海鮮，及浪漫的黃昏美景，讓您渡過一個令人難忘的南洋風。		
宿：金巴蘭四季飯店豪華渡假別墅(VILLA)		
早餐：旅館內（單點套餐－無次數限制或 ROOM SERVICE 皆可）	午餐：自理	晚餐：金巴蘭海邊夕陽燒 B.B.Q.＋龍蝦一隻（400 公克）＋果汁一杯
第三天　享用飯店設施		
7/23　安排專車（20 人座）＋導遊機動性服務 FROM：08:00　TO：20:00		
住宿：金巴蘭四季飯店豪華渡假別墅(VILLA)		
早餐：旅館內（單點套餐－無次數限制或 ROOM SERVICE 皆可）	午餐：自理	晚餐：自理
第四天　享用飯店設施－烏布 ubud 四季旅館		
7/24　安排專車（20 人座）＋導遊機動性服務 FROM：08:00　TO：20:00 上午您可再為自己安排一個 SPA 饗宴，體驗一下與大自然合為一體的親密接觸。午後專車前往峇里島文化藝術重鎮【烏布 ubud】、抵達後前往世界最著名之一的四季旅館系列，烏布莎陽四季飯店豪華渡假單房別墅「Four Seasons Resort at Sayan」辦理入住手續，今晚您將如置身於皇家宮殿中般的享受。		
住宿：烏布莎陽四季飯店豪華渡假套房		
早餐：旅館內	午餐：自理	晚餐：自理
第五天　峇里島－臺北		
安排專車（20 人座）＋導遊機動性服務 FROM：08:00　TO：15:00 送機 早餐於酒店內享用豐富早餐後，您可利用最後時間，瀏覽飯店內的每一景緻，拍照留念或享受飯店的設施，整理數日來的點點滴滴回憶，收拾歡樂的行囊及帶著歡愉的心情、午後專車前往峇里島國際機場，搭機返回臺北。		
早餐：旅館內		
※為配合國外景點開放時間或天候等因素，本公司將斟酌對景點之參觀順序做適當之調整。		
詳情請洽：OOO 旅行社 全省免費服務專線：OOOO-OOO-OOO 總公司：OOO 旅行社 TEL：OOOO-OOOO FAX：OOOO-OOOO　　　　　　　　交觀綜合 OOOO 號　品保會員 OOOO 號		

⊕ 表 3-4　目標市場的需求做路線的安排與設計－豪華結婚儀式的策劃行程

在歷史悠久，最具日本傳統代表性之明治記念館舉行○○始儀式
出發日期：天天出發
售　　價：NT$ 373,600（兩人費用）

【行程特色】
在歷史悠久，最具日本傳統代表性之明治紀念館舉行豪華結婚儀式及享用特餐。穿著日本傳統結婚衣裳進行莊嚴之結婚儀式。以臺灣檜木精製的最具日本代表性神殿前舉行豪華典禮。可享用一流師傅專為特別紀念日精心創作的，超級豪華大餐。提供永久保存版的特製結婚照專集。

【內容包括】
A.當事者（新郎＊新娘）2 名起即可申請舉行。
B.此企劃由東京五星級「全日空大飯店」共同贊助（提供邊間豪華套房，含早餐）。
C.東京全日空大飯店及明治紀念館間，豪華大轎車接送及東京近郊 6 小時觀光。

第一天　臺北－成田空港－（空港巴士）－東京
第二天　全日空大飯店－（豪華大轎車）－明治紀念館（化粧‧著裝後紀念照）－豪華夕食後近郊 6 時間觀光
第三天　都內近郊（自由行動或追加行程）

📖 圖 3-5　海外舉行婚禮

⊙ 表 3-5 各國駐臺觀光局或旅遊推廣機構

亞洲地區	
日本觀光協會臺灣事務所	http://visit-japan.jp/index.html
以色列經濟文化辦事處	http://embassies.gov.il/taipei/Pages/default.aspx
印尼觀光局	http://www.tourismindonesia.com/
馬來西亞觀光局	http://www.promotemalaysia.com.tw/default.aspx
泰國觀光局	http://www.tattpe.org.tw/Main/Main.aspx
菲律賓觀光部	http://itsmorefuninthephilippines.com.tw/
沖繩觀光會議局	http://www.visitokinawa.jp/tc/
新加坡旅遊局	http://www.yoursingapore.com/content/traveller/zh/experience.html
香港旅遊發展局	http://www.discoverhongkong.com/tc/index.jsp
澳門特別行政區政府旅遊局	http://www.macautourism.gov.mo/cn/index.php
韓國觀光公社	http://big5chinese.visitkorea.or.kr/cht/index.kto
阿曼王國駐華辦事處	http://www.omantaiwan.org/
美洲地區	
北美洲	
美國在臺協會	http://www.ait.org.tw/
蒙大拿州商務辦事處	http://www.montana-chinese.org
內華達州旅遊局	http://www.travelnevada.com
拉斯維加斯旅遊局	http://www.lasvegas24hours.com
費城旅遊局	http://www.discoverphl.cn/index.html
紐奧良觀光局	http://www.neworleanscvb.com
聖地牙哥旅遊局	http://www.sandiego.org
華盛頓州旅遊局	http://www.tourism.wa.gov
加拿大旅遊局	http://cn.canada.travel/
加拿大駐臺北貿易辦事處	http://www.canada.org.tw/taiwan/index.aspx?lang=zho
加拿大卑詩省旅遊局	http://travel.bc.ca
中美洲	
巴拿馬旅遊局	http://www.panamatours.com
宏都拉斯旅遊局	http://www.honduras.com/
尼加拉瓜旅遊局	http://www.intur.gob.ni
牙買加旅遊局	http://www.visitjamaica.com/Default2.aspx
薩爾瓦多旅遊局	http://www.elsalvador.travel/?lang=en
南美洲	
祕魯駐臺北商務辦事處	http://www.peru.org.tw
巴西商務辦事處	http://www.visitbrasil.com/index.html?__locale=en
智利旅遊局	http://www.chile.travel/en.html

大洋洲地區	
澳洲旅遊局	http://www.australia.com/zht/
澳洲昆士蘭旅遊局	http://www.queensland.com.tw/
澳洲維多利亞旅遊局	http://www.visitvictoria.com/
紐西蘭觀光局	http://www.newzealand.com/nieuw-zeeland/
塞班觀光局	http://www.saipan.com/
帛琉觀光局	http://www.visit-palau.com
斐濟駐華貿易暨觀光代表處	http://www.bulafiji.com/
關島觀光局	http://www.visitguam.org.tw/
夏威夷旅遊局	http://www.gohawaii.com/tw/
歐洲地區	
奧地利商務代表辦事處	http://www.bmeia.gv.at/tw/vertretung/taipeh.html
法國旅遊發展署	http://tw.franceguide.com/
德國旅遊局	http://www.germany.travel/en/index.html
英國觀光局	http://www.visitbritain.com/en/EN/
荷蘭觀光局	http://www.holland.idv.tw/
瑞士旅遊局	http://zueei.com/articles/travel/switzerland
丹麥觀光局	http://www.visitscandinavia.org/en/International/Denmark11/
芬蘭觀光局	http://www.visitscandinavia.org/en/International/Norway/
瑞典觀光局	http://www.visit-sweden.com
冰島觀光局	http://www.icetourist.is

資料來源：外交部

📷 圖 3-6　新加坡旅遊局&長榮航空

三、成本估算（將於第六章團體旅遊成本分析中詳述）

1. 航空路線與機票結構。

2. 外站代理分包商。

3. 自行處理部分。

4. 其他費用。

5. 操作成本。

6. 價格訂定。

四、 行銷企劃（將於第五章新產品開發關鍵成功因素與產品行銷中詳述）

1. 本身條件與外在環境強弱的 SWOT 分析[1]。

2. 通路策略安排及成本評估。

3. 行銷費用、人力投入及合作單位費用的分攤。除上述四項外，尚需對整個計畫成效做評估，才能充分明瞭計畫的進度。後續則是執行作業與工作協調之要項，以利下一步驟的上線作業。

● 第二節　產品設計原則

　　就旅遊業商品設計而言，需注意消費市場的需求，與相關合作廠商的選擇，特別是航空公司。其次是有關觀光區域範圍內的相關資源、政府法令、簽證規定、旅遊安全性、合法性、可行性原則、最適原則、合時宜原則、穩定供給原則及獲利原則等，均須有完善的規劃。

一、市場分析與客源區隔

　　市場分析是觀光行銷的前奏曲，是供決策之用，尤其必須注重調查的過程才能獲得預期的結果，其範疇包含旅客動向及動機（資源面與需求面），旅客反應與消費調查（知覺面或市場區隔）以及在市場競爭激烈、變化快速的面貌下，皆應加以考慮。（圖 3-7）

[1] SWOT 為英文 Strength、Weakness、Opportunity、Threat 的縮寫。

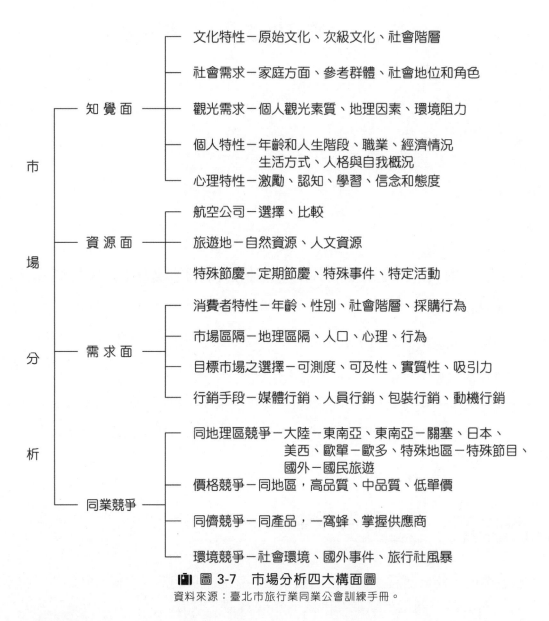

圖 3-7　市場分析四大構面圖

資料來源：臺北市旅行業同業公會訓練手冊。

（一）知覺面

又稱購買決策，一般乃針對已知客戶調查並瞭解其對未來旅遊需求之意願，通常以問卷形式進行。在針對同業客戶時，一般較少以問卷方式進行，而改以口頭方式，其內容多包含以下內容：

1. **文化特性**：即觀光需求者與觀光供應者之文化距離，一般來說需求者與供應者兩方的文化距離越近，需求傾向越大，如日本、東南亞以及大陸，是目前我國出國旅客數量最多的地方。其中又分為：

(1) 原始文化：又稱基本文化，如生活中的食、衣、住、行、育、樂所衍生出來的社會群體，對價值觀念的傳統與行為標準。

(2) 次級文化：是指社會群體中若干較小的文化構成體，其中又包括民族群體、宗教群體與種族群體。

(3) 社會階層：

　　a. 同一階層的成員有類似行為的趨勢。

　　b. 階層的高低與社會地位的高低，有相互關聯。

　　c. 社會階層具有多項變數，如財富、所得、教育水準、職業分類等。

　　d. 但是社會階層也具有變化的連續性，因此需要小心謹慎的隨時彈性調整。

2. 社會需求

(1) 家庭方面：決策者與購買者之判別。

(2) 參考群體：大眾傳播、口語相傳與媒體曝光，還有同儕的行為模式參考。

(3) 社會地位和角色：所謂的地位是反應群體的領袖與意見，也足以影響購買行為的決策。

3. 觀光需求

(1) 個人觀光素質：即喜好傾向，也不乏喜歡或不喜歡觀光的人，或許也有品質高、低的心理反映。

(2) 地理因素：距離遠近、交通的便利、環境的整潔等。如有人喜好尼泊爾的原始與自然、有人喜好紐西蘭的恬靜與安逸氣氛。

(3) 環境阻力：指觀光區對個人的吸引力。牽涉到經濟距離、文化距離、服務成本、服務品質、行銷效率與季節變化等因素。

4. 個人特性

(1) 年齡和人生階段：如成家、立業、安身等，隨著年齡變化帶來不同的生命週期而影響決策。

(2) 職業：通常可分為藍領階級及白領階級，而近幾年學生遊學、渡假打工、畢業旅行也是不容忽視族群。

(3) 經濟情況：包括可支配所得、儲蓄傾向以及借款能力。

(4) 生活方式：注重家庭的親子旅遊、頂客族、銀髮族、粉領族。

(5) 人格與自我概況：指每一個人的特有性格、態度和習慣，如內向、外向、積極或保守、創造或傳統。

5. 心理特性

(1) 激勵：當生理的需要、安全需要、社會需要都滿足時，自我實現的需要，對觀光旅遊來說是一項激動。

(2) 認知：對資訊的反應，會有選擇性偏差、選擇性喜好及選擇性記憶。

(3) 學習：是類化作用與異化作用，因交替而產生激勵的效用。

(4) 信念和態度：就是經驗與習慣。

（二）資源面

也就是供應面，在旅遊市場上若能掌握某種供應有限的資源，如機位、船位、旅館或是某種產品企劃上之必要因素，一般區分為：1.航空公司資源；2.旅遊地資源；3.特殊節目資源。針對自己掌握的資源去剖析產品組合的利多，以結合旅客的需求，才是市場行銷的利器。

1. **航空公司資源**：航空公司的條件分析與其合作的「利多」是思考的重點，因此航空公司選擇要點如下（列舉國內航空公司飛航點資源，表 3-6）：

 (1) 前往區域有哪幾家航空公司在服務。

 (2) 飛行的班次有多少。

 (3) 航線分布是否符合路程安排之需要。

 (4) 票價競爭力強弱與否。

 (5) 來回行程之安排是否對旅客都方便（如高雄進出）。

 (6) 機票限制多寡與否，如天數限制、不隨團回國之限制。

 (7) 15＋1 的政策以及 Incentive 的政策。

 (8) 跟公司合作的密切度。

📍 表 3-6　國籍航空公司機隊與飛航點

項目	華航（Sky Team 天合聯盟會員）（至 2016 年 2 月 29 日，28 個國家 136 個航點）	長榮（Star Alliance 星空聯盟會員）（至 2016 年 3 月 1 日，65 個航點）
機型與機隊	A340-300：6 A330-300：24 777-300ER：9 747-400：13 737-800：18 747-400F：21	B747-400：3 B777-300ER：23 A330-200：8 A330-300：5 A321-200：20
歐洲航點	阿姆斯特丹、法蘭克福、羅馬、倫敦@、維也納、盧森堡*、曼徹斯特@、布拉格*@、杜拜（阿勒馬克圖姆）*	阿姆斯特丹、倫敦、維也納、巴黎、伊斯坦堡
東北亞航點	東京成田、東京羽田、福岡、名古屋、廣島、琉球、首爾仁川、首爾金浦、釜山、大阪、札幌、宮崎	札幌、福岡、首爾、大阪、小松、成田、函館、仙台、羽田、金浦、沖繩、旭川

⊙ 表 3-6　國籍航空公司機隊與飛航點（續）

項目	華航（Sky Team　天合聯盟會員）（至 2016 年 2 月 29 日，28 個國家 136 個航點）	長榮（Star Alliance 星空聯盟會員）（至 2016 年 3 月 1 日，65 個航點）
東南亞航點	曼谷、雅加達、峇里島、泗水、河內、胡志明市、吉隆坡、檳城、新加坡、金邊、德里、馬尼拉、長灘島☆、仰光、蘇美島@、普吉島@、清邁@、清萊@、象島德樂@、喀比@、日惹@、三寶瓏@、班達楠榜@、坤甸@、棉蘭@	曼谷、雅加達、峇里島、河內、吉隆坡、馬尼拉、檳城*、金邊、胡志明市、新加坡、泗水
香港澳門大陸	香港、北京、上海浦東、上海虹橋、廣州、南京☆、杭州☆、深圳、成都、西安、鄭州☆、廈門☆、寧波☆、瀋陽☆、長沙☆、青島、武漢、無錫、三亞、鹽城☆、海口、重慶、南昌、大連、溫州☆、鹿兒島、靜岡、富山、高松、烏魯木齊、石垣島、威海、福州☆、合肥、徐州、煙臺、長春☆、常州、熊本、揚州	香港、澳門、廣州、重慶*、鄭州、成都、杭州、哈爾濱、桂林、寧波、北京、浦東、虹橋、濟南、天津、黃山、呼和浩特、太源、石家莊、深圳*
美洲	安格拉治*、檀香山、洛杉磯、紐約、舊金山、溫哥華、芝加哥@*、達拉斯@*、邁阿密*、西雅圖@*、休士頓@*、亞特蘭大*、瓜地馬拉市@、拉斯維加斯@、聖地牙哥@、鳳凰城@、沙加緬度@、新奧爾良@、希洛@、科納@、利胡埃@、卡胡盧伊@、聖荷西@、羅德岱堡@、波士頓@、紐華克@、華盛頓@、多倫多@、卡加利@、艾得蒙頓@、奧蘭多@、奧斯丁@、聖安東尼奧@、納許維爾@、斯波坎@、丹佛@、蒙特婁@、渥太華@	安克拉治*、亞特蘭大*、達拉斯*、甘迺迪、洛杉磯、芝加哥*、西雅圖、舊金山、溫哥華、多倫多、關島、休士頓
大洋洲	雪梨、布里斯本、奧克蘭、墨爾本、基督城、關島、帛琉	布里斯本

華航：*純貨運業務航點、@：與其他業者合營航點、☆：華信航空班號飛航
長榮：*僅提供貨運服務

資料來源：中華航空、長榮航空網站。

2. 旅遊地資源

　　一般解釋是指能吸引旅客並提供消費者，其所指的是實體產品，如自然資源、人文資源等等，以及當地旅遊局（俗稱 GTO；Government Tourism Organization），對臺灣市場是否極力推廣配合，還是漠不關心。

(1) 自然資源

　　a. 天象資源：如挪威北角的午夜太陽、阿拉斯加極光以及喜馬拉雅山的日出等（圖 3-8、圖 3-9）。

📷 圖 3-8　北角餐廳日不落剖面圖

📷 圖 3-9　阿拉斯加極光景緻

　　b. 景觀資源：如加拿大夢蓮湖、阿拉斯加的冰原、瑞士的湖光山色、紐西蘭的自然美景、美國黃石公園的生態保護、夏威夷的火山、美加邊界的尼加拉瀑布…等（圖 3-10、圖 3-11、圖 3-12、圖 3-13）。

📷 圖 3-10　加拿大夢蓮湖景觀

📷 圖 3-11　義大利 BELLAGIO 景觀

📷 圖 3-12　瑞士策馬特景觀火車

📷 圖 3-13　阿拉斯加冰原景觀

c. 動植物資源：如南非的野生動物、加拿大洛磯山脈的野生動植物、紐西蘭的國家公園、新幾內亞的原始森林以及澳洲大堡礁的海底生物（圖 3-14、圖 3-15、圖 3-16、圖 3-17）。

📷 圖 3-14　南非肯亞的動物大遷徙

📷 圖 3-15　南非肯亞的動物大遷徙

📷 圖 3-16　南非肯亞的動物大遷徙

📷 圖 3-17　阿拉斯加狗拉雪橇

d. 地質資源（圖 3-18、圖 3-19）：如九寨溝神仙池鈣化地質、桂林的石林、南非的甘果洞鐘乳石、西澳波浪石以及澳洲中央沙漠的艾爾斯岩等都是著名的地質資源。

圖 3-18　九寨溝神仙池鈣化地質

圖 3-19　九寨溝黃龍鈣化地質

(2) 人文資源

　　a. 有形資源：如歷史文化宗教古蹟、觀光設施（如觀光賭場、夜總會秀場）等等。

　　b. 無形資源：如民間文化藝術、歷史文化傳統、當地奇風異俗、生活習慣、教育學術…等等條件的考量。

3. 特殊節慶、活動(event)

(1) 定期的節慶或活動：如北海道雪祭、哈爾濱冰雪節、巴西嘉年華會（里約熱內盧）、一年一度的世界博覽會、泰國潑水節、荷蘭花展、西班牙奔牛節、德國啤酒節、英國愛丁堡軍樂節、布里斯本親水節、洛杉磯花車遊行、威尼斯流淚面具節、臺灣元宵燈會、臺中爵士音樂節等都可造成觀光活動的高潮。

(2) 特定活動：如旅日同學會、直銷公司海外大會師、國際獅子會、國際醫學會、各地商展。

(3) 特殊事件：如國際汽車大獎賽(Grand Prix–F1)、區域性體育賽事（汎美運動會 Pan-Am Games）。

（三）需求面

　　由於人們對旅遊消費的基本需求面(needs)，而產生出需求慾望(wants)：此刻適當的提出供應(supply)給不同的需求者才能產生參與(participation)，而供與需的通路會存有某種障礙，則是行銷手法解決的目的。

1. 消費者特性：年齡、性別、社會階層、採購行為。

2. 市場區隔：地理區隔、人口、心理、行為。

3. 目標市場之選擇：可測度、可及性、實質性、吸引力。

4. 行銷手段：媒體行銷、人員行銷、包裝行銷、動機行銷。

（四）同業競爭

1. 同地理區競爭

　　因地理位置相近，人文特色相似，消費額度水平，旅遊形式同質而產生互相流動的可替代性競爭旅遊產品沒有專利性容易仿冒：

(1) 大陸←→東南亞，皆具短程，亞洲文化之同質。

(2) 東南亞←→關塞，均屬渡假島嶼系列。

(3) 日本←→美西，價格相近，都有主題樂園。

(4) 歐洲單國←→歐洲多國，同地區，不同玩法。

(5) 特殊地區←→特殊節目，如前往南北極或世界奧運（每四年一次）都是難得機會。

(6) 美國←→加拿大；紐西蘭←→澳洲，同地區價格相近。

2. 價格競爭

(1) 同地區、同行程，因品質內容的層次而有價格的差異。

(2) 高品質、高單價、量少。

(3) 中品質、低單價、少利潤，衡「量」的市場。

(4) 將同業同質性產品做出同業產品比較表（表 3-7）。

3. 同儕競爭：分析現有競爭對手經營狀況

(1) 市場上與雷同產品同場競爭之機率如何？

(2) 造成一窩蜂的機率如何？

(3) 能否掌握供應面的數量而不會被快速抄襲或是市場轉移？

4. 環境競爭

(1) 消費者市場的社會環境是否將有經濟、社會、政治上的重大事件，如民意代表選舉？股票飆風族？

(2) 或是國外事件的發生，如蘇聯車諾比核電災變把旅客驅向美國，如荷蘭花展、巴塞隆納奧運、西班牙世博會又把旅客招回歐洲，而大陸探親開放的觀光洪流是否有業者沖昏了頭而幾乎滅頂，另外如 2008 年北京奧運、2010 年的上海世博、2010 年臺北花博，是否如預期的帶來觀光的熱潮？

(3) 旅行社風暴、金融危機等等，都是環境變遷下的競爭因素，當然危機有時也是契機。

📍 表 3-7　同業同質性產品做出同業產品比較表

旅行社	A－T/S	B－T/S
產品名稱	古都花饗宴	三都物語
市場售價	NTD 39,900	NTD 36,900
使用航班	CX/BR	BR
巴士	全程營業用綠牌車	接送使用免稅店車
起訖點	TPE/KIX/TPE	TPE/KIX/TPE
行程簡述	大阪、京都、奈良	大阪、京都、神戶
(1)行　程　比　較		
	A－T/S	B－T/S
第一天	臺北－關西－京都 ★Haruka　特級快車 ￥4,800（頭等艙）	臺北－關西－摩天大樓－綠野仙蹤之城－新潮商店街 摩天大樓　FREE 綠野仙蹤之城　FREE ▲新潮商店街　FREE
第二天	京都－龜崗－小火車－天龍寺－森林步道－嵐山渡月橋－琵琶湖區 ★小火車　￥600 ▲嵐山渡月橋　FREE	◎環球影城（午、晚餐不含）￥5,200
第三天	琵琶湖區－銀閣寺－哲學之道（賞櫻步道）－湯豆腐料理－四條通踩街－都路里下午茶－八阪神社－圓山公園賞夜櫻 ▲哲學之道　FREE ★湯豆腐京風懷食料理　￥3,000 ▲酒館區　FREE ★都路里日式下午茶　￥500 ◎八版神社　FREE ★圓山公園夜櫻　FREE （夜間特別安排）	神戶北野異人館－天滿宮－有馬溫泉洗溫泉－自由夜於河原町 ▲北野異人館　FREE ▲天滿宮　FREE ▲有馬溫泉洗溫泉　￥1,500 （無安排住宿一晚） ▲自由夜於河原町　FREE
第四天	京都－醍醐寺－梅田區逛街購物－有馬溫泉鄉 ◎醍醐寺　￥600 ★梅田區購物街逛街購物 ★有馬溫泉　住宿一晚	高瀨川源流庭苑－渡月橋野宮神社－小火車－大阪 ▲高瀨川源流庭苑　FREE ▲渡月橋野官神社　RREE ★小火車　￥600
第五天	大阪－臺北	大阪城→關西機場 ▲大阪城　FREE 無入天守閣，需另自費參加 ▲造幣局　FREE （每年有故定開放日期，約 1 週並非每團皆可安排入內參觀）

⊛ 表 3-7　同業同質性產品做出同業產品比較表（續）

綜合分析	1. A－T/S：行程內容與旅遊景點標示透明化，保障旅客權益。 　 B－T/S：選擇觀光景點皆為無入內料金，僅安排下車參觀或需自費。 ＊ 大阪城之「天守閣」，即需自費。 ＊ 嵐山渡月橋之人力車及腳踏車，雖行程內容有敘述，但皆為自費項目。 2. 有馬溫泉之旅： 　 A－T/S：住宿於溫泉旅館內，旅客能隨意輕鬆前往泡湯。 　 B－T/S：為節省成本，不安排住宿於溫泉旅館，假藉以「有馬溫泉泡湯」，作為銷售漏洞。 3. B－T/S：因第一天或最後一天機場接送使用白牌車，需於行程中挪出半天時間進光伸免稅店購物，減少旅客旅遊時間。 4. A－T/S：關西空港→京都車站 HARUKA 特急快車（頭等艙），僅需 75 分鐘，可節省 3 小時搭車時間，並感受不同的旅遊樂趣。

<table>
<tr><td colspan="5" align="center">(2)餐　食　比　較</td></tr>
<tr><td></td><td colspan="2" align="center">A－T/S</td><td colspan="2" align="center">B－T/S</td></tr>
<tr><td></td><td align="center">午餐</td><td align="center">晚餐</td><td align="center">午餐</td><td align="center">晚餐</td></tr>
<tr><td>第一天</td><td align="center">✕</td><td align="center">￥2,000 日式定食</td><td align="center">✕</td><td align="center">￥2,000 涮涮鍋或
自助餐</td></tr>
<tr><td>第二天</td><td>￥1,500
日式定食</td><td>￥3,800 HTL 內自助餐
或日式會席料理</td><td align="center">自理</td><td align="center">自理</td></tr>
<tr><td>第三天</td><td>￥3,000
湯豆腐京風懷食料理</td><td align="center">￥2,000 日式定食</td><td>￥1,200 日式定食或
幕之內料理（日式便
當）</td><td>￥1,500 中華料理或幕之
內料理（日式便當）</td></tr>
<tr><td>第四天</td><td>￥1,500 日式自助餐
自由享用（旋轉壽
司、義大利麵、沙拉
吧、日式蕎麵）</td><td>￥5,000 溫泉旅館內會
席料理席別宴</td><td>￥1,200 湯豆腐京風
懷食料理</td><td>￥1,500 燒烤風味餐或河
豚料理</td></tr>
<tr><td>第五天</td><td align="center">✕</td><td align="center">✕</td><td align="center">✕</td><td align="center">✕</td></tr>
<tr><td>其他</td><td colspan="2">都路里下午茶（抹茶＋果子點心）
￥500/pax</td><td colspan="2">下午茶（Free－不知名的果店）
即入當地名產店，無任何預算，但需於名產店
內購物</td></tr>
<tr><td>綜合分析</td><td colspan="4">1. A－T/S－安排兩晚於 HTL 內【日式自助餐】、【日式會席料理席別宴】。
　 B－T/S－皆無安排於飯店內使用。
2. 餐數與成本分析：
＊ 餐數差：
　 A－T/S－午餐＊3；晚餐＊4；B－T/S－午餐＊2；晚餐＊3，餐數皆比 B－T/S 各多一餐。
＊ B－T/S－餐標雖標示清析且多樣化，但預算皆控制￥1,200～￥1,800。
＊ 下午茶：A－T/S－安排「都路里下午茶（抹茶＋果子點心）」需額外付費￥500/pax；但 B－T/S－安排之下午茶（Free－不知名的果店）即入當地名產店無任何預算，但需於名產店內購物。
＊ 成本分析：￥【1,500＋3,800＋(3,000－1,200)＋(2,000－1,500)＋(1,500－1,200)＋(5,000－1,500)＋500（下午茶）】＝￥11,900／每人。</td></tr>
</table>

⊙ 表 3-7　同業同質性產品做出同業產品比較表（續）

(3)交　通　安　排		
觀光巴士	全程營業用綠排車	機場接送使用白牌車
特殊安排	關西→京都 特急快車頭等艙（￥4,800／每人）	無
綜合分析	1. B－T/S－為節省成本，第一天或最後一天機場接送使用白牌車； 　　A－T/S－使用綠排車，增加成本； 　　￥60,000×2（來回）＝￥120,000/20＝￥6,000／每人。 2. 關西→京都安排日本 Haruka 特急快車（頭等艙），增加成本￥4,800／每人 　　合計增加成本共計：￥10,800／每人。	
(4)住　宿　比　較		
	A－T/S	B－T/S
第一天	京都 Grandvia Hotel	大阪凱悅 Hotel
第二天	琵琶湖畔大津王子 Prince	大阪希爾頓
第三天	京都日航	京都 Royal Hotel
第四天	有馬溫泉 Grand	大阪希爾頓 Hotel
綜合分析	1. 全程兩人一室（含溫泉旅館）。 2. 特別安排日本具知名之溫泉區旅館，自在休閒：有馬溫泉。 3. 都會旅館，皆屬精選： ＊ 京都格蘭維雅－地點適中，購物方便。 ＊ 京都日航－鄰近圓山公園，方便夜間安排欣賞夜櫻。 ＊ 琵琶湖畔－可欣賞琵琶湖夜景。	1. 全程兩人一室。 2　無溫泉旅館，且四晚皆安排於市區。
綜合成本價差分析		
(1) 餐差共計：￥11,900/PAX (2) 交通工具共計：￥10,800/PAX 成本差價共計：￥22,700×0.32（匯率）＝約 NT$7,264／每人		

二、考慮資源取得

（一）航空公司之選擇與機票特性之認識

1. 機位供應（旺季尤甚）。

2. 航空公司航點（航點多、班次多、選擇多）。

3. 機票價格（價格導向）。

4. 機票特性（回折點，運用哩程）。

（二）外站代理商(local agent)：可提供寶貴意見及解決困難

1. **天氣配合**：因氣候因素，冬季歐洲行程不宜含北區。

2. **餐飲住宿交通設備**：安全、舒適、清潔、方便、衛生。

3. **當地情況瞭解**：公休例假日、特別活動（西班牙鬥牛節、愛丁堡藝術節）。

4. **時間安排**：舟車飛機合理搭配，轉換時間需充裕。

5. **法令政策**：出入境、海關及簽證相關法令。

6. **報價**：大眾化合理之報價，目前還是以價格為主要考量因素。

（三）簽證考慮

1. 辦理簽證所需時間。

2. 遊程中所需申請簽證國家數目。

3. 考慮簽證時效之配合。

4. 國人出國少有事前之周詳計畫。

三、評估公司資源特質

1. **生產特質**：相關原料取得之差異性及成本上優勢等。

2. **銷售特質**：銷售能力、通路特性。

3. **行銷特質**：市場經驗、推廣能力。

4. **其他特質**：品牌形象、人力資源、財力、及相關資源之評估。

四、季節循環之考量

　　季節的循環包含自然氣候與人文節慶兩方面。「春天賞花、秋天賞楓、夏天玩海島、冬天泡溫泉」這是旅行社於設計旅遊產品時必然的時令考量，尤其是寒暑假這兩波大旺季強調知識、學習的親子團必然是大行其道；另一方面是主題性的人文節慶，像是以森巴舞聞名於世界的嘉年華會、風靡偶像劇拍攝的場景，皆是近幾年來被業者做為規劃旅遊行程的一大商機（圖 3-20）。

圖 3-20　季節特色行程圖

五、旅遊安全性不可忽視

　　旅遊目的應避免政局不穩、戰爭、傳染病疫區、治安條件不良等國家或地區；所安排之遊覽景點或旅遊設施的安全性要高。例如 2012 年 10 月 3 日在越南北部旅遊勝地－下龍灣發生撞船意外，造成 5 名臺灣旅客喪生，在短期內一定會對越南的旅遊造成不小的影響（表 3-8）。

1. 遊程產品設計最重要考量原則。

2. 平安與風險評估為遊程設計中不可或缺之要件。

⚲ 表 3-8　旅遊警示分級表

旅遊警示分級表		
灰色	輕	提醒注意
黃色	低	特別注意旅遊安全並檢討應否前往
橙色	中	高度小心，避免非必要旅行
紅色	高	不宜前往

資料來源：外交部領事事務局。

六、危機處理

應評估規劃的旅遊行程風險是否能掌握，或者評估風險發生時可替代方案的安排。例如冰島南部的艾雅法拉火山分別於 2010 年 3 月 20 日和 4 月 14 日發生兩次噴發，第 1 次噴發的時候，只有煙沒有火，第 2 次噴發出濃煙和火焰，釋放的能量是第 1 次的 10 到 20 倍，產生出了大量的火山灰，噴發的火山灰狀為粉末，一顆的直徑小於 2 毫米，造成艾雅法拉冰川融化，附近居民撤離。火山的爆發導致歐洲領空被迫關閉，全球航空大亂，這也是第二次世界大戰後規模最大一次的歐洲領空關閉。

而觀光局也針對臺灣旅客因火山灰事件的部分，做出下列規定：

1. 為保障受冰島火山灰影響之旅客消費權益，觀光局前於 99 年 4 月 20 日觀業字第 0993000890 號函，旅客如因上開情形影響受困機場滯留歐洲或變更行程等情事，依國外旅遊定型化契約書第 31 條之規定辦理，至於已繳團費、尚未出發之團體，其解除契約之退費處理原則，則依國外旅遊定型化契約第 28 條之規定辦理在案。

2. 旅行社依據國外旅遊定型化契約書第 31 條規定處理旅客滯留歐洲事宜，負擔旅客滯留相關費用耗費不貲，如有營運周轉金之需求，旅行業者可依前開要點向觀光局申請貸款相對信用保證及利息補貼。

3.冰島火山近期仍在活動並無停歇，仍請辦理赴歐洲旅行團之業者，隨時注意後續發展，提早擬定相關措施妥為因應，例如於旅行業者責任保險中加保「額外住宿與旅行費用」險，以降低營運風險與損失及避免旅客再次因滯留而衍生抱怨之情事發生。

● 第三節　簽證作業程序

一、中華民國之入境簽證

（一）簽證之意義（圖 3-21 簽證註記欄代碼①）

所為簽證乃是一個國家的入境許可。每一個國家都須對外國人之入境先予審核，以確保入境者所持有之護照是否真實，不至於造成該國的負擔，所以才有簽證之一詞。而目前中華民國的簽證依照其目的及身分共分為：

1. 停留簽證(visitor visa)：屬短期簽證，在臺停留時間在 180 天之內。

2. 居留簽證(resident visa)：屬長期簽證，在臺停留時間在 180 天以上。

3. 外交簽證(diplomatic visa)。

4. 禮遇簽證(courtesy visa)。

（二） 入境限期（簽證上 valid until 或 enter before 欄，圖 3-21 簽證註記欄代碼②）

係指簽證持有人使用該簽證之期限，例如 valid until（或 enter before）SEP 10, 2010 即 2010 年 9 月 10 該簽證即失效，不得繼續使用。

（三） 停留期限（duration of stay，圖 3-21 簽證註記欄代碼③）

1. 簽證持有人使用該簽證後，自入境之翌日（次日）零時起算，可在臺停留之期限。停留期一般有 14 天、30 天、60 天等種類。持停留期限 60 天未加註限制之簽證者若須延長在臺停留期限，須於停留期限屆滿前，檢具有關文件向停留地之內政部入出國及移民署各縣（市）服務站申請延期。

2. 居留簽證不加停留期限：應於入境或在臺申請改發居留簽證後 15 日內，向居住地之內政部入出境或各縣移民署服務站申請外僑居留(alien resident certificate)。居留期限則依所持外僑居留證所載明效期，持外僑居留證者，倘需在效期內出境再入境，應申請外僑居留證時同時申請重入國許可(re-entry permit)。

（四） 入境次數（圖 3-21 簽證註記欄代碼④）

分為單次(single)及多次(multiple)兩種。

（五） 簽證號碼（visa number，圖 3-21 簽證註記欄代碼⑤）

旅客於入境應於 E/D 卡填寫本欄號碼。

（六） 註記（圖 3-21 簽證註記欄代碼⑥）

係指簽證申請人申請來臺事由或身分之代碼，持證人應從事與許可目的相符之活動（表 3-9）。

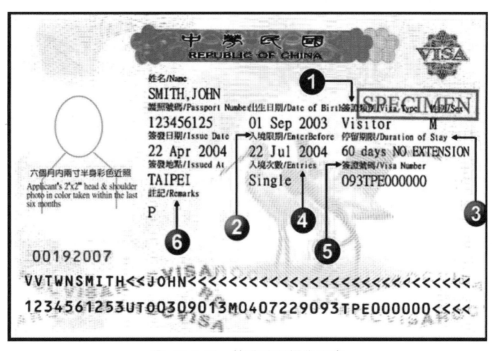

🧳 圖 3-21　簽證註記欄代碼表

⭐ 表 3-9　簽證註記代碼表

註記代碼	註記事由或身分	說明
A	1. 應聘（白領聘僱）、投資、經依公司法認許之外國公司負責人 2. 履約 3. 外國文化藝術團體來臺表演	1. 依《就業服務法》第 46 條第 1 項第 1 款至第 7 款及第 11 款規定許可之工作。 2. 依同法第 51 條第 3 項規定辦理。 3. 其他中央目的事業主管機關核發之許可。
B	商務、考察	從事商務活動。
P	觀光、訪問、探親	從事無報酬性之非商業活動、一般社會訪問、觀光及無須許可之活動。
DC	駐臺使領館外交、領事官及其眷屬	依《駐華外國機構及其人員特權暨豁免條例》第 2 條規定所稱經外交部核准設立之駐臺外國機構。
DC	駐臺政府間國際組織外籍官員及其眷屬	依《駐華外國機構及其人員特權暨豁免條例》第 2 條規定所稱經外交部核准設立之駐臺外國機構。
FO	駐臺機構人員及其眷屬	依《駐華外國機構及其人員特權暨豁免條例》第 2 條規定所稱經外交部核准設立之駐臺外國機構。
FD	駐臺機構聘僱之人員及其眷屬	依《就業服務法》第 49 條之規定辦理。
ER	急難救助	依〈外國護照簽證條例施行細則〉第 3 條第 3 款規定辦理。
IM	參加國際會議、商展或其他活動	國際會議係指與三個國家以上有關之多邊會議，主辦單位非限於國際組織。

⊕ 表 3-9　簽證註記代碼表（續）

註記代碼	註記事由或身分	說明
FS	外國留學生	依〈外國學生來臺就學辦法〉於教育部認可之學校就讀。
FC	僑生	依〈僑生回國就學及輔導辦法〉來中華民國就讀。
FR	研習	1. 研習中文。 2. 經內政部依「宗教團體申請外籍人士來臺研修宗教教義要點」許可研習宗教教義。 3. 海外青年技術訓練班學生。 4. 其他經許可之研習或訓練活動。
FT	實習、代訓	1. 外國駐臺機構之實習生、或經目的事業主管機關核准者。 2. 代訓須經經濟部投資審議委員會核准（國內廠商對外投資或整廠設備輸出申請代訓外國員工案件處理原則）。
FL	受僱（藍領聘僱）、外籍勞工	依《就業服務法》第 46 條第 8 款至第 10 款規定來臺工作者。
R	傳教、弘法	神職人員來臺至宗教團體從事宗教活動。
TS	在臺有戶籍國民之外籍配偶	
TC	在臺有戶籍國民之外籍未成年子女	二十歲以下之未婚子女。
OS	在臺無戶籍國民之外籍配偶	
OC	在臺無戶籍國民之外籍未成年子女	二十歲以下之未婚子女。
HS	港、澳居民之外籍配偶	已在臺取得合法居留身分之港澳居民外籍配偶。
HC	港、澳居民之外籍未成年子女	已在臺取得合法居留身分之港、澳居民二十歲以下未婚子女。
SC	大陸地區人民之外籍配偶	已在臺取得合法居留身分之大陸地區人民外籍配偶。
CC	大陸地區人民之外籍未成年子女	已在臺取得合法居留身分之大陸地區人民二十歲以下未婚子女。
SF	外國人之外籍配偶	已在臺取得合法居留身分之外籍人士之外籍配偶。
CF	外國人之外籍未成年子女	已在臺取得合法居留身分之外籍人士二十歲以下之未婚子女。
J	國際交流	依條約、協定或中央政府機關核准之學術、文化等交流訪問。
V	志工	依《志願服務法》相關規定經內政部許可者。
O	執行公務	依《外國護照簽證條例》第 6 條及第 7 條核發之外交簽證及禮遇簽證。

📍 表 3-9　簽證註記代碼表（續）

註記代碼	註記事由或身分	說明
T	過境	經由我國機場、港口進入其他國家、地區所作之短暫停留。
TR	停留改居留	原持停留簽證入境後改換發居留簽證。 本代碼為國內專用。
VF	免簽改停留	原以免簽證入境。
VL	落簽改停留	原以落地簽證入境。
WH	打工渡假	依〈雇主聘僱外國人許可及管理辦法〉第 4 條辦理之簽證視為工作許可。
X	其他	經主管機關專案許可在臺停（居）留。
M	醫療	檢具當地醫院診斷證明及轉診推薦、說明書及財力證明。

資料來源：外交部。

二、中華民國護照申請各國簽證

　　國人持中華民國護照出國，大部分都須申請簽證，旅客必須留意護照的效期，大部分國家都會要求護照效期必須滿六個月以上。

（一）歐盟免申根簽證

　　歐盟於 2010 年 12 月 22 日刊登第 339 號公報(Official Journal of the European Union)，正式宣布修正歐盟部長理事會第 539/2001 號法規，將我國自需申根簽證之國家改列為免申根簽證國家，並於公告日後之第 20 日起開始生效（民國 100 年 1 月 11 日零時起生效）。

1. 國人可以免申根簽證方式進入之歐洲申根區國家及地區包括：
 (1) 申根會員國（32 國）：法國、德國、西班牙、葡萄牙、奧地利、荷蘭、比利時、盧森堡、丹麥、芬蘭、瑞典、斯洛伐克、斯洛維尼亞、波蘭、捷克、匈牙利、希臘、義大利、馬爾他、愛沙尼亞、拉脫維亞、立陶宛、冰島、挪威、瑞士、列支敦斯登、教廷、摩納哥、聖馬利諾、安道爾、丹麥格陵蘭島、法羅群島。

2. 依據歐盟法規，進入申根國家停留計算原則如下：
 (1) 國人以免簽證方式赴申根國家停留期限為每 6 個月內總計可停留 90 天。
 (2) 計算方式為：自國人入境申根國家之當天【即護照上第 1 次（最早）以免簽證入境申根國家之入境章戳日期】起算，在 6 個月內，單次或多次短期停留累計總天數不得超過 90 天。

(3) 以下國家／地區之停留日數獨立計算，每 6 個月期間內可停留至多 90 天，阿爾巴尼亞、波士尼亞與赫塞哥維納、保加利亞、克羅埃西亞、賽浦勒斯、直布羅陀（英國海外領地）、愛爾蘭、科索沃、馬其頓、蒙特內哥、羅羅馬尼亞、英國。

（二）過境簽證(transit visa)

所謂的過境簽證：依據申根公約國家簽證規定，旅客自申根境外國家機場（例如桃園國際機場）途經兩個（含）以上申根境內國家機場（例如分別過境比利時及荷蘭）轉機時，必須辦理各該國均屬有效之過境證(transit visa)。

1. 大多數遊程規劃者所容易忽略的部分。

2. 分為兩大類：
 (1) 班機無法直飛，必須經過某一國家轉機。
 (2) 直飛班機表面上為直飛班機，但實際上在途中有停點，這是最容易被忽略而造成旅遊糾紛的情況。

（三）落地簽證(visa on arrival)

國人於前往免簽證或落地簽證待遇之國家或地區時，仍宜於行前向各有關駐華機構、航空公司或當地之關係人再予確認，詳詢可停留期限及有關注意事項，以免臨時因故受困於當地機場，蒙受損失。

1. 落地簽證並非免簽證。

2. 在抵達該國時，填寫表格即可獲得簽證入境不需事先申請費用－部分需付費，也有無需付費。

3. 部分國家會要求事先申請 Visa；又開放落地 Visa。
 (1) 泰國－觀光 Visa &落地 Visa（皆需付費）。
 (2) 馬來西亞－觀光 Visa &落地 Visa（皆需付費）。
 (3) 印尼－落地 Visa（付費）分天數，規費不同。

（四）免簽證(visa free)：我國取得第 164 個免（落地）簽待遇

1. 英國海外領地開曼群島(Cayman Islands)：政府於日前（2013 年 3 月）通知我駐英國代表處，開曼群島同意給予我國人免簽證待遇。此一措施業經國際航空運輸協會(International Air Transport Association, IATA)確認，我國普通護照持有人（護照上須載有身分證字號），可免簽證入境開曼群島旅遊，停留期限 30 天，入境時也可向移民官申請較長停留期限，最長停留期限不超過 6 個月。

2. 持用中華民國護照之國人赴世界各國及地區可享免簽證、落地簽證及電子簽證等簽證便利待遇數目再增 3 個，總數自原來的 161 個增至 164 個。馬拉威(Malawi)、喀麥隆(Cameroon)、吉爾吉斯(Kyrgyzstan)3 國列入我國人可以落地簽證前往的國家。

3. 外交部：中華民國國民是用以免簽證或落地簽證方式前往國家地區。

請參考中華民國外交部網站，http://www.boca.gov.tw

（五）TWOV；Transit Without Visa（過境免簽證）

　　此方案係便利持有確認回程機票及前往第三地有效簽證的轉機旅客，一般國家多要求所持的護照需要六個月以上，且不適用候補機位者(if seat available, ISA)。

　　通常要經過美國到第三國家而沒美國簽證，需要在這國籍的國家裡的美國領事館申請過境簽證。（C-1 簽證）臺灣就在美國在臺協會申請。過境免簽證方案(TWOV)：這項方案在 2003 年 8 月 2 日暫停實施。

（六）申請觀光簽證

1. 多數國家都需要先申請簽證才能入境。

2. 有些國家的簽證為一年或多年多次。

（七）美國簽證

1. 美國於 2012 年 10 月 2 日宣布臺灣加入免簽證計畫（以下簡稱 VWP）。根據 VWP，符合資格之臺灣護照持有人若滿足特定條件，即可赴美從事觀光或商務達 90 天，無需簽證。

　　針對獲得核准的 ESTA 旅行許可，美國政府收取$14 美元的費用。有些第三方網站也提供 ESTA 資訊並代替免簽證計畫旅客提出 ESTA 申請，但這些網站並未獲得美國政府的認可，與美國政府無關，也並非美國政府的附屬機構。

　　VWP 允許 37 個參與國符合資格之旅客，無須申請美簽即可前往美國洽商或觀光（B 簽證之旅行目）並可停留達 90 天。惟停留天數不得延長，VWP 旅客在美期間亦不得改變其身分，例如變更為學生簽證。若符合 VWP 資格之旅客希望申請美簽，亦可選擇申辦。旅客欲以 VWP 入境美國，須先透過旅行授權電子系統(ESTA)取得授權許可，並於旅行前滿足所有相關資格條件。

　　(1) 哪些旅客得適用 VWP 入境美國？

　　　　a. 旅客持有之臺灣護照為 2008 年 12 月 29 日當日或以後核發之生物辨識電子護照，且具備國民身分證號碼。

　　　　b. 旅客前往美國洽商或觀光（B 訪客簽證適用的旅行目的）並且停留不超過 90 天。過境美國通常也適用。

c. 旅客已透過旅行授權電子系統(ESTA)取得以 VWP 入境之授權許可。

(2) 哪些旅客必須申請非移民簽證,而非 ESTA 授權?

下列旅客不適用 VWP,而必須申請非移民簽證:

赴美目的非 B1 / B2 簽證所允許的洽商或觀光,包括:

a. 欲在美國工作者(無論有給職或無給職),包括新聞與媒體工作者、寄宿幫傭、實習生、音樂家、以及其他特定職種。

b. 欲在美國求學(F 簽證)或參加交換訪客計畫者(J 簽證)。

c. 前往其他國家而途中需要過境美國的空勤或航海組員(C1 / D 簽證)。

d. 以私家飛機或私人遊艇入境美國者。

(3) 每份申請都必須提供英文的個人資料,包括姓名、出生日期、護照資訊等。申請者亦須回答有無傳染疾病、特定罪行之逮捕與定罪、撤銷簽證或遭驅逐出境之紀錄以及其他相關問題。兒童不分年齡,均須取得個別 ESTA 授權許可。申請者亦須提供信用卡或金融卡資訊,以支付 ESTA 申請費用。

(4) 申請 ESTA 授權許可需要繳費嗎?

實際費用需視 ESTA 授權許可是否得到批准。若被批准,則費用為 14 美元,涵蓋二部分的費用:

a. 4 美元的處理費－所有電子旅行授權許可之申請者,每次提出申請都必須支付處理費,不論其許可是否獲得批准。

b. 10 美元的旅遊推廣法案費－若您的申請獲得批准,得到適用 VWP 赴美之許可,則您的信用卡或金融卡將被收取 10 美元的費用。這筆費用將匯入旅遊推廣基金。若您的申請遭拒,則僅需支付處理費。

(5) ESTA 的授權許可效期有多久?

ESTA 授權許可的效期通常是二年或護照到期日,以二者較早發生者為準。請到美國海關暨邊境保衛局 CBP 網站的 ESTA 問答集,瞭解哪些情形必須重新申請 ESTA 授權許可。若旅客換發新護照、更改姓名、變性、改變國籍、或之前回答 ESTA 申請時所給的答案已不再正確,則必須重新申請 ESTA 旅行許可。否則,旅客在授權許可效期內均可前往美國,無需再提出 ESTA 申請。

2. 學生及交換賓客簽證(F、J 和 M 簽證)

在申請簽證以前,所有學生及交換訪客必須先取得學校或機構的錄取或許可。一旦被錄取,這些教育機構或計畫主辦單位會提供每位申請人必要的許可文件,讓他們申請簽證用。

3. 短期工作人員簽證

　　美國在臺協會最早可以接受 H、L、O、P、Q 或 TN 簽證申請的時間是核准通知書 I-797 上所列的工作生效日前 90 天。除了 H-2A 申請人之外，這些申請人最早只能在 I-797 生效日前 10 天持簽證申請入境美國。H-2A 申請人最早可以在該生效日前一個星期申請入境。

4. 過境簽證(C)

　　一般而言，外籍人士（非美國公民）若要過境美國然後緊接著行程繼續前往某個國外目的地時，必須持有一個有效的過境簽證。這項規定不包括那些可以以免簽證專案 (VWP)過境美國的旅客，也不包括那些來自與美國有協定可以免持簽證赴美的國家之旅客。

　　如果旅客要求給予短暫停留的待遇是為了從事其他目的而非過境，例如探親訪友或觀光旅遊，就必須符合該目的簽證種類的資格，如 B-2 簽證。

　　空勤組員或船員以乘客的身分前往美國以加入船隻或飛機執勤，則需要過境簽證。

　　美國在臺協會有時候會核發商務／觀光簽證(B-1/B-2)給要過境美國的申請人。B-1/B-2 簽證可以用於短期洽商(B-1)，旅遊／過境／就醫(B-2)，或同時從事兩種目的(B-1/B-2)。

5. 空勤及航海組員簽證(D)

　　如果您是在往返美國的國際航班上執勤的空勤組員，或者您服務的船將在美國港口靠岸，您就有資格申請 D 組員簽證。如果您只是過境美國，而預備登上停靠在美國關口的船或飛機執行勤務，您就必須申請 C-1 過境簽證。為了方便組員進入美國，美國在臺協會經常在收取一次費用的情況下同時核發 C-1 及 D 簽證給組員。在這種情況下，請填寫一份簽證申請表並繳交一份簽證申請手續費及資料處理中心服務費即可。此外，美國在臺協會有時可能會禮遇組員也同時核發 B-1/B-2 商務／觀光簽證而不另外收費。

（八）短期工作簽證：近幾年很多的國家會提供給學生短期的工作簽證

　　所謂的短期工作簽證(Co-op program)是學生讀書期間在校內或校外工作的計畫，它是雇主與學校之間的合作項目。Co-op 工作簽證是針對那些沒有畢業的學生來講的，類似於我們國內的畢業前實習。Co-op 工作不要求你先找到雇主再向移民局提出申請，只需要你的學校出證明信，證明你是在校學生已經修完所學專業一半以上的課程，即可申請實習。Co-op 工作不要求你在找到雇主後向移民局提出更改，工作地區及工作公司或者單位也是 OPEN 的。

目前來講 Co-op 工作限制不嚴，一般私立學校的學生，只要是政府合法註冊的學校及專業都可以順利拿到 Co-op 的工作簽證。Co-op 工作簽證時間是跟著學生簽證走的，學生簽證截止日即是工作簽證到期日。

（九）打工渡假（青年交流）簽證

1. 打工渡假計畫旨在促進我國與其他國家間青年之互動交流與瞭解，申請人之目的在於渡假，打工係為使渡假展期而附帶賺取旅遊生活費，並非入境主因。

2. 目前已與我國簽署相關協定並已生效之國家為：紐西蘭、澳洲、日本、加拿大、德國、韓國、英國、愛爾蘭、比利時、斯洛伐克、波蘭、匈牙利、奧地利、捷克、法國、盧森堡、荷蘭。

（資料來源：http://www.boca.gov.tw）

CHAPTER
04

旅遊產品設計之方法
與作業流程

Tour Planning and Design

第一節　產品設計之方法

一、書面資料與影片介紹

1. 運用書面資料與影片介紹的方法來規劃行程。

2. 最簡便的方法。

3. 缺乏實際的考察，部分細節容易被忽略或誤判。
 Ex：地圖顯示 20km－正常 30min。

4. 優點－成本最低、取得資訊簡單、規劃最具效率。
 缺點－容易造成安排誤差、無法瞭解操作細節、難以規劃出創新旅程。

二、熟悉旅遊合作開發

1. 結合航空公司及國外當地供應商（飯店、餐廳、巴士、景點、外站代理店等）的資源，舉辦熟悉旅遊。

2. 旅行社－以旅遊規劃者優先考慮，實際走一趟。

3. 此方法為最紮實、最能掌握所有操作細節的規劃方式。

4. 主辦者：
 (1) 透過各國推廣單位安排。
 (2) 國外代理商安排。
 (3) 航空公司全力贊助機票。

5. 活動時間：淡季。

6. 最普遍的情況：航空公司開發新航線或新成立之航空公司新航點。

7. 優點－資訊精確、瞭解操作細節、評估飯店。餐廳與景點資源，選擇最適當的安排，可與供應商直接接洽。
 缺點－受限熟悉的路線安排、受限於贊助的供應商、較費時、需付出人力參與成本。

三、自行考察

1. 依照規劃者預先構想的旅遊國家或地區。

2. 自行安排前往（個人），自主性高、成本也高。

3. 與一般熟悉旅遊（團體）的差異在於自主性的程度。

4. 需事先規劃，先瞭解當地情況，事先蒐集資源。

5. 優點－精確瞭解與掌握遊程細節、自主性高不受限制、最能規劃出創新行程或區隔市場的遊程，可與供應商直接談。
 缺點－成本過高、最費時費力、容易偏向主觀。

四、市場調查

1. 針對消費者或顧客做問卷調查。

2. 瞭解市場需求後，再遊程規劃。
 →多數針對公司的顧客。
 →瞭解顧客旅遊意願與喜好。
 →根據新的資訊再設計新的旅程。

3. 多數會與顧客滿意度合併執行。

4. 優點－精確掌握目標顧客旅遊地區需求、成本較低、易創新方向。
 缺點－無法掌握旅程細節需求、需要經過整理分析程序。

五、參加旅展

1. 世界各地都會舉辦旅展－地區性或單一國或國際性。
 Ex：世界旅展、3 月－德國柏林(ITB)國際旅展、11 月－英國倫敦(WTM)國際旅展、11 月－臺北國際旅展（ITF，圖 4-1）。
 Ex：美國 POW、WOW－最具代表單一國家旅展，參展單位皆為美國境內的協力廠商或推廣單位。

圖 4-1　2018 年臺北國際旅展

2. 在旅展前後規劃一些短程旅程路線讓前來參加旅展的買家參加 pre-tour ←旅展→ post-tour。

3. 優點－能規劃出創新旅程、容易區隔市場一般旅程、資訊充裕、可與供應商商談。
 缺點－成本較高、費時費力、必須經過分析。

六、外站代理店(local operator)建議

1. 距離因素，直接由國外 local 建議方法來執行。

2. 這是最直接的方法。

3. 實際操作，精確無誤。

4. 業者與 local 之間旅遊認知沒有差異。

5. 業務銷售資訊與國外 local 一致。

6. 優點－成本低、取得資訊快速、規劃效率高、規劃與操作一致。
 缺點－受限國外代理店專業度與積極度、缺乏實地考察的體驗。

七、同業諮詢

1. 向經驗豐富的同業或同仁諮詢，可事半功倍。

2. 兼取得書面資料與實際細節操作。

3. 建議採納剛從該地回國的業者或是領隊的實際經驗。

4. 會有效期－提供資料者為多年前的經驗，資料並非最新。

5. 優點－事半功倍、成本低、可得資訊精確、有實地體驗的效果。
 缺點－無法創新、受競爭限制難得到最詳盡資訊、必須重新整理。

第二節　新產品設計作業流程

一、新產品開發流程

　　有關新產品開發的流程說明各旅行業雖有不同的模式，但總體而言大同小異，因此本節以 ISO 9001 所建模式，旅行業在規劃一個新產品的過程當中，可分為下列幾個步驟：

（一）目的

1. 確保行程能滿足顧客需求，而建立必要之步驟與結構性的方法。

2. 確保所有必要的步驟與預定之計畫能如期準時完成。

3. 累積研發與執行經驗，提高後續各開發活動的整合性與可行性。

（二）適用範圍：新開發之 Package 行程，包括計畫性年度新行程開發

（三）職責

1. 各地區管銷會議：由各地區主管與業務人員組成，負責定期召開業務會議，反應競爭同業與客戶需求資訊。

2. 產品研發小組：由各線線控、當線 OP 彙整各地區業務需求、市場資訊與售價調查，提供給線控人員擬定年度新行程之參考。

3. 產品研發會議：由副總經理、線控與業務主管組成，定期討論議決研發提案。

（四）內容

1. 流程圖（圖 4-2）。

2. 行程設計的原則

 (1) 符合市場消費者的需求。

 (2) 充分瞭解目的地之觀光資源。

 (3) 遵守本國與目的國相關法令。

 (4) 配合公司經營計畫。

 (5) 安全性的考量。

3. 資訊蒐集與分析

 (1) 各地區業務會議

 召集人與任務：由各地主管擔任召集人，與該地區業務彙整相關會務資料，地區主管於每月管銷會議上提出，以獲得競爭同業與消費者需求資訊。

 (2) 公司內部品質資訊分析

 企劃室依返國後旅客之意見調查內容逐團分析資料呈產品線控主管。

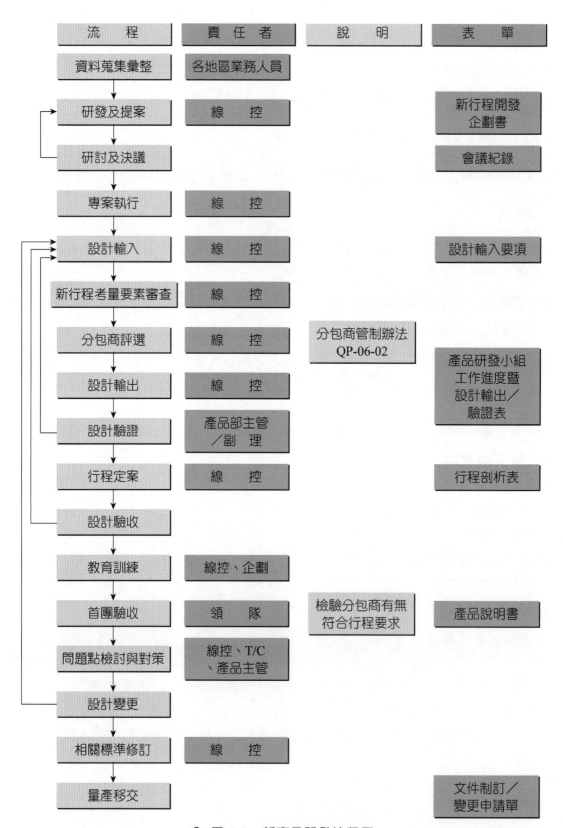

流　程	責　任　者	說　明	表　單
資料蒐集彙整	各地區業務人員		
研發及提案	線　控		新行程開發企劃書
研討及決議			會議紀錄
專案執行	線　控		
設計輸入	線　控		設計輸入要項
新行程考量要素審查	線　控		
分包商評選	線　控	分包商管制辦法 QP-06-02	
設計輸出	線　控		產品研發小組工作進度暨設計輸出／驗證表
設計驗證	產品部主管／副理		
行程定案	線　控		行程剖析表
設計驗收			
教育訓練	線控、企劃		
首團驗收	領　隊	檢驗分包商有無符合行程要求	產品說明書
問題點檢討與對策	線控、T/C、產品主管		
設計變更			
相關標準修訂	線　控		
量產移交			文件制訂／變更申請單

|鑌| 圖 4-2　新產品開發流程圖

4. 設計輸入與新行程提案

(1) 產品研發小組

　　a. 成立產品研發小組：研發小組為常設性組織，每年 12 月由副總經理擬訂次一年度「產品企劃工作準則與分線原則」（表 4-1），依人員專長指定各產品線控、當線 OP 及當線專精人員，並依實際人事狀況調整之。

　　b. 線控：

　　　　(a)負責市場行程產品之分析比較（產品行銷 4P 分析表，表 4-2）與售價調查及行程規劃。

　　　　(b)負責航空公司機位需求規劃。

　　　　(c)負責評選分包商與詢價。

　　　　(d)負責授權 OP 執行品質控管。

　　　　(e)負責新行程教育訓練。

　　c. 產品研發委員：當線 OP 及熟悉該產品之相關人員組成。必要時得請外部專家或客戶共同參與。

　　d. 成員資格：

　　　　(a)小組成員資格為從事相關於該專案任務工作 1 年以上。

　　　　(b)研發小組之組織權責：如「產品企劃工作準則與分線原則」。

　　　　(c)研發小組名單：如「產品企劃工作準則與分線原則」。

(2) 同業競爭分析

　　依照同業差異比較。分析項目包括 Airline、行程景點、路線、Hotel、Coach、餐食之各項特色及售價分析，並將分析結果記錄於「同業產品比較表」（表 4-3），以瞭解自家產品之利多或利空因素。

(3) 提案

　　將上述分析結果與相關分析之佐證資料彙編成標準格式「新行程開發企劃書」（表 4-4），並提案交付【產品研發會議】研討與議決。

5. 研討與議決

(1) 產品研發會議

　　由副總經理擔任總召集人，成員包括業務主管與各線線控。

(2) 議決研發提案

　　產品研發會議中，依據公司產品定位，由線控人員展開產品設計。

6. 設計輸入

　　據分析後之產品定位，完整的設計輸入由「新行程開發企劃書」（表 4-4）與「設計輸入要項表」（表 4-5）構成。

7. 產品細部設計

(1) 新行程考量要素審查

　　由各線依設計輸入之原則參照「新行程考量要素表」（表 4-6）逐一審查並訂定適合公司之最佳要素組合。

(2) 行程考察

　　a. 專案執行期間，相關之 Fam (Familiarization) Tour 或研討會，公司得以專案小組人員優先派遣。

　　b. 必要時，由各線線控得經簽呈副總經理同意後派遣專人實地考查。

(3) 經由新行程考量要素審查後訂定「行程剖析表」（表 4-7）作為服務規格。

8. 擬訂工作進度表與工作展開

(1) 擬訂工作進度表：線控依據上市期限擬訂「產品研發小組工作進度暨設計輸出／驗證表」（表 4-8）。

(2) 工作展開：當線控負責工作項目之分配。

9. 分包商評選

(1) 為符合設計輸入之要求，依據「分包商管制辦法」遴選符合條件之分包商（參考第四章第五節）。

(2) 原已合格且績效優良之分包商優先採用。

10. 設計輸出

(1) 設計輸出為執行設計構想後之結果。

(2) 設計輸出之明確要項應記錄於「產品研發小組工作進度暨設計輸出／驗證表」（表 4-8）。

(3) 輸出文件或經變更之文件，依種類以專案編號加註日期作為識別或按照「設計文件與資料管制程序」表管制。

11. 設計審查

(1) 設計審查的主要功能是追蹤設計驗證的進度，故所有計畫於每一設計階段完成後，由產品部主管或副總審查，確實監督計畫於預訂時間內完成。

(2) 審查之內容若有不符合事項或設計進度延誤，由專案負責人裁決。

12. 設計驗證

(1) 證為預期要求（如：行程剖析表，表 4-7）與實際可達成之比對作業。

(2) 針對行程內容安排、餐食、住宿、交通等項目，舉證有能力達成要求，於「產品研發小組工作進度暨設計輸出／驗證表」（表 4-8）執行驗證並留存佐證。

(3) 當驗證不符合時，則由線控與產品主管共同討論或修改設計輸入規格。

(4) 修改設計輸入後仍須依上述步驟，再行對設計輸出作確認。

(5) 最終確認「Working Itinerary」，報價單／合約書，作為領隊首團驗收基準。

13. 作業流程驗證：由線控人員針對下列各項作業進行驗證並留下驗證記錄

(1) 簽證作業：若為新辦理之簽證作業，則增列該項於「簽證作業須知」（參考第三章第四節）。

(2) 線控及 OP 作業。

(3) 領隊操作注意事項。

14. 行程定案

(1) 經驗證審查確定後，則開發行程定案。

(2) 定案後實施相關之教育訓練與銷售。

15. 設計驗收

(1) 驗收方式：視實際狀況，由線控人員決定驗收方式。其方式可以為有經驗的資深主管獨立審查或專家訪談。

(2) 一般驗收：以新行程內容，針對專案小組以外專業領隊或一般旅客實施調查，並記錄於會議紀錄，以作為行前改善依據。

16. 人員教育訓練

當線線控人員應鑑別相關受訓人員（領隊、OP、業務、簽證…）後，向訓練部門提出教育訓練申請並擇期實施。

17. 文宣品製作驗收，由企劃室製作與驗收下列文宣品

(1) 型錄製作。

(2) 旅客手冊製作。

(3) DM。

18. 首團驗收

(1) 首團驗收針對旅客對新行程資訊回饋，以評價行程與服務是否符合顧客需求。

(2) 領隊應依據「Working Itinerary」詳實填寫「領隊工作日報表」（表 4-9），以檢驗分包商之符合性，並於返國後一週內與線控開會檢討。

19. 問題點檢討與對策

企劃室彙整返國後旅客之意見調查內容，由線控人員針對審查會議中，不滿意項目或旅客建議事項確實檢查，以作為變更行程規格、行程內容安排次序、合理時間配置或修改操作程序（辦法）之依據。

20. 設計變更

　　所有計畫在執案過程中，如須設計變更（設計輸入）則依「設計變更管制程序」表填寫「設計變更／通知單」（表 4-10）。

21. 相關標準修訂

　　首團驗收後，如須修訂相關標準則經權責人員核准予以修訂及通知相關單位。

22. 量產移交歸檔

(1) 於首團驗收後，專案小組再行監督與檢討 2～3 團，團體操作正常且品質穩定，則於次一團起視同一般量產之行程，不再作額外之監督與檢討。

(2) 當線召集人將開發完成資料夾歸檔於線控主管，並將此行程與規格轉由團控依開團作業，正式導入量產，新行程開發即完成。

◉ 表 4-1　產品企劃工作準則與分線原則

OOOO 年產品企劃工作準則與分線原則			
線控主要職責			
1. 負責市場行程產品之分析比較與售價調查 2. 召集該線新行程開發小組會議 3. 負責航空公司機位需求規劃與 Booking 4. 負責評選分包商與詢價 5. 負責授權 OP 執行品質控管 6. 負責協調企劃部門擬訂行銷計畫案 7. 負責新行程教育訓練 8. 明訂年度目標並訂定激勵辦法			
分區安排	線控	代理人	委員
紐、澳			
歐洲			
美洲、加拿大			
亞洲			
郵輪			
其他			
成員資歷欄			
姓　名	資　　歷		

⊙ 表 4-2　產品行銷 4P 分析表

產品 Product	價格 Price
1. 特色 2. 市場上同質性產品 3. 市場上更高檔的產品 4. 市場上更低檔的產品 5. 與 2-4 項產品之優劣比較	1. 擬定之價格策略 2. 同質性產品的定價 3. 更高檔產品的定價 4. 更低檔產品的定價 5. 與 2~4 項產品定價之優劣勢分析
通路 Place	促銷 Promotion
1. 來源供給（供應商）之穩定性 2. 產品適合之客群 3. 定價適合之客群 4. 產品定價適合之客群中有無既有之通路 5. 需要哪些新的通路 6. 需要行銷處配合之處 7. 需要營業處配合之處 8. 需要供應商配合之處	1. 會員促銷建議 2. 平面媒體促銷建議 3. 網路促銷建議 4. 其他促銷建議

⊙ 表 4-3　同業產品比較表

同業產品比較表				
內容	本公司	同業 A	同業 B	同業 C
售價（淡、旺）				
導遊				
Airline				
Bus				
Hotel				
餐食（早、中、晚）				
行程路線				
行程特色與差異				

◉ 表 4-4　新行程開發企劃書

新行程開發企劃書
新行程名稱：
一、 新行程開發動機： 　　1. 環境分析： 　　　　1.1 經濟環境分析 　　　　1.2 出國旅遊人口分析 　　2. 同業競爭分析： 　　　　2.1 市場同質產品比較分析 二、 新行程開發目的（預期效果）□最大利潤　□市場占有率　□市場成長率 　　1. 預期出團期間（適用之季節性、淡旺季的調適）： 　　2. 預期銷售目標（出團量）： 　　3. 每團理想人數，下限人數，上限人數： 三、 訴求主題與產品特色： 四、 初訂售價（大人、小孩、加床、不加床、淡旺季）： 五、 預算計畫： 六、 行銷策略： 七、 上市時機： 八、 成效之預估方式（衡量基準：人數與利潤）： 九、 其他：
審查意見：
核准：　　　　　　　　　　　　　　　提案：

＊：由產品研發會議決議。

📍 表 4-5　設計輸入要項表

項次	設計輸入要項
一	行程主題
二	產品特色
三	輸出驗證方法
四	法規要求
五	風險與管制
六	設計產出物（如：說明會資料、旅客手冊、OP 作業須知）
七	其他

📍 表 4-6　新行程考量要素表

新行程名稱：	
＊審查注意：與同類平行比較、發揮創意為原則	
a.交通的選擇（飛機、郵輪、火車…）	
新行程交通特色：	
衡量項目	審查與評價
1.航空公司的選擇： □哪幾家 Airline 飛往目的地 □飛行班次與時間 □機位供應 □服務水準與餐食 □航線分布 □Route □票價競爭力 □回程對旅客的方便性 □機票的效期 □語言的方便性 □過去之合作關係 □其他因素 2.郵輪： 3.火車： 4.其他：	
結論：（詳述建議與規格）	

⊙ 表 4-6　新行程考量要素表（續）

b.Local Agent 的選擇	
衡量項目	審查與評價
Local Agent 的選擇： ☐過去的合作關係 ☐導遊 ☐合理的費用 ☐操作能力 ☐其他	
結論：（詳述建議與規格）	
c.Hotel 的選擇	
Hotel 特色	
衡量項目	審查與評價
Hotel 的選擇： ☐休閒／觀光 ☐地點選擇 ☐等級 ☐Room size ☐服務水準 ☐設備之完整性 ☐價格競爭力	
結論：（詳述建議與規格）	
d.餐食的選擇	
餐食特色	
衡量項目	審查與評價
餐廳的選擇： ☐地點選擇與交通便利 ☐口味的選擇：風味餐與中華料理搭配 ☐衛生條件 ☐菜色之要求 ☐服務水準 ☐價格競爭力 ☐過去之合作關係	
結論：（詳述建議與規格）	

⊕ 表 4-6　新行程考量要素表（續）

e.前往地點（景點、City 之選擇）	
景點／City 之特色	
衡量項目	審查與評價
前往地點之選擇： □地點之前後次序及地形空間的隔絕度 □航空公司的配合與票價的影響 □路線安排 □簽證問題的解決 □特別目的地的因素 □旅程情緒高低之調配 □自費行程項目與價格 □安全性（治安、地理環境） □季節性（天候、淡旺季） □其他	
結論：（詳述建議與規格）	
f.節目內容之選擇	
節目內容特色	
衡量項目	審查與評價
節目內容之取捨： □是否具有世界知名度 □是否具國家代表性 □是否其他國家難以看到 □市區觀光哪一部分最重要 □自由活動時間的安排 □節目的時間限制以及季節性的內容變化 □行程是否順暢，會不會造成機票價格變化 □其他	
結論：（詳述建議與規格）	
g.旅遊方式的變化	
衡量項目	審查與評價
旅遊方式的變化： □文化的節目 □娛樂的節目 □參觀的節目 □自費行程 □自由活動時間 □其他	
結論：（詳述建議與規格）	

⊙ 表 4-6　新行程考量要素表（續）

h.簽證與通關之考量	
衡量項目	審查與評價
□簽證安排 □通關 □其他	
結論：（詳述建議與規格）	

⊙ 表 4-7　行程剖析表

＿＿＿＿＿＿＿＿＿＿行程剖析表										
行程名稱						編號		售價		
日次	1	2	3	4	5	6	7	8	9	10
起迄城市										
預定班次及交通工具										
導遊										
下車參觀點										
入內參觀點										
特別安排										
旅館										
早午晚餐內容										
Visa										
備註										
行程特色										
製作人：										

⊙ 表 4-8　產品研發小組工作進度暨設計輸出／驗證表

項次	工作項目	工作分配	預定完成日	實際完成日（附驗證附件）
	產品研發小組工作進度暨設計輸出／驗證表			
	新行程名稱：　　　　預定上市日期：　　　　預定首團出發日期：			
1	市場資訊蒐集			
2	擬訂設計輸入要項			
3	行程考量要素設計審查			
4	製作行程路線圖（含公里數、行車時間及交通工具）			
5	Hotel 評選與說明（蒐集型錄）			
6	旅遊點評選與說明（蒐集相片、景點特色說明）			
7	餐廳及菜單評選（如：菜單參考？菜？湯，中、西式、特別餐）			
8	交通工具評選與說明： 1.航空公司飛機機型、時刻表 2.遊覽車設備、出廠年限等規格 3.途中特殊交通工具（如：船、纜車）之營運時間與承載量			
9	成本估價			
10	風險評估與管制計畫			
11	製作行程剖析表（含售價、餐食、Hotel、行程、Airline 航班）			
12	確認目的國海關、簽證注意事項			
13	確認實際可行上下限人數			
14	領隊操作注意事項			
15	OP 操作注意事項			
16	擬訂行銷計畫			
17	設計驗證審查			
18	設計驗收			
19	Sales／領隊教育訓練			
20	行程表印製			
21	廣告企劃、消息稿收集			
22	首團驗收審查			
23	量產移交審查			
製表人：		日期：　/　/		

⭐ 表 4-9　領隊工作日報表

領隊工作日報表				
團號：	日期：		人數：	領隊：

餐 食	早餐	是否合於規定：□是　　□否		地　點：
		意見：		
	午餐	是否合於規定：□是　　□否		地　點：
		意見：		
	晚餐	是否合於規定：□是　　□否		地　點：
		意見：		
旅 館	名　稱：		地　點：	離市區車程：
	設備簡評與服務：	（請攜回飯店簡介）		
交 通	公司名稱：		公司名稱：	
	司機姓名：		司機姓名：	
	服務態度：□尚可□佳□極佳		服務態度：□尚可□佳□極佳	
	車型：		車型：	
	是否合於規定：□是□否		是否合於規定：□是□否	
導 遊	姓名：	城市：	姓名：	城市：
	是否合於規定：□是□否		是否合於規定：□是□否	
機 上 服 務	航空公司別：		航空公司別：	
	行程：		行程：	
	是否合於規定：□是□否		是否合於規定：□是□否	
行 程 狀 況 概 述				

⦿ 表 4-10　設計變更／通知單

項次	變更內容		原有規格	修改規格	原因說明
1	價格				
2	行程（City／天數）				
3	交通	飛機			
		巴士			
		其他			
4	旅館				
5	餐食菜單(Menu)	早			
		中			
		晚			
		風味餐			
6	旅遊景點				
7	活動內容	Shopping			
		Option			
		其他			
8	特別規定	個別回程			
9	其他				
審核：		承辦人：		日期：　／　／	

第三節　產品設計變更管制程序

　　為使產品設計變更程序是具體可行性，進而確保產品設計變更後能改善品質、降低成本及其他因素，以符合顧客要求，必要時是需變更產品設計。

一、適用範圍

1. 凡開發階段中之行程均屬之。

2. 不符原先設計輸入規定或設計中途變更均屬之。

二、職責範圍

由各相關產品作業單位因應需求提出設計變更申請，專案小組提出變更之對策與審查、檢驗。

三、變更流程

1. 設計變更申請：產品部在接獲客戶品質改善或設計驗證無法符合設計輸入時，由線控人員填具「設計變更／通知單」（表 4-10），提出設計變更申請。

2. 主管審查
 (1) 將設計變更單轉交產品部主管進行審查。
 (2) 再經產品部主管進行審查後執行之。

3. 設計變更通知：將核准之「設計變更／通知單」（表 4-10）告知相關部門。

4. 審核定案：呈企劃部最高主管核准後，自公布日起實施，修改時亦同。

第四節　產品設計參考輔助工具與資料蒐集

一、參考輔助工具

在過去網路資訊尚未普及充足之際，有關旅遊資訊的傳遞管道更是有限，雖然隨著網際網路的發達，使得資訊已非常容易取得，但有些屬於規劃遊程產品的基本工具，都是可提供充分資訊有助於遊程設計，匯整相關基本工具共計有下列：

（一）飛機班次表（OAG／ABC／CRS 訂位系統）

1. Official Airline Guide(OAG)
 (1) 以終點地為查詢指標，包含世界各地飛機起降資料。
 (2) 分北美版及世界版。
 (3) 其他出版品：
 a. OAG Tour Guide。
 b. OAG Cruise Guide。
 c. OAG Railway Guide。

2. ABC World Airway Guide(ABC)

(1) 以啟程地為查詢指標。

(2) 分藍色版(A~M)、紅色版(N~Z)。

(3) 其他出版品：

　　a. ABC Guide to International Travel。

　　b. ABC Passenger Shipping Guide。

　　c. ABC Rail Guide。

3. CRS(computer reservation system)資料庫

(1) 時間：追溯至 1970 年左右，航空公司開始將完全人工操作的航空訂位紀錄轉由電腦儲存管理；其內容是當旅客和旅行社訂位時，仍須透過電話與航空公司或旅行社訂位人員連繫完成。由於美國國內航線業務迅速發展加上美國政府對國內航線的開放天空政策，使航空公司家數與班次大量增加，航空公司欲擴充訂位人員與電話線，亦無法解決旅行社的需求，故當時美國航空公司與聯合航空公司首先開始在其主力旅行社裝設其各自之訂位電腦終端機設備，以供各旅行社自行操作訂位航空公司電腦訂位預約系統，由於市場競爭激烈，各訂位系統所發展出來的查詢功能非常廣泛。

(2) 國內旅行業主要使用的 CRS 簡介（表 4-11）：

❂ 4-11　國內旅行業主要使用的 CRS 簡介

SABRE 先啟資訊	合夥人：BI / BR / CI / CX / GA / HA / MH / MI / PR / SQ / NH / Sabre。 主力市場：亞洲（印度、印尼、新加坡、馬來西亞、泰國、汶萊、菲律賓、越南、香港、臺灣、韓國等已成立 NMC）。 總公司：新加坡。 系統所在地：TULSA，USA。 http://www.abacus.com.tw/show.do
AMADEUS 阿瑪迪斯	合夥人：AF / LH / IB / SYSTEM ONE / JP(ADRIA) / BU(BRAATHENS) / EX(EMIRATES) / AY(FINNAIR) / FI(ICELANDAIR) / JU(JAT) / LF(LINJEFLYG) / SK。 主力市場：EUROPE。 總公司：MADRID，SPAIN（馬德里，西班牙）。 系統所在地：MUNICH，GERMANY。 http://www.tw.amadeus.com
GALILEO INTERNATIONAL 伽俐略	合夥人：APOLLO(UA) / GALILEO＜BA / KL / SR / AZEI(AER LINGUS) / OS(AUSTRIA) / OA(OLYMPIC) / SN(SABENA) / TP(TAP AIR PORTUGAL)＞。 主力市場：APOLLA 負責北美地區、GALOLEO 負責歐洲亞洲地區。 總公司：CHICAGO，USA（芝加哥，美國）。 系統所在地：DENVER，USA。 http://www.galileo.com/

⭐ 4-11 國內旅行業主要使用的 CRS 簡介（續）

E-Term	合夥人：中國航信(TravelSky)。 主力市場：大陸地區。 總公司：四川。 說明：eTerm 是中國航信開發的只對國內、國外代理人、航空公司駐海外辦事處，使用的機票銷售軟體。支持 IATA 航協國內、國際 BSP 打票和航空公司客票，支持航空公司系統(TIPB)、代理人系統(TIPC3)、離港系統(TIPJ)。 http://www.travelsky.net/

4. Air Tariff

如何計算票價，其資料分為 2 冊：

(1) Worldwide Rules：計算票價之規定、行程安排規定、里程數之計算與票價結構之規定。

(2) Worldwide Fares：各地票價表、貨幣換算規定、票價種類與訂位、出票使用代號。

（二）歐陸火車與船期時刻表－由 Thomas Cook 公司所提供

（三）世界各地旅館指南(hotel index)

1. Official Hotel Guide(OHG)

(1) 介紹各國旅館之各種資訊。

(2) 地理位置、參考價格、設備內容、設施種類。

2. Hotel & Travel Index

(1) 與 OHG 功能相同。

(2) 具機場平面圖、旅館與城市相關位置。

(3) 一年共發行 4 版。

二、資料蒐集管道

（一）航空公司

航空公司為推廣航線目的地的旅遊事業，會製作一些介紹資料以做推廣用；而航線目的地、航班頻率、航班時間等資料，都是規劃旅遊產品必須蒐集的重要資料。

1. **航點**：旅行社會依照其需求選擇一、兩家的主力航空公司，如果其飛航點多的話，相對增加其便利性。

2. **航班時間與彈性：**一般客人對於航班的時間需求都希望早去晚回且彈性大一些是最好，站在旅行社的立場，會盡量滿足客戶端的需求。

3. **機型與班次頻率（表 4-12）：**波音公司不斷的研發新型的飛機，如 A380 等，增加其載客量（譬如新航所引進的 A380 有 471 個「機位」，其中 12 個是豪華套房）。另外班次越頻繁，選擇性就更高。

◉ 表 4-12　機型與班次頻率

744 BOEING 747 JET 380-450 STD SEATS	
21JAN WED TPE/Z¥8 HKG/¥0	
1CX 463	J9 C9 D9 I9 Y3 B1 H0*TPEHKG 0700 0845 330 B 0 DCA /E
	K0 M0 L0 S0 V0 N0 O0
2CX 465	F4 A4 J9 C9 D9 I9 Y9*TPEHKG 0745 0930 343 B 0 DCA /E
	B9 H9 K9 M9 L9 S9 V0
3CI 601	C4 D4 Y7 B7 M7 Q7 H7 TPEHKG 0750 0935 744 B 0 DC /E
	T7 K7 N7 L7 X7
4KA 489	F4 A4 J9 C9 D4 P5 Y9*TPEHKG 0800 0945 330 B 0 DC
	B9 H9 K9 M0 L0 W0 S0
5TG 609	C4 D4 Z4 Y4 B4 M0 H0 TPEHKG 0805 1000 333 M 0 X246 DC
	Q0 T0 K0 S0 V0 W0
6CI 603	C4 D4 Y7 B7 M7 Q7 H7 TPEHKG 0815 1000 744 B 0 DC /E
	T7 K7 N7 L7 X7 W0
SEE JP*1 SI SPL SHERATON SURESAVER ADVANCE BKG RATES FRM 43USD	
* - FOR ADDITIONAL CLASSES ENTER 1*C	

資料來源：先啟資訊。

4. **航程與航線：**同樣的行程，會因為航線等等因素而產生飛行時間的不同，當然直飛會比轉機節省很多的時間，但是相對的成本也會比較高。

5. **訂位與開票規定：**針對淡旺季、正常航班、加班機等等，航空公司會有不同的的規定，旅行社必須隨時與航空公司保持聯繫，以免有過了付訂或開票日期，機位被收回的狀況產生。

6. **票務相關規定：**一般的團體機票大都需團去團回，如果有個別行程，可能會有加價費用的產生，甚至有些航空公司對一些特定的行程並不允許個別行程。

7. **機位控制權**：航空公司會依照淡旺季機位的需求，來調整其作業的時間，譬如在旺季期間必須提早入名單、提早開票等等。

8. **票價**：越來越多的航空公司不提供團體機位，或拉近 FIT 與團體票價之間的價差，譬如在 2010 年起，許多航空公司均取消 F.O.C.，如歐洲線、大陸線。

（二）外站代理店提供之相關資訊

1. 外站代理店角色扮演（圖 4-3、圖 4-4、圖 4-5、圖 4-6）

資訊來源既多且廣又正確，透過外站代理店蒐集資料，一方面可以得到比較詳細的資料，一方面可以檢視此外站代理店的專業能力，特別是偏遠地區的規劃，更是需要外站代理旅行社代為蒐集更詳細資料。

2. 外站代理店角色資源（圖 4-7）

有時除了可得到書面或影像資料以外，還可與供應商面對面交談，即時解決所有的疑問。

🧳 圖 4-3　外站代理店名片

🧳 圖 4-4　外站代理店名片

🧳 圖 4-5　外站代理店名片

🧳 圖 4-6　外站代理店名片

圖 4-7　外站代理店名片

（三）簽證的要求

1. 簽發地點：有些國家在臺灣並未設立簽證處，所以需要郵寄到外站才能申請，所耗的時間及成本都需要考量進去。

2. 護照：效期是否有嚴格規定，一般護照效期都要六個月以上，當然每個國家要求不同。

3. 相片：相片要求包含大小、背景、是否是近照。

4. 申請表格（表 4-13）。

5. 工作天：旅行社的 op 在作業過程當中，需要特別留意簽證的工作天數，以免團體出發在即，客人的簽證還沒拿到。以往就常常發生這種狀況，當然，現在免簽證或是落地簽證國家越來越多，可減少 op 的作業程序。

6. 簽證費：簽證費用的高低，會影響成本及客人前往旅遊的意願，包含歐盟於 2010 年 12 月 22 日刊登第 339 號公報(Official Journal of the European Union)，正式宣布修正歐盟部長理事會第 539/2001 號法規，將我國自需申根簽證之國家改列為免申根簽證國家，並於公告日後之第 20 日起開始生效（民國 100 年 1 月 11 日零時起生效）。而美國也於 2012 年 10 月 2 日正式宣布臺灣成為美國免簽計畫國家，雖然民眾行前必須在美國政府為免簽計畫國家設立的「電子系統旅遊授權」(Electronic System for Travel Authorization, ESTA)網站登記基本資料，做為入境前查核，獲得授權後才能入境，但已經簡化了申請程序及時間，更省下大筆的簽證費，觀光大利多的情況下，預估赴美觀光將成長三成。

7. 其他輔助資料：包含在職證明、存款簿、扣繳憑單等等，依照對方國家的需求而提出。

⭑ 表 4-13 申根申請表

Application for Schengen Visa
申根簽證申請表格 (請用英文填寫)

.be
比利時台北辦事處
BELGIAN OFFICE, TAIPEI

This application form is free -本表格為免費

Photo
照片

	For official use only 簽證機構專用欄
1. Surname (Family name) 姓 (1)	
2. Surname at birth (former family name(s)) (國人可免填) (1)	Date of application:
3. First name(s) (Given name(s)) 名 (1)	
4. Date of birth (day-month-year) 出生日期 (日/月/年) / 5. Place of birth 出生地 / 6. Country of birth 出生國家	Visa application number:
7. Current nationality 目前國籍: Nationality at birth, if different 原始國籍 (若不同於目前國籍者)	

4. Date of birth (day-month-year)
出生日期 (日/月/年)

5. Place of birth 出生地

6. Country of birth 出生國家

7. Current nationality 目前國籍:　　Nationality at birth, if different 原始國籍 (若不同於目前國籍者)

8. Sex 性別
☐ Male 男性　☐ Female 女性

9. Marital status 婚姻狀況
☐ Single 單身　☐ Married 已婚　☐ Separated 分居
☐ Divorced 離婚　☐ Widow(er) 鰥寡　☐ Other (please specify) 其他 (請註明)

10. In the case of minors: Surname, first name, address (if different from applicant's) and nationality of parental authority/legal guardian 未成年者：請註明父母或監護人之姓名, 地址 (若與申請者地址不同) 以及國籍

11. National identity number, where applicable 身分證號碼

12. Type of travel document 護照種類
☐ Ordinary passport 普通護照　☐ Diplomatic passport 外交護照　☐ Service passport 公務護照　☐ Official passport 官方護照
☐ Special passport 特別護照　☐ Other travel document (please specify) 其他相關旅行證件 (請註明):

13. Number of travel document 護照號碼

14. Date of issue 發照日

15. Valid until 效期截止日

16. Issued by 發照機構

17. Applicant's home address and e-mail address 申請者住家地址及 e-mail 帳號　　Telephone number(s) 電話

18. Residence in a country other than the country of current nationality 是否居住在非原國籍地
☐ No 否
☐ Yes. Residence permit or equivalent　　No　　Valid until
是. 居留證或同等證明　　證號　　效期截止日

* 19. Current occupation 職稱

* 20. Employer and employer's address and telephone number. For students, name and address of educational establishment
公司名稱,地址,電話 / 學校名稱和校址

21. Main purpose(s) of the journey 停留目的
☐ Tourism 旅遊　☐ Business 商務　☐ Visiting Family or Friends 探訪親戚,朋友　☐ Cultural 文化　☐ Sports 運動
☐ Official visit 公務
☐ Medical reasons 醫療
☐ Study 就學　☐ Transit 轉機　☐ Airport transit 過境轉機　☐ Other (please specify) 其他(請說明)

22. Member State(s) of destination
主要停留國家

23. Member State of first entry
最先抵達的申根國家

24. Number of entries requested 入境次數
☐ Single entry 單次　☐ Two entries 兩次　☐ Multiple entries 多次

25. Duration of the intended stay or transit
Indicate number of days 申請停留天數

26. Schengen visas issued during the past three years 過去三年內是否持有其他申根簽證及其效期.
☐ No 否　☐ Yes 是. Date(s) of validity from 效期自 　　　　to 至

27. Fingerprints collected previously for the purpose of applying for a Schengen visa 過去辦理申根簽證曾否留下指紋紀錄
☐ No 否　☐ Yes 是　　　　Date, if known 日期 (若知道請填寫)

28. Entry permit for the final country of destination, where applicable 如為轉機是否持有目的國之入境許可
Issued by 發照機構　　　　Valid from 效期自　　　　until 至

29. Intended date of arrival in the Schengen area
抵達申根國家日期

30. Intended date of departure from the Schengen area
離開申根國家日期

Application lodged at:
☐ Embassy/consulate
☐ CAC
☐ Service provider
☐ Commercial intermed.
☐ Border

Name:

☐ Other

File handled by:

Supporting documents:
☐ Travel document
☐ Means of subsistence
☐ Invitation
☐ Means of transport
☐ TMI
☐ Other:

Visa decision:
☐ Refused
☐ Issued
☐ A
☐ C
☐ LTV

☐ Valid

From
Until

Number of entries:
☐ 1　☐ 2　☐ Multiple

Number of days :

The fields marked with * shall not be filled in by family members of EU, EEA or CH citizens (spouse, child or dependent ascendant) while exercising their right to free movement. Family members of EU, EEA or CH citizens shall present documents to prove this relationship and fill in fields No 34 and 35.

*註記之問題, EU、冰島、挪威居民及瑞士居民親屬不需要回答。(請另附親屬關係證明文件並填寫第 34、35 欄)

(1) Fields 1-3 shall be filled in in accordance with the data in the travel document
1-3 項有(1)之問題, 回答須與護照相同

📍 表 4-13　申根申請表（續）

31. Surname and first name of the inviting person(s) in the Member State(s). If not applicable, name of hotel(s) or temporary accommodation(s) in the Member State(s). 觀光目的者：申根國邀請人(親友) 姓名 或 旅館名稱	
Address and e-mail address of inviting person(s)/hotel(s)/temporary accommodation(s) 邀請人(親友) 或 旅館之地址及 e-mail 帳號	Telephone and telefax 電話及傳真 -
* 32. Name and address of inviting company/organisation　其他目的者：邀請公司(或 學術單位 / 就讀學校 / 會議資料) 名稱及地址	Telephone and telefax of company / organisation　公司(或單位)電話及傳真
Surname, first name, address, telephone, telefax, and e-mail address of contact person in company/organisation 上述聯絡人姓名, 部門或單位之地址, 電話, 傳真及 e-mail 帳號	

*** 33. Cost of travelling and living during the applicant's stay is covered 停留期間費用**

□ by the applicant himself/herself 申請者自付 Means of support 方式 □ Cash 現金　　　□ Prepaid accommodation 貸款 □ Traveller's cheques　□ Prepaid transport 預付 　旅行支票　　　□ Other (please specify) 其他 (請註明) □ Credit card 信用卡	□ by a sponsor (host, company, organisation), please specify 贊助者 (邀請者, 公司或單位) 請註明 　　□ referred to in field 31 or 32　請參閱 31、32 項 　　□ other (please specify) 其他 (請註明) Means of support 方式 □ Cash 現金　　　　　　　□ Prepaid transport 預付 □ Accommodation provided 貸款　□ Other (please specify) 其他 (請註明) □ All expenses covered during the stay 負擔停留期間所有費用

34. Personal data of the family member who is an EU, EEA or CH citizen　EU、冰島、挪威居民及瑞士居民親屬資料			
Surname 姓	First name(s) 名	Date of birth 出生日期	Nationality 國籍
Number of travel document or ID card 護照或身分證號碼	35. Family relationship with an EU, EEA or CH citizen 與 EU、冰島、挪威居民及瑞士居民之親屬關係 □ spouse 配偶　□ child 子女　　　□ grandchild 孫　□ dependent ascendant 撫養		
36. Place and date　申請地點及日期	37. Signature (for minors, signature of parental authority/legal guardian) 申請者親自簽名 (需與護照同, 不可塗改) / 未成年者由監護人代簽		

I am aware that the visa fee is not refunded if the visa is refused 我瞭解簽證一旦被拒絕, 將無法退費

Applicable in case a multiple-entry visa is applied for (cf. field No 24): 申請簽證為多次者 (如本表格第 24 項)
 I am aware of the need to have an adequate travel medical insurance for my first stay and any subsequent visits to the territory of Member States 第一次入境或之後再入境都必須有適當的醫療保險

I am aware of and consent to the following: the collection of the required by this application form and the taking of my photograph and, if applicable, the taking of fingerprints, are mandatory for the examination of the visa application; and any personal data concerning me which appear on the visa application form, as well as my fingerprints and my photograph will be supplied to the relevant authorities of the Member States and processed by those authorities, for the purposes of a decision on my visa application.

Such data as well as data concerning the decision taken on my application or a decision whether to annul, revoke o extend a visa issued will be entered into, and stored in the Visa Information System (VIS) (2) for a maximum period of five years, during which it will be accessible to the visa authorities and the authorities competent for carrying out checks on visas at external borders and within the Member States, immigration and asylum authorities in the Member States for the purposes of verifying whether the conditions for the legal entry into, stay and residence on the territory of the Member States are fulfilled, of identifying persons who do not or who no longer fulfil these conditions, of examining an asylum application and of determining responsibility for such examination. Under certain conditions the data will be also available to designated authorities of the Member States and to Europol for the purpose of the prevention, detection and investigation of terrorist offences and of other serious criminal offences. The authority of the Member State responsible for processing the data is FPS Foreign Affairs, Foreign Trade and Development Cooperation *rue des Petits Carmes 15 1000 Brussels Belgium.*

I am aware that I have the right to obtain in any of the Member States notification of the data relating to me recorded in the VIS and of the Member State which transmitted the data, and to request that data relating to me which are inaccurate be corrected and that data relating to me processed unlawfully be deleted. At my express request, the authority examining my application will inform me of the manner in which I may exercise my right to check the personal data concerning me and have them corrected or deleted, including the related remedies according to the national law of the State concerned. The national supervisory authority of that Member State (Commission for the Protection of Privacy - 139, rue Haute, 1000 Brussels) will hear claims concerning the protection of personal data.

I declare that to the best of my knowledge all particulars supplied by me are correct and complete. I am aware that any false statements will lead to my application being rejected or to the annulment of a visa already granted and may also render me liable to prosecution under the law of the Member State which deals with the application.

I undertake to leave the territory of the Member States before the expiry of the visa, if granted. I have been informed that possession of a visa is only one of the prerequisites for entry into the European territory of the Member States. The mere fact that a visa has been granted to me does not mean that I will be entitled to compensation if I fail to comply with the relevant provisions of Article 5(1) of Regulation (EC) No 562/2006 (Schengen Borders Code) and I am therefore refused entry. The prerequisites for entry will be checked again on entry into the European territory of the Member States.

本人瞭解, 簽證審查前有義務提供申請表所要求的資料、照片, 甚至指紋。並同意上述資料, 若有必要, 得轉傳其他申根會員國家簽證機構, 以核發簽證。
 上述資料, 連同對該申請的決議, 包括取消、撤銷、或者予以延簽等, 將會記錄於 Visa Information System (VIS) (2)五年。期間, 該資料將提供申根各會員國之相關簽證單位於境內、境外審查簽證時使用；用於會員國之移民與庇護單位審理合法入境、停留、居留權之行使；用於確認申請者條件履行狀況、審查庇護申請及確認上述審核責任。某些情況下, 申根國警政單位 Europol 亦會調閱相關資料, 用以反恐或偵查重大犯罪。
 依照規定, 簽證審核期間, 申請者得要求簽證單位出示其儲存在 VIS 系統當中的資料, 若有不當儲存, 得加以修正或刪除, 並要求告知相關權利與申訴途徑, 以便依法進行補救。
 本人保證在此申請表所填寫之資料真實無誤；本人瞭解若有任何不實資料將導致簽證申請被拒絕, 已持有之簽證亦將被取消並擔負法律責任。
 本人保證在簽證效期期滿前離開簽證適用國。本人瞭解持有簽證只是入境之先決條件, 若違反 Regulation (EC) No 562/2006 (Schengen Borders Code)第五條第一款而被拒絕入境, 將不得要求賠償。

Place and date　申請地點及日期	Signature (for minors, signature of parental authority/legal guardian): 申請者親自簽名 (需與護照同, 不可塗改) / 未成年者由監護人代簽

(2) In so far as the VIS is operational　當 VIS 生效時

資料來源：比利時辦事處網站。

（四）官方推廣代表（各國觀光局／外國駐臺單位）

比較注重推展觀光產業的國家，會在其主要客源國設立旅遊局、商務辦事處或旅遊推廣單位（圖 4-8、圖 4-9），這些駐臺單位會製作相關的旅遊推廣資料，例如：錄影帶、DVD、摺頁等，或至海外不定期舉辦推廣活動或發表會（圖 4-10、圖 4-11）。

📷 圖 4-8　旅遊推廣單位名片　　　　　　　📷 圖 4-9　旅遊推廣單位名片

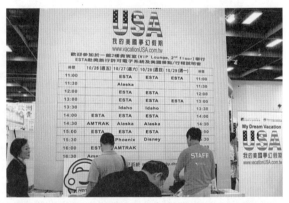

📷 圖 4-10　海外定期舉辦旅展活動－JAP　　📷 圖 4-11　不定期舉辦推廣活動或發表會

（五）當地觀光資源

1. **自然資源（林連聰）：** 觀光資源建立在環境的保護與資源的維護，因觀光資源的種類有自然、人文與意識資源，往往破壞觀光資源，將造成觀光地區缺乏吸引力，進而流失觀光客，因為觀光是一種體驗，滿足觀光客的生理與心理之需求，進而在觀光地區來消費。所以在觀光資源規劃中，進行各種管理措施，並考慮遊憩的承載量，落實觀光地區在環境的保護與資源的維護，才能延續觀光地區的壽命！

(1) 已開發的自然資源（陳瑞倫）：如果已開發的自然資源當然可以直接放在規劃的行程內容當中，但是必須考量到其市場性也就是說市場同質性的產品非常高，相對的利潤就會降低，在創造獨特性的產品方面也無法較突出（圖 4-12）。

📖 圖 4-12　已開發的自然資源－礁溪跑馬古道

(2) 尚未開發但具有潛力的自然資源。

2. 民俗文化（圖 4-13）

(1) 特異性。

(2) 可接觸性。

(3) 商業性。

📖 圖 4-13　民俗文化－澎湖天后宮

3. 建築資源

(1) 古蹟建築。

(2) 現代特色建築。

(3) 宗教建築（圖 4-14）。

📷 圖 4-14　宗教建築－日本清水寺

4. 藝術人文資源（圖 4-15）

📷 圖 4-15　藝術人文資源－麗江束河古鎮

5. 生活娛樂資源

(1) 製品產地（圖 4-16）。

(2) 大型購物中心（圖 4-17）。

(3) 主題樂園（圖 4-18）。

(4) 觀光賭場。

🛄 圖 4-16　製品產地－青島啤酒廠

🛄 圖 4-17　大型購物中心－京都車站

🛄 圖 4-18　主題樂園－韓國愛寶樂園

6. 景點之瞭解

(1) 景點之特殊性。

(2) 景點之連續性。

(3) 景點之距離性。

(4) 景點之多樣性。

(5) 景點之重複性。

(6) 景點之比較性。

(7) 景點的限制性。

（六）當地觀光價值

1. **國際級認定**：譬如由聯合國教育科學暨文化組織（World Heritage United Nations Education, Scientific and Cultural Organization, UNESCO，簡稱「聯合國教科文組織」），是聯合國的專門機構之一（圖 4-19）。1945 年 11 月 16 日在英國倫敦依聯合國憲章通過《聯合國教育、科學及文化組織法》，次年 11 月 4 日在法國巴黎宣告正式成立，總部設於巴黎。而在第 17 屆大會決議，定於每年 7 月由該組織根據《保護世界文化和自然遺產公約》，以「傑出的普世價值」(outstanding universal value)為標準，據以評定某些自然或人文資源是否得以列入世界遺產。世界遺產分為人文遺產（圖 4-20）、自然遺產（圖 4-21）、綜合（人文兼自然）遺產（圖 4-22）、口述與無形（非物質）遺產。截至 2019 年 7 月，全世界共有 167 個締約國擁有世界遺產。總共 1,121 處世界遺產（文化遺產 869 處、自然遺產 213 處、文化與自然雙重遺產 39 處）（表 4-14），另因管理保護不佳等缺失，被列入瀕危世界遺產清單之遺產地，截至 2017 年共有 54 處。中國與義大利各以 55 項世界遺產並列擁有最多世界遺產的國家，西班牙 48 項次之。

⊙ 表 4-14　世界遺產統計表（2019 年 7 月統計）

區域	文化	自然	雙重	合計
非洲	53	38	5	96
阿拉伯國家	78	5	3	86
亞洲和太平洋地區	189	67	12	268
歐洲和北美洲	453	65	11	529
拉丁美洲和加勒比地區	96	38	8	142
合計	869	213	39	1121

資料來源：聯合教育科學文化組織(www.what.org.te/unesco)。

📖 圖 4-19　世界遺產 LOGO

📖 圖 4-20　世界文化遺產－河南洛陽龍門石窟

圖 4-21　世界自然遺產－九寨溝

圖 4-22　世界雙遺產－黃山

2. **國家級認定**：例如臺灣的國家公園或國家風景區等等，其他如中國大陸以五 A【國家級認定 5A－AAAAA（圖 4-23、圖 4-24）、國家級認定 4A－AAAA】等等來認定之。

3. **名人或名著相關地或被名人讚譽**：例如清乾隆帝巡遊江南時曾讚譽齊雲山是，天下無雙勝境，江南第一名山。

4. **歷史典故的記載**：如徐志摩的「我所知道的康橋」、余秋雨的「莫高窟」等等，都會引起觀光客的興趣。

5. **電影或電視劇的拍攝地**：近幾年，由於韓劇的盛行，引發了國內許多消費者前往韓國參觀劇的拍攝地（圖 4-25），譬如華克山莊、濟州島等等，魔戒、斷臂山、西雅圖夜未眠等等的拍攝地，臺灣的墾丁也因為海角七號，引起另外一波的熱潮。

6. **宗教聖蹟**：如日本宮島神社（圖 4-26）、西藏的布達拉宮、大昭寺及耶路撒冷、麥加等。

圖 4-23　國家級認定 5A 景區

圖 4-24　國家級認定 5A 景點－東北長春偽滿皇宮

📷 圖 4-25　韓劇拍攝地－冬季戀歌

📷 圖 4-26　宗教聖蹟－日本宮島神社

（七）當地觀光條件

1. **治安條件**：觀光首要條件是治安條件是否良好，近幾年中國大陸的治安條件比起十幾二十年前改善很多，相對的一定可以迎來更多的觀光客。

2. **交通條件**

 (1) 交通工具（圖 4-27、圖 4-28、圖 4-29、圖 4-30、圖 4-31）：包含航空、鐵路、公路、高速鐵路、航運部分是否發達？彼此之間的方便性等等。

 (2) 道路條件：高速公路的建設及城市與城市之間的運輸。

 (3) 相關限制規定：為了保障客人的安全性，在歐美國家對於司機每天的行車時間有所限制。

📷 圖 4-27　景區內環保車－東北長白山

📷 圖 4-28　鐵路－阿拉斯加 Alaska train

🧳 圖 4-29　法國子彈列車

🧳 圖 4-30　日本北海道東往稚內郵輪

🧳 圖 4-31　日本北海道東往稚內郵輪內部客艙座位

3. 餐食條件

(1) 當地餐食內容（圖 4-32、圖 4-33、圖 4-34、圖 4-35）也都會安排當地的風味餐，
　　有別於一般正常的餐食，如西班牙的焗烤飯，當然也許在口味上會不適應。

🧳 圖 4-32　當地的風味餐－西班牙海鮮飯

🧳 圖 4-33 當地的風味餐－西班牙風味餐

📖 圖 4-34　當地的特色餐－日本宴會料理　　　　📖 圖 4-35　日式懷石料理

(2) 餐廳硬體及其他條件（圖 4-36）：包含了餐廳所處的地點，餐廳的容量的大小，衛生條件等，都是必須考量的因素，尤其地點的部分必須隨著行程的順序而調整。

📖 圖 4-36　餐廳硬體設備－中國東北餐廳外觀

4. 住宿條件

(1) 旅館等級評鑑（圖 4-37、圖 4-38）：依據全球最權威的旅館工具書 Official Hotel Guide《官方旅館指南》，對旅館區分的等級，與我們日常生活中對 hotel 的星級觀念，有很大的不同，《官方旅館指南》將旅館區分為十個等級，使得消費者有更精細的依據，進而判斷自己將要採用的旅館是否符合自己的期望。

　　Superior Deluxe：超級豪華(SD)、Deluxe：豪華(D)、Moderate Deluxe：普通豪華(MD)、Superior First：超一級(SF)、First：一級(F)、Limited-service First：(LF)、Moderate First：普通一級(MF)、Superior Tourist：超級旅遊(ST)、Tourist：旅遊(T)、Moderate Tourist：普通旅遊(MT)。

　　我國交通部觀光局得視評鑑辦理結果，配合修正發展觀光條例，取消現行「國際觀光旅館」、「一般觀光旅館」、「旅館」之分類，完全改以星級區分，且將各旅館之星級記載於交通部觀光局之文宣。

▐▌ 圖 4-37　飯店外觀－香港半島酒店

▐▌ 圖 4-38　飯店外觀－日本溫泉飯店

(2) 旅館的地點：由於都市建設的關係，所以大部分只要是位於市中心的旅館相對的規模都比較小，建物也會比較老舊都卻保留了原始的風貌。

(3) 旅館設施：包含了會議的設備，一般的休閒遊樂設施等，例如在拉斯維加斯或澳門的旅館，都兼具的會議及休閒的雙重設施。（圖 4-39、圖 4-40、圖 4-41、圖 4-42、圖 4-43）

▐▌ 圖 4-39　旅館設施－杜拜酋長皇宮旅館會議廳

▐▌ 圖 4-40　旅館設施－哈爾濱香格里拉大飯店網路服務

▐█▌ 圖 4-41　旅館設施－日本溫泉 SPA

▐█▌ 圖 4-42　哈爾濱香格里拉大飯店設施－網路

▐█▌ 圖 4-43　旅館設施－飯店大廳

(4) 型態與特色：依照國家的文化展現出不同的特色（圖 4-44、圖 4-45、圖 4-46）。
例如當您到日本的溫泉地區旅遊時，在鋪著榻榻米的日式房間裡舒適地休息、泡
完溫泉後換上傳統的浴衣、鑽進鋪在榻榻米上的被褥裡睡覺，這是您在旅館裡您
可以體驗到日本獨特的文化和風俗習慣（圖 4-47、圖 4-48、圖 4-49）。另外在冬
天時前往加拿大或瑞典，您可以體驗，由冰和雪所建構出來的冰旅館，這是當地
滿具特色的旅館。

💼 圖 4-44　型態與特色－杜拜酋長皇宮旅館外觀

💼 圖 4-45　型態與特色－南非肯亞樹屋

💼 圖 4-46　型態與特色－南非肯亞樹屋

💼 圖 4-47　型態與特色－日本和式房

💼 圖 4-48　型態與特色－日本和式房

💼 圖 4-49　型態與特色－日本和式房

(5) 房型與床型：旅館的房間一般分成 single room（圖 4-50）、double room 或 twin room（圖 4-51）、suite room 是附客廳的（圖 4-52、圖 4-53）。旅館的床分為 king size、queen size 時，king size 會比較大。

💼 圖 4-50　房型與床型－single

💼 圖 4-51　房型與床型－twin

💼 圖 4-52　房型與床型－香港半島酒店的 suite

💼 圖 4-53　房型與床型－香港半島酒店的 suite

(6) 特殊條件：近幾年在澳門、新加坡陸續開設的旅館，就是以博弈為主題的旅館，但它也兼具的其他的功能如購物、會議、會展、休閒娛樂等。

(7) 特殊規定：包含了 Check-in、Check-out 時間、有部分飯店的特殊規定例如每房至多 3 大人或 2 大人 2 小孩組合、或是東北亞地區之小孩滿六歲需加床、吉隆坡之小孩滿八歲需加床、歐洲地區之小孩滿二歲需加床（請以飯店為準）。

(8) 價位：旅館的價位會依照供給及需求、季節（淡季、旺季、平季、特旺季）而會有很大的差別，當然每一個國家對於季節的標準會不同，不能以臺灣的國情為標準。

國際旅館的計價方式可分為：

　　a. 美式計價方式(American Plan, AP)指房租包括「三餐」在內的計價方式，即提供三餐但不另外收費，房客若不使用並不再退費。

　　b. 修正美式計價方式(Modified American Plan, MP/MAP)指房租包括早餐加上午餐或晚餐的「兩餐」在內之計價方式，如不使用亦不退費。

　　c. 歐陸式計價方式(Continental Plan, CP)指房租包括「歐式早餐」。

d. 百慕達式計價方式(Bermuda Plan, BP)指房租包括「美式早餐」。

e. 歐式計價方式(European plan, EP)指房租並不包括任何餐費的計價方式，我國旅館的計價方式也是採用這種方式。

⊛ 表 4-15　旅館房租計價方式

美式	AP	American Plan	3 餐	美式早餐
百慕達式	BP	Bermuda Plan	1 餐（早餐）	美式早餐
歐陸式	CP	Continental Plan	1 餐（早餐）	歐陸式早餐
歐（洲）式	EP	European Plan	0 餐	
修正美式	MAP	Modified American Plan	2 餐（早餐＋午餐／晚餐）	美式早餐

5. 導覽條件

(1) 當地是否有專業導遊（圖 4-54、圖 4-55）：團體的成功與否，導遊也占了很大的因素，導遊的工作必須上知天文，下知地理。這不是一朝一夕就可以磨練而成的，本身必須透過不斷的學習與成長，才能帶給觀光客滿意的回憶。

📷 圖 4-54　導覽解說－萬華區剝皮寮

📷 圖 4-55　導覽解說－校園（真理大學）導覽解說

(2) 司機素質：除了要有好的語言溝通能力外，司機每天的開車時間約 8～10 小時，所以一個素質欠佳的司機幾乎很容易發生交通意外。

(3) 標示文字是否國際化：不論是機場、公路、鐵路、捷運、街道等，所有的標示都需要國際化且統一化，以免有一國兩制的狀況出現（圖 4-56、圖 4-57）。

📖 圖 4-56　標示指標國際化

📖 圖 4-57　標示指標國際化

6. **公共衛生條件**：旅遊地區的衛生條件、疫情、遊客本身的健康狀況等等，出國前都必須要事先瞭解，以免到了國外，人生地不熟的，造成極大的困擾（圖 4-58、圖 4-59）。

📖 圖 4-58　公共衛生條件－日本

📖 圖 4-59　公共衛生條件－九寨溝景區

7. **氣候條件（圖 4-60、圖 4-61）**：前往高緯度的地方，夏季日夜溫差稍大，早晚應備薄外套，冬季則需備厚大衣、手套、圍巾；酷寒時，則更須加上雪衣、頭套、護身皮襖及暖暖包等。熱帶地區如東南亞地區，穿著以輕便服裝為主，如棉質衣物、吸汗 T 恤、無袖衫、運動鞋、短褲等，另準備遮陽帽、太陽眼鏡、隔離霜等以防陽光曝曬，準備雨具以防局部之頻繁下雨，甚至雷陣雨。建議旅客出國前，可以上氣象局網站參考各地的氣候狀況。臺灣位處於亞熱帶氣候地區，所以國人前往寒帶地區旅遊比較難適應，建議出國前必須做足準備。

|📷 圖 4-60　九寨溝－編者余曉玲|📷 圖 4-61　長白山－編者張惠文|

8. **危機處理能力**：領隊導遊帶團，碰到的問題林林總總，不一而足，例如 2008 年四川的地震、2010 年冰島火山爆發、2010 年香港旅客於菲國人質案悲劇，考驗了領隊危機處理的應變能力。

（八）當地消費水準

如果要規劃一個符合市場需求的遊程，必須對當地的消費水準瞭若指掌，否則會淪於曲高和寡或難以銷售。

（九）網站上的資訊

網際網路是目前最常用蒐集資料的管道。透過網際網路蒐集資料時，必須注意提供資料來源的公信力與該資料的登錄時間是否已失去效力。

（十）旅展

參加旅展期間內是蒐集最新完整廣泛資料的最佳管道，除了得到書面或影像資料以外，還可以與供應商面對面交談，即時解決所有的疑問。

（十一）相關書籍或雜誌

書店裡上架的旅遊書籍或雜誌，是遊程規劃者蒐集資料的重要管道之一；但有些書籍或雜誌的內容會依作者的主觀意見、未修正最新資訊或筆誤等因素，而造成資料偏差（圖 4-62、圖 4-63、圖 4-64）。

圖 4-62　相關書籍或雜誌－雜誌

圖 4-63　相關書籍或雜誌－工具書

圖 4-64　相關書籍或雜誌－地圖

（十二）親身經歷的個人（圖 4-65）

　　凡是曾經到過所要規劃遊程的地區或國家的個人，都是資料蒐集的管道之一，可藉由實地親身經歷來獲得詳細資料或檢視遊程的可行性。

圖 4-65　兩位編者親身體驗旅遊－東北長白山天池

第五節　產品設計之分包商管制辦法

　　為了有效確保構成旅遊服務的相關分包商，能配合公司要求提供符合顧客需求之產品或服務。對於遴選之配合廠商，應規範於品質保證系統之各相關規定。

一、職責

1. 商務部門負責訂房中心、票務中心、簽證中心之資格評鑑、線控負責 local agent、airline、shopping 店、餐廳、遊覽車等資格評鑑（餐廳資格評鑑表，表 4-16）、（簽證中心資格評鑑表，表 4-17）、（local agent 資格評鑑表，表 4-18）、（airline 資格評鑑表，表 4-19）、（年度採購品資格評鑑表，表 4-20）、（遊覽車公司資格評鑑表，表 4-21）、（訂房中心資格評鑑表，表 4-22）、（shopping 店資格評鑑表，表 4-23）、重新評定各分包商（分包商資格判定權責，表 4-24）。

2. 管理處負責年度採購品、保險公司之資格評鑑

二、條件

（一）分包商開發：各部門之需求，選擇合格之分包商，基本原則如下

1. 口碑好。
2. 配合度高。
3. 效率高。
4. 價格合理。
5. 便利性。
6. 服務品質優良穩定。

（二）資格判定

　　依各項資格評鑑後，由承辦者判定該分包商之資格是否符合要求，經相關主管審核始得簽訂合約並登錄，已合格之分包商，仍須定期評定。各分包商之資格判定如下附表：

1. **檢視：** 初步資格判定合格之分包商。
2. **審查：** 由承辦單位主管與合格之分包商就相關條件進行協議：如報價、交貨、付款、服務內容等進行各項審查工作。

3. **核准**：依雙方達成配合之條件，呈副總經理或總經理簽核後實行。

4. **登錄**：經核准之合格分包商，依種類不同分別登錄於存查後，正本送總管理處，影本存於各相關單位。

5. **追蹤評鑑**：

(1) 不定期評鑑：各單位主管針對各分包商之缺失，作不定期評鑑。

(2) 長期：年底由各部門主管依據評鑑表追蹤。

6. **抱怨處理**：

 如有任何案例處理結果，判定為國外分包商應負之責任，則須列入分包商續名單，並書面通知改善。（表 4-24）

7. **終止訂單**：

 若有任何案例造成損失或賠償，則應提報產品委員會經決議後列出矯正處理，並附連帶賠償責任，若矯正處理連續二次以上，則應停止訂單。

8. **終止合作事項**：合格分包商如因上列 6、7 項均未能適時改善者，應立即終止合作。

📍 表 4-16　餐廳資格評鑑表

餐廳資格評鑑表			
編號：			
公司名稱：			
負責人：		聯絡人：	
公司地址：		電　話：	
(1)衛生條件	□優	□可	□差
(2)菜色口味	□優	□可	□差
(3)價格比較	□優	□可	□差
(4)服務品質	□優	□可	□差
(5)連繫效率	□優	□可	□差
(6)設備裝潢	□優	□可	□差
評鑑方式：1. 「優」—5分、「可」—3分、「差」—0分。 　　　　　2. 評鑑總分達 20 分以上者，則為合格。 　　　　　3. 評鑑項目如有任一項為「差」者，仍視為不合格。 　　　　　4. 優良項目多者，優先發給訂價。			
結論：	□合格，總分　　分		□不合格
核准：	審核：	評鑑人：	建檔日期：

⊙ 表 4-17　簽證中心資格評鑑表

簽證中心資格評鑑表			
編號：			
公司名稱：			
負責人：		聯絡人：	
公司地址：		電　話：	
(1)專業知識	□優	□可	□差
(2)服務品質	□優	□可	□差
(3)處事效率	□優	□可	□差
(4)價格比較	□優	□可	□差
(5)便利性	□優	□可	□差
(6)錯誤出現率	□優	□可	□差
評鑑方式： 1. 「優」－5分、「可」－3分、「差」－0分。 　　　　　　2. 評鑑總分達 20 分以上者，則為合格。 　　　　　　3. 評鑑項目如有任一項為「差」者，仍視為不合格。 　　　　　　4. 優良項目多者，優先發給訂價。			
結論：	□合格，總分　　分		□不合格
核准：	審核：	評鑑人：	建檔日期：

⊙ 表 4-18　local agent 資格評鑑表

Local agent 資格評鑑表			
編號：			
公司名稱：			
負責人：		聯絡人：	
公司地址：		電　話：	
(1)合約內容	□優	□可	□差
(2)專業素養	□優	□可	□差
(3)價格比較	□優	□可	□差
(4)服務品質	□優	□可	□差
(5)連繫效率	□優	□可	□差
(6)抱怨處理	□優	□可	□差
評鑑方式： 1. 「優」－5分、「可」－3分、「差」－0分。 　　　　　　2. 評鑑總分達 20 分以上者，則為合格。 　　　　　　3. 評鑑項目如有任一項為「差」者，仍視為不合格。 　　　　　　4. 優良項目多者，優先發給訂價。			
結論：	□合格，總分　　分		□不合格
核准：	審核：	評鑑人：	建檔日期：

⊙ 表 4-19　airline 資格評鑑表

airline 資格評鑑表			
編號：			
公司名稱：			
負責人：		聯絡人：	
公司地址：		電　話：	
(1)飛航安全度	□優	□可	□差
(2)價格競爭力	□優	□可	□差
(3)服務品質	□優	□可	□差
(4)合約內容	□優	□可	□差
(5)機位確定度	□優	□可	□差
(6)抱怨處理	□優	□可	□差
評鑑方式： 1.　「優」－5分、「可」－3分、「差」－0分。 　　　　　 2.　評鑑總分達 20 分以上者，則為合格。 　　　　　 3.　評鑑項目如有任一項為「差」者，仍視為不合格。 　　　　　 4.　優良項目多者，優先發給訂價。			
結論：	□合格，總分　　分		□不合格
核准：	審核：	評鑑人：	建檔日期：

⊙ 表 4-20　年度採購品資格評鑑表

年度採購品資格評鑑表			
編號：			
公司名稱：			
負責人：		負責人：	
公司地址：		公司地址：	
(1)處事效率	□優	□可	□差
(2)價格競爭力	□優	□可	□差
(3)人員素質	□優	□可	□差
(4)配合程度	□優	□可	□差
(5)服務品質	□優	□可	□差
(6)連繫難易度	□優	□可	□差
評鑑方式： 1.　「優」－5分、「可」－3分、「差」－0分。 　　　　　 2.　評鑑總分達 20 分以上者，則為合格。 　　　　　 3.　評鑑項目如有任一項為「差」者，仍視為不合格。 　　　　　 4.　優良項目多者，優先發給訂價。			
結論：	□合格，總分　　分		□不合格
核准：	審核：	評鑑人：	建檔日期：

⊕ 表 4-21　遊覽車公司資格評鑑表

遊覽車資格評鑑表			
編號：			
公司名稱：			
負責人：		聯絡人：	
公司地址：		電　話：	
(1)交通安全度	□優	□可	□差
(2)價格競爭力	□優	□可	□差
(3)駕駛服務品質	□優	□可	□差
(4)作業聯繫	□優	□可	□差
(5)機位確定度	□優	□可	□差
(6)抱怨處理	□優	□可	□差
評鑑方式： 1. 「優」－5 分、「可」－3 分、「差」－0 分。 　　　　　2. 評鑑總分達 20 分以上者，則為合格。 　　　　　3. 評鑑項目如有任一項為「差」者，仍視為不合格。 　　　　　4. 優良項目多者，優先發給訂價。			
結論：	□合格，總分　　分		□不合格
核准：	審核：	評鑑人：	建檔日期：

⊕ 表 4-22　訂房中心資格評鑑表

訂房中心資格評鑑表			
編號：			
公司名稱：			
負責人：		聯絡人：	
公司地址：		電　話：	
(1)合約內容	□優	□可	□差
(2)專業素養	□優	□可	□差
(3)價格比較	□優	□可	□差
(4)服務品質	□優	□可	□差
(5)連繫效率	□優	□可	□差
(6)抱怨處理	□優	□可	□差
評鑑方式： 1. 「優」－5 分、「可」－3 分、「差」－0 分。 　　　　　2. 評鑑總分達 20 分以上者，則為合格。 　　　　　3. 評鑑項目如有任一項為「差」者，仍視為不合格。 　　　　　4. 優良項目多者，優先發給訂價。			
結論：	□合格，總分　　分		□不合格
核准：	審核：	評鑑人：	建檔日期：

⊛ 表 4-23　shopping 店資格評鑑表

shopping 店資格評鑑表			
編號：			
公司名稱：			
負責人：		負責人：	
公司地址：		公司地址：	
(1)合約內容	□優	□可	□差
(2)專業素養	□優	□可	□差
(3)價格比較	□優	□可	□差
(4)服務品質	□優	□可	□差
(5)連繫效率	□優	□可	□差
(6)抱怨處理	□優	□可	□差
評鑑方式：　1.　「優」－5 分、「可」－3 分、「差」－0 分。 　　　　　　2.　評鑑總分達 20 分以上者，則為合格。 　　　　　　3.　評鑑項目如有任一項為「差」者，仍視為不合格。 　　　　　　4.　優良項目多者，優先發給訂價。			
結論：	□合格，總分　　分		□不合格
核准：　　　審核：	評鑑人：	建檔日期：	

⊛ 表 4-24　分包商資格判定權責

分包商資格判定權責									
項目	簽證中心	Local Agent	Airline	年度採購品	遊覽車	訂房（票務）中心	軟體維護公司	Shopping 店餐廳	送機公司
承辦人	OP/OP 主管	OP 主管	OP 主管	總務	OP 主管	業務／票務	資訊	OP	OP
審查	產品／產品部主管	線控主管	線控主管	管理處主管	產品部主管	商務部主管	管理處主管	產品部主管	產品部主管
核准	副總經理或總經理								

新產品開發關鍵成功因素與產品行銷

Tour Planning and Design

● 第一節　新產品開發關鍵成功因素

　　由於旅遊產品其生命週期短暫、進入障礙低，相對的業者並未花很多的人力、物力在新產品開發上面。但也由於科技進步、資訊的發達，客人獲取資訊的來源越來越多且更方便，旅行從業者應該多多開發新的產品以滿足更多的消費者。

　　新產品的開發是否成功（周文賢，2001），必須搭配完整的資訊體系，以使產品開發人員能及時、正確的使用完善的資訊。基本上資訊來源可從公司內、外部獲得，其中內部資訊的取得，由於新產品的歷史資料較欠缺，所以必須以現有產品的資料為基礎。至於外部資訊，則是由總體、產業、市場等環境所獲得。當然完整的資訊體系尚須符合完整的基礎資料、嚴謹的統計分析、精確的市場分析等條件。

一、完整的基礎資料

　　總體性常有嚴重的落差，而次級資料又常常不完全符合所需的精確程度，所以新產品開發的資訊系統，必須具有擷取最新資料的功能。

二、嚴謹的統計分析

　　透過統計分析的工具，以提升資訊本身嚴謹的程度。此因現實世界中所歸類之資料，常不符合新產品開發所需，甚至會產生曲解，所以必須藉助統計分析的工具，使資訊重組歸類，整合分析，進而確保資訊的正確性，以期所獲取的資訊能發揮最大的功效。

三、精確的市場分析

　　完整的資訊系統，不僅須具備有擷取最新資料的功能，以及嚴謹的統計分析外，更重要的是要搭配精確的市場分析，包括現有市場分析與潛在市場分析。

　　而不同學者對於新產品開發成功關鍵因素也有不同的闡述，以下將分別加以描述之。

（一）Booz, Allen, & Hamilton(1982)認為成功新產品公司具有下列四個特點

1. 經營哲學(operating philosophy)

　　嚴謹周全地進行新產品開發設計，並積極運作，尋求突破創新，以致成功。

2. 組織架構(organization structure)

　　由研發部門主導，但須與行銷部門充分溝通、配合，建立良性的合作關係。

3. 經驗效果(experience effect)

過去新產品的開發經驗能減少再犯錯的機率，並降低開發成本。

4. 管理風格(management style)

管理者具備洞悉週遭環境變化的能力，並且能適時加以應變與配合。

（二）Crawford(1994)整理了一些學者的看法後，認為新產品開發成功因素可從具備與執行兩段加以說明

1. 準備階段(preparation stage)

企業的資源與技術是否有機會？市場是否還有成長空間？產品是否有管理上的支援？研發、生產及行銷部門間是否具備良好溝通管道？

2. 執行階段(action stage)

產品是否親近顧客？產品是否迎合顧客？產品是否及早定義清楚？產品品質管制如何？新產品是否具時效性？上市後是否有追蹤管理？

（三）Cooper(1980)以加拿大 195 個工業新產品為對象進行研究，結果發現有下列三個構面與成功新產品產生高度相關

1. 產品優異性與獨特性

變相包括創新性、獨特性、較競爭品更能滿足顧客，可降低顧客成本與提高品質。

2. 具備優異行銷力

適時進行初步市場評估、市場研究、市場試銷，以充分瞭解市場需求、價格敏感度、顧客行為、市場規模、競爭態勢等，並且研擬完善之大量產銷計畫。

3. 良好之技術與生產綜效

新產品與公司既有的研發、生產能力等產生高度配合，進而發揮技術與生產綜效。

第二節　產品行銷與企劃成本

　　行銷一詞來自 marketing，行銷企劃就是把行銷程序按先前研究之市場分析所做決策以及產品設計的成果進行銷售流程，一般會包括三項基本項目：

一、狀況分析

1. 產品內容分析。

2. 競爭力分析。

3. 外在環境分析。

4. 市場潛力分析。

5. 行銷活動。

二、行銷策略決策

1. 標的市場。

2. 產品定位。

3. 行銷目標。

4. 行銷技術。

5. 行銷組合。

三、計畫實施

1. 活動規劃與執行預算。

2. 行銷程序控制。

3. 行銷規劃評估。

　　分別以(1)SWOT 分析；(2)行銷與成本；(3)執行與協調說明之（圖 5-1）。

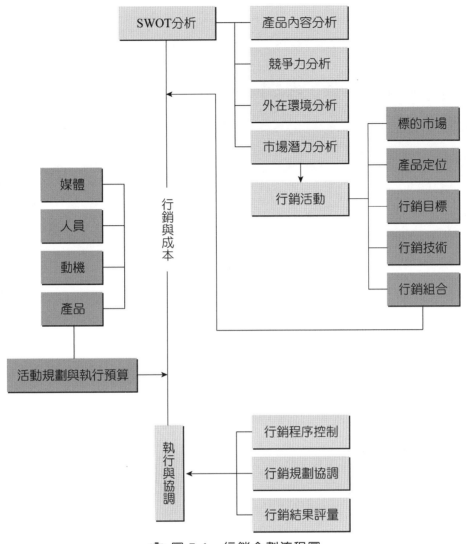

圖 5-1　行銷企劃流程圖

SWOT 來自英文 Strength、Weakness、Opportunity、Threat 的縮寫，意指企業內部資源的強弱分析(S.W.)與企業經營外部環境的機會與威脅(O.T.)做成兩個交叉比較表，以做為產品策略與行銷規劃之用，薹售旅遊 SWOT 檢查表（表 5-1）、直售旅遊 SWOT 檢查表（表 5-2），茲分述如下：

一、企業經營內部資源的強勢與弱勢(S.W.)分析

（一）經營績效

1. 市場占有率。

2. 業務成長率。

3. 國際利潤。

4. 資產報酬率。

（二）組織結構、策略管理、人力資源

1. 組織結構與策略之區隔性。

2. 策略制定模式。

3. 人力資源制度。

（三）財力

1. 資本結構。

2. 獲利能力。

3. 財務運用能力。

（四）成本結構

1. 內部成本控制能力。

2. 對外採購成本議價能力。

（五）公司內部管理

1. 品牌形象。

2. 原料取得。

3. 生產技術與經驗。

4. 通路之掌握。

5. 經營者企圖心。

二、企業經營外部環境的機會與威脅(O.T.)分析

（一）政治與法律

1. 政府管制政策。

2. 國際航空協定。

（二）人口與經濟

1. 年齡。

2. 教育。

3. 性別。

4. 國民所得。

（三）技術與物質

1. 電腦資訊。

2. 網路。

（四）社會與文化

1. 參考團體。

2. 家庭結構。

3. 社會地位。

4. 次層文化[1]。

（五）現有產業者

1. 產業結構。

2. 產業產品生命週期。

3. 產品吸引力。

4. 產品成功關鍵因素。

5. 通路之障礙。

6. 成本及利潤結構。

（六）供應者

1. 航空公司的競爭。

2. 國外 local 的競爭力。

[1] 以上為大環境分析。

（七）購買者

1. 下游旅行社的採購行為及結構變化。

2. 消費大眾的採購行為及結構之變化。

（八）潛在進入者

1. 航空公司跨入旅行業營運。

2. 其他服務業的水平整合。

3. 其他旅行社的聯營。

（九）替代者

其他替代性商品之威脅[2]。

📍 表 5-1　躉售旅遊 SWOT 檢查表

S 潛在的內部強點	W 潛在的內部弱點
1. 長程線事業競爭優勢、市場占有率、產品研發採購能力被認同為市場的領導者之一。 2. 企業化的管理優勢、首開吸收企業管理專業人才進入旅行社，引進策略管理制度與能力。 3. 資訊網路優勢：自有資訊電腦網路發展之專業人才。	1. 短程線事業競爭弱勢地位市場占有率低、產品研發能力相對弱勢。 2. 行銷通路缺乏穩固。 3. 內部組織運作效率相對減弱。 4. 低獲利率。
O 潛在的外部機會	T 潛在的外部威脅
1. 旅行市場吸引力高，成長率高。 2. 中南部鄉村地區是長規模大，旅行業少。 3. 航空機位供應量增加。 4. 大陸出國旅遊市場的進入機會。 5. 新稅制規範下，靠行旅行社的正常化。 6. 政策的開放。	1. 同組群策略動向的調整。 2. 不同組群策略逼進，競爭壓力增大。 3. 消費者需求改變快。

[2] 上列（五）～（九）為產業環境。

表 5-2　直售旅遊 SWOT 檢查表

Strength	Weakness	Opportunity	Threat
1. 老公司形象好，金旅獎肯定，老客戶口碑	組織完整後勤人力與銷售員比例大，產模有限，開銷大	Re-target，精選客群，重新定位產品線	新興旅行社之專賣店，異軍崛起（皇家國際、一陽…）
2. CRM 應用領導業界	傳統形象包袱大，團量少，資源受限，價格高，不具競爭性	擅用資源利多優勢：EC，旅訊落實產品線，電子報	航空公司 KEYAGT 機位獨占（LION、鴻大、創造）
3. 人員素質高，資歷深	業務員上團經驗不足，缺乏銷售信心	開展產品利潤空間：如機票、訂房、自製 fit package 整合，前進大陸，國民旅遊，主題，節慶旅遊增加人數，創造利多	市場價位低的明顯趨勢（競爭力）
4. TG ROH KEY	產品創意侷限瓶頸	擴展行銷通路：同業行銷及異業結合	類似產品，客源重疊（老二主義，EX：新進）
5. 網站建置已有成效，節省人力	銷售人員主動開發力不足	研發小組分工落實及產品教育訓練密集確實	網路旅行社異軍突起（LION、EZ-TRAVEL、康福）
6. 全省四個營業點	缺乏客戶經營管理，未能有效擅用公司資源（懶散，被動）	開發工商客戶及獎勵旅遊密集持續	媒體旅行社異業合作增多（時報、東昇 T/S…）
7. 產品 DM 製作精緻，吸引客戶	無危機意識，工作及學習態度不積極	擅用 TSNI 資源節省成本增加收益	airline 關係 AGT 利益共享：CI 華旅、BR 長汎旅行社
8. AMEX TSNI	行銷企劃創意遇瓶頸，計畫及連續性不夠（老客戶忠誠度不高）	擴展落實 PAK 組織運作（日本加拿大郵輪大陸）增加商機	FIT 成長，團體旅遊負成長趨勢日漸明顯
9. NTO 推薦支持	橫向聯繫不足	加強忠誠客戶回遊（80：20 理論）	國內旅遊倍增計畫（國民旅遊卡）
10. 首創專業領隊網頁，建置增進客戶互動	本位主義，導致未能結合全員銷售（商務，旅遊雖已有改進但仍有改善空間）	Re-focus 供應商 (Local AGT, Airline, Key Agent)	信用卡／AGT 合作推案窗口多

三、旅行業競爭分析因子：按 Michael Porter 的五種競爭動力分析（圖 5-2）

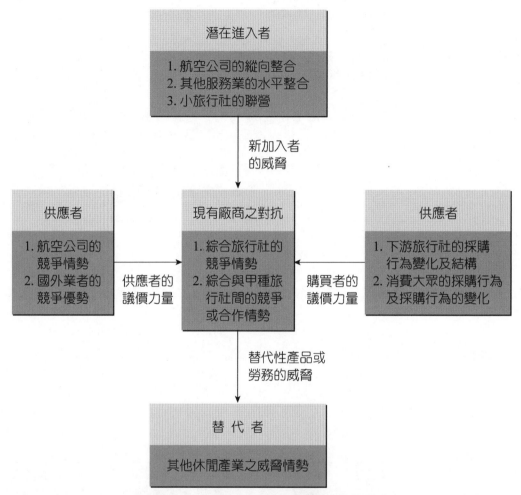

圖 5-2　臺灣旅行產品競爭動力結構圖

四、行銷活動

（一）標的市場：即根據市場區隔變數及其可接觸性而決定之消費市場。

（二）產品定位：即根據市場區隔而決定的標的市場消費者的產品印象而決定產品吸引力的方法。

（三）行銷目標：在有限資源與財力之下設定之行銷對象而進行之規劃。

（四）行銷技術：要達到標的市場的有關行銷處理過程的方法。

1. 媒體。

2. 人員。

3. 包裝。

4. 動機。

（五）行銷組合：將行銷技術按行銷目的所做之組合

1. 媒體知名度（認知）。

2. 人員信任度（信仰）。

3. 包裝忠誠度（購買）。

4. 動機（非定向之成效指標）。

　　行銷成本是指行銷的手段經由中介媒介而達到消費者的購買以及其所需成本之安排。

一、媒體銷售

（一）平面媒體：如報紙、雜誌（圖 5-3、圖 5-4）

1. 報紙。

2. 雜誌。

3. 社區新聞、學校報導。

4. DM 及夾報。

圖 5-3　平面媒體－報紙廣告

圖 5-4　平面媒體－雜誌廣告

（二）聲光媒體

1. 無線電視（三臺）。

2. 有線電視（第四臺）。

3. 廣播電臺（AM、FM）。

4. 機場航站旅館之閉路電視。

（三）立體媒體

1. 建物外牆。

2. 空飄汽球。

3. 汽車廣告。

4. 公益之戶外活動。

■ 圖 5-5　入口網站

（四）網路平臺

1. 入口網站（圖 5-5）。

2. 旅行社網站（圖 5-5）。

3. 旅遊專屬網站（圖 5-6）。

■ 圖 5-6　旅遊專屬網站

二、人員銷售

（一）業務人員

1. 公司直接賦予任務而雇用者。

2. 公司非直接業務人員。

3. 下游旅行社之業務人員。

（二）社團領袖

1. 社會社團－如：獅子會、青商會、扶輪社。

2. 學術社團（圖 5-7）。

3. 學生社團（圖 5-8）。

📷 圖 5-7　學術社團－中國武夷學院參訪

📷 圖 5-8　學生社團－真理大學觀光事業學系第九屆系學會

（三）意見領袖

1. 農會總幹事。

2. 里鄰長。

三、產品銷售

（一）包裝

1. 內容精采：顯示 V.I.(vision identity)的精緻度，符合視覺效果。

2. 說明詳盡：客戶可充分瞭解細節。

3. 權責敘述分明：顯現信任度。

（二）現場展示

1. 旅展（圖 5-9）。

2. 週末定期發表會（表 5-3、圖 5-10）。

3. 各地巡迴說明會。

4. 實地拍攝影帶之家庭說明會。

👜 圖 5-9　現場展示－旅展　　　　👜 圖 5-10　週末定期發表會－邀請函

📍 表 5-3　週末定期發表會

敬邀商務艙　尊享之旅	
加 C 假期　產品說明會	
地點：君悅飯店（原臺北凱悅飯店）　3 樓　鵲迎廳	
日期：5 月 28 日（星期六）	
時間：下午 2～4 點	
□我要參加「加 C 假期」產品說明會	
姓名：	地址：
聯絡電話：	e-mail：
座位有限，請填妥此邀請函後傳回以保留座位 （FAX NO:02-25375811） 並請保留此邀請函於演講會結束時換取紀念品。	
服務人員：21001256 旅遊部　　分機 161　　　　小姐 簽好名之後回傳至 02-25375811　　謝謝您！	

四、動機銷售

1. 附加贈品（圖 5-11）。

2. 季節性特殊行程安排（圖 5-12）。

3. 買得越多價格越便宜。

4. 買旅遊送等值他物品折價券（或相反）。

5. 抽獎。

6. 忠誠使用者的額外利益。

7. 預期購買的折價。

8. 配合大型社會活動。

📷 圖 5-11　附加贈品

📋 圖 5-12　季節性特殊行程安排－日本秋楓 EDM

五、活動規劃與執行預算

　　即是在時、空、人、步驟、預算之因素下，結合方法、時間與狀況等情形下執行並控制，以期在最短及最早的期限內完成。

1. 將方案有關活動建立成一個網路。

2. 在網路中各個活動事件均賦予時間或成本。

3. 在路徑中設檢查點，予於檢討與控制。

　　有關旅行產品銷售規劃交叉範例詳表 5-4。

⊙ 表 5-4　旅行產品銷售規劃交叉範例

		促銷類型	媒體促銷	商品促銷	人員促銷	動機促銷
主要目的		類型內容次要目的	利用媒體力量，改變意識型態和行為的促銷	利用商品的直接接觸，改變意識型態或引起行為動機的促銷	利用當場表演、意見領隊的口頭傳播等人員接觸方式實施的促銷	利用利益誘導的方式，改變意態型態和行為的促銷
思想（認知）過程	廣告認知	知名度	1. 媒體過濾 2. 定期性 3. 定版位 4. 年度預算 4-1 媒體選擇	1. 產品設計、實用性、經濟性 2. 產品包裝、設計 3. 行程表、簡介	1. 塑造從業人員外型，建立形象 2. 自我廣泛訓練 3. 行業通才訓練	1. 特殊促銷活動(SP) 2. 週年慶、紀念日活動 3. 百萬元贈獎 4. 教師大優待 5. 清涼大抽獎 6. 重點計畫
		內容度	1. 報紙新聞稿 2. 雜誌專訪 3. 專欄社論 4. 旅訊	1. 包裝設計、美化行程、強調特色 2. 幻燈展示會之籌畫 3. 說明會設計 4. 商標之運用	1. 專業知識之加強 2. 資料中心之建立 3. 讀書會或業務會議 4. 專業工具（交通配備）	1. 媒體＋特殊促銷活動(SP) 2. 參加者即有獎 3. 贈品展示、動之以利 4. 為顧客構想之產品
信仰（態度變化）	購買意向	商品接觸	1. 旅訊 2. DM（客戶過濾） 3. 旅行相關行業和廣告（飛機、車子、旅館）	1. 幻燈片展示會 2. 說明會 3. 影片介紹 4. 旅遊相關產品聯合促銷	1. 銷售工具之配備 2. 隨時贈送之贈品 3. 跟蹤銷售 4. 親友銷售 5. 集團銷售	1. 剪報贈品（讀者文摘） 2. 剪報優待 3. 強大分公司作幕後服務
		潛在客戶	1. 旅訊 2. DM 3. 型錄索取者 4. 只有潛在客戶才有的利益誘導	1. News Letter 2. 新產品發掘新客戶 3. 刺激購買動機 4. 剪角贈送	1. 參加社交活動 2. 參加社團（青商會、祕書處） 3. 建立自我形象	1. 意見調查表 2. 商機問券 3. 擒賊擒王（寧為雞首，不為牛後）

資料來源：錫安旅行社。

　　執行與協調說明。每一個完整的計畫執行必須包括：計畫－執行－監督－考核等階段，以下部分特別針對執行監督及計畫考核，分別以(1)行銷程序控制；(2)行銷規劃協調；(3)行銷結果評估說明之。

一、行銷程序控制

（一）計畫之目標為何

1. 蒐集行銷目標資訊。

2. 設定預定行銷目標。

3. 瞭解行銷目標之習性。

（二）流程順序為何

1. 先製作型錄。

2. 同期規劃媒體設計。

3. 進行內部訓練及人員協調。

4. 廣告、型錄、發表會同時上市。

5. 廣告成效追蹤。

6. 行銷成效追蹤。

（三）流程中人力之配備

1. 企劃人員。

2. 內部銷售人員。

3. 外部銷售人員。

4. 問題控制人員。

5. 作業人員。

6. 總機人員。

7. 財務人員。

（四）財務預算

1. 年度預算：公司內部年度提撥。

2. 專案預算：為特案提撥，專款專用。

3. 配合預算：合銷者之配合款，如航空公司、旅遊局或其他旅行社（表5-5）。

✪ 表 5-5　網路廣告計畫表

【非常樂活新加坡】網路廣告計畫表										
預計執行期間：8/21~9/31										
媒體	版位及版型	規格	媒體播出	次數	價格	合計	預估 Imps	預估 Click	預估 CTR	
Chinatimes	首頁－商務看板	200×500	5 輪替	2 週	100,000	200,000	2,000,000	3,000	0.15%	
	新聞頻道 1 button	200×100	固定	4 週	10,000	40,000	4,000,000	7,000	0.18%	
	新聞頻道 2 button	200×100	固定	4 週	10,000	40,000	3,200,000	4,200	0.13%	
	新聞－大貼布	336×280	CPM	2 週	20,000	40,000	120,000	420	0.35%	
	新聞－banner	728×90	CPM	2 週	15,000	30,000	200,000	500	0.25%	
	首頁／全網－市場快訊	12 字	輪替	2 週	15,000	30,000	1,300,000	420	0.03%	
	首頁／全網－黃金文字	12 字	輪替	2 週	30,000	60,000	3,600,000	4,200	0.12%	
	首頁－旅遊情報站	12 字	固定	2 週	15,000	30,000	4,000,000	420	0.01%	
	單一 EDM	570×460	固定	2 次	60,000	120,000	約 10 萬份／次			
Yam	首頁－旅遊推薦	標 4＋14 字	輪替	2 週	40,000	80,000	25,200,000	2,800	0.01%	
	首頁－超值情報文字	10 字	輪替	2 週	42,000	84,000	25,200,000	700	0.00%	
	新聞－旅遊搶先報	標 4＋9 字	固定	2 週	35,000	70,000	50,400,000	980	0.00%	
	新聞巨幅 banner	650×90	CPM	1 週	32,000	32,000	14,000,000	350	0.00%	
	Hercafe 頻道－旅遊精品	標 4＋11 字	固定	2 週	32,000	64,000	420,000	100	0.02%	
	Hercafe 頻道 banner	650×90	CPM	1 週	32,000	32,000	98,000	300	0.31%	
Hinet	首頁－白金文字	8 字	固定	1 週	72,000	72,000	1,800,000	1,000	0.06%	

📍 表 5-5　網路廣告計畫表（續）

媒體	版位及版型	規格	媒體播出	次數	價格	合計	預估 Imps	預估 Click	預估 CTR
Pchome	休閒－旅遊情報快訊	14 字	固定	2 週	20,000	40,000	10,500	70	0.67%
	休閒－旅遊專題	專題	固定	2 週	100,000	200,000			－
Travelrich	首頁－小版位	300×100	輪替	2 週	20,000	40,000	140,000	200	0.14%
	旅遊部落大版位	460×100	輪替	2 週	25,000	50,000	5,600	100	1.79%
	國外旅遊三頭標	12 字	輪替	2 週	30,000	60,000	8,400	100	1.19%
	東南亞館大看板	770×300	輪替	2 週	60,000	120,000	2800	140	5.00%
	旅遊資訊搶鮮報 button	300×100	固定	2 週	20,000	40,000	約 2.2 萬份／次		
Yahoo	旅遊經玩家報 圖文報導＋搶先特報	圖文報導 18 字	固定	2 次	80,000	160,000	超過 5 萬份／次		
專題網頁製作					50,000	50,000			－
					媒體費用	1,784,000	135,705,300	27,000	0.02%

PS.
1. 以上建議廣告版位可上檔之檔期，以確認檔期當時的使用狀況而定。
2. 表格內所建議之版位，皆不保證曝光數、點閱數、點閱率乃為預估值。

專案特惠	495,238
稅金 5%	24,762
總計	520,000

二、行銷規劃協調

1. **垂直協調**：部門內部工作項目之協調。

2. **水平協調**：部門之間人力資源與共識建立。

3. **網路協調**：與分公司間，與共銷同業間之銷售計畫與銷售技巧之溝通。

三、行銷結果評估

1. 媒體

(1) 回函／預算之比率。

(2) 回電／預算之比率。

2. 人員

(1) 拜訪數／預算之比率。

(2) 客戶意見反映。

3. 產品發表會

(1) 出席數／預算之比率。

(2) 現場問卷之分析。

4. 動機

(1) 報名參團人數／預期人數之比率。

(2) 贈品數。

5. 回函＋回電／參團人數之比率

6. 拜訪數／參團人數之比率

● 第三節　　產品行銷流程

　　旅遊服務是一種無形化的商品，消費者在買時，都只有看到虛像，不像買房子、買汽車都有樣品屋，或是實品車可以試車，所以，把旅遊商品推向有形式正是旅行業的工作，因此，我們必須先把旅遊當作一種商品來處理，把有形化的特質－摸得到、看得到、量得出來的表現出來。所以，嚴肅說來，旅遊產品，不論是出國旅遊，外人入國或是國民旅遊都應經由市場調查、產品設計、原料採購、製品型錄到行銷推廣以至於上線生廠，顧客使用都應有一定的操作標準，才能使它像生產線般有型化的量產，以下介紹的是：出國旅遊、外人入國、國民旅遊的產銷製流程，而且請注意，產品設計在前，行銷居次，製作在後，與一般加工品的先製後銷大不相同（圖 5-13）。

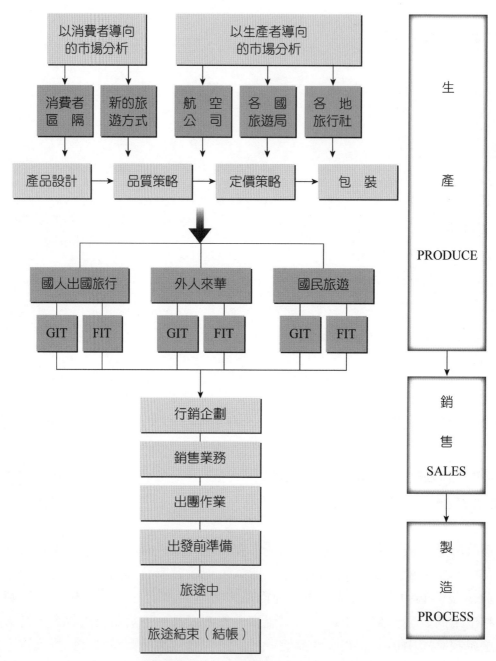

圖 5-13 旅遊產品之產銷流程
資料來源：教師旅遊實務研習手冊。

一、產品行銷

所謂的行銷，狹義的指 Sales，廣義的指 Marketing，因產品類別而異。可能運用不同的行銷手段。

（一）出國旅遊

1. **團體旅遊：** 目前所運用之廣告行銷手法最多樣、數量也是最大，由於推廣重心在國內（招來國人出外旅行），所以大部分運用。

 (1) 報紙、雜誌廣告（圖 5-14）。

 (2) 人員推銷（圖 5-15、圖 5-16）。

 (3) 產品發表會形式的產品推銷。

 (4) 使用特別贈品贈獎方式的動機推銷（圖 5-17）。

圖 5-14　產品行銷－報紙、雜誌廣告

圖 5-15　產品行銷－人員銷售

圖 5-16　產品行銷－人員銷售

圖 5-17　產品行銷－使用特別贈品贈獎方式的動機推銷

2. **套裝旅遊**：由於結合了航空公司電腦作業(in house)，所以在推銷上，知名度不是問題，最大關鍵在銷售之業務人員是否有足夠耐性去向旅客解說，作業人員是否細心與周密，所以最大之行銷力量應放在人員訓練之上。

3. **個人獨立旅遊**：這一類旅客之需求因個人所需而異，必須作業人員對於操作知識足夠專業，因此，其推銷方式多依靠作業人員提供滿意周到服務，形成口碑，以及公司多年累積之形象，並非短期行銷可以立竿見影的。

（二）外國人來臺旅遊

　　以 2016 年施政重點為例：

1. 推動「觀光大國行動方案（104~107 年）」，積極促進觀光產業及人才優化、整合及行銷特色產品、引導智慧觀光推廣應用，鼓勵綠色及關懷旅遊，全方位提升臺灣觀光價值，提振國際觀光競爭力。

2. 執行「重要觀光景點建設中程計畫（105~108 年）」，確立國家風景區發展方向及聚焦各地特色，集中資源，提升「核心景點」的旅遊服務品質臻於國際水準，並拓展周邊「副核心景點」，以引導遊客分流，帶動地方發展。

3. 開拓高潛力客源市場，開展大陸、穆斯林、東南亞 5 國新富階級及亞洲地區歐美白領高消費端族群等新興客源，加強推廣國際郵輪市場、會展及獎勵旅遊潛力市場；並深化臺灣觀光品牌形象，搭建觀光行銷平臺，發揚以臺灣多元資源與風貌為底蘊的觀光特色，將具國際觀光賣點與潛力的產品推向國際。

4. 輔導大陸觀光團優質發展，調高優質團數額比例、鼓勵區域旅遊避免熱門景點壅塞、並提升線上通報服務功能，以促進兩岸觀光永續發展。

5. 推廣關懷旅遊，持續推廣無障礙與銀髮族旅遊路線及行銷旅遊商品；落實環境教育，結合社區及地方特色，完備環境整備；強化「臺灣好行」與「臺灣觀巴」之品質與營運服務、建置「借問站」及擴大 i-旅遊服務體系密度，提供行動諮詢服務。

　　而在推動「觀光大國行動方案（104~107 年）」內容包含：

1. 執行「觀光大國行動方案」（104~107 年）

　　行政院於 104 年 8 月 4 日核定施行，交通部觀光局以「優質觀光」、「特色觀光」、「智慧觀光」及「永續觀光」之四大執行策略，積極促進觀光產業及人才優化、整合及行銷特色產品、引導智慧觀光推廣應用，鼓勵綠色及關懷旅遊，全方位提升臺灣觀光價值，提振國際觀光競爭力，104 年 12 月 20 日來臺旅客更突破千萬人次，並獲國際媒體美國網站 Business Insider 評定臺灣為 2016 年必去新興旅遊景點第 6 名，未來將

秉持「質量優化、價值提升」的理念,打造質量均衡發展的臺灣觀光,期 政府部門和觀光產業持續努力,推動觀光品質進化,讓臺灣處處皆可觀光。

2. 推廣關懷旅遊,營造無障礙與銀髮族旅遊環境

(1) 推廣「無障礙旅遊環境」:國家風景區推出 30 條無障礙旅遊路線,並強化無障礙旅遊網頁及摺頁內容,落實至全民教育加強宣導;另輔導旅館業設置無障礙客房及相關設施,並提供「三合一旅宿網」供民眾查詢。

(2) 推動「銀髮族旅遊」:以「養生、慢活、保健」概念擴大銀髮族旅遊市場,國家風景區推出 21 條銀髮族旅遊路線套裝行程供民眾選購,並製播「銀髮逍遙遊」節目宣傳推廣。

3. 開拓高潛力及高端消費客源

(1) 建構穆斯林旅遊環境:為開拓穆斯林旅遊市場來臺客源,提升臺灣觀光於穆斯林世界知名度,積極輔導餐旅業取得清真認證,目前全臺計有 81 家獲證餐旅單位,並完成 13 個國家風景區管理處友善穆斯林接待環境,臺鐵臺北站亦完成穆斯林祈禱室之建置;另開拓馬來西亞、印尼及中東穆斯林來臺客源市場,積極辦理宣傳、推廣及促銷工作。

(2) 行銷國際郵輪觀光:交通部觀光局近年來致力與國際港口合作,推展郵輪觀光,截至 104 年底來臺國際郵輪旅客已達 26.1 萬人次。此外觀光局與香港、海南、菲律賓四方簽訂「亞洲郵輪專案」,並於邁阿密郵輪展期間辦理聯合行銷宣傳活動,且邀請臺灣港務公司及接待旅行社共同參展,鼓勵郵輪來臺灣靠。

(3) 拓展東南亞新富市場:爭取東南亞新興市場印度、越南、泰國、印尼、菲律賓等地高所得與高消費居民來臺,加強與當地旅遊通路合作,協調外交部發放重遊客多次觀光簽證,並自 104 年 11 月 1 日起實施東南亞新富優質團來臺便捷措施。

4. 提升效能,品質精進

(1) 臺灣好行景點接駁旅遊服務升級:104 年度計有 39 條路線,82 款套票營運中,已吸引超過 297 萬人次搭乘,另配合公路總局「大專院校公車進校園」計畫,辦理屏北縣、礁溪縣 2 條路線變更駛入校園,增加學生客源。

(2) 推出借問站友善旅遊服務:為推展自由行旅遊友善服務,結合民間產業,以跨域合作機制,輔導 22 縣市在地特產店、便利商店、民宿飯店、旅行社、觀光工廠、博物館以及派出所等單位推出 115 家「借問站」友善旅遊電子資訊服務。

(3) 推動「臺灣好玩卡」專案:結合電子票卡、包括食、宿、遊、購、行等旅遊優惠,讓來臺自由行旅客,享受全新、輕鬆的旅遊體驗,已推出高屏澎限定卡及宜蘭卡,達成「一卡在手,隨我暢遊」的旅遊服務新體驗。

(資料來源:交通部觀光局)

（三）國民旅遊

　　國民旅遊的旅客量最大，但是大多是自行駕車的旅客、或是親朋好友集結租用遊覽車，旅行社對這一個消費市場的經營，幾乎難以掌握，而且利潤微薄，大多數的成本都要攤在陽光下，所以，讓很多旅行社業者望之卻步，但是，在困難的時節也有賺錢的人，在今日，國人逐漸重品質、講效率以及高求知的需求下，也逐漸展現利潤的魅力，而目前以行銷手法推廣的產品就是外島之旅：如金門、綠島、蘭嶼以及澎湖，因為交通工具之安排掌握，住宿地理環境的動線安排，幾乎可以散客團走，所以最大的力量應在於行企劃與當地安排，而吸引較傾向知性訴求的城市旅客，如：環島鐵路之旅、外島之旅以及文化洗禮等，所以其最大的行銷力量應是產品導向的策略所策動的。

　　而依政府觀光政策區域發展主軸之分區觀光發展重點，發展出區域觀光特色，篩選出可立竿見影的旅遊產品，再加以整合包裝，以吸引目標客源市場。

　　政府觀光政策區域發展主軸及發展重點如下（表 5-6）：

⊛ 表 5-6　觀光政策區域發展主軸及發展重點

區域	發展主軸	發展重點
北部地區	生活及文化的臺灣	華人文化藝術重鎮（含時尚設計、流行音樂）、時尚都會、自行車休閒、客家及兩蔣文化
中部地區	產業及時尚的臺灣	茶園、咖啡、花卉、休閒農業、林業歷史、森林鐵道、自行車休閒、文化創意
南部地區	歷史及海洋的臺灣	開臺歷史、舊城古蹟、宗教信仰、傳統歌謠、原住民文化
東部地區	慢活及自然的臺灣	鐵馬＋鐵道旅遊、有機休閒農業、南島文化、鯨豚生態、溫泉養生
離島地區	特色島嶼的臺灣	澎湖－國際渡假島嶼、海洋生態旅遊 金馬－戰地風情、民俗文化、聚落景觀
不分區	多元的臺灣	MICE、美食小吃、溫泉、生態旅遊、醫療保健

PART

2

成本分析與
未來旅遊趨勢

團體旅遊成本分析

📍 Tour Planning and Design

　　成本估算除了估算直接成本如航空票價、旅館、餐食、車子、景點門票、購物、簽證、外站代理分包商、導遊或領隊、保險、匯率外，另需估算自行處理部分（如護照工本費）以及周邊配件成本（如廣告行銷費）、非直接成本如操作成本(handling charge)、訂定價格（刷卡成本）等各個因素，茲分述如下：

第一節　旅遊成本概述

　　除了已規劃完整的旅遊行程外，旅遊產品的成本的估算，也是影響消費者購買考量決策因素，旅遊成本所包含的因素敘述如下列：

一、航空票價

　　航空公司的機票在總成本中占非常大的一部分，如何選擇與搭配是一門非常重要的學問。從客人的角度來考量，以直飛最為省時、省事、方便，但相對的成本較高；若以節省成本角度考量，可以轉機替代直飛。

（一）全程使用同一航空公司

1. 確認適用票價規則與限定：必須考慮團體票有關之人數、天數、停留點其他條件之限制，如 GV-10、GV-25 等。

2. FOC 之政策：航空公司會因市場需求，而調整傳統的 FOC 之政策。
　(1) GV-10：限定人數必須 10 人以上，16 位以上，每 16 位有一張 FOC，機票效期 14～35 天不定，依航空公司與飛行點而有差異。
　(2) GV-25：限定成團人數必須 25 人以上，無 FOC，每團可申請一張 1／4，來回總共停 5 點，機票效期 90 天，不可單獨回程，除非航空公司特許，另由航空公司規定，依航空公司與飛行點而有差異。
　(3) GV-7：限定人數 7 人以上即可，同樣享用 16＋1FOC，但目前部分航空公司在長程線已取消此 FOC 條件。

（二）外加航段（國外國內線）

1. YVUSA：單一區間特別票，以 SFO/LAS/LAX 之三角地帶最常用。

2. Coupon 票：若跨太平洋使用同一家航空公司較為便宜，多使用於美國西岸＋東岸之行程。南非國內線亦使用此種機票。

3. **Sector 票**：在歐洲較複雜之行程，如北歐、東歐蘇聯、西葡摩常有某區段須拉出來單獨開票，或是紐西蘭、澳洲的某段，一般在行程設計上應盡量避免，因為價格會較貴，若避免不了則有下列幾個處理方法：

(1) 與長線航空公司商量看是否開在同一套票上用 Pool 的方式計價會比較划算，但是 inter-line 的機位又較單獨開 sector 票難訂位，各有所短。

(2) 請 local 詢價，或許有特別價。以國泰航空前往紐澳 15 天為例，跨澳紐海洋是最大作業癥結，若由國泰開票則成本低（假設為 4,500 元）但訂位難，若單獨開則價格較高（假設 7,800 元），有時請 local 開票則有較中間價位夜間班次（假設 5,800 元）雖都較貴，但訂位較活，較沒問題。以純澳布里斯班／雪梨段之情況亦同。

（三）離線航空

即是不能從臺北直飛目的地，必須先搭乘短程航空公司，到外站如香港、東京、曼谷等地，再轉搭長程線航空，稱離線航空。一般都因為需有兩段組合，票價會較貴，但是因為考量行程安排順暢度，不得不如此安排，多數以前往蘇聯或北歐的情況較多，而近期因直航班機機位偶有不足之時，也會產生如此情況，但原航大多會吸收差價，需小心協商，如：

1. **香港轉機**：大多與中華或國泰合作，但是另外開票，規定從中華或國泰的 YE60，所以假如 HKG/EURO/HKG 開 GV-25 則全程的效期只有 60 天，但回程可在香港免費停留不加價，不受同行團體限制。

2. **日本轉機**：可前往北美、加拿大或歐洲，一般限制較少。

3. **單獨香港轉機**：如有直航之荷航、法航，因直飛機位不足或時間配合不上而產生一段直飛，一段經由香港的飛法，也要注意各家航空公司的規定，但最多不可超過三家航空公司，例如：TPE/HKG BY CI+HKG/CDG BY AF+AMS/TPE BY KL。

二、旅館

旅館的等級是最基本的要求，直接關係到旅客舒適度與乾淨與否。而旅館的歷史沿革，與整體設計風格有關，古典、現代、華麗、極簡或溫馨都不錯，端看旅客個人偏好與旅遊行程主題。除此之外，旅館飯店的地點影響舟車往返的時間，鄰近市中心的通常交通也便利；位於郊區的，則可享受鄉野田園的寧靜之美。

尤其歐洲有些位於市中心的旅館，它是比較古老的，可能房型會有些不同，或是電梯較為老舊。

三、餐食

飲食對於提升旅遊滿意度有很大的作用，所以大部分的團體都會安排當地的風味餐，然而畢竟異地美食有時候無法符合國人口味，因此如何在旅途中安排適當的中式餐飲也是一門學問，尤其是客人在飲食文化中可以瞭解到當地的文化，歷史背景。另外客人有些特殊餐的要求，也必須要特別留意。

四、車子

客人每天在車上的時間非常久，車子的舒適度、司機的親合度、安全性都是必須考量的。在歐、美、紐澳，長途車子每天都有固定的使用時間，不能超時。

五、景點門票

景點門票在成本估算中也滿重要的，有些業者為了節省成本，專門安排不用門票的景點給客人，造成客人出遊，乘興而去，敗興而歸。

六、購物

當國人出國旅遊、返國之後總是希望帶些當地的土產或禮物贈送給親朋好友，購物便成為一個重要項目之一，如何安排便成一門很大的學問。

但是當前的旅遊業者為了削價競爭、降低成本，常常安排過多的購物站，引起客人的反感，這種問題普遍存在，尤其以東南亞、大陸線最為普遍。

七、簽證

目前臺灣護照享有 167 個國家或地區免簽證或是落地簽證待遇（請參閱附錄 2），少數國家需申請簽證，每個國家申請簽證所需的資料、工本費及工作天數均不同，這都是企劃人員在設計產品時均需考量到的（參考第三章第三節）。

八、外站代理分包商

合作廠商的品質，信譽問題關係到團體的成功與否，如何挑選合作廠商是公司必須考量到的，尤其是付款條件方面必須要特別留意，以免發生對方倒閉現象，團體在國外進退不得的情況。而外站代理分包商報價方式有三種，分別是：

（一）全包式報價

全包式報價是指報價包含住宿、交通、餐食門票、及其他必要費用。例如：東南亞、韓國、日本、大陸、印度、尼泊爾、斯里蘭卡、中東、埃及、土耳其、以色列、夏威夷、關島、塞班等。

（二）半包式報價

與全包式報價最主要的差異，為不包含午餐、晚餐的費用。部分依旅行社需求只代訂旅館、車輛、觀光門票及部分有導遊，其餘當地解說、景點門票均須自理；或另委由外站 shopping 店代為提供交通工具及定點導遊的服務，此種情形以歐洲、日本較多見。

（三）分項報價

是指將各項費用分別列出報價。目前市場趨勢已愈來愈多招待團體要求旅行社以分項報價方式操作。

九、導遊或領隊

旅遊，除了風景名勝及行程之外，要依照不同需求，加入不同的藝術與文化，不只讓客人瞭解當地的地理環境，更應深入瞭解其歷史背景。而此重責大任，就落在領隊或導遊身上，除了培養專業知識，其他的音樂、藝術與歷史也要涉獵相當深入。服務熱忱是領隊最基本的人格特質，反應與處理危機的能力則是不可或缺。

十、保險

所有團體必須依照觀光局所規定幫客人投保履約責任險 200 萬＋10 萬醫療險。

十一、匯率

貨幣兌換率關係到團體的總成本，依 2021 年匯率表分析，日幣的兌換率從¥1,000：NT\$ 280 到¥1,000：NTD 276、而美金的兌換率也從 US\$1：NT\$300 到 US\$1：NT\$283，所以對公司企劃人員規劃行程時，可偏重在日本團上抑或是以美元為計價的國家或地區。

十二、自行處理部分

（一）證件

如各國簽證之個別簽證、團體簽證、落地簽證或臺胞證、港簽等，目前也有許多團費是不含簽證成本的，如美國，乃是因為都需個別申請，因此非全團可以統一作業，故通常不包含在內。

（二）機場稅、兵險及燃油費

1. 機場稅按各國規定，有些國家須另行收費，目前已內含於機票費用中。

2. 國內線／國際線機場使用費。

3. 兵險為近年新增之費用，需另外支付。

（三）現金給付

1. 自訂餐，自購門票。

2. 自訂旅館（含訂房取消違約金）。

3. 自訂車票（如威尼斯之水上計程車）。

4. 保險費（旅行業綜合保險）。

（四）其他費用

1. 說明會。

2. 旅遊說明書印刷費（或旅客手冊）。

3. 旅行袋或其他旅行配件及贈品。

4. 導覽機：現在大部分的團體，為了讓客人在團體行進中，能隨時接聽到導遊的導覽解說不受外界的干擾，通常會配導覽機。

（五）操作成本

1. 紙張費。

2. 操作中心手續費(handling charge)。

3. 廣告費（預算）。

4. 雜支。

十三、價格訂定

1. 最低成團人數。

2. FOC 原則。

3. 兒童價：又分占床、加床、不占床。

4. 部分參加之價格。

5. 只購買機票之價格(ticket only)。

6. 團體延回之價差。

7. 需求單人房之價差。

8. 內部轉帳價格
 (1) 針對分公司（或同公司其他部門）。
 (2) 同業銷售。
 (3) 直客售價（有時也機動性訂定對同仁及其眷屬價格，一般都用在促銷時機）。

十四、以大陸團成本為例，價差部分

1. **酒店**：分為準五、準四、準三。

2. **餐標**：一般標準為 50～60 人民幣／每人，有些團體估價用較高餐 80～150 人民幣／每人，當然也會因為區域物價的不同而有差異，雖然是同樣的餐標，但是享用到的餐食就有所差別。例如貴州的餐標就較低、而北京上海的餐標就比較高。

3. **購物**：大陸行程現行大都多不進購物站，但是有些會有車購，內容多為當地的特色產品如紅棗、山東東阿阿膠、貴州茅臺酒、桂林桂花酒等。

4. **自費行程**：是否包含在行程內。

　　大陸旅遊逐漸走向高端，吃好住好才是旅遊真諦；如果仔細挑選可以發現，品牌佳的大陸旅遊產品，9 成 5 以上都已經是無購物了；在消費者出國旅遊次數增多、消費意識抬頭，旅行社也必須在餐食、住宿、車輛等安排上升級才能跟上時代需求，也因此越來越多大陸產品都朝向無購物、無自費。「全程無購物、無自費活動、無車購、全程當地最佳酒店」，甚至搭配 3 排座椅巴士、車上 WIFI，讓旅客走到哪傳到哪，讓大陸旅遊成為一個安全又舒適的旅程。

● 第二節　成本分析架構

一、個人外幣部分

　　此表主要是算出必須準備多少外幣由領隊攜出至國外支付，通常團費可以用匯款的方式支付給外站代理店。

二、團體分攤外幣部分

　　此表（表 6-1、表 6-2）主要是算出必須準備多少外幣由領隊帶至國外支付，有些費用可以利用匯款的方式支付給外站代理店。

⊛ **表 6-1　團體成本分析表**

一、 個人外幣 部分	1. 團費：所有團費支付，可用匯款的方式支付給外站代理店 (ex: Local Agency) 2. 領隊攜出：算出領隊必須準備多少外幣至國外支付 （ex：備用金－飲料或餐費支付）	
二、 團體分攤 外幣部分	1. 團費以外費用：可利用匯款的方式支付給外站代理店 (ex: Local Agency or 單人房價差) 2. 領隊攜出：算出必須準備多少外幣由領隊帶至國外支付 （ex：團體導遊費用 or 機場接送）	
三、 個人臺幣 部分	1. 國際機票款 2. 簽證費 3. 國際機票（機場稅＝離境稅／兵險／燃料稅） 4. 操作費(H.C.=Handling Charge) 5. 說明會資料 6. 旅遊手冊	7. 贈品 8. 責任保險（200 萬＋10 萬醫療） 9. 廣告費（取平均值預估） 10.特別需求（如需含小費） 11.其他成本
四、 團體分攤 臺幣部分	1. 國際機票（若無 FOC 票） 2. 領隊簽證費 3. 領隊國際機票（機場稅、離境稅、兵險、燃料稅） 4. 責任保險（200 萬＋10 萬醫療） 5. 領隊出差費 6. 加段機票	7. 加段機票（機場稅、離境稅、兵險、燃料稅） 8. 國內交通 9. 領隊門票 10.領隊餐費 11.送機人員 12.特別需求與其他成本（ex：居住地至機場接送）
五、 個人機票 特殊需求	1. 放棄團體機票，開立個人機票（ex：改搭商務艙） 2. 延伸點加價 3. 回程延回或改點加價 4. 所有從臺灣出發的機票都是以新臺幣計價收費	

● 表 6-2　團體成本分析試算表

(A)外幣支出：級數別	15+1FOC=USD／P	10+1	15+1	30+2	CHD 占床(90%)	CHD 不占(60%)
1-1.團體 USD（大洋 T／S）／PAX	30+2FOC=USD／P					
1-2.酒水、加菜備用金／PAX						
2-1.單人房／GROUP						
2-2.團體費用（EX 導遊）／GROUP						
合計 USD.						
(B)臺幣支出：						
3-1.國際機票						
3-2.簽證費						
3-3.離境稅&兵險&燃料稅						
3-4.操作費(H.C.)						
3-5.說明會資料						
3-6.贈品						
3-7.保險費（200 萬＋10 萬醫療）						
3-8.廣告費						
3-9.小費(T/L)　＊　　天						
3-10.小費(T/G)　＊　　天						
3-11.旅遊手冊						
4-1.領隊差旅費：　＊　　天						
4-2.領隊分攤（3-2.3.7+4-1）						
4-3.送機人員／GROUP						
4-4.交通費（居住地至機場接送）						
合計 NTD.	匯率：					
信用卡刷卡平均值　約 2%						
合計 net						
建議直售價						
淨利						
1.　TKT　　QTN（成本報價）OFFER BY： 2.　LOCAL QTN（成本報價）BASE ON： 3.　成本另估： 4.　QTN（成本報價）INCL VISA & ANY TIPS(T/L & T/G)						
經理：　　　　　　　　線控：　　　　　　　　製表日期：						

成本估價案例分析

📍 Tour Planning and Design

● 第一節　成本比較表

　　旅行社在產品銷售的過程中，為了讓業務員能很快的上手，針對市場上同質性的產品會做出成本比較表，以達到知己知彼、百戰百勝。本節即以兩個案例來做分析，讓同學能很快速的瞭解到團體旅遊的成本架構。

一、以荷比法為案例

2019 年 04 月 13 日荷比法 11 天 A/B 旅行社比較表

旅行社	A 旅行社	B 旅行社
航空公司	BR	BR
飯店	阿姆斯特丹：2 晚 鹿特丹：1 晚 布魯日：1 晚 鹿特丹：1 晚 巴黎：4 晚 全程共：9 晚飯店（多一晚，一個晚上飯店至少多 3,500 起跳）	巴黎：4 晚 布魯賽爾：1 晚 鹿特丹：1 晚 阿姆斯特丹：2 晚 全程共：8 晚飯店
行程走法	AMS IN / CDG OUT 重點： 放在巴黎 SHOPPING，做高潮結束。 目前得知會卡三個節日和展覽，價錢較高： 1.復活節；2.比利時海鮮展；3.荷蘭花季	CDG IN / AMS OUT 重點： CDG IN / AMS OUT 都是隔天抵達，會比我們 AMS IN CDG OUT 少一晚。高潮應該放在巴黎，而不是荷蘭。但無論如何，正走倒走在這段期間都會卡到三個節日和展覽，價錢較高：1.復活節；2.比利時海鮮展；3.荷蘭花季
門票內含	1. 玻璃船遊運河 2. De Hoge Veluwe 國家公園單車體驗 3. 庫肯霍夫花園 4. 太空塔 5. 藍白陶瓷工場 6. 黃金廣場 7. 聖血禮拜堂 8. 凡爾賽宮 9. 羅浮宮 10.塞納河遊船	1. 羅浮宮 2. 登艾菲爾鐵塔第二層 3. 蒙馬特纜車 4. 塞納河遊船 5. 凡爾賽宮 6. 百年名店下午茶 7. De Hoge Veluwe 國家公園單車體驗 8. 庫勒穆勒美術館 9. 庫肯霍夫花園 10.玻璃船遊運河
導遊		

旅行社	A 旅行社	B 旅行社
餐食：	早餐：共 9 餐（飯店內） 午餐：共 8 餐（含 1 餐發代金 15 歐元） A：中式料理六菜一湯（4 餐）15~20 歐元 B：風味餐 25~35 歐元（3 餐） C：1 餐發代金 15 歐元 晚餐：共 8 餐 A：中式料理六菜一湯（2 餐）15~20 歐元 B：風味餐 25~35 歐元（4 餐） C：兩餐發代金（15+20=35 歐元）	早餐：共 8 餐（飯店內） 午餐：共 9 餐（含 1 餐發代金 10 歐元） A：中式料理六菜一湯（3 餐）12~15 歐元 B：風味餐 20~25 歐元（5 餐） C：1 餐發代金 10 歐元 晚餐：共 8 餐 A：中式料理六菜一湯（3 餐） B：風味餐 25~35 歐元（3 餐） C：兩餐晚餐自理
團費	109,900	83,900
飯店行李小費	內含飯店行李小費 23 歐元／每人	X
說明會贈品	盥洗包 500（含轉換插頭）／每人	只有束帶
導遊領隊司機小費	內含 11 天 110 歐元／每人	X
桃園機場來回接送	內含 500 臺幣／每人	X
外站預備金	內含 30 歐元／每人	X
導覽耳機 11 天	內含 330 臺幣／每人	內含 330 臺幣／每人
領隊出差費	內含 1100 臺幣／每人	X
歐盟申根保險 200 萬+20 萬意外醫療+20 萬突發急病醫療	內含 500 臺幣／每人	X
SHOPPING 站	自費： 紅磨坊夜總會秀	自費： 1. 紅磨坊夜總會秀 2. 塞納河晚餐 3. 瘋馬秀

二、以越南為案例

項目	A 旅行社	B 旅行社
出團門檻	8 人	10 人
航班	華航(CI)	越航(VN)
車上 WIFI	有	有
飯店	最新五星級 LOTTE HOTEL	湖畔五星洲際酒店
穩定度	四晚保證入住	沒有
下龍灣差異	巡州島 Paradise Suite	巡州島 Paradise Suite
下龍灣夜間	JO BAR	NO

項目	A 旅行社	B 旅行社
海上 VILLA	PARADISE	PARADISE
船上附加	飲料七選一	可樂
36 古街	電瓶車	電瓶車
贈品	一般贈品+特選好禮	一般贈品
小費	團費內含	團費外加
購物站	NO SHOPPING	NO SHOPPING
售價	36,900 起	35,900 起

● 第二節 臺灣－花蓮二日（國內遊）

一、行程表

○○公司／員工旅遊－花蓮二日遊

第一天 臺北車站→花蓮車站→花蓮港賞鯨→花蓮遠來飯店

- 07:40 臺北火車站－東三門集合。

- 08:11 帶著愉快的心情搭乘舒適便捷的環島之星觀光列車前往花蓮，沿途欣賞優美的北迴鐵路風光及火車上服務人員專業的導覽介紹，親切的服務，車上的飲料免費提供。

- 11:13 抵達花蓮後專車前往享用午餐。

- 14:30 搭乘賞鯨船，出海賞鯨…前往一趟豐富的海洋文化之旅。

- 18:00 前往飯店 check in。

- 18:30 飯店內享用晚餐。

- 20:00 花蓮遠來之夜 zzzzz。

📖 圖 7-1　遠來飯店

早餐：敬請自理　　午餐：中式合菜　　晚餐：飯店晚餐　　住宿：花蓮遠來飯店

第二天 飯店→花蓮海洋公園→鯉魚潭→花蓮火車站→臺北火車站

- 07:30 晨喚。

- 08:00 飯店內享用早餐。

- 09:30 花蓮海洋公園盡情暢遊八大主題樂園：海洋劇場有海豚、海獅、鯊魚館等各項精采表演；嘉年華歡樂街，彷彿十九世紀英國碼頭嘉年華街景重現，由海皇后率領著他心愛的海洋生物們用音樂及舞蹈歡迎各位嘉賓的蒞臨；海盜灣，以勇闖黃金城盜取寶藏的故事為主軸的水上樂園重現；布萊登海岸，宛若置身海角一濱，享受極致的視聽休閒饗宴；海洋村，各式各樣的精美店鋪都將讓您處處驚豔而瘋狂採購；海底王國，一個未來主人翁專屬的深海王國，以各式海洋生物為造景的設備，都是您孩子在成長回憶中最珍貴的一段歷程；探險島、水晶城堡…等。

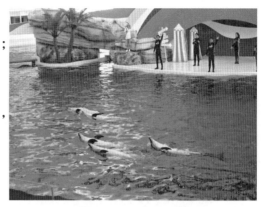

🧳 圖 7-2　海洋公園

🧳 圖 7-3　海洋公園

- 15:00 鯉魚潭，環湖風光…

- 16:00 阿美麻糬，可購買一些當地名產&伴手禮給親朋好友喔！

- 17:15 搭乘觀光列車返回臺北，晚餐於火車上品嚐美味的鐵路便當，於 19:59 返抵臺北。

早餐：自助式早餐　　午餐：自理　　晚餐：鐵路便當　　住宿：溫暖的家

➢ 以上行程.報價皆以 25 人以上估價，若人數為 25 人以下需另報價。

➢ 行程順序將依實際交通情況，彈性更動。

二、報價合約書

報　價　合　約　書	
團名	○○企業股份有限司／員工旅遊－花蓮二日遊（含海洋公園）
出發日期	2019/10/20
回程日期	2019/10/21
行程	如附件
費用	成人四人房　NTD 10,000　　成人雙人房 NTD 12,000 小孩占床　　NTD 11,500　　小孩不占床 NTD 8,600
使用車輛	33 人座

報 價 合 約 書	
預計人數	25 人
出發梯次	共一梯次
費用包含	1. 保險
	2. 交通：巴士三排椅（33 人座）臺北／花蓮／臺北 觀光列車、過路、過橋、停車費
	3. 早餐－飯店內自助餐×1；午餐－中式合菜×1；晚餐－花蓮遠來飯店×1＋鐵路便當×1
	4. 飯店住宿費用
	5. 入內門票：賞鯨活動&海洋公園門票
費用不包含	1. 行程中純是個人消費
	2. 第一天早餐；第二天午餐
	3. 居住地至專團體集合地之來回接送
付款方式	1. 委辦單位應於出發前三日繳清全額尾款
	2. 簽約時先支付每人 NTD 5,000－訂金
	3. 匯款帳號：○○旅行社（股）公司　　華南商業銀行
	4. 支票抬頭：○○旅行社（股）公司　　票期：出發前三日

委辦單位	○○生化科技公司	承辦單位	○○旅行社股份有限公司
聯絡地址		聯絡地址	○○○○二段 111 號 5 樓
代表人		代表人	○○○
日期	2019/5/5	日期	2019/5/5
聯絡人	林小姐	聯絡人	○○○
聯絡電話	02-2726-0000	聯絡電話	2100-0000ext0000

三、成本分析法

團　　號：　　　　　　　　　　　預估成行人數：25 人

行程名稱：花蓮二日遊　　　　　　旅　遊　日　期：2019/10/20

團體名稱：○○生化科技公司－員工旅遊

項目	供應商名稱	預估成本－25 人以上				預估成本－20～24 人			
		雙人房	四人房	小孩占床／雙人房	小孩不占床	雙人房	四人房	小孩占床／雙人房	小孩不占床
交通	大巴／3 排椅 @20,000	800	800	800	800	1,000	1,000	1,000	1,000
	過路停車費 @300	12	12	12	12	15	15	15	15
	觀列車票 北／花／北	1,220	1,220	1,220	1,220	1,220	1,220	1,220	1,220

項目	供應商名稱	預估成本－25 人以上				預估成本－20～24 人			
		雙人房	四人房	小孩占床／雙人房	小孩不占床	雙人房	四人房	小孩占床／雙人房	小孩不占床
住宿	豪華海景雙人房 @9,000／間	4,500	2,250	4,500	1,500	4,500	2,525	4,500	1,500
領隊住宿	司領房 @9,000／間	360	360	360	360	450	450	450	450
午餐	第一天 @3,500／10 人	350	350	350	350	350	350	350	350
	第二天 海洋公園／自理	0	0	0	0	0	0	0	0
晚餐	第一天 @8,800／10 人（含 10%服務費）	880	880	880	880	880	880	880	880
	第二天 鐵路便當 @100／人	100	100	100	100	100	100	100	100
領隊服務費	2,000 × 2 天／25 人	160	160	160	160	200	200	200	200
司機服務費	1,000 × 2 天／25 人	80	80	80	80	100	100	100	100
門票	賞鯨 @700／大人 @500／小孩	700	700	500	500	700	700	500	500
	海洋公園 @890／成人 @790／孩童	890	890	790	790	890	890	790	790
領隊門票	賞鯨　@700＋890／25	64	64	64	64	80	80	80	80
刷卡手續費	2%	203	159	197	140	215	179	209	149
保險	2 天	50	50	50	50	50	50	50	50
售價		11,500	9,300	11,300	8,200	12,200	9,000	11,900	8,500
成本		10,369	8,075	10,063	7,121	10,945	8,695	10,639	7,384
毛利		1,131	1,225	1,237	1,079	1,155	1,205	1,261	1,116

第三節　馬來西亞－吉隆坡、綠中海渡假村五日（國外遊）

一、行程表

全·新·全·意　馬來西亞

吉隆坡·綠中海渡假村 5日

全新全意

出發日期／date	成人團費／adult	備註／remark

費用含馬來西亞簽證及兩地機場稅及燃油費　　報名成團就加贈紅酒、巧克力（每房一份）

行程特色

- 綠中海國際渡假村：一島一飯店的隱密渡假海島樂園，馬來式木造建築的高腳屋。
- 曾獲世界最佳島嶼飯店獎、世界頂級精品飯店雜誌鄭重推薦、與普吉島悅榕渡假村(Banyan Tree Resort)同為最高等級。名人導覽－世界三大男高音之一帕華洛帝所唱出的「當我看到這片由上帝所給予的美麗天堂時我幾乎喜極而泣。I almost cried when I saw how beautiful God had made this paradise」即是在歌頌綠中海的美。
- 國際影星－茱蒂佛斯特、馬來西亞總理馬哈迪等也曾在此悠然自得。
- 悠遊自在的綠中海渡假村全日休閒，享用渡假村內午餐，免費享受渡假村內三溫暖、健身房、圖書館及 24 小時開放的視聽間，不必預約，旅客可挑選喜愛的影片來看。
- 特殊的餐食安排：海鮮餐及泰式風味餐，有別於一般市場的餐食。
- 參觀布城－首相官邸，一睹馬來皇室的富麗堂皇與建築特色。並安排各位搭船遊湖。
- 全程保證住宿五星級酒店－綠中海渡假村：Pangkor Laut Resort Hill 或 Garden Villa 或同級。
- 吉隆坡：JW Marriott 萬豪或 Grand Millennium 仟禧（原麗晶）。
- 搭乘長榮航空，安全又舒適，讓您講臺語嘛世通！
- 專業、親切、貼心的資深導遊，全程服務。

	當日主題	建議行程內容
第一天	臺北 吉隆坡 太子城遊湖 雙子樓 百貨商場 	本日全體集合於【桃園國際機場】，由本公司專人協辦離境手續之後，搭機飛往馬來西亞首都【吉隆坡】。抵達後，乘車前往馬來西亞未來將啟用之行政中心【布達拉在也】，也就是【太子城】。這個區域規劃出馬來西亞積極邁向二十一世紀的國家新藍圖，其中有各州建築造型不同之行政中心、政府各級機關、世界各國頂尖企業總部聚集的智慧型商業大樓、建築外觀象徵馬國各種族群融合及和平共處的首相府、可容納三萬人同時朝拜的粉紅水上清真寺、圓形獨立廣場及氣派非凡的首相官邸等等。甚至在太子城內沿途的街燈造型都不同，也各具代表意義，令人感覺這個國家在各方面都有令人驚訝的改變。本公司特別以浪漫小船在全世界最大的人工湖中，讓各位貴賓在不同的角度欣賞這個神奇的新興城市。讓我們去走訪世界第一高之雙峰塔【雙子星塔】，88 層的雙子星塔是目前全世界最高的兩座獨立式塔樓，距離地面 452 公尺，塔樓亦是馬來西亞管絃交響樂團的大本營。吉隆坡市的主要購物區皆集中於此，如金河商場、武吉免登購物中心、樂天購物中心等，無怪乎大部分在這裡逛街的人，總是滿載而歸。

🍽	早：✕	午：機上簡餐	晚：翠恒餐廳或寶香綁線肉骨茶
⤴	宿：Grand Millennium 仟禧（原麗晶）或 JW Marriott 萬豪或同級		

	當日主題	建議行程內容
第二天	吉隆坡 綠中海島嶼 國際渡假村	早餐後專車前往龍目碼頭，午餐於麗都餐廳享用海鮮餐後搭乘客輪前往【綠中海島嶼國際渡假村】。此島係一島一飯店的隱密渡假海島樂園，馬來式木造建築的高腳屋、椰林、沙灘、昏黃的燈光，唱合著陣陣海濤聲，讓您愉悅且溫馨。這是馬來西亞皇族及國際明星最喜愛的渡假小島之一，義大利籍全球著名三大男高音之一的帕華洛帝，即曾於此舉辦演唱會。您可使用飯店內之各項休閒設施，如：健身房、三溫暖、超音波冷溫水及三座游泳池…等，或自費享受按摩及 SPA…。晚餐安排於渡假村內享用！

🍽	早：飯店享用早餐	午：麗都海鮮餐廳	晚：渡假村內
⤴	宿：綠中海 Hill or Garden Villa　http：//www.pangkorlautresort.com/		

	當日主題	建議行程內容
第三天	全日徜徉 綠中海 島嶼國際渡假村 	早餐後，展開一趟隨性之旅。午餐於渡假村內翡翠灣（國際級的翡翠灣，海線優美、水清沙白，是愛好日光浴與浮潛者的天堂）享用 BBQ 自助餐或飯店菜單單點（由飯店安排）。綠中海是一個神祕的小島，島上 200 萬年原始熱帶雨林，覆蓋在島上達 80%的面積上，沿著分布山澗水湄的小木屋旁，走在布滿芬多精的森林小徑上，伴隨著鳥叫蟲鳴的悅耳聲，自在的尋幽探祕。您可以選擇在酒店的游泳池旁自費點一杯飲料享受南國的和煦陽光讓自己得到充分的休閒。日落時分，踱著悠閒的步伐漫步在灑滿金色餘暉的沙灘上，享受此刻難得的浪漫情懷。 也可自費參加【離島半日遊活動】島上備有專人指導浮潛，讓您享受人魚共遊的新鮮樂趣。爾後您也可享受刺激的釣魚樂趣。 （為了您旅遊的安全，如從事水上活動，請穿著救生衣）。 PS：飯店規定：離島遊人數須達 10 人以上方可出發、6～9 人需自費。

🍽	早：飯店享用早餐	午：渡假村內	晚：渡假村內
⤴	宿：綠中海 Hill or Garden Villa　http：//www.pangkorlautresort.com/		

第四天	綠中海島嶼 國際渡假村 吉隆坡 土產＋巧克力 星光大道	沒有 morning call 的早晨，您可輕鬆閒逸享用豐盛營養的早餐，悠然地度過一個沒有導遊宣布集合時間的早晨。接下來的時間裡，你可享受飯店內的各項服務設施，或者利用僅剩的寶貴時光自費前往最新開幕而且非常高檔的「SPA VILLAGE」，好好享受一下，給自己一個犒賞。之後告別令人眷戀的綠中海，搭乘專車返回【吉隆坡】。抵達後，而後專車前往【土產中心】及【巧克力專賣店】，您可於此選購馬來西亞特有的特產及各式各樣口味、琳瑯滿目的巧克力。晚餐後返回市區您可愜意的漫步於星光大道霓虹閃爍的熱鬧街頭。

🍽 早：飯店享用早餐　　　　午：天外天海鮮餐廳　　　　晚：泰式風味餐

🛏 宿：JW Marriott 萬豪或 Grand Millennium 仟禧（原麗晶）**或同級**

第五天	馬哈迪紀念館 錫器工廠 吉隆坡 臺北	早餐後，前往馬哈迪的舊官邸(Sri Perdana)，已被改建成一間名為「Galleria Sri Perdana」的紀念館，並開放給民眾參觀。紀念館共分為 3 層，底層為廚房、晒衣及洗衣間；一樓是會客廳及前首相享受天倫樂的地方周圍的牆壁設計精細的裝飾及馬來傳統木雕、還有廚房、會議室、小劇院及展覽廳。二樓則是主人房、更衣室、書房、露台、客房及展覽廳等，同時也有馬哈迪的私人珍藏室。觀後專車前往【錫器生產工廠】參觀採購，讓您親身實地瞭解錫器手工藝品之製作過程，也是頗受觀光客歡迎的紀念品及禮物，無論是餽贈親友或自用，皆是很好的選擇。午餐後專車前往機場，由本公司專人協辦離境手續後，搭機飛返臺北溫暖的家，結束此一令您愉快難忘的旅程。

🍽 早：飯店享用早餐　　　　午：港式飲茶　　　　晚：機上

🛏 宿：溫暖的家

費用包含：

中華航空來回經濟艙機票。（CI 721 TPE/KUL 0810/1300 去；CI 722 KUL/TPE 1400/1830 回）

行程表中註明之飯店住宿、餐食、行程、車資、門票。

兩地機場稅及燃油費。
自 2015 年 9 月 15 日起馬國政府給予國人免簽入境馬來西亞待遇，停留期限 30 天，惟不得延期。（簽證部分各國隨時會變動，請隨時上外交部網站查詢最新資訊）

四千一百萬履約保障險、二百萬責任險、十萬意外醫療給付。（旅客亦請自行視需要投保個人平安險）

費用不含：

新辦理護照工本費新臺幣 1,600 元（效期由出發日算起不足半年者須重辦，請準備：2 吋彩色相片 2 張、身分證正本、戶口名簿正本或謄本、工作天 4 天）。

桃園國際機場來回接送費用。

私人之電話費、洗衣費、飲料費、房間服務費行李超重費及其他個別要求之費用。

建議小費：導遊、司機領隊小費 200×5 天。

備註
1. 本行程所有食、宿、交通、參觀等安排均已致力提供正確資料，若遇特殊狀況，如季節天候、交通阻塞、觀光景點休園（館）、住宿飯店滿室或不可抗拒等原因，將適度調整內容，敬請諒解。
2. 人數 6 人以上方可出團（外站需合車、不含離島遊），10 人以上含離島遊，人數 15 人以上派領隊。 　　綠中海離島遊自費\$2,500（包含海釣、浮潛）。
3. 購物站：錫器（皇家雪蘭娥）／土產／巧克力。
4. 2～12 歲小孩占床同大人價，不占床扣 NT\$2,000。
5. 綠中海 Garden Villa 改住 Hill Villa 兩晚，售價每人加 NT\$3,000。
6. 綠中海 Garden Villa 改住 Beach Villa 兩晚，售價每人加 NT\$3,500（共 4 棟 8 間）。
7. 綠中海 Garden Villa 改住水上屋 Sea Villa 兩晚，售價每人加 NT\$12,000（共 21 間，需年滿 16 歲才能指定）。
8. 綠中海 Garden Villa 改住 Spa Village 兩晚，售價每人加 NT\$14,500（共 22 間，需年滿 16 歲才能指定）。
9. 具雙重國籍身分的貴賓，請於報名時告知本公司客服人員： 　(1) 第二國籍為何國？ 　(2) 是否有居留證？ 　(3) 上次入境持何國護照等，以便辦理入出境手續。

圖 7-4　綠中海 Feast Village

圖 7-5　綠中海 Fisherman's Cove

圖 7-6　綠中海 Hill Villa

圖 7-7　綠中海 Reception

二、國外代理商報價表

J & J Travel & Tours Sdn Bhd

KKKP 4273(CO NO: 700013-U)

Lot 2.24, 2ND Floor, Plaza Berjaya, Jalan Imbi, 55100 Kuala Lumpur, Malaysia.

Tel: 603-2143 1407 / 2143 1428 / 2142 1428　　　Fax: 603-2143 0937 / 2143 3428

E-mail: jjtt99@streamyx.com or jjtt@tm.net.my

TO：Ms. 語辰／良友旅行社	FROM：美意／Jasmine／賀應龍
TEL：00-8862-2507 5454	FAX：00-8862-2507 2526
RE：5 天 4 晚綠中海，吉隆坡遊（Eva Air Pak-Minimum 10 人成行）	人數：20 人（Minimum 10 人成行）
有效日期：01 MAY – 30 SEP 2013	DATE：27 APR 2013

天	Hotel	行程	早餐	午餐	晚餐
1	吉隆坡 Grand Millennium 千禧 或同級	臺北 ✈ 吉隆坡 機場接機－太子城＋游湖、雙子樓百貨商場	✕	機上套餐	翠恒餐廳／寶香綁線肉骨茶 NTD 300／人
2	綠中海 Garden/Hill Villa	吉隆坡 🚌 龍目碼頭（乘車） 車程大約三個半小時，中途休息 30 分鐘 龍目碼頭－綠中海（Ferry 50 分鐘）	Hotel Buffet	麗都海鮮餐 NTD 180／人	渡假村內
3		含離島活動（午餐飯店內享用） *離島活動由綠中海飯店承辦 含浮潛釣魚及香蕉船（不含水上摩托車）	Hotel Buffet	渡假村內	渡假村內
4	吉隆坡 JW Marriott Hotel 萬豪或同級	綠中海－龍目碼頭（Ferry 50 分鐘） 龍目碼頭 🚌 吉隆坡（乘車） 土產店＋巧克力、星光大道	Hotel Buffet	天外天海鮮餐 NTD 180／人	泰式合菜 NTD 330／人
5	-----------------------	吉隆坡 ✈ 臺北 皇家雪蘭莪錫、馬哈迪舊宮邸 機場送機	Hotel Buffet	港式飲茶＋一盅粥 NTD 250／人	✕

01 MAY 2021 – 30 JUN 2021 促銷價		
團費	NTD 22,000 每人（兩人一房）	NTD 28,500 每人（單間）
	NTD 22,000 每小孩占床（與大人同價）	NTD 13,600 每小孩不占床（60%）

01 JUL 2021 - 31 JUL 2021 & 01 SEP 2021 - 30 SEP 2021		
團費	NTD 22,000 每人（兩人一房）	NTD 29,000 每人（單間）
	NTD 22,000 每小孩占床（與大人同價）	NTD 13,600 每小孩不占床

01 AUG 2021 – 31 AUG 2021		
團費	NTD 22,500 每人（兩人一房）	NTD 30,000 每人（單間）
	NTD 20,000 每小孩占床（與大人同價）	NTD 13,900 每小孩不占床

備註	**20 人以下無 FOC。
	**六至九人成行，團費需加收 NTD 1,300 每人。（導遊不進島&綠中海部分不含離島遊）（綠中海離島遊需至少 10 人才能承辦）
	**如需安排吉隆坡 JOJOBA/RIMBA SPA 60 分鐘療程，每人加收 NTD 700 每人／次。（SPA 不適於 16 歲以下小孩）
	**如指定來回住宿萬豪飯店，團費加收 NTD 700 每人（兩人一房）；NTD 1,200 每人（單間）。

| ※ 綠中海部分如住 Hill 或 Beach Villa（8 間） |
| 需追加 NTD 1,200 每人（兩人一房／兩晚）；NTD 2,400 每人（單間／兩晚） |
| ※ 綠中海部分如住水上屋 Sea Villa（共 21 間） |
| 需追加 NTD 8,650 每人（兩人一房／兩晚）；NTD 17,300（單間／兩晚） |
| ※ 綠中海部分如住 Spa Villa（共 22 間） |
| 需追加 NTD 10,500 每人（兩人一房／兩晚）；NTD 21,000 每人（單間／兩晚） |
| 備註：水上屋 Sea Villa 及 SPA Villa 不適合 16 歲以下的小孩及嬰兒住宿。 |
| ***如客人堅持小孩要住宿 Sea Villa，綠中海飯店需父母同意簽切結書。*** |

| SHOPPING 站：土產＋巧克力＋皇家雪蘭莪錫 |
| **NO SHOPPING 團費另加 NTD 1,500 PER ADULT / PER CHILD |

備註：
(1) 綠中海晚餐部分、餐食由飯店安排。
(2) FOC：20人(1 FOC)：Above 40人(2 FOC)，20人以下NO FOC，Maximum 4 FOC per group
(3) 全程中式合菜為七菜一湯附水果。（除飯店用餐之外餐）
(4) 司機與導遊服務費**NTD 100**每人每日。
(5) 以上行程順序僅供參考，詳細安排視當地交通狀況為準。

🧳 圖 7-8　綠中海 Sea Villa

🧳 圖 7-9　綠中海 Sea Villa

三、成本分析表

團體名：綠中海 5 日				
出發日(A)：5/1～6/30		票價 9,500		
出發日(B)：7/1～7/31；9/1～9/30		票價 12,000		
出發日(C)：8/1～8/31		票價 11,500		
出發日(A)：5/1～6/30		票價 9,500		
國內費用	成本	6～9	10＋1	15＋1
機票	9,500.00	9,500.00	10,450.00	9,500.00
機場稅	2,100.00	2,100.00	2,310.00	2,240.00
保險費	100.00	100.00	100.00	100.00
送機費	500.00	250.00	50.00	33.33
公基金	200.00	200.00	200.00	200.00
操作費	150.00	150.00	150.00	150.00
小計（臺幣）	12,450.00	12,033.00	13,150.00	11,983.33
匯率基準	美金－臺幣		31.00	
外站費用	成本	6～9	10＋1	15＋1
團費（美金）	－		－	－
團費（臺幣）	22,000.00	23,000.00	24,200.00	22,000.00
單人房差（臺幣）	10,000.00	－	1,000.00	666.67
	－	－	－	－
	－	－	－	－
小計（美金）	－	－	－	－
小計（臺幣）	32,000.00	23,000.00	25,200.00	22,666.67
團費合計（臺幣）	44,450.00	35,033.00	38,350.00	34,650.00
同業價（15＋1）	36,000.00	967.00	2,350.00	1,350.00
直售價（15＋1）	37,000.00	1,967.00	1,350.00	2,350.00
出發日(B)：7/1～7/31；9/1～9/30		票價 12,000		
國內費用	成本	6～9	10＋1	15＋1
機票	12,000.00	12,000.00	13,200.00	13,200.00
機場稅	2,000.00	2,000.00	2,200.00	2,133.00
保險費	300.00	300.00	330.00	300.00
送機費	500.00	250.00	50.00	33.33
公基金	200.00	200.00	200.00	200.00
操作費	150.00	150.00	150.00	150.00

小計（臺幣）	14,950.00	14,533.00	15,900.00	14,616.33
匯率基準	美金－臺幣		31.00	
外站費用	成本	6～9	10＋1	15＋1
團費（美金）	－		－	－
團費（臺幣）	22,000.00	23,000.00	24,200.00	22,000.00
單人房差（臺幣）	10,000.00	－	1,000.00	666.67
	－	－	－	－
	－	－	－	－
小計（美金）	－		－	－
小計（臺幣）	32,000.00	23,000.00	25,2000.00	22,666.67
團費合計（臺幣）	46,950.00	37,533.00	41,100.00	37,283.00
同業價（15＋1）	47,500.00	9,967.00	6,400.00	10,217.00
直售價（15＋1）	48,500.00	10,967.00	7,400.00	11,217.00
出發日(C)：8/1～8/31		票價 11,500		
國內費用	成本	6～9	10＋1	15＋1
機票	11,500.00	11,500.00	12,650.00	11,500.00
機場稅	2,000.00	2,000.00	2,310.00	2,240.00
保險費	300.00	300.00	330.00	320.00
送機費	500.00	250.00	50.00	33.33
公基金	200.00	200.00	200.00	200.00
操作費	150.00	150.00	150.00	150.00
小計（臺幣）	14,450.00	14,033.00	15,350.00	14,116.33
匯率基準	美金－臺幣		31.00	
外站費用	成本	6～9	10＋1	15＋1
團費（美金）	－		－	－
團費（臺幣）	22,500.00	23,500.00	24,750.00	22,500.00
單人房差（臺幣）	10,000.00	－	1,000.00	666.67
	－	－	－	－
	－	－	－	－
小計（美金）	－	－	－	－
小計（臺幣）	32,500.00	23,500.00	25,750.00	23,166.67
團費合計（臺幣）	46,595.00	37,533.00	41,100.00	37,282.67
同業價（15＋1）	48,000.00	10,467.00	6,890.00	10,717.33
直售價（15＋1）	49,000.00	11,467.00	7,890.00	11,717.33

第四節　中國大陸 －異國風情東北八日（大陸遊）

一、行程表

異國風情～東北八日遊

（哈爾濱、長春、吉林、長白山、鏡泊湖、瀋陽）

行程特色：超越市場所有的行程，給識貨的您一流的享受，超完美食、宿組合！

1. 暢遊東北三省－黑龍江省、吉林省、遼寧省，包含風格各異的名城－哈爾濱、長春、吉林、瀋陽，更深入長白山、鏡泊湖，內容豐富深入，絕對讓您驚歎及難忘。

2. 景點安排：
 - ➤ 哈爾濱－聖索菲亞教堂、防洪紀念塔、中央大街、太陽島公園。
 - ➤ 長　春－偽滿皇宮、車遊偽滿八大部、偽國務院。
 - ➤ 吉　林－隕石博物館、世紀廣場、北山公園。
 - ➤ 瀋　陽－瀋陽故宮、滿清一條街、張學良故居。
 - ➤ 長白山－天池、地下森林。
 - ➤ 鏡泊湖－船游鏡泊湖、吊水樓瀑布、白石砬子。

3. 搭乘豪華客機由由臺北直飛瀋陽進出，節省寶貴的時間。

4. 全程使用兩年內新車，讓您此行愉快舒適。

5. 大城市採五星級旅館：哈爾濱香格里拉酒店、長春華天酒店、瀋陽黎明国際酒店。

6. 餐食特色：全程用餐標準高達 50 元人民幣，有別於一般市場團體餐 35～40 元人民幣，讓您吃的有量又有質。
 - ➤ 哈爾濱：＜蘇武牧羊東北火鍋＞
 - ➤ 吉　林：＜滿族三套碗＞
 - ➤ 長　春：＜人蔘汽鍋雞＋藥膳＞
 - ➤ 瀋　陽：＜正宗老邊餃子＞

7. 提供每人每天兩瓶礦泉水。

8. 全程保險 500 萬意外險附加 10 萬醫療。

9. 哈爾濱－D174 快速動力火車 1318/1724－瀋陽，僅需 4 hr 節省拉車時間及走回頭路。

＊ 行程請以說明會為準，若基於不可抗力之因素，如避開人潮、大陸特定之政治招待、路況、安全問題、地方性風俗民情…等問題，本公司比照旅遊契約第31條處理。

8/21（星期六）第一天　臺北✈瀋陽　AE 975 1435/1740（星期二、六出發）

今日集合於臺北桃園機場，搭乘包機直飛遼寧省省會瀋陽市，抵達後專車接往餐廳，用過晚餐之後前往酒店休息。

餐食：早餐／自理　　　　　　　中餐／機上簡餐　　　　　晚餐／國威菜館中式料理

住宿：5★瀋陽黎明國際酒店

8/22（星期日）第二天　瀋陽🚌長春（偽皇宮、車遊偽滿八大部、文化廣場）

享用飯店自助早餐後，前往「長春市」。參觀【偽滿八大部】位於市區新民大街，始建於 1938 年，當時是偽滿洲帝國的統治中心，由偽滿新皇宮舊址（地質宮）、偽滿政務院（白求恩醫大基礎部）、司法部（醫大校部）、交通部（醫大衛生系）、治安部（醫大一院）、興農部（師大附中）、文教部（師大附小）、民生部（省石化設計院）、外交部（省社會科學院）、綜合法衛（空軍 461 醫院）等一組日本宮廷式原貌風格的建築群組成。是省、市級重點文物保護單位。【文化廣場】為長春最大的廣場，廣場中心建有 36.5 公尺高的太陽島雕塑，象徵著陰陽天地人的完美結合。參觀【偽皇宮】是清末代皇帝愛新覺羅第三次「登基」時，成為偽滿州國傀儡皇帝的宮殿。

餐食：早餐／飯店內　　　　　　中餐／大鵝島東北風味　　　晚餐／長春人參汽鍋雞藥膳

住宿：5★華天酒店或同等級

8/23（星期一）第三天　長春🚌吉林（隕石博物館、世紀廣場、北山公園、松花江畔）🚌敦化

於旅館享用早餐後，前往風景優美的有江城之稱的「吉林」。抵達後車遊耐人尋味的松江中路，前往★【隕石博物館】，在此可見到世界最大的隕石，重達 1,775 公斤。據說 1976 年吉林隕石降落時，鋪天蓋地，呼號之聲幾百里以外清晰可聞，落地的巨響和震波，震碎了無數居民住宅的玻璃窗，威力之巨猛如同原子彈；然而，竟無一人一畜傷亡，可謂一奇。餐後前往遊覽★【世紀廣場】，並安排搭乘電梯登上世紀之舟巨塔觀景臺，在此您可一覽吉林市全貌。★【北山公園】，是一座久富盛名的寺廟風景園林，園內峰巒疊翠，庭臺樓閣遍布一座臥波橋把池湖水分為東西兩部，夏季湖中荷花盛開，微風起時，花香四溢，公園內的古建築物主要有玉皇閣、藥王廟、坎離宮和關帝廟、全部坐落於北峰上。

餐食：早餐／飯店內　　　　　　中餐／福膳坊滿族三套碗　　晚餐／3☆級京華酒店

住宿：准四★敦百國際酒店

8/24（星期二）第四天　敦化🚌長白山（長白山天池、觀瀑布、地下森林）

早餐後，專車前往【長白山】。抵達後換乘環保車進入景區，爾後乘吉普車登長白山【天池】，天池是松花、圖們、鴨綠三江之源，是中朝兩國的界湖。它像一塊瑰麗的碧玉鑲嵌在雄偉壯麗的長白山群峰之中。天池略呈橢圓形，形如蓮葉初露水面。據《長白山江岡志略》記載：「天池在長白山巔的中心點，群峰環抱，離地高約 20 餘里，故名為天池。」天池實際湖面高度為 2,194 公尺，是我國最高的火口湖，不愧「天池」之稱。天池的湖水面積為 9.8 平方公里，湖水平均深度 204 公尺，最深處達 373 公尺，是我國最深的湖泊。【長白瀑布】位於長白山天池池北，長白天池四周有十六奇峰，北側有一缺口，稱 U 形門（古稱小門），天池水由此流瀉而下，由於山大坡陡，水勢湍急，一眼望去，象一架斜立的天梯，人們稱之為「通天河」，也叫「乘槎河」。乘槎河從山口噴豁而出，迭落直下，形成高達 68 公尺的瀑布－長白瀑布。長白瀑布是松花江之源，我國東北最大的瀑布。隨後前往長白山

📷 圖 7-10　中國東北長白山

📷 圖 7-11　中國東北長白山天池

【地下森林】，又稱火口森林、穀底林海，是長白山海拔最低的風景區。循長白山北坡的進山公路上行，過山門後不久即可在公路右側看到「地下森林」的入口，旁邊立有石碑和指示標牌去「地下森林」，須首先穿越遮天蔽日的「地上」原始森林，一條狹窄的林中小徑曲曲彎彎，從眼前伸展開去。路面布滿了苔蘚、地衣和裸露的樹根，崎嶇難行，時有幾人合抱的粗大樹木橫臥在路上，遊人只能從樹下的空隙小心地鑽過去。有的橫倒木年深日久，內部已經腐爛，但外表毫無異狀，一腳踏上，即訇然碎裂，讓人大吃一驚。在林中行不多遠，就可聽到陣陣水聲轟鳴。這就是與「地下森林」緊鄰的長白山另一名勝－洞天暗流瀑布。發源於長白山天池的二道白河將堅硬的玄武岩臺地切割成兩塊，咫尺暗溝一步即可跨越，呈圓洞狀的洞天瀑隱伏其中。站在北岸的龍吟亭上，腳下巨岩欲墜，瀑聲震耳欲聾，卻看不見水流。

餐食：早餐／飯店內　　　　　　中餐／運動員村中式料理　　　　晚餐／長白山珍宴

住宿：准五★山江大酒店或同等級

8/25（星期三）第五天　　長白山🚌鏡泊湖（船遊鏡泊湖、吊水樓瀑布、白石砬子）

早餐後，專車之後專車前往【鏡泊湖】，鏡泊湖在黑龍江省東南部，是我國北方著名的風景區和避暑勝地，被譽為北方的西湖。鏡泊湖南北長 45 公里，東西最寬處 6 公里，是一個狹長形的高山堰塞湖，也就是約萬年前火山噴發，流出的岩漿，把牡丹江截斷而形成的湖。湖面海拔 350 公尺，最深處超過 60 公尺，最淺處則只有 1 公尺。水面約 90 平方公里，容水量約 16 億立方公尺。鏡泊湖是一個充滿詩情畫意的湖，民間有紅羅女等許多優美動人的傳說。它東有老爺嶺，西靠張廣才嶺，鏡泊湖就像一面明鏡，鑲嵌在兩座山嶺

🎞 圖 7-12　鏡泊湖

之間。湖面延綿百餘里，又稱為百里長湖，兩崖峰巒迭湖，林木蔥蘢，湖面明靜碧綠，湖岸港灣眾多。乘船遊覽兼具湖光山色之美的鏡泊湖，可見素有珍珠門、道士山、大孤山、小孤山等八景之一的【白石砬子】。【吊水樓瀑布】是來到鏡泊湖旅遊的必遊景點。它實際上是同墜入一潭的兩個瀑布，其高約 20～25 公尺，寬達 42 公尺左右。由於吊水樓瀑布是我國緯度最高的瀑布，所以，四季中以冬夏之景，風韻尤殊。每當夏季洪水到來之時，鏡泊湖水從四面八方漫來聚集在潭口，然後驀然跌下，像無數白馬奔騰，若銀河倒懸墜落，其轟聲如雷，數里之外便可聽到；其勢之薄，近觀令人膽戰心驚。那濺激起來的團團水霧，漫天飄灑，遊人站立在觀瀑亭上，可欣賞到水霧煙雲之中霓虹隱現，甚為奇觀。那兩條翻騰滾躍的瀑布，宛若兩條出海入潭之蛟龍，噴雲吐霧，把鏡泊湖弄得更具神奇色彩了。

餐食：早餐／飯店內　　　　　中餐／鄧小平賓館中式料理　　　　晚餐／鏡泊湖全魚宴

住宿：准 4★國際俱樂部或同等級

8/26（星期四）第六天　　鏡泊湖🚌哈爾濱（中央大街、防洪塔、中俄民貿市場、聖索菲亞教堂廣場）

早餐後午後前往黑龍江省首府「哈爾濱」，哈爾濱市是全省政治經濟科技文化中心，也是東北部最大的城市，近代長期受俄國影響，建築、街道、飲食均感受到俄國風味，使整個市容充滿異國情趣。抵達後步行媲美法國香謝大道的★【中央大街】，全長 1,400 多公里，石砌路面帶有濃鬱的歷史氣息，此大街曾是俄國人居住地，以俄式建築為主，有濃厚的異國情調，兩側都為歐洲風格的建築，現已被闢為只

🎞 圖 7-13　中國東北哈爾濱聖索菲亞教堂

能步行的「歐陸風情一條街」。★【防洪紀念塔】位於哈爾濱市道裡江岸中央大街終點廣場。1957 年特大洪水威脅哈爾濱市，在全市人民的共同努力下，洪水被戰勝了，於是 1958 年建立此塔，以資紀念。之後前往遊覽【聖索菲亞教堂】廣場，為沙皇入侵東北時所興建的教堂之一，至今成為現存最大的一座教堂，本為木頭結構，1923 年重建後成磚木結構。整個教堂造型獨特，氣勢雄偉，線條優美。

📖 圖 7-14　中國東北哈爾濱中央大街

餐食：早餐／飯店內　　　　　中餐／龍府御廚房　　　　晚餐／蘇武牧羊東北火鍋

住宿：5★香格里拉酒店或同等級

8/27（星期五）第七天　哈爾濱（太陽島公園）（D174 快速動力火車 1318/1724）－瀋陽

於旅館享用早餐後，參觀★【太陽島】，是松花江北岸的一座沙島，綠野濃蔭，清幽恬靜，是有名的避暑勝地，冬天可以看到雪雕的展出，特別為各位貴賓安排★【電瓶車】遊覽，省卻您寶貴的時間。島的北半部為公園區，園中心為太陽湖，湖中有清泉飛瀑、柳堤、亭、橋、水閣雲天等美景。【俄羅斯風情小鎮】不用出國就能領略到俄羅斯的風土人情，自落戶哈爾濱以來深受遊覽喜歡。午後搭乘動力火車前往瀋陽。

餐食：早餐／自理　　　　中餐／綠園餐廳中式料理　　　晚餐／國威菜館中式料理

住宿：5★瀋陽黎明國際酒店

8/28（星期六）第八天　瀋陽（張學良故居、瀋陽故宮、滿清一條街）✈　臺北 AE 976 1855/2210

享用早餐後，之後專車前往瀋陽，抵達後後前往少帥府★【張學良故居】參觀，它是中國近代著名人物張作霖及其子張學良的官邸及私宅，緬懷這位著名的愛國將領。後前往參觀★【瀋陽故宮】，在舊城中央的故宮是清初努爾哈赤和皇太極的皇宮，清入關後為康、乾、嘉、道等帝王東巡行宮。整個皇宮樓閣聳立，殿宇巍然，雕梁畫棟，富麗堂皇，是現存僅次於北京故宮的最完的皇宮建築。遊畢後前往【滿清一條街】，距今已有三百多年的歷史，街上共有牌坊三百多座，整條的整體布局為紅色，保存了清代的風俗習慣、滿族的建築風格，步行在此街上，儼然就像回到了清代。之後前往瀋陽機場搭乘豪華客機直飛臺北，回到溫暖的家，在互道珍重、再見的祝福聲中，結束難忘的東北行程之旅。

餐食：早餐／飯店內　　　　午餐／正宗老邊餃子　　　　　晚餐／機上

宿：溫暖的家

二、國外代理商報價表

吉林市國際（縱橫）旅行社

報　　　價　　　書
TO：　　　　　　　　　　　　　　　　　聯絡人：
FM：吉林市國際（縱橫）旅行社　　　　　聯絡人：

天數	日期	星期	行　程	交通	景　點	酒店	餐食（風味餐）		
							早	中	晚
1			臺北✈瀋陽 AE 975 14:35/17:40	✈🚌	接機	5★黎明國際酒店	自理	機上簡餐	中式料理 50
2			瀋陽🚌長春	🚌	偽皇宮、偽滿八大部（外觀）、文化廣場	5★華天酒店	中西式自助	大鵝島東北風味 50	長春人參汽鍋雞藥膳 50
3			長春🚌吉林🚌敦化	🚌	隕石博物館、世紀廣場、北山公園、松花江畔	4★敦百國際酒店	中西式自助	滿族三套碗中式料理 50	京華酒店 50
4			敦化🚌長白山	🚌	長白山天池、觀瀑布、地下森林	4★山江大酒店	中西式自助	運動員村中式料理中式料理 50	長白山珍宴 50
5			長白山🚌鏡泊湖	🚌	船遊鏡泊湖、吊水樓瀑布、白石砬子	5★國際俱樂部	中西式自助	中式料理 50	鏡泊湖全魚宴 50
6			鏡泊湖🚌/哈爾濱	🚌	聖索菲亞教堂、中央大街、防洪紀念堂、中俄民貿市場、中央商城	5★香格里拉飯店	中西式自助	龍府禦廚房 50	蘇武牧羊東北火鍋 50
7			哈爾濱（D174快速動力火車1318/1724）瀋陽	🚌	太陽島公園、俄羅斯風情小鎮	5★黎明國際酒店	中西式自助	綠園餐廳中式料理 50	燒烤 450
8			瀋陽✈臺北 AE 976 18:55/22:10	✈	瀋陽（瀋陽故宮、張學良故居）、送機	溫暖的家	中西式自助	正宗老邊餃子宴 50	機上

購 物 點：哈爾濱－俄羅斯商品、土特產專賣店，吉林－鹿茸，瀋陽－瀋陽羽毛畫

自費專案：NO

贈 送：車上提供礦泉水，每人每天二瓶

報 價：USD 600／人 　　　　　單間差：USD 285／人

已含：十六免一（FOC 為領隊，無證補門票）、及內陸交通費、門票費、酒店、餐費、旅行社責任險、意外險。

不含：出入境機票和稅、小費。

備註：

1. 每人每天小費 100 臺幣（共計 8 天 800 臺幣／人）；

2. 報價中美金、人民幣匯率按 6.4 核算；

3. 在景點未減少的情況我社有權上下調整行程；

4. 保價中已經分攤老人優惠票，如有出現概不退還；

5. 報價不適用於黃金週期間、大型節假日以及會議會展等期間；

6. 旅途中如遇天氣、自然災害、國家或地方政策性調整以及交通部門（民航、鐵路等職能部門）等諸多人力不可抗拒因素造成的費用損失或行程延誤產生的費用將由旅遊者自理，旅行社可協助解決。

組團社：吉林市國際（縱橫）旅行社 caoyujun20@hotmail.com

　　　　電話：86-432-62555758 　　傳真：62563628 　　　手機：13704302917

　　　　MB：報價人：曹玉君 　　　　　　　　　　　　　　報價時間：2013/05/08

🚌：巴士 bus／✈：飛機 plane／🚂：火車 train／🚢：輪船 Vessels／🚗：汽車 car／🚎：電車 streetcar

三、成本分析表

東北八日遊成本分析試算表

(A)外幣支出：級數別	15＋1FOC ＝USD／P	10＋1	15＋1	30＋2	CHD 占床(90%)	CHD 不占床(60%)
1-1.團體 USD（吉林國旅）／PAX	30＋FOC＝USD／P		700	650		
1-2.酒水、加菜備用金／PAX						
2-1.單人房／GROUP	285		24	12		
2-2.團體費用（EX 導遊）／GROUP						
合計 USD			724	662		
(B)臺幣支出：						
3-1 國際機票			14,500	14,032		
3-2.簽證費						
3-3.離境稅&兵險&燃料稅			1,850	1,850		
3-4.操作費(H.C.)						
3-5.說明會資料						
3-6.贈品			100	100		
3-7.保險費（200 萬＋10 萬醫療）			200	200		
3-8.廣告費						
3-9.小費(T/L)100×8 天			800	800		
3-10.小費(T/G)100×8 天			800	800		
3-11.行李小費 45×7 晚			315	315		
4-1.領隊差旅費：　×　天						
4-2. 領隊臺胞卡簽證費／ GROUP（1600／人數）			107	54		
4-3.領隊分攤（3-2.3.7＋4-1）			137	68		
4-4.送機人員／GROUP（500／人數）			33	17		
4-5.交通費（居住地至機場接送） (6,000／人數)			400	200		
合計 NTD	匯率：28		39,514	36,972		
信用卡刷卡平均值約 2%			790	739		
合計 net			40,304	37,711		
建議直售價						
淨利						
1.TKT QTN（成本報價）OFFER BY：	CI (TPE/SHE/TPE)					
2.LOCAL QTN（成本報價）BASE ON：						
3.成本另估：						
4.QTN（成本報價）INCL VISA & ANY TIPS(T/L & T/G)						
經理：　　　　　　　線控：　　　　　　製表日期：						

● 第五節　日本－東北祕境之旅（國外遊）

一、行程表

 錫安國際旅行社股份有限公司
ZION INTERNATIONAL CO., LTD.

東北祕境之旅

陸中海岸國立公園

精選美食溫泉七日遊

（三大保證：五晚溫泉飯店＊全程 NO SHOPPING 不進免稅店＊不派免稅店 BUS）

出發日期：2020 年 10 月 15、22 日

（楓訊）日本秋楓時節，北海道（道東）裡日本，由 9 月中下旬，寒氣掃過大地由綠葉轉五彩繽紛的秋楓登場，由北向南；由高山向山下擴散，五彩楓紅賞心悅目，美不勝收，但每年楓轉紅有時因會提早或延後到來，若寒氣晚來楓尚未紅，但秋高氣爽時節不冷不熱很清爽，行程照走，東北的魅力還是很美的。

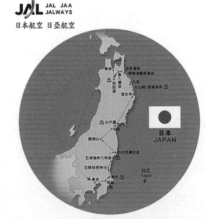

◆ **行程特色**

★ **知性深度之旅**

＊ 鹿島神宮：奈良公園內的鹿群，相傳千里跋涉，來自鹿島神宮。因此鹿島神宮在神社宮中具有崇高的地位。

📖 圖 7-15　路線圖

＊ 水鄉十二橋巡行於蒼蒲蘆葦之間。但因水位關係，須有閘門進水放水，方能相互連結，地域雖小，卻有名川大江之勢。

＊ 笠間稻荷神社：為日本三大神社之一，因祭祀狐仙，故有神態各異之石刻狐狸無數。

＊ 五浦海岸：為日本水濱岸邊百選之一。

* 白水阿彌佗堂、盤梯山、檜原湖、五色沼、奧入瀨溪、十和田湖、八幡平，均為秋天賞紅葉名所。

* 陸中海岸為日本祕境，曲折富變化，未經人工琢磨，天釜神工，渾然天成。

* 淨土ヶ濱形成似松島海岸，但景色有過之而不及。

* 奧入瀨溪：曾被明治時代著名的文人大町桂月謳歌為「居住的話，日本；漫遊的話，十和田；步行的話，奧入瀨三里半」，是十和田湖唯一的流出向河川，兩岸生長許多清翠秀麗的樹林，是愛好攝影、寫生者取材的天然美術館。

* 深入體驗古典、人文、文化、古建築、流行；真正感受日本風情。

★ 吃、住旅館安排

* 全程旅館二人一室。

* 五晚溫泉飯店：嚴格篩選 A 級頂級溫泉飯店，讓您真正享受泡湯之樂趣。

* 潮來夜宴：在夕陽輝映的最大沼澤湖霞浦，擺舟迎風極具風雅。

* 精心料理：安排信州風味特色料理；午餐：YEN 1,500；晚餐：溫泉旅館內會席料理（五晚）。

★ 貼心安排

* 全程採用日本合法營業綠牌車，以保障您旅遊之安全。

* 全程輕鬆旅遊無壓力，讓您旅遊渡假玩得最高興。

* 觀光巴士
 (1) 年分：5 年內
 (2) 座次：
 a. 出團人數 16 人～20 人者，使用中型車 25～28 人座。
 b. 出團人數 21 人以上者，使用大型：32～45 人座。

◆ 交通方面：班機時刻表

搭機日期	起　訖　點	飛機班次	起飛時間	到達時間	團體櫃檯
10 月 15 日	臺北 TPE－東京 NRT	JL 096	08:45	12:45	桃園中正機場第二航站
10 月 20 日	青森 AOJ－東京 NRT	JL 1210	20:45	22:00	
10 月 21 日	東京 NRT－臺北 TPE	JL 099	18:25	21:00	

（楓訊）日本秋楓時節，北海道（道東）裡日本，由 9 月中下旬，寒氣掃過大地由綠葉轉五彩繽紛的秋楓登場，由北向南；由高山向山下擴散，五彩楓紅賞心悅目，美不勝收，但每年楓轉紅有時因會提早或延後到來，若寒氣晚來楓尚未紅，但秋高氣爽時節不冷不熱很清爽，行程照走，東北的魅力還是很美的。

◆ 行程安排

第一天 10/15（日）臺北⇨桃園國際機場✈成田空港⇨鹿島神宮⇨潮來

今日集合於桃園國際機場第二航站，搭乘豪華噴射客機飛往日本最大都市－「東京」。

I 圖 7-16　東北鹿島神社

【鹿島神宮】是關東地區最古老、最大的神社，以供奉「武甕槌大神」為主，自古以來即為歷代天皇和貴族參拜處，日本最古老同時也是最大的直刀就是存放在此宮，是茨城縣唯一的「國寶」，刀身長 223.5 公分。這裡也是武術的聖殿，每年六月的第二個星期日，依例表演名為「鹿島神宮古武道奉納演武」的古代武術。鹿島神宮還有一個特別處，日本全國的神社大多是面南，鹿島神宮的「本殿」卻面北，就是因為自古以來即全力守護北方居民的緣故。另外，還有一個名為「要石」的凹形石，據說只要有它鎮壓，即可避免地震的發生。

【潮來】潮來位於茨城縣東南部，被常陸利根川與北浦湖所圍，這是一座到處是狹小水路的水之城，屬於水鄉築波國定公園。遊人可以坐上稱為「沙巴」的小船，在水路上作 30 分鐘的遊覽。這種小船由婦女掌舵，她們的打扮很有特色，頭上戴著用蓑衣草編織的斗笠，身上穿著有碎白點花紋、流行於日本農村的勞動褲。坐著「沙巴」船，穿過 12 座橋洞的「前川十二橋巡遊」也是很受歡迎的一個觀光專案。潮來每年一到初夏，約 500 種 100 萬株菖蘭和花菖蒲競相開放，還要舉行潮來「菖蘭節」，遊人可以乘坐「沙巴」船觀賞精彩的場面。

餐食：早／✗　　　午／機上　　　晚／船上夜宴

宿：潮來ホテル（和洋室－兩人一室）

第二天　10/16（一）潮來⇨前船十二橋巡禮⇨笠間稻荷神社⇨龍神大吊橋（水府村）⇨五浦海岸六角堂⇨五浦溫泉

【笠間稻荷神社】全日本有四萬稻荷神社，若加上散布於各地的小祠堂，總計百萬。總社是京都伏見稻荷大社，與佐賀縣祐德稻荷神社、茨城縣笠間稻荷神社並稱日本三大稻荷。特徵是紅色鳥居、白狐（使者）。祭神是五穀豐穰神。平安時代起，京都人便有於「初午」（二月第一個午日）參拜稻荷大社的習慣。稻荷神社不但是五穀豐饒神，也是鍛造神，江戶時代逐漸演變為「生意興隆」的庇護神。此外，更是保佑女性發跡的神，若女性想在社會上出人頭地，可以參拜一下稻荷神社。

🧳 圖 7-17　日本最長的步行者專用吊橋－龍神大吊橋

【龍神大吊橋（水府村）】這是一座日本最長的步行者專用吊橋，橋長 375 公尺，距湖面的高度 100 公尺。從橋上俯瞰眺望在一片原生林中綿綿蜿蜒 10 幾公里的 V 字形「龍神峽」，一年四季景色嫵媚。而站在橋上舉目風景如畫，特別在每年 4 月中旬至 5 月中旬 500 面鯉魚旗迎風搖曳的景象蔚為壯觀。

【五浦海岸六角堂】此為著名美術評論家和哲學家「岡倉天心」以及舉世聞名的日本畫家「橫山大觀」曾經大顯身手的景觀名勝之處。該處懸崖峭壁與沙灘海濱交錯，變幻莫測而漫漫延伸的蔚藍色海岸線。透過懸崖峭壁的輪廓遠觀眺望，一輪紅日從地平線中冉冉升起，猶如一幅迷人的美麗圖畫。為日本【水濱岸邊百選】。

餐食：早／飯店內和式朝食　　　午／日料理餐　　晚／飯店內宴會餐

🧳 圖 7-18　五浦海岸六角堂

宿：五浦溫泉五浦觀光ホテル（和室－兩人一室）

第三天　10/17（二）五浦溫泉⇨白水阿彌佗堂⇨盤梯山ゴールドライン⇨檜原湖遊覽船⇨五色沼散策⇨仙台

【盤梯山】盤梯山坐落於豬苗代湖地北側，是日本百名山之一的「寶山」。特別是在新綠和紅葉的季節吸引眾多的登山旅客。豬苗代湖因為倒映出盤梯山的雄姿，而被稱為

「天鏡湖」。面積是日本第三大淡水湖。夏天是水上運動的基地，冬天成為數千隻天鵝過冬的天國。

【檜原湖遊覽船】里盤梯最大湖泊，是磐梯山噴火時形成的。湖周圍寬約 35 公里長，湖面上有 50 多座小島澄靜無波，為四季分明之景點。乘坐遊覽船可以周游湖面上大小 50 多個島嶼。

【五色沼】五色沼是磐梯高原上十多個沼澤的總稱，有柳沼、彌六沼、深泥沼、青沼、弁天沼、赤沼、篦沙門沼…等。五色沼名字的由來是因為每個沼澤會顯出不同的顏色（約有五種），因此稱呼五色沼，是磐梯高原的一個自然景觀。它們都是磐梯山火山爆發形成的，水色呈翡翠綠、或寶藍色或赤褐色，奇幻色彩，瞬息多變，神祕瑰麗，現不同風情的美麗。湖面的顏色也會因天氣、季節、時間、看的角度、甚至浮游生物的不同而產生變化，令人陶醉。

餐食：早／飯店內和洋式朝食　　　午／日式定食　　　晚／飯店內精緻料理

宿：ホテルニュ—水戶屋（和室兩人一室）

第四天　10/18（三）仙台（水澤紀念館、中尊寺－金色堂、寶物殿讚衡藏國寶級佛像、經藏）⇨宮古市

【仙台】仙台市地如其名，就像是位於日本東北的一處仙境。古時稱作「杜之都」的仙台市，是戰國時代武將伊達政宗 62 萬石規模的繁榮城下町，留下許多經過歲月洗禮的寺社古跡，加上著名的東北四大祭之一的七夕祭推波助瀾之下，使得仙台市更加富有歷史色彩。

【中尊寺】以金色堂、寶物殿讚衡藏國寶級佛像、經藏著名。天台宗慈覺大師所建的平泉中尊寺，登上石階，穿越杉木林，至莊嚴華麗金箔彩妝的國寶金色堂參觀，清幽脫俗，然後進入收藏國寶級的佛像藝術，寶物館的讚衡藏參觀，並傾聽藤原氏與平氏與源氏，弁慶收集千刀與牛若丸決鬥有趣的歷史典故。

【宮古市】位於日本本州東北部，面向太平洋，屬岩手縣。宮古市在鞏固川河口，外側有重茂半島，是一個天然良港，也是日本北方規模較大的漁港。宮古市 1941 年設市，面積 339.06 平方公里，人口 5.8 萬。1936 年鐵路線開通後，工業有發展，主要產業有木材加工、陶瓷、化肥、金屬加工、精密儀器和港口業等。該市設有專業漁港碼頭，內有水產加工、冷凍設備、制冰等工業。

餐食：早／飯店內洋式朝食　　　午／日式精緻定食　　　晚／飯店內宴會餐

宿：陸中海岸グランド格蘭ホテル（和室兩人一室）

第五天　10/19（四）グリーンピア田老、北山崎、黑崎海岸、久慈、蕪島海鷗繁殖地、十和田湖溫泉

【北山崎黑崎海岸＋久慈】岩手縣東側的陸中海岸是一處富有變化的風景區，屬於陸中海岸國立公園的一部分，該國立公園面臨太平洋，從久慈市一直延綿到宮城縣氣沼市。海岸北部有峭壁和奇岩怪石群等許多景觀。北山崎的懸崖峭壁高聳在海邊，充滿了動律；鵜之巢斷壁由高達 200 公尺的無數懸崖重疊而成，它們使這裡的海岸線帶上了氣勢雄偉的特徵。海岸中部較平穩，有許多風景點。其中，在淨土有成片的白色沙灘和險峻的奇岩怪石，形成了強烈的對比。還有美麗的松樹林和以能觀賞到不會回頭的平穩海浪著稱的浪板海岸，在這裡，湧到岸邊的海浪會被粗粒沙石吸收，不再返回大海。

【蕪島海鷗繁殖地】位於海貓（海鷗的一種）的繁殖地，並被指定為特別天然紀念物的蕪島上之蕪島神社所舉行的祭禮的附祭。同時也有神社祭典遊行、尋寶活動、觀潮等活動的進行。

餐食：早／飯店內和洋式朝食　　　午／日式精緻午餐　　　晚／飯店內會席料理餐

宿：<u>十和田溫泉</u>ホテルグランド（和室兩人一室）

第六天 10/20（五）十和田湖溫泉（十和田湖遊船）⇨奧入瀨溪⇨青森✈東京

【十和田胡】十和田湖位於青森縣和秋田縣的邊界上的海拔 400 公尺的山上，這是雙層破火山口湖，由大噴火時出現的噴火口陷沒後所形成。水深約 327 公尺，在日本居第三位，透明度也很高，可以清楚地見到 10 公尺深處。春來一片新綠，秋天滿山紅葉，冬有北國雪景，碧綠清澈的湖水映出這些各具特色的四季應時的自然風貌，充滿了神祕美。水深達 327 公尺，透明度深達 15 公尺的十和田湖，擁有清澈見底、藍及深處的湖水，隨著年中季節的變遷，周圍大

📖 圖 7-19　奧入瀨溪

自然的景觀也隨之變化，而倒映于湖面的景色更是沁人心脾，魅力無窮。

【十和田湖遊船】位於青森縣與秋田縣交界處的十和田湖，是一座典型的火口湖，十和田湖的秋日美景就在於斷崖峽角上的層層楓紅，由於湖水相當清澈，透明度可達 9 公尺，★特別安排搭乘遊覽船，透過遊覽船的觀景窗，斷崖的紅葉倒影歷歷在目。

【奧入瀨溪】奧入瀨溪流是從十田湖流出的唯一河川，已成為國立公園的代表景觀。茂綠的樹木深深地覆蓋著溪谷，浮在水面上的蘚苔和藤蔓纏繞的岩石散落於溪水間，青泉奔騰於河谷中，時而揚起飛濺的水珠，寂靜中不斷地湧流著。沿著河畔的踏青步道，從春天到秋天時而可見觀光客遨遊其間，享受那份美不勝收的大自然風光。

【**青森**】青森市位於津輕半島與陸地接壤處，是青森縣政治、經濟、文化的中心。它有著悠久的港口城市歷史，同時作為一個現代都市又在不斷發展。青森市的海灣區近年來的建設頗令人注目。其中有青森縣觀光物產館「阿斯帕姆」，它是青森縣觀光、物產的資訊基地。另外「紀念船八甲田丸」會為您講述一段青函聯運船的歷史；而青森灣大橋被燈飾點綴的夜景更是迷人。

餐食：早／飯店內日式朝食　　　午／日式精緻料理　　　晚／日式精緻料理

宿：東京新大谷（洋室兩人一室）

第七天 10/21（六）東京自由活動（建議您可選擇：1.新大谷飯店日本庭園；2.東京涉谷新地標－表參道 HILLS）🚌⇨成田✈臺北

享用早餐後，建議您可利用清晨早起之際，前往我們下塌飯店新大谷飯店 1 樓的日本庭園，享受都會區鬧中取靜的日式庭園－**新大谷飯店日本庭園**

【**新大谷飯店(Hotel New Otani)**】是位於東京市中心赤阪的高級酒店，由本館和新館塔樓以及高級寫字樓和具有 400 年歷史的日本庭園組成，環境優美，格調優雅，服務細緻入微，經常接待國家級貴賓。400 年歷史 4 萬平方公尺日式庭園、小橋流水綠茵環抱、清靜優雅、東京名園、新大谷的奢華都集於一堂。

【**東京涉谷新地標－表參道 HILLS**】「表參道 HILLS」前身是知名的建築「同潤會青山公寓」，於 1927 年興建，是當時最現代的建築物。由於老舊不堪， 2003 年 8 月動工重建，建築費達 189 億日圓。集高級名店、住宅於一身的「表參道 HILLS」成為東京新地標，開幕時招徠四萬多人。位於東京涉谷的「表參道 HILLS」設有世界知名品牌的服飾、珠寶等專櫃店、藝廊、餐廳等 93 家店鋪及 38 家住戶。為配合表參道的欅木路樹景觀，沿表參道佇立的 3 棟新建築物高度只有 23.3 公尺，為地上 6 層、地下 6 層；內部中庭設有全長約 700 公尺的螺旋式斜向扶手梯。

宿：溫暖的家

餐食：早／飯店內日式朝食　　　午／YEN 1500　　　晚／機上

詳情請洽：

○○○旅行社

二、國外代理商報價表

<p align="center">報　　　　價　　　　表</p>

ATTN：○○　　　　　　　　　　　　　　發信日期：2019/1/16
出發日：2019　　　　　　　　　　　　FROM：JTB　留香
旅行社：○○ T/S　　　　　　　　　　TEL：○○ ○○ ○○
團號：　　　　　　　　　　　　　　　東北 7 天 6 泊　　人數：20+1T/L+1T/G
攜帶電話：0913-898-○○○

日時	飯店名	部屋	費用	小計
10/15	潮來飯店	10 和室＋2SGL	（$13,000×1.05−$1,300）×20P $3,150×1P(T/L) $7,350×1PAX（司機） $7,350×1P(T/G)	$264,850
10/16	五浦觀光飯店	10 和室＋2SGL	（$18,000×1.05−$1,800）×20P $150×23P 入湯稅 $9,600×1P(T/L) $10,600×1P（司機） $7,500×1P(T/G)	$373,150
10/17	水戶屋飯店	10 和室＋2SGL	（$18,000×1.05−$1,800）×20P $150×23P 入湯稅 （$3,000×1.05）×1P(T/L) （$8,000×1.05）×1P（司機） （$8,000×1.05）×1P(T/G)	$365,400
10/18	陸中海岸飯店	10 和室＋2SGL	（$13,000×1.05−$1,300）×20P （$3,000×1.05）×1P(T/L) （$7,000×1.05）×1P（司機） （$7,000×1.05）×1P(T/G)	$264,850
10/19	十和田湖飯店	8 和室＋2TWN＋2SGL	（$16,000×1.05−$1,600）×16P （$13,000×1.05−$1,300）×4P(TWN) $200×23P 入湯稅 （$5,000×1.05）×1P(T/L) （$13,000×1.05）×1P（司機） （$7,000×1.05）×1P(T/G)	$323,450

日時	飯店名	部屋	費用	小計
10/15～10/20 巴士車資 $55,000×6 天×1.05 ＊（不含高速過路費、停車場費用、司機小費等等）			$346,500	
手配費 $5,000×6 天			$30,000	
合計：			$1,968,200	

三、成本分析表

東北賞楓七天－20191015

一、外幣支出：

明細	級數別	NET	10＋1	12＋1	16＋1	19＋1	26＋1
			Hotel net net＋5%				
宿泊料金	D1－潮來 Hotel＋5%	13,000	13,650	13,650	13,650	13,650	13,650
	D2－五浦觀光 HTL＋5%	18,000	18,900	18,900	18,900	18,900	18,900
	D3－水戶屋 HTL＋5%	18,000	18,900	18,900	18,900	18,900	18,900
	D4－陸中海岸 Grand＋5%	13,000	13,650	13,650	13,650	13,650	13,650
	D5－十和田湖 Grand＋5%	14,500	15,225	15,225	15,225	15,225	15,225
	D6－TYO HOTEL	15,052	15,052	15,052	15,052	15,052	15,052
	Hotel（退 10%）	(7,650)	(7,650)	(7,650)	(7,650)	(7,650)	(7,650)
	T/L HOTEL	24,300	2,430	2,025	1,518	1,278	934
	D/R HOTEL	47,350	4,735	3,945	2,959	2,492	1,821
	入湯料金（稅別）	605	605	605	605	605	635
門票料金	4,000	4,000	4,000	4,000	4,000	4,000	4,000
餐　費	1,500×6	9,000	9,000	9,000	9,000	9,000	9,000
	後退 5%	(450)	(450)	(450)	(450)	(450)	(450)
	D6-TYO Dinner	2,000	2,000	2,000	2,000	2,000	2,000
交通費	高速公路料金	150,000	15,000	12,500	9,375	7,894	5,769
	巴士費用(55,000×6＋48,000×2)	426,000	44,250	36,875	27,656	23,289	17,019
	BUS TAX(5%)	16,500					
	領隊分攤：	10,400	1,040	866	650	547	400
JTB 手配費用	5,000×6 天／Group	30,000	3,000	2,500	1,875	1,578	1,153
團體雜支 YEN.	100×7	700	700	700	700	700	700
	合計 YEN		174,037	162,293	147,615	140,660	130,708

二、臺幣支出：							
機票 NET(JL)	TPE/TYO XAOJ/TYO/TPE	12,500	12,500	12,500	12,500	12,500	12,500
機場稅		2,275	2,275	2,275	2,275	2,275	2,275
出差費	1,000×7 天	7,000	－	－	－	－	－
小費	250×7	－	－	－	－	－	－
領隊分攤：		25,968	2,596	2,164	897	708	518
說明會	50	50	50	50	50	50	50
車資補助平均值	大巴士	4,000	400	333	250	210	153
保險費（800 萬＋20 萬醫療）		998	269	269	269	269	269
贈品		120	120	120	120	120	120
合計 NTD			18,210	17,711	16,361	16,132	15,885
總計 NET(1)		0	73,901	69,644	63,597	61,143	57,711
刷卡手續費 2%		0	－	－	－	－	－
總計 NET(2)			73,901	69,644	63,597	61,143	57,711
現金優惠價							
淨利							
備註：							
1.餐費：Lunch base on：午餐　YEN 1,500；晚餐　YEN 2,000				晚餐：HOTEL 內×5N＋D6 YEN 2,000			
QTN　另估一餐　Lunch							
2.QTN　另估　TIPS：NTD 250×7 天				BUS	中正機場－CKS－內湖－CKS		
3.18～26 人使用中型遊覽車（28 人座），26 人以上則使用大型遊覽車							

世界旅遊業概況與
未來的旅遊趨勢

📍 Tour Planning and Design

● 第一節　世界旅遊業概況

一、2020 全球旅遊業雪崩 36.8 兆成史上最慘年、旅遊史上最糟糕的一年，國際入境人數減少了 10 億，專家曝恢復時間

不能出國旅遊或搭飛機的時間還要多久？新冠肺炎（嚴重特殊傳染性肺炎，COVID-19）疫情改變生活模式，最慘當屬旅遊業，據統計去年全球旅遊業損失 1.3 兆美元（約 36.8 兆臺幣），是史上最慘，較 2009 年全球金融海嘯影響程度超出 11 倍，還有 1 億至 1.2 億直接相關工作崗位受影響。專家預期，配合檢測、追蹤、疫苗接種證明，最快 2023 年才能恢復疫情前水準。UNWTO（聯合國世界旅遊組織）指出，2020 年國際旅客較 2019 年減少 10 億人次，整體降幅 74%。亞洲與太平洋地區降幅最大，約 84%；非洲與中東地區減少 75%；去年夏天疫情減緩時獲得報復性旅遊挹注的歐洲仍降 70%；美洲由於美國、巴西等大國出入境管制限制較晚又少，降幅 69%已是各大洲最佳表現，但也付出了疫情更加嚴重代價。上次衰退是 2009 年全球金融海嘯後，國際旅客不過減少 4%左右。由於前幾次全球旅遊業衰退多半只是受到經濟影響，因此經濟復甦就會同時振興，但此次還關乎流行病，到 2021 年 7 月 31 日統計數字，這場造成全球超過 1 億 8,299 萬人感染、396 萬以上人因此死亡的疫情，所帶來破壞似乎不是經濟轉好就可以修復。

多名專家指出，全球旅遊活動 2023 年前無法恢復疫情前水準，而當旅遊業重啟時，戶外活動需求將上升，部分旅客會改用國內取代國際旅行。

喬治亞籍 UNWTO 祕書長波洛利卡西維利(Zurab Pololikashvili)說：「我們為了使安全的國際旅行成為可能，已經做了很多，但我們都很清楚這場危機還遠不到結束時刻。檢測、追蹤、發放疫苗接種證書這些防疫措施都需要統籌、協調及加速數位化，這是旅遊業在條件允許下恢復的基礎。」

二、復甦前景依然謹慎

世旅組織專家小組的最新調查顯示，2021 年的前景好壞參半。近一半的受訪者(45%)與去年相比，2021 年的前景會更好，25%的人預計 2021 年業績將出現類似情況，30%的人預計 2021 年業績會惡化。

2021 年反彈的總體前景似乎已經惡化。50% 的受訪者現在預計 2022 年只會出現反彈，而 2020 年 10 月為 21%。其餘一半的受訪者仍然認為 2021 年可能反彈，儘管低於 2020 年 10 月調查（79%預計 2021 年復甦）的預期。隨著旅遊業的重新啟動，世旅

組織專家小組預計，對露天和自然旅遊活動的需求將日益增長，國內旅遊業和「慢旅」體驗越來越受到人們的興趣。展望未來，大多數專家看不到 2023 年以前大流行前的水準會回到。事實上，43%的受訪者指出 2023 年，而 41%的受訪者預計，2019 年或更晚的回復水準只會在 2024 年或更晚。世旅組織 2021~2024 年的擴展設想表明，國際旅遊業可能需要兩年半至四年的時間才能回到 2019 年的水準。

三、所有受影響的世界區域

亞洲及太平洋(–84%)是第一個受到這一大流行病影響的地區，也是目前旅行限制水準最高的地區，2020 年入境人數降幅最大（減少 3 億）。中東和非洲都達到 75%的跌幅。

歐洲入境人數下降了 70%，儘管在 2020 年夏天，歐洲經歷了小規模和短暫的復甦。該地區的絕對值降幅最大，到 2020 年國際遊客減少了 5 億多人。在上個季度業績稍好之後，美洲的國際入境人數下降了 69%。

（資料來源：1. https://www.unwto.org　2. https://www.chinatimes.com/realtimenews/20210201001150-260410?chdtv）

● 第二節　臺灣旅遊市場的現況（國人國內旅遊、國人出國、外人來臺）

一、國人旅遊概況

（一）國內旅遊概況

2019 年國人國內旅遊比率為 91.1%，平均每人國內旅遊次數為 7.99 次，2019 年國人國內旅遊次數總計 1 億 6,928 萬旅次，較 2018 年減少 1.06%。

📍 表 8-1　2015~2019 年國內旅遊概況統計

項目 年別	2015 年	2016 年	2017 年	2018 年	2019 年
國人國內旅遊比率(%)	93.2	93.2	91.0	91.2	91.1
平均每人旅遊次數（次）	8.50	9.04	8.70	8.09	7.99
平均停留天數（天）	1.44	1.44	1.49	1.49	1.51
國人國內旅遊總旅次（千旅次）	178,524	190,376	183,449	171,090	169,279

資料來源：交通部觀光局網站，觀光統計

（二）出國旅客概況

以出國目的地來看，日本、大陸、港澳占前三名，在 2019 年總人次為 17,101,335，相較於 2018 年，出國人數增加 2.74%，其中日本 4,911,681，占 28.72%；大陸為 4,043,686，占 23.64%；港澳為 2,273,095，占 13.29%；國人出國前往亞洲總人次為 15,757,473，占 92.14%。其中韓國在 2014 年為 626,694、到 2019 年為 1,209,062，成長率為 192%；泰國在 2014 年為 419,133、到 2019 年為 830,166，成長率 198%；菲律賓在 2014 年為 133,583、到 2019 年為 331,792，成長率為 248%；越南在 2014 年為 339,107、到 2019 年為 853,257，成長率為 251%。

然而民國 109 年因新冠肺炎疫情的衝擊，全球班機取消，出國人數呈跳水式的雪崩，總計為 2,335,564，負成長率為 86.34%。

📎 圖 8-1　107 年至 109 年國人出國目的地統計圖

資料來源：交通部觀光局。

⊙ 表 8-2　103~109 年中華民國國民出國人數統計表（依照目的地分）

	103 年 (2014)	104 年 (2015)	105 年 (2016)	106 年 (2017)	107 年 (2018)	108 年 (2019)	109 年 (2020)
亞洲	11,095,664	12,353,288	13,539,067	14,253,762	15,152,547	15,757,473	2,038,522
美洲	495,479	548,267	623,191	697,361	710,039	676,520	175,736
歐洲	133,677	161,529	258,087	496,529	537,777	363,583	5,773
大洋洲	116,342	118,390	157,726	184,317	224,274	228,135	52,488
非洲	13	30	5,206	16,740	16,649	27	27
其他	3,460	1,472	5,646	5,870	3,398	75,597	7,557
總計	11,844,635	13,182,976	14,588,923	15,654,579	16,644,684	17,101,335	2,335,564
成長率 (%)	7.16	11.30	10.66	7.30	6.32	2.74	-86.34

註：　因國人出境數據以飛航到達首站為統計原則，另含不固定包機航程等因素，故國人赴各國實際數據請以各目的地國家官方公布入境數字為準。資料來源：內政部移民署。

⊙ 表 8-3　民國 103~108 年中華民國國民出國目的地人數統計表

	首站抵達地 First Destination	103 年 (2014)	104 年 (2015)	105 年 (2016)	106 年 (2017)	107 年 (2018)	108 年 (2019)
亞洲地區	香港 Hong Kong	2,018,129	2,008,153	1,902,647	1,773,252	1,696,265	1,676,374
	澳門 Macao	493,188	527,144	598,850	589,147	605,468	596,721
	大陸 Mainland China	3,267,238	3,403,920	3,685,477	3,928,352	4,172,704	4,043,686
	日本 Japan	2,971,846	3,797,879	4,295,240	4,615,873	4,825,948	4,911,681
	韓國 Korea,Republic of	626,694	500,100	808,420	888,526	1,086,516	1,209,062
	新加坡 Singapore	283,925	318,516	319,915	326,634	354,667	387,485
	馬來西亞 Malaysia	198,902	201,631	245,298	296,370	316,926	299,959
	泰國 Thailand	419,133	599,523	532,787	553,804	679,145	830,166
	菲律賓 Philippines	133,583	180,091	231,801	236,597	246,691	331,792
	印尼 Indonesia	170,301	176,478	175,738	177,960	170,013	156,060
	汶萊 Brunei	298	285	540	801	1,093	6,317
	越南 Vietnam	339,107	409,013	465,944	564,002	659,123	853,257
	緬甸 Myanmar	22,817	19,999	25,196	26,200	25,101	25,071
	柬埔寨 Cambodia	69,195	66,593	67,281	82,888	93,313	89,975
	阿拉伯聯合大公國 United Arab Emirates	61,274	76,360	79,066	68,210	83,158	136,603
	土耳其 Turkey	0	47,083	69,564	63,795	83,933	87,168
	亞洲其他地區 Others	20,034	20,520	35,303	61,351	52,483	116,096
	亞洲合計 Total	11,095,664	12,353,288	13,539,067	14,253,762	15,152,547	15,757,473

首站抵達地 First Destination		103 年 (2014)	104 年 (2015)	105 年 (2016)	106 年 (2017)	107 年 (2018)	108 年 (2019)
美洲地區	美國 United States of America	425,138	477,156	527,099	574,512	569,180	550,978
	加拿大 Canada	70,285	71,079	93,405	114,828	133,757	125,474
	美洲其他地區 Others	56	32	2,687	8,021	7,102	68
	美洲合計 Total	495,479	548,267	623,191	697,361	710,039	676,520
歐洲地區	法國 France	39,126	41,185	46,461	66,720	81,814	75,642
	德國 Germany	44,251	53,043	66,454	95,850	90,350	69,021
	義大利 Italy	0	14	13,054	47,346	44,940	27,717
	荷蘭 Netherlands	22,749	30,906	32,851	66,332	63,907	63,334
	瑞士 Switzerland	0	0	5,529	15,463	15,337	6
	英國 United Kingdom	0	0	16,321	47,797	69,211	37,992
	奧地利 Austria	26,256	32,835	41,934	59,479	91,031	81,537
	歐洲其他地區 Others	1,295	3,546	35,483	97,542	81,187	8,334
	歐洲合計 Total	133,677	161,529	258,087	496,529	537,777	363,583
大洋洲	澳大利亞 Australia	85,745	103,806	139,501	165,938	190,163	180,048
	紐西蘭 New Zealand	0	3	2,804	6,846	20,901	32,457
	帛琉 Palau	30,471	14,421	14,203	9,884	11,524	15,511
	大洋洲其他地區 Others	126	160	1,218	1,649	1,686	119
	大洋洲合計 Total	116,342	118,390	157,726	184,317	224,274	228,135
非洲地區	南非 S.Africa	8	16	1,397	3,154	2,967	13
	非洲其他地區 Others	5	14	3,809	13,586	13,682	14
	非洲合計 Total	13	30	5,206	16,740	16,649	27
	其他 Others	3,460	1,472	5,646	5,870	3,398	75,597
	總計 Grand Total	11,844,635	13,182,976	14,588,923	15,654,579	16,644,684	17,101,335
	成長率 Growth Rate(%)	7.16	11.30	10.66	7.30	6.32	2.74

註： 因國人出境數據以飛航到達首站為統計原則，另含不固定包機航程等因素，故國人赴各國實際數據請以各目的地國家官方公布入境數字為準。

二、外人來臺旅遊概況

◎ 大陸全面停辦來臺自由行　兩岸觀光交流恐倒退 10 年

　　大陸宣布從 2019 年 8 月 1 日起，來臺個人自由行將暫緩發給簽注，換言之，就是暫時取消陸客來臺自由行。陸客若要來臺，僅能改參加團體旅遊。以 2018 年陸客來臺 269 萬人，其中約 7 成是自由行客人，若全部取消，對臺灣的旅館、餐館、包車、夜市、商店的影響非常大。而且，若自由行客人不能來，現在往來於兩岸的航班估計可停航或減班達一半。這將是兩岸旅遊的大倒退，不但損害航空觀光產業，還讓兩岸觀光交流倒退至少 10 年。2015 年陸客來臺總計為 4,184,102 人次，但是表 8-4 在 2019 年為 2,714,065。

📖 圖 8-2　近十年(100~109)日、韓、馬、大陸、港來臺旅客總人次變化
資料來源：交通部觀光局

◉ 表 8-4　民國 108 年來臺旅客人數統計表（依照目的分）

	居住地 Residence	合計 Total	業務 Business	觀光 Leisure	探親 Visit Relatives	會議 Conference	求學 Study	展覽 Exhibition	醫療 Medical Treatment	其他 Others
亞洲地區	香港／澳門 Hong Kong/Macao	1,758,006	84,243	1,527,072	47,555	7,757	4,508	216	6,160	80,495
	大陸 Mainland China	2,714,065	15,935	2,052,401	59,338	548	28,368	83	42,370	515,022
	日本 Japan	2,167,952	250,285	1,680,682	21,198	11,702	7,221	1,658	215	194,991
	韓國 Korea, Republic of	1,242,598	54,970	1,040,352	17,513	6,671	6,565	3,888	96	112,543
	印度 India	40,353	11,005	5,629	1,269	2,542	874	843	28	18,163
	中東 Middle East	24,030	7,577	7,994	841	824	245	349	27	6,173
東南亞地區	馬來西亞 Malaysia	537,692	21,885	402,392	16,746	5,672	2,061	1,644	1,209	86,083
	新加坡 Singapore	460,635	48,451	352,510	15,222	5,270	1,408	987	270	36,517
	印尼 Indonesia	229,960	5,231	59,428	9,570	2,415	2,995	1,057	827	148,437
	菲律賓 Philippines	509,519	9,239	306,660	20,474	5,761	1,606	615	1,094	164,070
	泰國 Thailand	413,926	11,784	300,352	9,742	3,225	3,093	1,350	121	84,259
	越南 Vietnam	405,396	7,515	144,589	32,043	2,031	3,488	670	377	214,683
	東南亞其他地區	36,264	1,017	19,713	2,199	529	310	160	1,173	11,163
	東南亞小計	2,593,392	105,122	1,585,644	105,996	24,903	14,961	6,483	5,071	745,212
	亞洲其他地區 Others	21,303	3,178	7,592	1,343	1,173	453	368	268	6,928
	亞洲合計 Total	10,561,699	532,315	7,907,366	255,053	56,120	63,195	13,888	54,235	1,679,527
美洲地區	加拿大 Canada	136,651	8,351	76,769	20,669	1,131	545	184	164	28,838
	美國 United States of America	605,054	101,361	231,156	153,494	6,952	4,451	544	605	106,491
	墨西哥 Mexico	4,033	904	925	252	130	188	53	0	1,581
	巴西 Brazil	5,417	1,211	1,335	442	285	129	45	0	1,970
	阿根廷 Argentina	1,284	150	301	108	46	18	25	2	634
	美洲其他地區 Others	13,815	1,524	3,147	1,220	462	804	125	11	6,522
	美洲合計 Total	766,254	113,501	313,633	176,185	9,006	6,135	976	782	146,036

⊕ 表 8-4　民國 108 年來臺旅客人數統計表（依照目的分）（續）

居住地 Residence	合計 Total	業務 Business	觀光 Leisure	探親 Visit Relatives	會議 Conference	求學 Study	展覽 Exhibition	醫療 Medical Treatment	其他 Others
比利時 Belgium	8,980	2,245	3,532	686	220	332	34	1	1,930
法國 France	57,393	9,831	22,616	6,075	914	3,181	332	20	14,424
德國 Germany	72,708	19,315	28,137	4,576	1,213	2,014	283	17	17,153
義大利 Italy	20,115	7,247	5,470	1,058	521	616	230	5	4,968
荷蘭 Netherland	27,640	8,249	11,734	1,554	412	698	86	12	4,895
瑞士 Switzerland	12,011	2,962	5,188	1,087	176	210	55	8	2,325
西班牙 Spain	14,298	2,826	5,614	1,152	262	503	152	8	3,781
英國 United Kingdom	76,904	13,689	32,262	5,914	1,345	371	341	30	22,952
奧地利 Austria	9,160	2,156	3,794	846	127	267	24	0	1,946
希臘 Greece	2,050	610	364	66	83	12	26	1	888
瑞典 Sweden	9,522	2,496	3,673	715	192	382	48	0	2,016
俄羅斯 Russian Federation	17,621	2,969	6,072	493	512	260	464	10	6,841
歐洲其他地區 Others	58,350	11,645	23,493	2,460	1,574	1,401	690	40	17,047
歐洲合計 Total	386,752	86,240	151,949	26,682	7,551	10,247	2,765	152	101,166
澳大利亞 Australia	111,788	8,857	58,465	15,419	2,356	580	436	146	25,529
紐西蘭 New Zealand	19,831	2,022	9,446	3,567	493	124	61	44	4,074
大洋洲其他地區 Others	3,241	277	809	241	165	116	18	567	1,048
大洋洲合計 Total	134,860	11,156	68,720	19,227	3,014	820	515	757	30,651
南非 S. Africa	5,872	814	920	639	126	28	31	2	3,312
非洲其他地區 Others	6,665	1,985	909	330	470	202	141	8	2,620
非洲合計 Total	12,537	2,799	1,829	969	596	230	172	10	5,932
未列明 Unstated	2,003	104	527	104	21	3	4	1	1,239
總計 Grand Total	11,864,105	746,115	8,444,024	478,220	76,308	80,630	18,320	55,937	1,964,551

（左側分區：歐洲地區、大洋洲、非洲地區）

＊ 本表來臺「目的別」係入境旅客於入境登記表（A卡）中勾選來臺旅行目的：包含業務、觀光、探親、會議、求學、展覽、醫療、其他等後，由內政部移民署統計而得，惟未勾選者自動歸類其他。

圖 8-3　109 年來臺旅客

資料來源：交通部觀光局。

三、觀光局在民國 109 年的施政重點

（一）2020 年觀光政策

1. 推動「Tourism 2020—臺灣永續觀光發展方案」，以「創新永續，打造在地幸福產業」、「多元開拓，創造觀光附加價值」、「安全安心，落實旅遊社會責任」為目標，持續透過「開拓多元市場、活絡國民旅遊、輔導產業轉型、發展智慧觀光及推廣體驗觀光」等 5 大策略，落實 21 項執行計畫，積極打造臺灣觀光品牌，形塑臺灣成為「友善、智慧、體驗」之亞洲重要旅遊目的地。

2. 因應新冠肺炎疫情衝擊觀光產業生計，積極推動短期「觀光產業紓困方案」、中期之「觀光產業復甦及振興方案」及「觀光升級及前瞻方案」，以活絡產業提振觀光市場。

（二）2020 年施政重點

1. 推動觀光產業紓困措施

　　在交通部「超前部署」的指導原則下，採取以訓代賑、損失補償策略，推動人才培訓、協助觀光產業融資周轉貸款及利息補貼、觀光旅館及旅館必要營運負擔補貼、入境旅行社紓困補助、接待陸團旅行業提前離境補助、停止出入團補助以及營運、薪資補貼等紓困方案。

2. 推動觀光產業復甦、振興措施

　　配合中央流行疫情指揮中心鼓勵民眾力行「防疫新生活運動」，規劃「國內旅遊」振興復甦工作，透過三階段之「防疫踩線旅遊」、「安心旅遊」及「國際行銷推廣」之旅遊規劃，積極有序協助受疫情衝擊之觀光產業推動振興措施，並全力協助旅行業、旅宿業及觀光遊樂業進行轉型發展，以增進國旅及國際旅遊市場競爭力。

3. 觀光產業升級與轉型措施

　　為使觀光產業順利銜接後續各項復甦與振興措施，亦提出觀光產業轉型策略，讓業者於疫情趨緩之際調整體質，內容包含鼓勵區域觀光產業聯盟、提升溫泉品牌知名度與行銷、旅宿業品質提升及觀光遊樂業優質化、智慧觀光數位轉型等。

4. 推廣脊梁山脈旅遊年

(1) 推動 2020 脊梁山脈旅遊 12 條路線，推廣臺灣山林之美。

(2) 推動 30 小鎮（含 20 個山城小鎮）之在地深度體驗旅遊及營造友善優質旅服環境。

(3) 打造國家風景區 1 處 1 特色優質景點，營造通用友善旅遊環境。

（資料來源：交通部觀光局）

四、來臺旅客目的統計

　　整體而言，民國 109 年來臺旅客目的，其中觀光為 50.38%，因為疫情關係，旅客總數與民國 108 年相比足足少了 10,486,244（表 8-5）。

⊙ 表 8-5　歷年來臺旅客人數統計表（依照目的）

年度 Year	100 年 (2011)	101 年 (2012)	102 年 (2013)	103 年 (2014)	104 年 (2015)	105 年 (2016)	106 年 (2017)	107 年 (2018)	108 年 (2019)	109 年 (2020)
合計	6,087,484	7,311,470	8,016,280	9,910,204	10,439,785	10,690,279	10,739,601	11,066,707	11,864,105	1,377,861
業務	984,845	893,767	927,262	769,665	758,889	732,968	744,402	738,027	746,115	81,324
觀光	3,633,856	4,677,330	5,479,099	7,192,095	7,505,457	7,560,753	7,648,509	7,594,251	8,444,024	694,187
探親	500,131	444,213	469,877	393,656	408,034	428,625	455,429	483,052	178,220	79,882
會議	81,780	62,988	61,608	63,135	60,777	64,704	66,519	73,529	76,308	3,831
求學	62,829	62,719	75,938	56,562	59,204	67,954	73,135	76,925	80,630	19,489
展覽	-	15,789	16,316	13,316	13,749	14,876	16,274	17,355	18,320	745
醫療	-	58,444	100,083	60,951	67,298	38,260	30,764	34,701	55,937	8,191
其他	573,304	1,096,220	886,097	1,360,824	1,560,377	1,782,139	1,704,569	2,048,867	1,964,551	490,212
未列明	250,739	-	-	-	-	-	-	-	-	-

📷 圖 8-4　107~109 年來臺旅客人數統計圖

資料來源：交通部觀光局。

五、觀光收支統計表

　　觀光收入從 2017 年的 255.25 億美元（新臺幣 7,770 億元）成長到 2019 年的 271.09 億美元（新臺幣 8,383 億元），GDP 也從 2017 年的 4.32%到 2019 年的 4.43%，來臺旅遊人次也由 2017 年的 10,739,601 人次成長到 2019 年的 11,864,105 人次。

根據歷年觀光外匯收入統計，2017 年每一旅客平均在臺灣停留夜數為 6.39 夜，而 2019 年每一旅客平均在臺灣停留夜數為 6.20 夜。另外來臺旅客在臺平均每日消費金額，在 2017 年為 17.45 美元，2019 年為 195.91 美元。

觀光支出中之出國旅遊總支出從 2017 年為 180.18 億美元（臺幣 5,484 億元）成長到 2019 年的 205.07 億美元（臺幣 6,331 億元）。出國旅客人次從 2017 年的 15,654,57 人次成長到 201 年的 17,101,335 人次，成長了 15.67%。每人每次消費額從 2017 年的 1,572 美元（臺幣 4 萬 7,841 元）到 2019 年的 1,546 美元（臺幣 4 萬 7,802 元）。

3. 旅行支出係依據中央銀行資料。

📍 表 8-6　2017~2019 年觀光收支統計表

<table>
<tr><th colspan="2">項目</th><th>2019 年</th><th>2018 年</th><th>2017 年</th></tr>
<tr><td colspan="2">總金額</td><td>271.09 億美元
（新臺幣 8,383 億元）</td><td>262.03 億美元
（新臺幣 7,902 億元）</td><td>255.25 億美元
（新臺幣 7,770 億元）</td></tr>
<tr><td colspan="2">占 GDP 百分比</td><td>4.43%</td><td>4.31%</td><td>4.32%</td></tr>
<tr><td rowspan="8">觀光收入</td><td rowspan="5">來臺旅客</td></tr>
<tr><td>來臺旅客觀光支出（不含國際機票費）</td><td>144.11 億美元
（新臺幣 4,456 億元）</td><td>137.05 億美元
（新臺幣 4,133 億元）</td><td>123.15 億美元
（新臺幣 3,749 億元）</td></tr>
<tr><td>來臺旅客人次</td><td>11,864,105 人次</td><td>11,066,707 人次</td><td>10,739,601 人次</td></tr>
<tr><td>每人每日消費額</td><td>195.91 美元</td><td>191.70 美元</td><td>179.45 美元</td></tr>
<tr><td>每人平均停留夜數</td><td>6.20 夜</td><td>6.46 夜</td><td>6.39 夜</td></tr>
<tr><td rowspan="3">國內旅遊</td><td rowspan="2">國內旅遊支出總額</td><td>126.98 億美元</td><td>124.98 億美元</td><td>132.10 億美元</td></tr>
<tr><td>（新臺幣 3,927 億元）</td><td>（新臺幣 3,769 億元）</td><td>（新臺幣 4,021 億元）</td></tr>
<tr><td>國人國內旅遊人次</td><td>1 億 6,928 萬人次</td><td>1 億 7,109 萬人次</td><td>1 億 8,345 萬人次</td></tr>
<tr><td rowspan="2"></td><td></td><td>每人每次消費額</td><td>新臺幣 2,320 元</td><td>新臺幣 2,203 元</td><td>新臺幣 2,192 元</td></tr>
<tr><td rowspan="6">觀光支出</td><td rowspan="6">出國旅客</td><td rowspan="2">旅行支出</td><td>205.07 億美元</td><td>194.28 億美元</td><td>180.18 億美元</td></tr>
<tr><td>（臺幣 6,331 億元）</td><td>（臺幣 5,864 億元）</td><td>（臺幣 5,484 億元）</td></tr>
<tr><td rowspan="2">出國旅遊總支出（含國際機票費）</td><td>264.35 億美元</td><td>267.84 億美元</td><td>246.03 億美元</td></tr>
<tr><td>（臺幣 8,175 億元）</td><td>（臺幣 8,077 億元）</td><td>（臺幣 7,489 億元）</td></tr>
<tr><td>出國旅客人次</td><td>17,101,335 人次</td><td>16,644,684 人次</td><td>15,654,579 人次</td></tr>
<tr><td>每人每次消費額</td><td>1,546 美元
（臺幣 4 萬 7,802 元）</td><td>1,609 美元
（臺幣 4 萬 8,529 元）</td><td>1,572 美元
（臺幣 4 萬 7,841 元）</td></tr>
</table>

註：1.國內生產毛額(GDP)：106 年為 590,780 百萬美元，107 年為 608,186 百萬美元，108 年為 611,255 百萬美元。
　　2.資料來源:內政部移民署、來臺旅客消費及動向調查、臺灣旅遊狀況調查。

國人國內旅遊支出總額從 2017 年臺幣 4,021 億元，2019 年的臺幣 3,927 億元，國人國內旅客人次在 2017 年為 1 億 8,345 萬旅次，2019 年的 1 億 6,923 萬旅次。每人每次消費額 2017 年為臺幣 2,192 元，2019 年為臺幣 2,320 元。

● 第三節　後疫情時代世界旅遊趨勢

◎ 後疫情時代　旅遊發展六大方向

新冠肺炎疫情對全球旅遊產業帶來的衝擊難以衡量。根據聯合國世界旅遊組織估計，全球跨國遊客人數在 2020 年將減少三成，而世界觀光旅遊協會亦預估，光是在亞洲地區，將會有 6,300 萬個與觀光旅遊有關的工作，可能受疫情影響而消失，衝擊遠較歐美地區更大。

儘管臺灣抗疫成績有目共睹，仍難免於全球危機的衝擊：根據交通部觀光局統計，今年第一季來臺旅客約 125 萬人次，較去年的超過 290 萬人次大幅衰減 57%，觀光產值衝擊估計達 571 億元。

在旅遊產業被按下「暫停鍵」的此刻，正好讓我們反思觀光旅遊的意義何在：與人的連結、串連陌生與熟悉、增廣見聞。透過疫情，我們更明白人們對觀光旅遊的渴望多麼強大。這種渴望更明確告訴我們：觀光旅遊一定會復甦。

從二戰戰後以來，人類經歷地緣政治變遷與規模不同的經濟危機，國際旅客人數仍然從 1950 年的 2,500 萬人次，成長到 2019 年的 15 億人次，說明了旅遊業不會被一次的危機擊倒。

儘管這場危機何時能落幕尚難評估，在可見的未來，我們認為旅遊業將往六個方向發展：遠不如近、短不如長、廣不如精、鬧不如僻，同時還要安全至上、物有所值。

首先，各國邊境管制的放寬速度與規模將有所不同，因此近距離、境內的國民旅遊勢將成為中短期內的主流，而臺灣地理條件得天獨厚，無需長途跋涉便能要山有山、要水有水，豐富的觀光資源，正好提供愛好出國旅行的臺灣人一個重新認識自己的機會。過去以短天數為主的國民旅遊，也會往更長天數、更深入的方向發展。

傳統上以「追景點、逐新鮮」為主的國民旅遊型態，會轉變為更深入地方社區、以地方生活文化為焦點，讓地方創生有更好的市場條件進一步發展。而在經歷各種疫情管控措施後，人們透過旅遊來滿足遠離塵囂、再充電的需求會更強烈，帶動非都會的偏郊鄉野等非主流景點的需求上升。根據資料統計已看到這樣的趨勢，近期臺灣的預訂有超過 45%是在非都會地區，而在去年同期，僅有 36%。

除了疫情對旅遊業未來發展造成的影響，當我們在預測產業未來走向時，更不能忽視未來旅遊的主要客群——千禧世代與 Z 世代，他們的習慣與喜好，將定義未來旅遊業發展的基調。過去一年中，Airbnb 在臺使用者有超過半數都是年齡在 30 歲以下的新世代。我們從他們身上學到的最大一課，便是如何透過旅遊與生命經驗來定義自己的獨特

性，因此，如何透過旅遊傳遞獨特、真實與在地的體驗，便成為發展未來旅遊產品服務時的重要依據

　　而要能滿足各種各樣的獨特需求，需得仰賴多元產業結構打造出的產品多元性。而多元性正好又是在面對不確定的未來時，避免被黑天鵝事件擊垮的最好防護。這種分散式的產業結構，正呼應了 Airbnb 的社群經濟模式，透過不同房東打造出的多元旅宿，滿足未來世代的需求，也透過這樣的多元性，讓產業更具韌性。

　　作為凝聚多元社群的平臺，我們也努力幫助全球房東社群能夠做好準備，迎接旅遊業的未來樣貌。

　　舉例來說，我們與來自醫藥、清潔與旅宿領域的專家合作，開發適用於住家房東的清潔與消毒指引，打造未來旅遊的安全基礎。在疫情發生後，也推出「線上體驗」服務，透過雲端與來自世界不同角落的在地達人持續交流、建立連結，不出門也能遊天下。儘管未來各國將逐步解封，此種低風險的「旅遊」選擇，對於每天都想旅遊卻苦無時間與金錢，或是對於疫情仍有疑慮因而較為謹慎的族群，提供持續與世界連結的機會。

　　面對疫情帶來的旅遊業新趨勢，整個旅遊產業、政府機關與平臺必須一起做好準備，迎接「新常態」的來臨，並透過多元的產業結構，繼續把在地、真實、獨特的旅遊體驗，透過科技以及人際互動，帶給各地遊客，讓臺灣不止能透過防疫站上國際舞臺，更能在疫情後的觀光旅遊新時代中，以安全為本，被世界看見。

（資料來源：2020-05-23 經濟日報馬培治，Airbnb 臺灣暨香港公共政策事務資深經理）

特殊目的的策劃行程－豪華結婚儀式的行程案例

2013 年吉日
＜＜超豪華結婚式プラン＞＞
＜＜超級豪華結婚儀式的策劃＞＞

戦後の混乱期に、奥様のために豪華な結婚式をプレゼントできなかった貴方の為に、

在那戰後混亂時期，未能爲終身伴侶舉辦豪華婚禮的您，是否帶點遺憾？

日本で有数の結婚式場「明治記念館」と「東京全日空ホテル」が協同で、心を込めた・

日本最具代表性的結婚式場「明治記念館」與「東京全日空大飯店」特別協同贊助，

生涯思い出となる結婚式と、リムジンによるミニツアーを企画致しました。

眞心誠意的爲您策劃了永生難忘的結婚儀式（包含豪華大轎車接送及迷你精緻行程）。

高額ではありますが、必ずやご満足頂けるものと思います。

雖然稍嫌「高貴」，但是您一定會深得滿意！

奮ってご参加下さいます様、心からお待ち申し上げております。

我們衷心期待您的大駕光臨！

明治記念館

東京全日空大飯店一同敬請。

在歷史悠久，最具日本傳統代表性之明治記念館舉行○○始儀式

出發日期：天天出發

售　　　價：NTD 265,000（兩人費用）

【行程特色】

在歷史悠久，最具日本傳統代表性之明治記念館舉行豪華結婚儀式及享用特餐。穿著日本傳統結婚衣裳進行莊嚴之結婚儀式。以臺灣檜木精製的最具日本代表性神殿前舉行豪華典禮。

可享用一流師傅專為特別記念日精心創作的，超級豪華大餐。

提供永久保存版的特製結婚照專集。

當事者（新郎‧新娘）2 名起即可申請舉行。

此企畫由東京五星級「全日空大飯店」共同贊助（提供邊間豪華套房，含早餐）。

包含東京全日空大飯店及明治記念館間，豪華大轎車接送及東京近郊 6 小時觀光。

第一天　臺北－成田空港～（空港巴士）～東京。宿：東京全日空大飯店。

第二天　全日空大飯店～（豪華大轎車）～明治記念館（化粧‧著裝後記念照）～豪華夕食後近郊 6 時間觀光。

第三天　都內近郊（自由行動或追加行程）。

お化粧後イメージ（化妝後）

式場前和式衣装完了後イメージ

（典禮前之和服裝扮）

化粧後の式場までの誘導庭園イメージ

（盛裝後步入式場前之庭園情景）

庭園から式場までの誘導イメージ

（庭園至式場間「紅色地毯」道）

台湾産檜の式場イメージ

（臺灣產繪木精緻式場）

式写真イメージ（結婚紀念照）

食事メニューイメージ「飲み放題」

（結婚特餐一例含「無限暢飲」）

和室お二人のお食事場所イメージ

（二名佳侶專用和食用膳處）

団体 18 名様のお食事場所イメージ

（團體 18 名的盛餐場處）

思い出の品プレゼント内容 　「漆塗りお盆・漆塗り
菊の御紋いり杯・お守り・お誓詞・神宮お札　他」

（紀念品禮物內容　「日本漆飾大盤・特製菊紋漆飾
酒杯・護身符・誓詞文・神宮神符　等等」）

豪華リムジンによる、6 時間の都内観光「料金に含まれております」

（豪華大轎車接送，6 小時都內觀光「包含在行程估價內」）

銀杏並木から聖徳記念絵画館を望む

（銀杏大道眺望聖德紀念繪畫館一景）

東京を代表する下町「浅草浅草寺雷門」

（江戶城下町代表「淺草觀音寺雷門」）

東京タワー（東京鐵塔）

国会議事堂（國會議事堂）

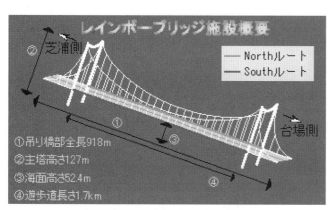

レインボーブリッジ概要（彩虹大橋概要）

夜のレインボーブリッジ（彩虹大橋夜景）

お台場見所（台場的介紹）

大観覧車（大觀覽車）

ヴィーナスフォート「18 世紀のヨーロッパの町並み」

（Venus Fort 主題廣場「18 世紀歐洲復古街道」）

宿泊先（住宿的飯店）

東京全日空ホテル「5 スターホテル」

（東京全日空大飯店「五星級」）

エグゼクティブコーナーダブル「朝食付き」

（超級邊間套房「含早餐」）

國人可以免（落地）簽證或其他相當簽證便利方式前往之國家與地區

更新日期：2021.03.26

　　以下名單僅供參考，實際簽證待遇狀況、入境各國應備文件及條件，可參考領事事務局網站「旅外安全資訊」→「各國暨各地區簽證、旅遊及消費者保護資訊」→「選擇國家」→「簽證及入境須知」，惟仍以各該國之法令為準。

一、國人可以免簽證方式前往之國家或地區

（一）亞太地區

國家／地區	可停留天數
庫克群島 Cook Islands	31 天
斐濟 Fiji	120 天
關島 Guam	45/90 天（有注意事項，請參閱「簽證及入境須知」）
印尼 Indonesia	30 天（請參閱「簽證及入境須知」）
日本 Japan	90 天
吉里巴斯 Republic of Kiribati	30 天
韓國 Republic of Korea	90 天
澳門 Macao	30 天（請逕上行政院大陸委員會網站 http://www.mac.gov.tw 查詢最新資訊）
馬來西亞 Malaysia	30 天
馬紹爾群島 Marshall Islands	90 天
密克羅尼西亞聯邦 Federated States of Micronesia	30 天
諾魯 Nauru	30 天
紐西蘭 New Zealand	90 天
紐埃 Niue	30 天
北馬里安納群島（塞班、天寧及羅塔等島）Northern Mariana Islands	45 天
新喀里多尼亞（法國海外特別行政區）Nouvelle Calédonie	90 天（法國海外屬領地停留日數與歐洲申根區停留日數合併計算）
帛琉 Palau	90 天

國家／地區	可停留天數
法屬玻里尼西亞（包含大溪地）（法國海外行政區） Polynésie française	90 天（法國海外屬領地停留日數與歐洲申根區停留日數合併計算）
薩摩亞　Samoa	最多 60 天
新加坡　Singapore	30 天
吐瓦魯　Tuvalu	90 天
瓦利斯群島和富圖納群島（法國海外行政區） Wallis et Futuna	90 天（法國海外屬領地停留日數與歐洲申根區停留日數合併計算）

（二）亞西地區

國家	可停留天數
以色列　Israel	90 天

（三）美洲地區

國家／地區	可停留天數
安奎拉（英國海外領地）Anguilla	1 個月
安地卡及巴布達　Antigua and Barbuda	30 天
阿魯巴（荷蘭海外自治領地）Aruba	30 天
貝里斯　Belize	90 天
百慕達（英國海外領地）Bermuda	90 天
波奈（荷蘭海外行政區）　Bonaire	90 天（波奈、沙巴、聖佑達修斯為一個共同行政區，停留天數合併計算）
維京群島（英國海外領地）　British Virgin Islands	1 個月
加拿大　Canada	180 天（自 2016 年 11 月 10 日起，必須事先上網申請「電子旅行證（eTA）」）
開曼群島（英國海外領地）Cayman Islands	30 天
智利　Chile	最多 90 天（不含外交、公務護照）
哥倫比亞　Colombia	90 天
哥斯大黎加 Costa Rica	最多 90 天
古巴　Cuba	30 天（須事先購買觀光卡）
古拉索（荷蘭海外自治領地）Curaçao	30 天
多米尼克　The Commonwealth of Dominica	至多 3 個月
多明尼加　Dominican Republic	30 天
厄瓜多　Ecuador	90 天

國家／地區	可停留天數
福克蘭群島（英國海外領地）Falkland Islands	連續 24 個月期間內至多可獲核累計停留 12 個月
瓜地洛普（法國海外省區）Guadeloupe	90 天（法國海外屬領地停留日數與歐洲申根區停留日數合併計算）
瓜地馬拉 Guatemala	30 至 90 天
圭亞那（法國海外省區）la Guyane	90 天（法國海外屬領地停留日數與歐洲申根區停留日數合併計算）
海地 Haiti	90 天
宏都拉斯 Honduras	90 天
馬丁尼克（法國海外省區）Martinique	90 天（法國海外屬領地停留日數與歐洲申根區停留日數合併計算）
蒙哲臘（英國海外領地）Montserrat	6 個月
尼加拉瓜 Nicaragua	90 天
巴拿馬 Panama	180 天
巴拉圭 Paraguay	90 天
祕魯 Peru	180 天
沙巴（荷蘭海外行政區）Saba	90 天（波奈、沙巴、聖佑達修斯為一個共同行政區，停留天數合併計算）
聖巴瑟米（法國海外行政區）Saint-Barthélemy	90 天（法國海外屬領地停留日數與歐洲申根區停留日數合併計算）
聖佑達修斯（荷蘭海外行政區）St. Eustatius	90 天（波奈、沙巴、聖佑達修斯為一個共同行政區，停留天數合併計算）
聖克里斯多福及尼維斯 St. Kitts and Nevis	最長期限 90 天
聖露西亞 St. Lucia	42 天
聖馬丁（荷蘭海外自治領地）St. Maarten	90 天
聖馬丁（法國海外行政區）Saint-Martin	90 天（法國海外屬領地停留日數與歐洲申根區停留日數合併計算）
聖皮埃與密克隆群島（法國海外行政區）Saint-Pierre et Miquelon	
聖文森 St. Vincent and the Grenadines	30 天
土克凱可群島（英國海外領地）Turks & Caicos	30 天
美國 United States of America （包括美國本土、夏威夷、阿拉斯加、波多黎克、關島、美屬維京群島及美屬北馬里亞納群島。不包括美屬薩摩亞）	90 天（停留天數自入境當天起算，須事先上網取得「旅行授權電子系統（ESTA）」授權許可）

（四）歐洲地區

國家／地區	可停留天數
申根區	
安道爾 Andorra	左列國家／地區之停留日數合併計算，每 6 個月期間內總計可停留至多 90 天
奧地利 Austria	
比利時 Belgium	
捷克 Czech Republic	
丹麥 Denmark	
愛沙尼亞 Estonia	
丹麥法羅群島 Faroe Islands	
芬蘭 Finland	
法國 France	
德國 Germany	
希臘 Greece	
丹麥格陵蘭島 Greenland	
教廷 The Holy See	
匈牙利 Hungary	
冰島 Iceland	
義大利 Italy	
拉脫維亞 Latvia	
列支敦斯登 Liechtenstein	
立陶宛 Lithuania	
盧森堡 Luxembourg	
馬爾他 Malta	
摩納哥 Monaco	
荷蘭 The Netherlands	
挪威 Norway	
波蘭 Poland	
葡萄牙 Portugal	
聖馬利諾 San Marino	
斯洛伐克 Slovakia	
斯洛維尼亞 Slovenia	
西班牙 Spain	
瑞典 Sweden	
瑞士 Switzerland	

國家／地區	可停留天數
以下國家／地區之停留日數獨立計算	
阿爾巴尼亞　Albania	每 6 個月期間內可停留至多 90 天
波士尼亞與赫塞哥維納　Bosnia and Herzegovina	每 6 個月期間內可停留至多 90 天
保加利亞　Bulgaria	每 6 個月期間內可停留至多 90 天
克羅埃西亞　Croatia	每 6 個月期間內可停留至多 90 天
賽浦勒斯　Cyprus	每 6 個月期間內可停留至多 90 天
直布羅陀（英國海外領地）　Gibraltar	90 天
愛爾蘭　Ireland	90 天
科索沃　Kosovo	90 天（須事先向其駐外使領館通報）
北馬其頓 North Macedonia	每 6 個月期間內可停留至多 90 天（自 2018 年 4 月 1 日至 2025 年 3 月 31 日止）
蒙特內哥羅　Montenegro	每 6 個月期間內可停留至多 90 天
羅馬尼亞　Romania	在 6 個月期限內停留至多 90 天
英國　U.K.	180 天

（五）非洲地區

國家／地區	可停留天數
甘比亞　Gambia	90 天
馬約特島（法國海外省區）Mayotte	90 天（法國海外屬領地停留日數與歐洲申根區停留日數合併計算）
留尼旺島（法國海外省區）La Réunion	
史瓦帝尼（舊稱史瓦濟蘭）　Eswatini	90 天

二、國人可以落地簽證方式前往之國家或地區

（一）亞太地區

國家	可停留天數
孟加拉　Bangladesh	30 天
汶萊　Brunei	14 天
柬埔寨　Cambodia	30 天
寮國　Laos	14～30 天
馬爾地夫　Maldives	30 天
尼泊爾　Nepal	30 天
巴布亞紐幾內亞　Papua New Guinea	60 天

國家	可停留天數
索羅門群島　Solomon Islands	90 天
泰國　Thailand	15 天（可事先上網填寫簽證申請表，詳情請閱「簽證及入境須知」）
東帝汶　Timor Leste	30 天
萬那杜　Vanuatu	30 天

（二）亞西地區

國家	可停留天數
亞美尼亞　Armenia	最多 120 天
伊朗　Iran	觀光及商務簽證均須透過伊朗外交部電子簽證網站(evisa.mfa.ir/en)線上填寫預審簽證申請表，並自行列印簽證申請函，憑申請函辦理實體或落地簽證；商務目的最多可單次停留 14 日，觀光目的可單次停留 15~30 日
約旦　Jordan	30 天
哈薩克　Kazakhstan	最多 30 天，需先辦理預審制落地簽，詳情請參閱「簽證及入境須知」
吉爾吉斯　Kyrgyzstan	最多 30 天，需先辦理預審制落地簽，詳情請參閱「簽證及入境須知」
黎巴嫩　Lebanon	最多 30 天，需先辦理預審制落地簽，詳情請參閱「簽證及入境須知」
塔吉克　Tajikistan	最多 45 天。商務落地簽證須出具塔國邀請公司或組織邀請函
烏茲別克　Uzbekistan	需先辦理預審制落地簽，詳情請參閱「簽證及入境須知」

（三）非洲地區

國家／地區	可停留天數
布吉納法索 Burkina Faso	最多 1 個月（有注意事項，請參閱「簽證及入境需知」）
維德角 Cape Verde	30 天
葛摩聯盟 Union of the Comoros	最多 45 天
埃及 Egypt	30 天
衣索比亞 Ethiopia	30 天
賴比瑞亞 Liberia	7～30 天
馬達加斯加 Madagascar	30 天
馬拉威 Malawi	最多 30 天
茅利塔尼亞 Mauritania	最多 30 天
模里西斯 Mauritius	60 天
莫三比克 Mozambique	30 天
喀麥隆 Republic of Cameroon	30 天。須先辦理落地簽證函，詳情請參閱「簽證及入境須知」
盧安達 Rwanda	30 天
塞席爾 Seychelles	30 天。塞席爾雖無簽證制度，惟旅客落地後須獲核發「入境許可」始可入境
聖海蓮娜（英國海外領地） St. Helena	90 天
索馬利蘭 Somaliland	30 天
多哥 Togo	7 天（有注意事項，請參閱「簽證及入境須知」）

（四）美洲地區

國家	可停留天數
牙買加 Jamaica	至多 30 天（必須事先向牙買加駐外使館申辦「身分切結書」(Affidavit of Identity)，方能以落地簽方式入境，否則可能遭航空公司拒載）

三、國人可以電子簽證方式前往之國家或地區

（一）亞太地區

國家	可停留天數
澳大利亞 Australia	我國護照（載有國民身分證統一編號）持有人，可透過指定旅行社代為申辦並當場取得一年多次電子簽證，每次可停留 3 個月
印度 India	自 2015 年 8 月 15 日起，國人持效期至少 6 個月以上之中華民國護照前往印度觀光、洽商等，均可於預定啟程前至少 4 天上網申請電子簽證，費用為每人 80 美元(2018.6.19 調整)。印度政府每年調漲簽證費用，簽證政策亦時有調整情形，相關最新資訊請上印度簽證官方網站（https://indianvisaonline.gov.in/visa/tvoa.html）或 印度臺北協會(https://www.india.org.tw/) 連結路徑：簽證-電子簽證-常問問題網頁查詢
寮國 Lao	30 天。相關資訊請參閱「簽證及入境須知」
緬甸 Myanmar	國人因觀光或商務前往緬甸，得憑效期 6 個月以上之普通護照上網（http://evisa.moip.gov.mm）付費申辦電子簽證
菲律賓 Philippines	菲國對中華民國國民實施「電子旅遊憑證」(Electronic Travel Authorization, ETA)，國人可於線上申獲該憑證並列印後持憑入境菲國，停留期限 30 天。ETA 之申請網站可自馬尼拉經濟文化辦事處官網（http://www.meco.org.tw）連結進入
斯里蘭卡 Sri Lanka	國人前往斯里蘭卡觀光、商務或轉機可先行上網（http://www.eta.gov.lk/slvisa/）申辦電子簽證（Electronic Travel Authorization, ETA）

（二）亞西地區

國家	可停留天數
亞美尼亞 Armenia	21 天。相關資訊請參閱「簽證及入境須知」。
巴林 Bahrain	巴林政府自 2016 年 11 月 20 日起大幅放寬國人電子簽證待遇，國人在巴林境外，持憑效期 6 個月以上之普通護照，備妥護照照片資料頁及回(次) 程機票影本，可登入巴林政府網站（網址：https://www.evisa.gov.bh/VISA/visaInput?nav=A0S&A0S=a)申辦：單次商務或觀光簽證【簽證效期為獲發許可文件 1 個月內、停留期限 14 天】，費用約 24 美元；多次觀光簽證【簽證效期 3 個月、停留期限 30 天(停留期滿，可洽移民局申請加簽 1 次，再停留 14 天)，申請者請另備旅館訂房記錄影本及最近 3 個月內銀行存款證明(存款金額 800 美元以上)】，費用約 80 美元；多次商務或觀光簽證【簽證效期 1 年、停留期限 90 天】，費用約 240 美元；單次投資簽證【簽證效期為獲發許可文件 1 個月內、停留期限 90 天(停留期滿，可洽移民局申請延長停留)，申請者請另備巴林居住地址及商工部預發之公司登記證】，費用約 80 美元
阿曼 Oman	30 天。相關資訊請參閱「簽證及入境須知」
卡達 Qatar	相關資訊請參閱「簽證及入境須知」

國家	可停留天數
俄羅斯　Russia	俄國政府開放我國人可線上申辦符拉迪沃斯托克自由港、加里寧格勒、聖彼得堡及列寧格勒州免費電子簽證，並得據以在俄羅斯特定區域停留至多 8 天，相關資訊請參閱「簽證及入境須知」
沙烏地阿拉伯 Saudi Arabia	1. 沙國電子簽證僅限觀光及副朝之入境目的，非屬上述類別者仍須向沙國駐外使領館申辦簽證 2. 申請人需年滿 18 歲（未滿 18 歲者須由年滿 18 歲者陪同），護照效期須超過 6 個月 3. 該簽證效期一年、得多次出入境、最多停留 90 天 其他申請資訊詳情請參閱「入境及簽證須知」
土耳其 Turkey	凡我國人因觀光或商務目的欲前往土耳其，得持憑 6 個月以上效期之中華民國普通護照先行上網（https://www.evisa.gov.tr/en/）申辦停留 30 天、多次入境的電子簽證
烏克蘭 Ukraine	至多 30 天，相關資訊請參閱「簽證及入境須知」
阿拉伯聯合大公國 United Arab Emirates	凡我國人全程皆搭乘阿聯航空並經杜拜轉機超過 4 小時，可於該航空公司網站申辦 96 小時過境電子簽證。相關資訊請參閱「簽證及入境須知」

（三）非洲地區

國家	可停留天數
吉布地 Djibouti	最長 90 天。相關資訊請參閱「簽證及入境須知」
加彭　Gabon	國人持憑 6 個月以上效期之中華民國護照，需檢附事先於該國移民署(DGDI)電子系統取得之入境許可、來回或前往第三國機票、旅館訂房紀錄（或邀請函），可於抵達加彭國境時申辦效期 3 個月之落地簽證，規費 70 歐元
象牙海岸 Cote d'Ivoire	國人申請象國電子簽證，需於行前上網（http://www.snedai.ci/e-visa）登記、上傳基本資料及繳費（效期 90 天之停留簽證規費 73 歐元），收到象國國土管制局以電子郵件寄發之入境核可條碼後，持用該條碼及相關證明文件於象國阿必尚國際機場申辦電子簽證
肯亞　Kenya	肯亞自 2015 年 9 月 1 日起全面實施電子簽證，不再受理落地簽證。持中華民國普通護照之國人，請上肯亞 ecitizen 網站（https://www.ecitizen.go.ke）註冊個人帳號，並依所示填載資料及繳費
賴索托　Lesotho	相關資訊請參閱 「簽證及入境須知」
盧安達 Rwanda	相關資訊請參閱盧國移民總署網頁 https://irembo.gov.rw/rolportal/en/web/dgie/newhome
聖多美普林西比 Sao Tome and Principe	相關資訊請參閱聖多美普林西比政府官網(http://www.smf.st/)
坦尚尼亞 Tanzania	相關資訊請參閱「簽證及入境須知」
烏干達 Uganda	相關資訊請參閱「簽證及入境須知」
尚比亞 Zambia	相關資訊請參閱「簽證及入境須知」

（四）美洲地區

國家	可停留天數
安地卡及巴布達 Antigua and Barbuda	相關資訊請參閱「簽證及入境須知」
阿根廷 Argentine	相關資訊請參閱「簽證及入境須知」

觀光術語

A la carte	**點菜。**依其法語的起源，為「按照價目表」之意。即客人按照自己的嗜好及喜愛點菜餚付餐費。凡供應點菜的餐廳，菜單上都註明每一道菜餚的價格。
Accompanied Baggage	**旅客隨身行李。**與旅客同一飛機運輸的行李，分為託運行李(Checked Baggage)及手提行李(Hand Baggage)兩種。不隨身行李或後運行李，稱為 Unaccompanied Baggage。
AD Fare: Agents Discount Fare	**在 IATA 旅行社工作人員的打折票。**正式名為 Reduced Fare for Passenger Agents。凡在旅行社代理店擔任遊程計畫、設計及銷售等工作達一年以上者，得申購打 25 折優待票。因此，有四分之一票(Quarter Fare)之稱。但 IATA 指定的代理店營業所，每年只能購買兩張。
Adjoining Room	**相鄰接的客房，但並沒有門互通。**
Adult Fare	**全票票價。**指年齡屆滿十二足歲以上的旅客所適用的票價。則在票價書(Tariff)上，所表明的票價。
Agent Commission	**旅行代理店佣金。**運輸業或旅館業或旅遊批發業(Tour Wholesaler)，依照契約約定，對於旅行代理店代銷行為所支付的佣金。
Air Fare	**航空票價。**指出發地的航空站與目的地航站間之票價。城市與航空站間的陸上交通，則不包括在內。
Airline Code	**航空公司班機代號。**兩字航空公司代號。在機票的「航空公司」()欄應填寫所使用班機的航空公司代號，IATA 規定，每一家航空公司都以兩個字母作為代號。例如：中華航空公司以「CI」，長榮航空公司以「BR」。
Airport Bus (Limousine Bus)	**專營機場與市區運輸中心點之間巴士。**指接送旅客之專用汽車服務。航空公司在機場與市區中心間行駛的接送旅客專用汽車。它們所使用的巴士，被稱為 Limousine Bus。
Airport Code	**機場縮寫。**三字機場代號。一個城市有兩個以上的機場時，除城市本身有城市代碼(Three Letter City Code)外，機場亦有代號。例如，東京的城市代號為TYO，但東京有兩個機場，一個為成田機場(Narita Airport)，代號為 NRT；另一為羽田機場(Haneda Airport)，代號為 HND。又如，紐約市的城市代號為 NYC，但紐約市有三個機場，一為 Kennedy Airport，代號為 JFK；二為 La Guardia Airport，代號為 LGA；三為 Newark Airport，代號為 EWR。
Airport Tax	**機場稅。**有些國家為充實機場設施及加強對旅客的服務，向航空旅客徵收機場稅，也有以機場服務費(Airport Service Charge)的名義徵收者。
American Breakfast	**美式早餐。**除供應麵包、奶油、果醬、咖啡、牛奶、茶或果汁等飲料、水果外，還有雞蛋及火腿、煙燻豬肉或臘腸(Sausage)，因此也有 Meat Breakfast 之稱。比歐陸式早點(Continental Breakfast)豐富。
American Plan (AP)	**美式計費制度。**在歐洲稱其為 Full Pension 就是包括三餐的旅館住宿費用制度。該制度在美國創始，故有美式計費制度(American Plan)之稱。

American Society of Travel Agents (ASTA)	**美洲旅遊協會。**其前身為於 1921 年二月成立的美國輪船及旅行業協會 (American Steamship &Travel Agents Association)。總部設於美國佛吉尼亞州。其設置目的為(1)團結旅行業者，藉以保護及促進會員之共同利益，(2)改進旅行業者與運輸業者、旅館業者及旅行大眾間之關係，(3)提高及尊重旅行業之商業道德與倫理，並清除不正當競爭及惡性競爭。
Apartment Hotel	**公寓旅館。**大多租給長期居住之旅客使用的旅館。在美國甚為發達，適合於旅客長期住宿。客房內有簡單的廚房設備，旅客得自己烹調做飯。
Arrival / Departure Board	**班機（車）抵達／離開時間看板。**
Association of National Tourist Office Representatives (ANTOR)	**外國政府觀光機構代表協會。**駐在一個國家或地區的各國政府觀光機構代表所組織之社團，其任務有會員間的聯繫、資訊互換、增進與駐在國政府機關、業者間的聯繫與招攬觀光旅客活動等。 駐我國的外國政府觀光機構代表已自 1994 年一月起在臺北市設外國駐臺觀光代表聯誼會(ANTOR, Taipei)。
Association of Tour Manager, R.O.C (ATM, ROC)	**中華民國觀光領隊協會。**該協會於民國 74 年由八十位領隊先進發起籌組，於 75 年六月三十日奉內政部核准成立，其目的為促進旅行業出國觀光領隊之合作聯繫、砥礪品德、增進專業知識、提高服務品質、配合國家政策、發展觀光事業、加強國際交流。
Automated Ticket & Boarding Pass (ATB)	**自動化機票及登機證。**一元化的機票及登機證，為票證有磁性條碼。為促使從預約至開機票及登機證的一貫作業及效率化而開發者，則於購買機票的同時，進行自動化機位及登機登記等，簡化在機場的登機手續。
Automated Ticketing Machine (ATM)	**自動化機票發售機。**該機的特色為與航空公司電腦預約系統(CRS)連線並由航空公司操控。
Backpack Travel	**自助旅行。**即指年輕人背著裝有生活用品的背包自行或結伴從事經濟方式的旅行。自助旅行者稱為 Backpacker（背包客）。
Baggage Claim Area	**行李提取區。**
Baggage Claim Tag	**託運行李的收執聯。**旅客在機場航空公司櫃檯辦理行李託運手續時，航空公司將行李過磅，並將行李標籤上端的行李掛籤撕開，掛在行李下端的行李收執聯(Baggage Claim Tag)交給旅客，作為抵達時之提領行李憑證。
Ballroom	**大會場；舞場。**可供大宴會、酒會、會議、展示場、舞會、夜總會等使用。
Banquet Room	**宴會廳。**
Bar	**酒吧。**供應酒類及飲酒的場所，因吧檯的橫木(Bar)，而得其名。Bar 不僅供應酒類、飲料，而有供應簡單的餐點者。
Barbecue	**烤肉。**在露天地上燒烤肉類，有牛、豬、禽或魚等，係古時美國印地安人在野外舉行宴會時，在地上挖坑，用炭火烤牛、豬為其創始。現在類似這種烤肉，都稱為 Barbecue。
Bed and Breakfast (B & B)	**包括早餐的住宿費用。**為自古以來所使用的旅館用語，在英國及歐洲的一部分，則指包括早餐房租計費制度。

Bedroom	**客房**。關於世界各國的客房種類，早年都依照客房的容納人數及是否附設專用浴室或淋浴設備而分類，但目前，未附設專用浴室者大都已被淘汰，故目前都依照客房容納人數而分類。 (1) Single Room：單人房；置單人床 1 張，供 1 人住宿。 (2) Double Room：雙人房；置雙人床 1 張，供 2 人住宿。 (3) Twin Room：雙人房或雙床房；置有單人床 2 張，供 2 人住宿。 (4) Triple Room：三人房；置有單人床 3 張或雙人床 1 張及單人床 1 張，供三人住宿。 (5) Suite：套房；供 2 人以上住宿。
Bellman, Bellboy & Bellhop	**門僮**。即迎接客人，搬運行李，帶領客人至櫃檯及客房，替客人跑腿等。
Beverage	**飲料**。飲料的通稱，包括酒類、茶類、清涼飲料、果汁等，但不包括冰水。
Billing Settlement Plan (BSP)	**銀行清帳制度**。國際航空運輸協會（International Air Transport Association，簡稱為 IATA）將旅行社之航空票務作業、銷售結報、劃撥轉帳作業及票務管理予以規劃，訂定一系列之制度，供為航空公司及旅行社採用，並透過指定之清算銀行集中處理航空票款。為期營運順利，採用該制度的國家或地區，則設有 IATA BSP 委員會。我國已自 1991 年起引進該制度。
Boarding Card	**登機證**。是一種提供乘客登機證明的票證，通常是在乘客辦理完登機手續後由航空公司發給。登機證上至少會標明乘客姓名、班機號碼、搭機日期和時間。
Boarding Gate	**登機門**。空橋，指從機場候機室通達飛機機門間的通道。在我國也稱為 Air Bridge。
Booking	**預約；訂票；訂位**。在十七、八世紀，旅客想搭乘驛馬車(Stage Coach)時，必須事先預約座位。業者在各驛亭（車站）指定代理人(Agent)，辦理旅客的登記及車票的預售等業務。其發售的車票與現在的三聯單差不多。一張交與旅客收執，一張交與業者，一張代理人自己保存。
Booth	**攤位**。
Brochure, Catalog	**說明書**。
Buffet	**自助餐**。為慶祝性或紀念性餐會、酒會所採用的中西式餐會。會場、供應桌及菜餚甜點等，可以布置得五彩繽紛，美麗動人。所有菜餚甜點，都集中在會場中央或牆壁一邊的供應桌上，由客人自取。菜餚包括冷盤、熱盤、湯道、甜點、水果、飲料，並有工作人員服侍供應特殊的菜餚。會場並擺有少數餐桌及餐椅。但客人也可以站著吃東西。
Business Class; C/J Class	**商務艙**。商務艙是屬於頭等艙與經濟艙等級間之中間，因此也稱為 Intermediate Class。座位寬度、前後座之間隔、機內的服務、免費託運行李限量等，較經濟艙為優。
Business Hotel	**商務旅館**。日本於 1970 年代由於其國人對西式旅館設施之喜愛激增，而為應付當時的市場需求及考慮住客的負擔能力而興建的低價位之西式旅館稱為 Business Hotel。
Business Visa	**商務簽證**。

C. I. Q. - Customs, Immigration, Quarantine	海關、移民局與檢疫。「C」是代表 Customs（海關）；「I」是代表 Immigration（入出境管理、證照查驗）；「Q」是代表 Quarantine（檢疫）。C. I. Q.就是出入境手續的統稱。
Cabin Baggage	客艙行李。即指輪船旅客置於自己客艙的行李。旅客在登輪時，在海關申報及檢查，不必事先辦理報關(Customs Declaration)手續。
Cabin Class	在輪船方面，依照各級的付費高低，而分為 Outside cabin、Inside cabin 等。
Cancellation	解約；取消。即解除旅館的訂房或航空公司機位、火車票、巴士車票或與遊覽汽車公司間的巴士租約。對於解除或取消所收取的違約金或取消手續費，稱為 Cancellation Charge。
Cargo	航空貨運。即航空公司的運輸是以貨運為主，如 DHL 或 FedEx。
Casino	賭場。其語源為義大利語的小別墅之意。後來，在十八世紀在地中海海濱及溫泉地帶設賭場兼社交集會場所，以饗娛客人為 Casino。則以賭場為中心，設有劇院、酒吧、夜總會、音樂廳、閱讀室等設備的綜合性娛樂場所。
Charter Flight	包機班機。指自然人或法人與航空公司簽約租用的飛機，供其所屬員工、會員或其所邀請或所接待的團體從事旅行，或由旅行業舉辦團體旅遊。包機的招攬旅客業務，由租機單位負責，故沒有定期班機般的預約、銷售等業務開支及遇有載客率偏低而發生虧損時，仍應負有履行照常營運的義務。因此對航空公司而言，是極有利的營運方式。
Charter	包租飛機、輪船或巴士。在租用飛機方面，即以出租航空公司與租機者（自然人或法人）為雙方簽約當事人。請參考 Charter Flight。
Check (CK)	支票。凡旅客以其私人支票購買飛機票時，在「付款方式」(Form of Payment)欄中，應填寫代號是「CK」。
Check In	登機手續。指乘客抵達機場的航空公司櫃臺報到，辦理登機的一切手續，包括提示機票、護照、簽證或黃皮書及辦理行李託運後領取登機證等。各機場的 Check-in 時間，通常在起飛前二小時左右（但需要再與各家航空公司做確認）。
Check Out	辦理遷出手續。指旅客搬出客房並支付房租及交還旅客鑰匙，而準備自旅館出發。
Checked Baggage & Registered Baggage	託運行李。指旅客辦理登機手續時，託航空公司裝入同一飛機的貨（行李）艙，運至下一站或目的地的行李。因為旅客在機場航空公司櫃臺辦理登機手續(Check-in)時，航空公司將行李過磅及登記，故稱為登記過的行李(Checked Baggage & Registered Baggage)。
Check-in Counter	辦理登機手續之櫃臺。
Check-in Time	住進旅館規定時間。指旅館業開始受理旅客住進旅館的規定時間。標準時間由各國各地旅館業者自行訂定，但以中午至下午四時者為多。
Check-out Time	房租結帳規定時間。每一家旅館都規定其結帳的時間。以何時為其結帳時間，各國各地都不一致。目前臺灣的觀光旅館，多以中午十二時為結帳時間。

Children Fares (Half Fare)	**兒童票價**。凡在國際航線由購買全票的旅客（滿十二歲以上者）陪同之兒童，其年齡已屆滿兩歲，但未滿十二歲者，得購買兒童票，為大人票價的 50%或 67%。年齡以旅行開始日為準。即使在旅途中，兒童的年齡已屆滿十二歲，仍得使用其兒童票而不必補價。兒童票，與大人票一樣得占一個座位並享有免費攜帶行李(Free Baggage Allowance)及其他服務。
City Code	**城市縮寫**。IATA 規定每一航空據點，都以三個字母作為代號。例如：臺北以「TPE」、東京以「TYO」、大阪以「OSA」、香港以「HKG」、曼谷以「BKK」作為代號。在機票 FROM/TO 欄內，應填寫上列代號。
City Hotel	**城市旅館**。以接待商務旅客、一般旅客、飲食客及宴會等為其主要對象並以講究效能為其特色。
City Information	**市區資訊**。為應付旅客需要，提供旅館周邊及市內的有關資訊，包括交通、各主要設施、藝術、體育、娛樂、旅遊及購物等資訊，通常在大廳櫃檯設有專人 Information Clerk 擔任或由 Bell Captain 處理。
City Tour	**市區觀光**。花費時間約為 2～3 小時左右，遊覽單一都市之文化古蹟所在；也是在最短時間內建構顧客對城市的基本概念。
Club Mediterrance (Club Med)	**地中海俱樂部**。地中海俱樂部的業務範圍，包括渡假村之經營、販賣渡假村之包辦旅遊、利用包機運輸旅客、經營大遊艇等，掌握旅遊系列的整個業務為其特色。至於各渡假村之經營，完全採用財務會計獨立制度。
Cocktail	**雞尾酒**。混合酒，也直譯為雞尾酒。即兩種以上含有酒精成分的飲料，予以混合而成的。
Coffee Shop	**咖啡廳**。指設在旅館內，供應簡便餐飲的廉價食堂。以簡便、不拘束、迅速及價廉為其特色。
Commission	**佣金**。付給預約仲介業的手續費總稱。在住宿業，指對送客的旅行業、旅館代表業(Hotel Rep.)等支付之手續費，以房租的 10%為標準。
Complaints	**訴怨，申訴權益受損**。我國自民國六十八年開放出國觀光以來，國人出國觀光人口逐年激增，而旅客與旅遊業者，尤其與旅行業者間之旅遊糾紛亦隨之增多。旅客（旅遊消費者）對於旅行業者之違反旅遊契約行為，除循法律途徑訴請司法機關裁判求償外，亦可逕請觀光主管機關、中華民國旅行業品質保障協會（簡稱品保協會）或中華民國消費者文教基金會（簡稱消基會）從中協調解決。
Complimentary	**免費**。對於特定人士，例如 VIP、利害關係人、傳播媒體關係人免收費用，通常以免收房租為多。
Conference	**會議、集會**。以討論及協調業務及專業性問題而舉行的集會，並期待獲得協議及結論。
Confirmation	**確認**。指接受預約的確認，通常以書信或傳真的方式為之。預約確認書稱為 Confirmation Slip 或 Confirmation Letter。
Congress	**會議**。大體上，與 Conference 同義。但在美國，Congress 則指國會。為避免混淆不清，在美國，一般性的代表會議，都稱為 Convention。

Conjunction Tickets	**連接機票**。指根據一件運輸契約而發行兩本以上的機票。旅程複雜或安排多次下機停留的旅程時,需要填發兩本以上的機票,合訂為一本。例如:在旅程中一共有十五個中途停留據點(Stopover Points)時,連同最後的旅行目的地,需要十六張搭乘聯票(Flight Coupons)。
Connecting Room	**相鄰接的客房並有門互通**。兩間得連結使用,適合家庭住宿使用。
Connection Counter, Transfer Desk	**轉機櫃臺**。客人所搭乘的不是直飛的航班,而必須於轉機的機場找到自己所搭乘的航空公司,重新辦理登機手續或是再次確認託運行李是否已經沒問題。
Connection (Flight)	**轉機(下一班機)**。非直飛班機而是必須於其他地方轉搭飛機,需留意的是機場的轉機時間。
Continental Breakfast	**歐陸式早點**。這一種早點非常簡單,僅有卷麵包(Rolls)、奶油與果醬(Butter and Jam or Marmalade)及飲料而已。飲料有咖啡、紅茶、可可及牛奶等,任旅客選其中的一種。歐陸式早點為採用歐陸式計費制度(Continental Plan)旅館所供應的早點。
Convention Center	**會議中心**。以提供舉行各種會議、展覽會等集會場所為目的之綜合性設施,有各種規模的會議場所與設備、展覽場所與設備、住宿設施、餐廳、宴會廳等。
Convention Facility	**會議設備**。在旅館業,除會議專用設備外,凡供講習會、商品展示會、展覽會、俱樂部及社團的集會所需設備,都包括在內。
Convention Hotel	**會議旅館**。以接待參與會議的旅客為主要對象的旅館。
Convention	**會議;集會**。指多數的人們為特定的共同目的,聚集在一定的場所從事與目的的相關的活動。
Coupons	**旅行服務憑證**。稱為 Vouchers,是 Tour Operator 所發行的服務憑證。旅客持憑證在規定的旅館住宿、用餐、乘車(船、飛機)及從事遊覽旅行等,不必再付款。
Courtesy Visa	**禮遇簽證**。禮遇簽證適用於下列人士: 外國卸任元首、副元首、總理、副總理、外交部長及其眷屬。 外國政府派遣來我國執行公務之人員及其眷屬、隨從。 前條第四款所定高級職員以外之其他外國籍職員因公來我國者及其眷屬。 政府間國際組織之外國籍職員應我國政府邀請來訪者及其眷屬。
CRS (Computer Reservation System)	**航空公司電腦訂位系統**。CRS 的主要功能如次: (1) 自己航空公司及他家航空的機位預約、旅館及旅遊預約。 (2) 票價自動計算及機票自動發行,並與 BSP 密切配合開立他家航空公司班機的機票。 (3) 班機起飛與抵達的最新資訊。 (4) 各國出入境手續(CIQ)、護照、簽證、檢疫等最新資訊。 (5) 旅行代理店的支援系統。 (6) 其他旅行的相關資訊。
Cruiser	**觀光郵輪**。指環遊或巡航海洋的客輪,乘客大多以旅遊為其主要目的。

Currency Allowance	**貨幣攜帶限額。**相關法令規定：第一、新臺幣方面，旅客攜帶新臺幣出入國境之限額為六萬元；超過限額部分應先向中央銀行申請核准後，持憑提示海關查驗放行；否則，無論是否已向海關申報，均應予以退運。第二、外幣部分，旅客攜帶外幣出入國境超過等值一萬美元者，應主動向海關申報。不依規定申報登記者，一經查獲將遭沒入處分；申報不實者，其超過申報部分，仍應沒入。
Customs Declaration	**海關申報。**旅客在海關申報所攜帶的行李、貨幣及是否攜帶應稅物品等。
Date Line	**日界線或子午換日線。**即東經 180 度與西經 180 度的交界線，以此線為界，東西方各差一天。
Delayed Baggage Report & Property Irregularity Report	**行李尚未運到或遺失申報書。**旅客所託運的行李未運到或遺失時，應填報之規定表格(PIR)。在表格上應註明行李的形狀及最近幾天的行程與聯絡電話。
Deluxe Tour	**豪華等級旅遊。**
Departure Times	**出發時間。**即旅客全部登上飛機，貨物安裝妥善，機艙門也已關妥，正是時刻表上的出發時間。
Deposit	**訂金。**旅館業及運輸業方面，則指保證履行預約之訂金或預約金。
Dessert	**甜點。**正餐的最後一道甜點，以甜點（糖果、布丁）、乳餅(Cheese)及水果的三種為內容。
Destination	**目的地；旅行目的地；觀光目的地。**在機票方面，單程(One-way)的 Destination 是指最後抵達地點；往返程(Round Trip)及周遊程(Circle Trip)的 Destination，則與出發地點(Point of Origin)相同。
Direct Flight	**直飛；直航。**搭乘同一班機自起程點(Point of Origin)出發，飛抵旅行目的地(Point of Destination)，中途不需要換機，但不限制班機在中途降落。
Direct Selling	**直售。**指製造廠或批發商，不經過零售商，直接向消費者銷售之方式；或製造廠不經過批發商，直接向零售商銷售之方式。
Discounted Fares	**打折扣的優待票價。**指以普通票價作為基數而打折扣的票價。
Domestic Independent (or Individual) Tour (D.I.T.)	**根據顧客個人的要求，而安排及組合的國內遊程。**
Don't Disturb Tag	**請勿打擾的標示牌。**住客如要晚起或睡午覺，而不希望服務員進來房間打掃或整理床鋪時，把標示牌掛在門扇的外側門鈕。
Diplomatic Visa	**外交簽證。**外交簽證適用於持外交護照或元首通行狀之下列人士： 外國元首、副元首、總理、副總理、外交部長及其眷屬。 外國政府派駐我國之人員及其眷屬、隨從。 外國政府派遣來我國執行短期外交任務之官員及其眷屬。 政府間國際組織之外國籍行政首長、副首長等高級職員因公來我國者及其眷屬。 外國政府所派之外交信差。
Double Bed	**雙人床。**長度約 2 公尺、寬度 1.4 公尺，置雙人床的客房。
Double Occupancy	指一間雙人房有兩個人合宿。
Double Room	**雙人房（只有一個 King Size 大床）。**

Downgrade (DNGRD)	降低服務等級。指所獲得的服務等級較原先約定者為低。
Duplicate Booking (Double Booking)	重複預約。對同一個人、同一天作兩個以上的預約。
Duty Free Allowance	免稅進口行李限額。各國規定，對入境旅客攜帶的自用物品及限額內的產品，准許免稅進口。
Duty Free Shop	免稅店。
Duty Manager	值日經理。
Early Check-in	指旅客在規定的住進時間以前辦理住進手續。對提早住進的旅客，得請求加價。
Early Check-out	提早退房。(1)指旅客較預定日提前離開旅館。(2)指旅客於清晨離開旅館。
East Asia Travel Association (EATA)	東亞觀光協會。設置目的為：(1)推動東亞地區的觀光事業。(2)鼓勵及招徠世界各地觀光客至東亞地區旅行。(3)加強及發展地域會員間的合作。(4)發動國際運輸業、旅館及旅行業等之合作與支持。
Eastern Hemisphere (EH)	東半球。指 IATA 的 TC-2 及 TC-3 地區，包括歐洲、亞洲、非洲及大洋洲等。
Economy Class (Y Class)	經濟艙等級。(1)座位較頭等及商務艙為窄小。(2)免費供應較簡單的餐點、飲料。(3)免費託運隨身行李 20 公斤或兩件、每件 23 公斤。
Economy Tour	經濟等級旅遊。
Ecotourism	生態觀光。對環境認知有責任感之觀光與參訪，指在分享大自然之景緻以娛身心，理應宣導保育，降低遊客衝擊，並且鼓勵當地住民參與有益於社會經濟之活動事宜。
Electronic Commerce (EC)	電子商務。電子商務是指對整個貿易活動實現電子化。從狹義上講 EC (Electronic Commerce) 是指在網際網路(Internet)、企業內部網(Intranet)和增值網(VAN，Value Added Network)上以電子交易方式進行交易活動和相關服務活動，是傳統貿易活動各環節的電子化、網路化。從廣義上講 EB (Electronic Business) 是指應用電腦與網路技術與現代信息化通信技術，按照一定標準，利用電子化工具來實現包括電子交易在內的商業交換和行政作業的商貿活動的全過程。
Embarkation / Disembarkation Card (E/D card)	旅客出入境登記表。指旅客於出入國境之前，填交移民當局（證照查驗站）的表格。
Employment Visa	就業簽證。
Endorsement	轉讓；背書。凡開立機票時，在「Carrier」欄中，應指定旅客搭乘何家航空公司飛機。但往往由於旅客或航空公司的原因，必須改乘其他航空公司的飛機時，需要原被指定的航空公司背書同意。
Entrance Fee	入場券費用。
Entry Permit	入境許可證或來華許可證。我國規定：持與中華民國無外交或領事關係國家之護照或其他旅行證件申請來華，經外交部核准後，發給簽證或許可證。
Entry Visa	一般簽證。
ETA-Estimated Time Of Arrival	飛機預定抵達時間。

ETD-Estimated Time Of Departure	飛機預定起飛時間。
E-Ticket	即電子機票(Electronic Ticket)。
Excess Baggage	**超重行李。**航空旅客的行李如超過規定的免費行李限量（頭等：40 公斤；商務艙：30 公斤；經濟等級：20 公斤）時，應支付超重行李運費。
Exchange order (XO)	**交換卷；旅行社向航空公司開票時需要持 XO。**IATA 的航空公司或其代理店所發行的憑證，要求特定的航空公司或其他運輸機構，對於憑證上所指定的旅客，發行機票，支付退票款或提供有關的服務，與 MCO 內容完全相同。
Excursion Fare	**旅遊票價。**為鼓勵某特定航線的旅遊而特別規定的票價。
Excursion Tour	**地面安排。**
Extra Bed; Roll Away	**加床。**在足額住宿旅客人數的客房內，為增加住宿人數，臨時加設的床鋪。
Extra Flight	**臨時班次或加班機。**指定期班次以外的班機。
F.O.C. = Free Of Charge	**免費票；團體票價中每開 16 張，即可獲得一張免費票。**航空公司或旅館業為旅行社組團作業或供帶團領隊使用，凡訂票 16 張或訂房 16 間以上者，給予其中 1 張（間）免費。
Familiarization Tour = Fam Tour	**熟悉行程的旅行團。**為推廣觀光地區或觀光目的地，當地的觀光局或航空公司或旅遊批發業主辦，並或由當地觀光公益團體、旅館業、運輸業協辦，招待旅行業的業務部門職員或領隊等前往並實際瞭解當地的觀光資源、住宿及運輸設施及有關服務情形，以促進旅行業推展該地區的旅遊。
Ferry	**渡輪。**正式稱呼是 Ferry Boat 或 Car Ferry。Ferry 除了運輸旅客及貨物外，亦可載運小汽車、巴士及卡車等。
Festival	**節慶。**世界各地，莫不有其獨特的風俗習俗，大都由民族、歷史及傳統文化所形成。
Final Itinerary	**最後確認的行程表。**指旅行社為旅客設計及安排的最詳細旅程預定表。
First Class	**頭等艙。**(1)寬敞舒適的座位，並可調節座椅的角度接近水平，使旅客可以平臥。(2)免費供應佳餚、酒類及飲料。(3)免費託運隨身行李 40 公斤或兩件、每件 32 公斤。
FIT (Foreign Independent Tour)	**散客。**指單獨從事旅行的個人或少數旅客。
Flight Number	**班機號碼。**飛機的班次號碼。在訂機位及填發機票時，皆應使用班次號碼。通常以三位數表示之。
Flying Time & Flying Hours	**飛行時間。**航空時間表所表示的起飛及抵達時間，都是當地的時間(Local Time)。
Food and Beverage (F & B)	**餐飲部門。**
Free Baggage Allowance	**免費託運行李限量。**指依國際航空運送契約約定，旅客得免費運送之託運行李及手提行李的最高重量及件數。
Front Desk	**旅館櫃檯。**又稱前檯，是旅館辦公場所的最前鋒。
Full Fare (Adult Fare)	**全票（成人票，12 歲以上）。**指年齡屆滿十二足歲以上的旅客所適用的票價。

Full Package Tour	全備遊程。
Fully Booked	客滿。
General Sales Agent (GSA)	經銷總代理店。旅行業代理航空公司客運或貨運或其兩項業務。
GIT Fare (GV)-Group, Inclusive Tour Fare	全包式團體旅遊機票票價。限制在一定旅客人數以上的團體始能適用的票價。有適用期間、最低旅遊價格、機票效期、航線、停留地點及停留日數等之限制。
Greenwich Mean Time (G.M.T.)	格林威治世界標準時間。指格林威治世界標準時間，已通過倫敦格林威治天文臺的零度經線為準。格林威治時間也稱為 Zebra Time 斑馬時間。但 1990 年歐盟成立之後，國際標準時間使用環球標準時間 UTC Coordinated Universal Time。
Group Chamber	團體房。
Group Inclusive-Package Tour	團體全備旅遊。含早、午、晚餐、住宿、隨團領隊、旅客自主性低、旅行社涉入高。
Guaranteed Reservation	保證履行的客房預約。指已支付訂金的預約、已開立住宿券或以信用卡保證付款之客房預約。
Guided Tour	由當地的導遊沿途照料，說明及引導的遊程。
Gymnasium (GYM)	健身房。則供為體操、運動、體育等活動之場所。
Half Pension Package tour	半自助旅遊。含早餐、住宿、沒有隨團領隊、旅客自主性高、旅行社涉入低。
Half Twin	雙人房住宿二人時之一人單價。這一價格並非適用於直接投宿的旅客，而為旅行商品或團體旅行之計價方便而所設定者。
Hand Baggage & Unchecked Baggage	手提行李。航空旅客，除了規定的託運行李外，還可以免費攜帶下列的手提行李，並置於座位旁邊。
Highway Hotel	公路旅館。建立在公路旁邊而以接待駕車旅客為其主要對象。
Hospitality	對客人親切及款待之意思。殷勤款待客人之意。
Hostel	招待所之類之旅舍，方便清潔價廉。
Hot Spring	溫泉。指天然溫暖之泉水，多見於火山附近。大抵由於地殼有裂隙，地下之水滲入，而受地熱之影響，或由於含有礦物質而發熱，因溫泉溶解力強，能溶解各種礦物，如硫磺等。
Hotel Chain	旅館連鎖經營。(1)自己興建者。(2)收購既有的旅館，獲利用握股公司掌控及支配旅館。(3)租借者。(4)受經營之委託者。(5)旅館業者之聯合組織。(6)加盟連鎖。(7)業務合作方式，即在推展市場方面，連鎖公司與各獨立經營的旅館共同實施推廣宣傳及預約業務。
Hotel Representative (Hotel Rep.)	代表旅館在國外或在遠離地區處理各旅行社的訂房，並接受旅館業報酬之個人或公司行號。旅行社透過 Hotel Rep.的訂房有下列的優點：(1)節省通訊費用。(2)確保旅館業者應給付的佣金。
Hotel	一般的旅館、觀光大飯店。以營利為目的，提供住宿、餐飲及其他有關服務的公共設施。
I-20	美國各學校入學許可書或其表格號碼。為申請美國留學簽證所需要之文件，由受理留學生之學校發行。

I-94	美國的出入境登記表或其表格號碼。該表格為上下聯，上半聯是「入境登記表」；下半聯是「出境登記表」。入境時移民官在「出境登記表」填入准許停留日數。旅客於出境時將該表交予航空公司。
Identification Card & Identity Card (ID)	身分證。歐洲及中南美洲國家普遍接受其為旅行證件，用來代替護照。
Immigrant Visa	移民簽證。
In-Bound Tour	到國內來的旅行團。前來自己國家的；來華旅行的。
Inbound	入境旅行。前來自己國家的；來華旅行的。
Incentive (Tour)	獎勵（旅遊）。係指企業為鼓勵其代理店或交易對象的廠商、銷售商、代售商、消費顧客，從事銷售或向其採購而所採行的獎勵措施。
Inclusive Tour	包辦旅遊；套裝旅遊。旅行業將旅遊行程所需要的交通運輸、住宿、膳食、參觀地點、領隊、導遊及其他服務項目等予以妥善安排及組合，並將全程的價格算出後供銷售之商品化旅遊。
Independent Charter	不屬於定期班次而特別以包機的方式出租營運的飛機。
Individual Visa	個人簽證。
Industrial Tourism & Technical Tourism	產業觀光。生產技術及設備、傳統的工藝、科學水準等，也是觀光客所喜愛參觀對象之一。
Infant Fare	2 歲以下的嬰兒票，票價為普通票價的十分之一，不能占有座位。凡購用全票的旅客（滿 12 歲以上者）陪同的嬰兒，年齡尚未滿 2 歲者所適用的票價。通常為全票的 10%，其年齡以開始旅行之日為準，即使在旅途中年齡已超過 2 歲，仍得繼續使用而不必補價。
International Air Transport Association (IATA)	國際航空運輸協會。該協會在國際航空營運上所扮演的角色與功能如下： (1) 釐訂航空機票的格式、作業程序及機位預約手續之標準化。 (2) 規劃及決定會員航空公司間之聯運制度。 (3) 建立航空運費之集中結算制度。 (4) 建立航空代理店的制度。 (5) 協議、訂定及調整航空票價。
International Civil Aviation Organization (ICAO)	國際民航組織。其設立目的： (1) 謀求國際民間航空的安全與秩序。 (2) 謀求國際航空運輸在機會均等之原則下，能保持健全的發展及經濟的營運。 (3) 鼓勵開闢航線，興建及改善機場與航空保安設施。 (4) 釐訂各種原則及規定，並經各會員國的合作，確立及維護世界和平。
International Congress and Convention Association (ICCA)	國際會議協會。以推廣籌組國際性會議及展覽會；提供會議及展覽所需要的專業性服務；提供各種會議及展覽會作業之專業技術與知識；提供會議、展覽會有關之資訊及建立會員間之友誼與福祉為目的。
International Tourist Hotel	國際觀光旅館。依我國的觀光旅館分類，被列為「國際觀光旅館」者，其建築設備較「觀光旅館」為優，並多經評鑑為五朵及四朵梅花等級觀光旅館。
ITF-Taipei International Travel Fair	每年舉辦的臺北國際旅展。我國有鑑於旅遊業展覽與旅遊交易會為現今國際旅遊業界極為流行的活動，遂成立旅展籌備委員會積極進行臺北國際旅展籌備工作。

Itinerary	**旅行行程表**。旅行社於出發旅行前分發給旅客之行程表，通常記載出發與抵達時間、班次、投宿旅館名稱、轉運運輸工具與時間、觀光內容、餐食內容及旅途中應注意事項，依旅程順序編列。
Japan National Tourist Organization (JNTO)	**日本國際觀光振興會**。其設置宗旨為加強對外宣傳，便利旅客及促進外國旅客前往日本觀光。
Jet Lag	**時差之不適**。短時間的長途旅行所引起之生理上的不適與障礙的總稱。
Key Agent	**基本或主要代理店**。在航空公司方面則指與該公司業務往來密切，代售機票業績優良的旅行業。
Kick-bake (KB)	**回扣**。(1)對買方、代理商、銷售商支付佣金以外的金錢。(2)為酬謝物仲介人介紹交易，賣方按交易金額提撥百分率作為報酬者。
License	**執照**。
Load Factor	**載客率**。在航空客運方面，指實際付費的旅客人數，除以載運能力，也就是有效座位總人數，而所得到的百分比，即為載客率。
Lobby	**大廳**。原指為議會的休息室或會客室。在旅館方面，則指公共社交場所，通常設在門廳等廣大場所，擺設沙發、桌子並妥為布置，供住客及訪客交談及休息之用，以免費供使用者為多。
Local Agent	**代理商**。指在當地代理我國旅行業者聯繫安排當地旅遊、住宿膳食、交通運輸之旅行代理店。
Local Time	**當地時間**。以格林威治世界標準時間為基準，自經度零度起每向東增加 15 度（東經），即加 1 小時，相反地，每向西增加 15 度（西經），即減 1 小時。
Logo	**象徵性標幟、商標**。企業、團體或其他機構為表徵其組織或活動的形象而所設計應用之標誌、圖案等。
Lost & Found	**失物招領**。旅館業、機場或其他公共場所，對旅客遺失或遺留物品有專人負責登記、保管或送還。
Machine Readable Passport (MRP)	**機器可判讀護照**。機器可判讀護照是國際民航組織，為了因應國際間來往旅客的急遽成長，便利旅客在各國入出境時能夠快速通關，而且也為了遏阻國際偽、變造護照犯罪，嚴格規定護照的質料、尺寸、照片、格式，即安全設計等統一標準，研究出 MRP 護照的統一規範，通關時，證照查驗單位（移民局等）或海關以特殊的光學儀器讀取護照資料，配合目視進行「雙重查驗」，持照者不到一分鐘的時間就可刷卡出關。
Manual	**作業手冊；作業規範**。將作業予以細分並敘述動作及作業程序，並假設發生各種突發情況下分別訂定其標準的對策與作業，消除任意的及自由裁量的行為，以達到作業的標準化。
Manual Ticket	**手寫的機票**。機票除使用電腦印製自動化機票及登機證或轉移性自動化機票外，也可以手寫的，但應加蓋鋼印後始能生效。
Mass Travel	**普遍等級或稱大眾等級旅遊**。大眾旅行之基本目標，是使那些過去由於缺乏旅行資金及不熟識或不懂旅行而被置旅行圈外的國民大眾，能夠參加旅行活動而所為之一切措施及環境。

Maximum Permitted Mileage (MPM)	**最大允許哩程**。在票價書(Tariff)內所刊列兩城市（啟程點與終點）間票價的最大允許哩程，則依據兩城市間定期航線的最短營運距離(Shortest Operated Mileage)加 20%的總和所構成的，用以依哩程方式(Mileage System)來計算航空票價。
Maximum Validity	**機票有效期限**。以普通票價填發的單程、來回或周遊機票，自開票日起一年內有效。
Meals Coupon	**餐券**。航空公司因班機延誤或轉機時間過久，發給旅客的餐券。
Minimum Connecting Times	**最短的轉機時間限制**。則國際航線換乘另一國際航線、國際航線換乘國內航線、國內航線換乘國際航線、國內航線換乘另一國內航線所需要的最短時間，為安排行程中有轉機（換乘其他班機）時所應考慮之時間問題。
Modified American Plan (MAP)	**修正美式計費制度**。指包括兩餐的旅館住宿費用制度。在日本的日式旅館，是規定晚餐及早餐，但在其他國家，除早餐是固定外，午餐或晚餐任選其一。
Morning Call; Wake Up Call	**叫醒之電話**。旅館業者依照旅客的要求時間叫醒旅客起床。
Motel	**汽車旅館**。多設於公路旁邊，以駕車旅客為其接待對象，並以客房及停車場所為其主要設備，而每一客房並擁有專用的出入門口。
Multi-entry Visa	**多次入境簽證**。
Multiple	**多次的**。
National Park	**國家公園**。指以國家法令劃定的自然公園。
National Tourist Organization & National Tourist Office (NTO)	**國家觀光組織；觀光局**。 (1) 訂定觀光政策及有關法令。 (2) 觀光資源之規劃及開發。 (3) 增設、督導及管理觀光設施。 (4) 提高對觀光客的服務。 (5) 觀光宣傳。 (6) 觀光統計、市場調查及其研究。 (7) 國際間之聯繫。
Night Coach	**較晚時間或半夜之班次**，票價較廉。
Night Tour	**夜間觀光**。花費時間約為 2～3 小時左右，活動時間為晚餐後的行程；通常為表達出差異化多樣化的旅遊層面；短暫時間內展示與日間不同的風貌。
Non-Endorsable, NONEND	指所發行的機票只能搭乘原指定的航空公司飛機而不能由原被指定的航空公司**背書同意換乘其他航空公司的飛機**。
Non-refundable, NONREF	**不能退票**。指所發行的機票不能退票或有退票限制之意。
Non-Reroutable	**禁止改變行程**。指所發行的機票不能改變行程之意。
Nonstop Flight	指飛機（或班機）在中途不降落而直飛目的地。
Normal Fare	**普通票價**。適用於普通旅客之全票票價，也就是同一航程中最高昂的票價。

No-show	已經訂妥位子卻沒有出席。航空方面,指辦妥機位預約手續的旅客,既未通知取消或改期,又未見其前來搭乘預約過的班次飛機者。 旅館方面,指住宿契約成立,但旅客既未通知取消或改期,又未見其前來投宿者。
NUC-Neutral Unit Of Construction	票價計算共同單位。1989 年實施的新貨幣制度,為表示及計算票價之共同單位。
Off Season; Low Season	淡季。為充分利用觀光設施與勞力,應如何克服及調節觀光淡季,實為觀光事業界的重要課題之一。
Off-line Carrier	對某一國家或城市未設航線之航空公司稱呼。
On Season; Peak Season	旺季。觀光旅行有季節性的變動。
One Way (OW)	單程票。指不返回原出發地點。
One-way Fare	單程票價。指不返回原出發地點的標價。
On-line	直航;不須轉機。
Open Jaw Trip	不連接的往返航空旅行。指行程由去程及回程所構成,但去程的起點與回程的終點城市不相同或(及)去程的終點及回程的起點間因使用陸上運輸工具,致航空來回旅行發生不銜接的情形。
OPEN	未辦預約。未辦預約的意思,持票人(旅客)應逕向航空公司營業所辦理預約手續。
Operation & Procedures (OP)	作業與手續。主要作業為: (1) 為旅客辦理出國旅遊之護照及簽證手續。 (2) 沿途航空公司機位之確保與掌握。 (3) 與旅遊當地的旅行業聯繫,訂妥住宿、膳食、遊覽車或其他運輸工具、導遊人員。 (4) 派遣領隊及作業交代。 (5) 行前說明會之準備工作。
Optional Tour	額外付費的選擇性旅程。則表示由旅客任意參加的旅遊節目。旅行業利用旅程中的自由時間安排自由參加的旅遊節目,供旅客自行選擇參加與否,如願意參加,即另行繳費。
Out-Bound Tour	到國外去的旅行。
Outbound	出國旅行。
Outlet	商行或購物商場。指商品的銷路口或販賣場所。
Outside Room	靠走道的房間。客房的窗戶朝向旅館外側,即展望度較佳的客房。
Overbooking	超額訂位。航空公司受理超額預約,致無法履行提供機位時,被拒登機旅客將獲得該段機票經濟等級票價 50%的賠償。
Overnight	過夜的;短期旅行用的。
Pacific Asia Travel Association (PATA)	亞太旅行協會。該協會係不以營利為目的之國際區域性觀光事業組織,會員包括亞洲及太平洋區域內各國政府觀光事業機構、運輸業(航空公司、輪船公司、陸上運輸公司)、旅行業、旅館業、宣傳推廣機構等。

Package Holidays	半成品旅遊。
Packaged Tour	**全包式旅程。**旅行業事先設定旅行目的地與路線,安排沿途的運輸工具、住宿設備、膳食、參觀遊覽節目,並由領隊、導遊引導服務等包括在內,訂定價格,公開招募消費者參加,也就是將旅遊予以商品化。
PAK	**聯營 conglomerate。**1970 年萬國博覽會,把京都三泊二食的旅遊行程集合起來。兩家或數家旅行社共同推出的旅行產品成本收益損失共同負擔由一家大旅社作為中心來接洽航空公司與食宿方面。指某家旅行社去找他曾經合作過的對象旅行社一起做 PAK。航空公司為了銷售機位找合作 Key Agent 或有潛力的來合作收益損失兩相平分但廣告行銷由航空公司負責穩定機位後由各自旅行社負責(例如:早期臺灣旅行社所共同成立的「加航假期、英航假期、德航假期、美國假期」)。
Passenger	**乘客、旅客,簡稱 PAX。**指正在飛機上或即將搭乘飛機的任何人,並經航空公司承認者,但不包括飛機上的工作人員在內。
Passport	**護照。**護照是一國的主管機關(通常是外交部)所頒發的證件,用以證明持有人的身分及國籍,並准許通過其國境,前往指定的一些國家,或對其前往的國家不加限制,並請各國有關機關允予自由通行,必要時盡量予以協助其保護。
Per diem	**出差旅費。**
Pick-up Service	**接送服務。**指將分住在各旅館的旅客或會議參與人以車輛(通常使用巴士)逐家去迎接送至集合地點或會議場所。
Pick-Up Time	**搭載(上車)時間。**
PNR = Passenger Name Record Computer Code Out Lot Locator	**電腦代號。**係航空公司電腦系統(CRS)用語。該紀錄由下列四部分構成: (1) 預約班次及其預約狀況。 (2) 旅程部分,包括旅館及其他服務設施的安排情形。 (3) 旅客個人資料,包括姓名、年齡、聯絡地址、電話,對座位安排的要求、開票等情形。 (4) 過去預約變更紀錄。 對每一旅客的預約紀錄,均有編號(File Reference)。因此,按下其編號,即可獲得其資料。
Portage	**行李費。**
Post-conference Tour	**會後旅遊節目。**會議主辦單位為供參加會議的代表們於會後參觀及遊覽所安排的遊程。
Prepaid Travel (or Ticket) Advice (PTA)	**機票匯款通知。**指甲地的航空公司或旅行代理店,以電報或書信,通知乙地的航空公司或旅行代理店,甲地的客人已為乙地的特定人預付機票款並要求其發行機票。
Quarter Fare	**四分之一票。**凡在旅行社代理店擔任遊程計畫、設計及銷售等工作達一年以上者,得申購打 25 折優待票。因此,有四分之一票(Quarter Fare)之稱。
R.S.V.P	**靜候回音的意思。**寫在請帖的末端,表示靜候回音的意思。英譯為 Reply, if you please 之意。
Ready Made Tour	**現成行程。**已經安排妥當而可以立刻銷售的現成遊程。
Reception	**指旅客辦理住宿手續的場所。**則旅客在此櫃檯辦理住宿登記及具領客房鑰匙。

Receptionist	接待工作員。政府或民間觀光事業機構派遣在機場或港口專門接待及協助觀光客的服務工作人員。
Reconfirm	再確認（機位、巴士、旅館、表演場所…）。
Reconfirmation	預約之再確認指國際航空旅客，在旅途中的據點停留七十二小時以上時，規定在該據點的航空公司營業所辦理預約的再確認手續，並可以瞭解該班飛機起飛時間等最新消息。
Re-entry Visa	重入境簽證。
Reserve, Reservation	訂位。指事先為旅客預約保留機位、座位、臥鋪、出租汽車、客房、餐桌席位、行李及貨物的艙位或順位。
Resident Visa	居留簽證。
Resort Hotel	渡假旅館。指設在風景區、渡假地區（海濱、湖邊、山岳及高爾夫球場等）及溫泉療養地的旅館。
Resort	渡假地區。指溫泉地或風景明媚、氣候溫和的地方，供人們休憩、渡假或調攝療養之用。
Room Service	服侍客人在客房內用餐或供應飲料。凡客人要求在客房內飲食時，應準備餐具、端菜餚、酒、飲料及收拾盤碟、餐具等一切工作。
Rooming List	客房分配名單。於抵達旅館前，將住宿旅客的姓名填妥，並將合住一間客房的旅客填列在一起，如選住單人房者，及選擇鄰接房(Adjoining Room)或連結房(Connecting Room)者，應註明。
Round Trip (RT) & Return Journey	來回旅行。指一個行程由去程及回程的兩個部分構成並返抵原啟程地點。如其去程票價與回程票價相同。
Round-The-World(RTW)	環球行程（機票）。自出發地點向東或西繼續旅行而最後返抵原出發點的票價。
RQ	預約狀況。則表示正在要求預約中或已列入候補名單的意思。
Sauna	三溫暖。指芬蘭式蒸氣浴或熱氣浴。
Schedule; Itinerary	時間表；旅行路程。旅行社於出發旅行前分發給旅客之行程表，通常記載出發與抵達時間、班次、投宿旅館名稱、轉運運輸工具與時間、觀光內容、餐食內容及旅途中應注意事項，依旅程順序編列。
Scheduled Airlines	定期航空公司。指設有定期班次及固定航線的航空公司。定期航空公司，視其航線是否延伸至國外而分為國際航空公司及國內航空公司兩種。
Scheduled Flight	定期班機。就是拿到航權能安排固定的時間飛行之班機。
Schengen Convention	申根簽證。 (1) 申請人只想前往申根會員國之一，必須直接到該國辦理簽證。 (2) 申請人想前往數個申根會員國旅行，必須到其主要目的地國家的辦事處辦理簽證。 (3) 主要旅行目的地無法確定，為便於核發簽證，必須以第一個前往之國家為申請國家。

Seminar	研習會。 (1) 學生的小團體，在教授之指導下，從事特殊的專題研究，並定期集會，交換資料及意見。 (2) 有交換資料及有研習性質的集會。 (3) 專題研習會或講習會，凡參加者，都具有這一部門的專業知識，而接受這種專業性的講習及訓練，藉以更增進其知識及工作能力。
Series Tour	年度規劃行程。旅行業者會依照市場之走向訂定出有固定的出發日期的行程。
Service Charge	服務費。通常各旅館及餐廳，在帳單上列有服務費一項，顧客付款時，一併支付之。
Service Industry	服務業；服務產業。指將人們的勞務作為銷售對象的產業。
Shore Excursion	登岸旅遊。郵輪或客輪在環球或行駛航線途中，乘客利用其輪船停泊各港口的時間，從事陸上的旅行。
Shore Excursionist	登岸遊客。指輪船或飛機在港口或機場過境停留時間，登岸或下機從事遊覽活動的乘客。
Shore Pass	登岸證。凡隨輪船入境之直接過境船客，如輪船公司或其代理行，於輪船抵達前，向港口證照查驗站提出旅客名單者，得由證照查驗站核發登岸證，而免辦簽證入境。
Shuttle Flight	兩個定點城市之間的往返班機。
Single Entry Visa	單次入境簽證。
Single Extra	指旅客住單人房時之加價。
Single Room	單人房。置單人床一張，供一人住宿。
SIT (Special Interest Tour)	特別興趣的主題旅遊。旅行業為順應旅行市場的需要，企劃及開發有旅行主題的遊程。一般有高爾夫球、登山、潛水、宗教等各式各樣的特殊興趣旅遊。
Social Tourism	大眾旅行。大眾旅行之基本目標，是使那些過去由於缺乏旅行資金及不熟識或不懂旅行而被置旅行圈外的國民大眾，能夠參加旅行活動而所為之一切措施及環境。
Special Fares	特別票價。指定有特別運輸條件之票價總稱。
Special Tour	特別訂製／量身訂作。依照客人的需求特別設計的行程，一般如公司的招待團或獎勵旅遊都是屬於此種。
Standard Operating Procedure (SOP)	標準作業流程。一家具備完善管理制度的公司，每一項業務都會制定合宜的事務流程及管理辦法，有的公司會在 ISO 文件中說明，也有的公司會在內稽內控制度書中充分的表達，這些都屬於 SOP 標準作業程序的一環，當這樣的 SOP 文件被建置完成時，日常處理的工作就不會因為人員的流動而停頓或是遇到部門衝突協調事務時而無所適從。
Stand-By	在現場（如機場）後補。指尚未訂妥機位的旅客，再辦理登機手續的場所（航空公司的機場櫃臺），候等飛機的空機位，一但有人退訂或 No-show，即可依序遞補，也稱為 Go-show。
Status	機位情形。大致可分為 OK、HK、RQ、HL、NS、SA 等。

Stopover	**停留站**。指為做短期間的逗留而在旅程途中下機（車），其停留時間並無規定，但通常在 24 小時以上。
STPC-Lay Over At Carrier Cost; Stopover Paid By Carrier	**轉機旅客之免費食宿招待**。也就是航空公司無法於當天讓客人數順利轉搭班機時，所提供支免費食宿招待（早年日亞航對於東京轉機前往美國等的客人提供 SOPK）。
Student Visa	**學生簽證**。例如要以非移民身分赴美就讀的學生，第一步必須先取得 SEVP 認可學校的入學許可。一般而言，學科學校的學生，包括學習語言的學生，需要 F 簽證。而非學科的技術學校學生則需要 M 簽證。
Sub-Agent	**副代理人**。 (1) 與航空公司代理人簽約，從事客票之代理銷售或貨運之代理業務，其佣金由上游的航空代理人結付。 (2) 在我國旅行業界，指代理旅遊批發商銷售旅遊商品而賺取佣金之旅行社。
Suggested Itinerary	**行程表**。旅遊承攬業(Tour Operator)應客人的要求初步擬定，供客人審閱之行程表。表中通常顯示旅行路線，每一旅行據點所需停留時間、推薦旅館、參觀節目等，並擬定旅行條件。
Suite	**套房**。指兩間以上的客房連接，成為一套，其中一間為附設浴室的客房，另一間為客廳。
T/C (Ticket Center)	**票務中心**。係由旅行業所設置代售一家或數家航空公司機票的營業單位。
Tailor-made Travel (Tour)	**訂製旅遊**。根據客人的嗜好及履行條件而安排的旅行。
Tariff	指旅行業、遊程業、旅館業、航空公司、輪船公司及其他運輸公司的**價目表**、**票價書**；海關稅率表等。
TC (Travelers Check)	**旅行支票**。購票人應於購妥後立刻在全部支票的左上部簽字，以防遺失或被竊冒領。當持票人付款或兌換時，應在收款人面前，再度在支票的左下部簽字。
TGV	**法國高速鐵路系統**。最高時數達 300 公里，為目前世界最快速火車。
Through Fare	**全程票價**。指出發地點至目的地點間的全程票價，也就是航空價目表所列的票價。
Through Guide & Thru-guide	**全程導遊**。即指引導出國旅遊團體的領隊在旅途全程兼任旅行導遊的工作，則沿途除執行領隊的任務外，並解說各訪問地點的名勝古蹟及照顧團體。
Ticket	**機票；由航空公司或經受權的旅行社開立的搭乘券**。指航空公司承諾提供特定人（乘客）及其行李的運輸作為契約內容，也就是約束提供某區域間的一人份機位及運輸行李的服務憑證。
Tip = To Insure Promptness	**小費**。是顧客任意付給服務員工，犒賞他們直接提供服務的一種報酬。
Tour Conductor	**旅行領隊；領隊人員**。指旅行業或旅遊乘攬業派遣擔任團體旅行服務及遊程管理的工作人員。
Tour Guide	**旅行導遊**。指接待或引導來華的觀光旅客從事旅遊、參觀當地的名勝古蹟、介紹國情、歷史、民俗及其他必要的服務，並使用外語解說而收取報酬的服務人員。

Tour Operator	**遊程承攬業者**。指從事舉辦包括全程費用的個人或團體遊程，作為營運之公司行號。
Tour Wholesaler	**旅遊批發商**。經營包辦旅遊批售業務的旅遊承攬業。
Tour	**遊程**。遊程是事先計畫妥當的旅行節目，通常以遊樂為目的，並包括運輸、旅館、遊覽及其他有關的服務。
Tourism Bureau, MOTC	**交通部觀光局**。該局原有的法定掌理事項如下： (1) 觀光事業之規劃、輔導及推動事項。 (2) 國民及外國旅客在國內旅遊活動之輔導事項。 (3) 民間投資觀光事業之輔導及獎勵事項。 (4) 觀光旅館、旅行業及導遊人員證照之核發與管理事項。 (5) 觀光從業人員之培育、訓練、督導及考核事項。 (6) 天然及文化觀光資源之調查與規劃事項。 (7) 觀光地區名勝、古蹟之維護及風景特定區之開發、管理事項。 (8) 觀光旅館設備標準之審核事項。 (9) 地方觀光事業及觀光社團之輔導，與觀光環境之督促改進事項。 (10) 國際觀光組織及國際觀光合作計畫之聯繫與推動事項。 (11) 觀光市場之調查及研究事項。 (12) 國內外觀光宣傳事項。
Tourism Industry	**觀光事業；觀光產業**。係指為振興觀光之目的所從事的各種活動。
Tourism Resources	**觀光資源**。廣義的解釋是觀光的對象，凡足以吸引觀光客，而其結果能促其消費者，均屬之。
Tourism	**觀光；旅遊；觀光事業**。Tourism 一詞是 Tour 及 ism 合成的。而前字的 Tour 則由拉丁語「Tornus」而來，有出去從事巡迴旅行後返回原出發地之意。後字「ism」則有表示行為、狀況之意。
Tourist Attractions	**觀光吸引**。指足以引起觀光客興趣的事物。
Tourist Guides Association, R.O.C.	**中華民國觀光導遊協會**。其目的為促使導遊人員共同砥礪品德、增進學識修養，配合國家政策，發展觀光事業。
Tourist Market	**觀光市場**。觀光市場與一般商品市場相同，形成供需關係，但其市場性質，以購買觀光旅行的消費大眾為重點。
Tourist Society of the Republic of China	**中華民國觀光學會**。其主要工作列有： (1) 積極參與國際觀光組織，開拓觀光外交。 (2) 研擬觀光政策，協助政府與業界發展觀光事業。 (3) 推展建教合作，辦理觀光教育訓練。 (4) 評鑑觀光設施，提升服務品質。 (5) 開展國際交流合作，創造人民福祉等。
Tourist Visa	**觀光簽證**。
Tourist	**觀光客**。人們離開其日常生活之範圍，以將再度返抵其原居住地點為前提，前往他地從事觀光活動者。
Trade Show & Conference	**商務與會議行程**。以討論及協調業務及專業性問題而舉行的集會，並期待獲得協議及結論。

Traffic Right	航權。為准許通航之權利，亦為國家主權之一，非經政府批准，無法獲得。國際間互相簽約授與航權並以互惠為原則，故稱為雙邊協定。
Transfer In	到機場、港口或火車站接旅客並送至市區內。
Transfer Out	將旅客由旅館送至機場、港口或火車站。
Transfer	機場、港口、火車站與旅館間之接送。機場、港口、火車站與旅館間之接送，通常由當地的旅行社派員引導，所使用的交通工具有巴士、計程車或專用轎車，視遊程價格及旅行條件而有差異，接送的對象，包括旅客及其行李。
Transit Lounge	過境旅客候機室。
Transit Visa	過境簽證。
Travel Agency	旅行代理店。旅行代理店就是個人或公司行號依據一家或一家以上的「本人」授權，從事旅行銷售及提供旅行相關的服務。
Travel Consultant	旅行顧問。旅行社的從業人員之一。旅行方面的經驗豐富，經常收集各有關旅行資料，應付顧客的詢問及提供有關旅行或遊程方面的建議。
Travel Fair	旅展。商展；貿易展。
Travel Mart	旅遊交易會。由政府或觀光公益社團主辦，邀請各國航空公司、運輸業、旅館業、旅行業、汽車租賃業等賣方設置展覽攤位參展，並邀國內外的買方－旅行社，尤其旅遊批發業參觀，進一步相約洽談及交換資訊，以增加交易實效。
Travel Quality Assurance Association, R.O.C. (TQAA)	中華民國旅行業品質保障協會。該協會在性質上是國內旅行業界的一個自律、自治、互助、聯保團體，並以提高旅遊品質，保障旅遊消費者權益為宗旨。
Tree Top Hotel	樹頂旅館。為了觀賞動物而於野生動物保護區所建的木造旅館。
Triple	三人住房。置有單人床三張或雙人床一張及單人床一張，供三人住宿。
Twin Room	雙人房（有兩張 Single Bed）。置有單人床兩張，供兩人住宿。
TWOV: Transit Without Visa	過境免簽證。
Unaccompanied Baggage	不隨身行李或後運行李。航空旅客的超重行李，如不必再同一飛機（旅客搭乘的飛機）載運時，則以不隨身行李的方式交運，並由航空公司簽發運貨單給旅客。
Validity	機票效期。
Very Important Person (VIP)	貴賓。
Visa Free	免簽證。為減輕旅客的精神上、時間上及金錢上的負擔，已經有很多國家根據「雙邊協定」或「單方面的措施」，對於純粹觀光客、過境旅客及換乘飛機的旅客，免除其申領簽證之手續而准許入境並得在規定時間範圍內作停留活動。
Visa On Arrival	落地簽證。簽證發給機關對事先未辦簽證的旅客，在其入境機場、港口簽發准許在境內停留的簽證。
Visa	簽證。指一個國家的外交部或其授權的駐外使領館等機構，在訪問者所持有的護照上審查其有效性並簽證認定持有人得進入其領土及停留一定期間，但入境最後決定權，乃屬於入境的機場港口之證照查驗機構（移民局）。

Visitor	**訪客**。係指任何人訪問非其經常居住國家的另一個國家，而在其訪問國家內不從事獲得報酬的職業者。
Visitors Center	**遊客中心**。在美國國家公園，為供遊客使用而設置之旅客服務中心。每處約可以容納一至二百遊客休憩，並附設視聽室、講堂、展覽室等設施。
Visitor Visa	**停留簽證**。
VOID	**作廢**。開立機票有誤寫時，為防止被不正當使用，在誤寫的機票上，書寫「VOID」字後退還原發機票單位。
Voucher	**貨品或服務的提供憑證**。為旅行業或航空公司所發行，持證人得在指定的旅館或其他場所獲得住宿服務或其他貨品服務，至於其代價，即由發證人與受證人間結算。
Waiting List	**候補名單**。Waitlist 是由候等（Waiting 或 Wait）與名單(List)兩字合併而成。旅館或航空公司因客房或班機座位已經滿額時，將無法容納的旅客列入候補名單內，一有空位時立刻通知遞補。
World Health Organization (WHO)	**世界衛生組織**。成立於一九四六年，為聯合國專門機關，總部設於瑞士日內瓦，以撲滅霍亂、天花、鼠疫等傳染病或瘧疾、登革熱、黃熱病等風土病及改善全世界的保健衛生為目的。制定有關檢疫傳染病及國際預防接種證明書之國際保健衛生規則，並每週發表檢疫傳染病之發生狀況及每年公布各國要求預防接種一覽表。
World Tourism Organization (WTO)	**世界觀光組織**。其設立目的為振興觀光，藉以促進經濟發展及增進國際間之相互瞭解，進而貢獻世界繁榮與和平。
Workshop	**工作會；研究會**。

國家圖書館出版品預行編目資料

旅遊規劃與設計/余曉玲, 張惠文, 楊明青編著. -- 六版.
-- 新北市：新文京開發出版股份有限公司, 2021.08
面；　公分

ISBN　978-986-430-753-1（平裝）

1.旅遊業管理　2.休閒活動

992.2　　　　　　　　　　　　　　　　110011665

旅遊規劃與設計（第六版）　　　　（書號：HT15e6）

編 著 者	余曉玲　張惠文　楊明青
出 版 者	新文京開發出版股份有限公司
地　　址	新北市中和區中山路二段 362 號 9 樓
電　　話	(02) 2244-8188（代表號）
Ｆ Ａ Ｘ	(02) 2244-8189
郵　　撥	1958730-2
初　　版	西元 2011 年 01 月 31 日
二　　版	西元 2013 年 08 月 15 日
三　　版	西元 2014 年 01 月 15 日
四　　版	西元 2014 年 07 月 15 日
五　　版	西元 2016 年 07 月 01 日
六　　版	西元 2021 年 08 月 10 日

New Wun Ching Developmental Publishing Co., Ltd.

New Age · New Choice · The Best Selected Educational Publications—NEW WCDP